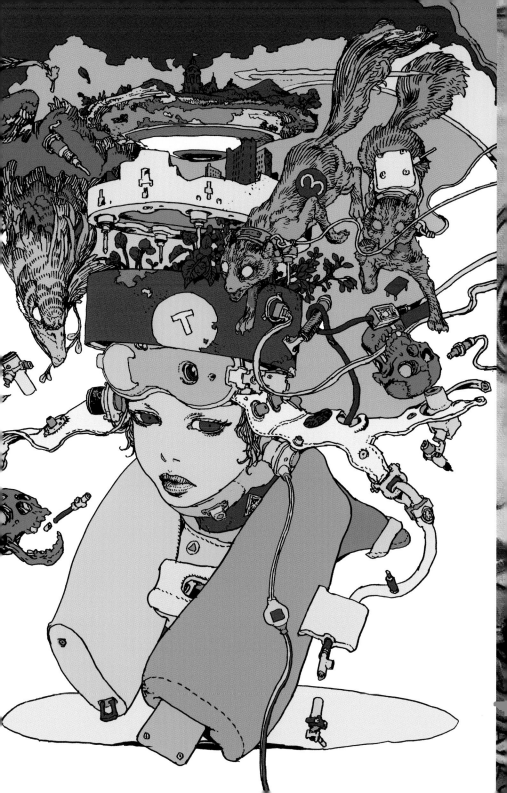

이 책은 PIE WEB Magazine에 2013년 11월~2015년 1월까지
연재되었던 원고를 모아 서적용으로 가필한 것입니다.

그림을 그리며

먹고 사는

방법?

테라다 카츠야

첫머리에

—— 이제부터 테라다 카츠야의 그림에 대해 일반적인 사람의 시선에서 질문하고 말씀을 들어보는 연재를 하겠습니다. 선이나 색이나 디자인에 대한 내용을 묻게 될 텐데요, 기술적인 것만이 아니라 그림에 대한 테라다 씨의 생각이나, 그림을 그릴 때의 에피소드 같은 것도 들어보고자 합니다. 하지만 사실 질문자가 아마추어인지라 "왜 이 색으로 칠하셨나요?" 같은 질문도 많지 않을까 싶습니다.

테라다 그 아마추어 같은 질문은 뭐예요! 그런 건 나도 몰라!

—— 그런 아마추어 같은 질문을 하면서, 프리랜서로 30년 동안 이 일을 계속하실 수 있었던 비결이라든가 고생 같은 것도.

테라다 일을 받는 건 쉽지만 납품하는 건 힘들죠.

—— 힘들지요.

테라다 의외로 놓치기 쉬운 사실이지만요. 다들 그것 때문에 고생하고 있을 겁니다.

—— 그런고로, 이번 시간은 연재의 프리오픈이니 텍스트밖에 없지만, 앞으로는 테라다 씨가 그리고 계신 그림을 보여주면서 "왜 이런 색으로 칠하셨나요?" 라는 것도 물어보는 형식이 될 거예요.

테라다 네. 뭐, 그림은 그림에서 받은 인상을 받아들이면 되는 거라 모티프나 내용에 대해 일일이 설명을 하지는 않겠지만, 물어보시면 대답은 할 수 있고, 깊이 파고 들어가도 괜찮습니다.

질문을 받으면 대답하겠다는 건 허세이기도 하지만, 평소에도 자각하면서 사물을 보도록 염두에 두고 있거든요. 이 점을 가능한 한 의식하면, 스스로는 되는 대로 그렸다고 생각해도 질문을 받으면 그렸을 때의 기억을 재생해서 "이건 이렇습니다."하고 간단한 설명은 할 수 있죠.

예를 들자면 그림을 클라이언트에게 설명하고 통과시켜야 할 때에 아주 도움이 됩니다. 작업도 원활해지고요. "이건 이런 의미가 있거든요."라고 딱 부러지게 말씀드리

6

면 상대도 금방 수긍하고, 여기는 왜 노란색이냐는 식으로, 상대가 단순히 취향 때문에 질문하는 경우도 있으니까, 노란색이 아니면 안 되는 이유를 딱 부러지게 말하면 뭐 그것도 괜찮겠다고 넘어가주기도 하지요.

그렇게, 제가 가진 이미지가 어디서 왔는가 하는 걸 이모저모로 평소부터 생각해두면 역시 이래저래 편리하달까요.

—— 회사원이 자기의 기획이나 의견을 통과시키려 할 때도 그런 사고방식을 갖춰놓으면 좋겠네요.

테라다 스스로 수긍하고 있는가가 중요하달까요. 본인도 수긍하지 못하면서 생각 없이 칠해봤자 상대에게 설명할 방법이 없어요. 여긴 노란색이 아니면 안 되는 이유를 내면으로 파고들어서 찾아낼 수 있느냐 없느냐 하는.

자각 없이 그냥~ 저냥~ 색을 칠하면, 예를 들어 하늘이니까 파랗게 바다니까 청록색으로 한다든가, 그렇게 관념적으로 매사를 접하다 보면 깊이 파고드는 질문을 받았을 때 갈팡질팡해요. 하지만 자각하고 있으면 설령 그때는 문득 떠오른 생각이었더라도 자기 안에서는 앞뒤가 맞기 때문에 설명을 할 수가 있어요.

반대로 남에게 설명을 하면서 '아, 그런 거였구나!' 하고 스스로 수긍해버리는 경우도 있고요. 일상에서 그런 관점을 가져놓으면 좋을지도요.

—— 테라다 씨는 젊었을 때부터 그런 관점을 가지셨나요?

테라다 아뇨, 그렇지는 않았어요. 더 바보였죠.

자각하며 해야 한다는 건 시시때때로 많은 분들께 배웠던 거였어요. 전문학교 시절에, 선생님께 군색하게 변명했다가 더 깊이 파고드는 질문을 받아 대답을 못하기도 하고, "이건 무엇무엇입니다!"하고 자못 그럴싸하게 대답했다가 다른 의견을 듣자마자 꺾여버리기도 하고. 그런 건 제가 전혀 자각 없이 살아왔고, 고정관념에 사로잡힌 채 건성으로 사물을 접했기 때문이란 말을 자주 들었어요.

이런 말씀을 하시는 선생님도 계셨어요. "넌 아무 생각도 없지? 멍청하긴!" 비슷한 말을. 그래서 이대로 가다간 남이 납득할 만한 그림은 그리지 못하겠구나 생각했죠.

—— 정말 훌륭한 선생님이네요.

테라다 네. 물론 학생 시절에 명쾌하게 그렇게 생각했던 건 아니고, 갱생한 건 훨씬 나중에 가서였지만요. 그때는 어리고 바보였으니까 그냥 반발했죠. 으하하.

그런 일은 곳곳에서 일어나잖아요. 일을 시작한 후에도, 이건 뭐냐는 질문에 되는

대로 대답해 얼버무리기도 하고. 하지만 평소부터 자신의 생각이나 취미에 자각이 있으면 기세를 타고 질러버려도 내면에서는 정답을 선택한 경우가 많지요.

정답이란 건, 가장 잘 맞는 것을 고른 거라고 생각해요. 무언가를 고를 때, 난 왜 이쪽을 골랐는지를 평소에도 생각해두면 훈련이 되죠. 평소 자신의 행동원리가 어디서 오는지, 뭘 좋아하고 뭘 싫어하는지 단정 짓기 전에, 그 감각이 어디서 왔는지를 생각하는 게 큰 이익이 되는구나 하는 이야기예요. 긴급상황에 무언가를 선택할 때 오류가 줄어들죠.

좀 거창하게 말하면 채색도 마찬가지예요. 그리려 했던 모티프에 대해 오류가 없는 색을 칠한다는 거. 그게 '소위 일반적인 관점'에서 벗어났어도 상관없어요. 취향이 아니라 그림지 자신에게 요구하는 걸 건져내는 힘이 중요하죠. 이 그림이 바라는 색은 뭘까 생각하는 거예요.

자각하면서 매사를 대한다는 건 인생 전반에서 매우 중요하고, 그림을 그릴 때도 여기서 벗어날 수는 없다, 뭐 그런 거죠.

── 진지하고 좋은 얘기가 됐다!

테라다 아뿔싸! 진지한 얘기를 해버렸다! 다음부터는 진지한 얘기는 절대 하지 않겠습니다! 맹세코!

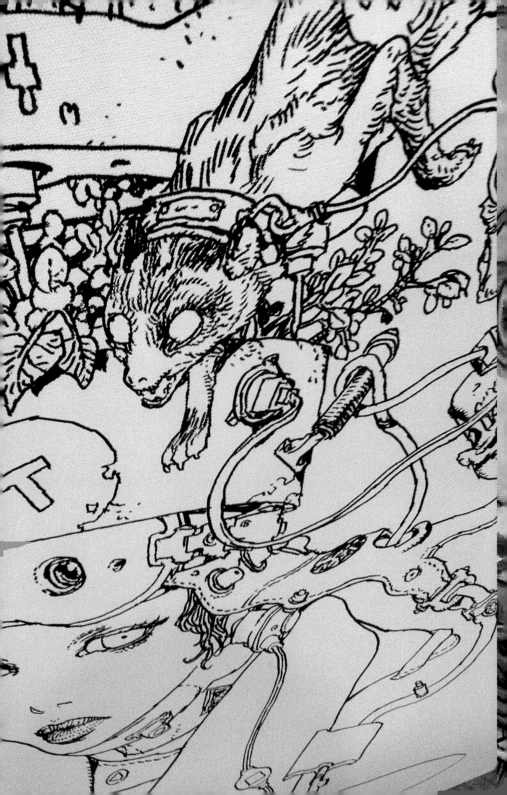

01 　전철을 타고 아저씨를 그린다

—— 제1회는, 평소 테라다 씨가 늘 하신다는 전철 승객 스케치에 대해 이야기해볼까 합니다. 벌써 작은 크로키북에 볼펜으로 열심히 그리기 시작하셨네요. 보통은 자고 있는 아저씨를 그린다고 하는데요, 너무 빤히 바라보면 이쪽의 시선을 알아차리고 일어나 버리거나 하기 때문에 흘끔 보고 그리고, 이따금 창밖의 풍경으로 눈을 돌리면서 '난 밖을 그리는 거예요' 하고 위장작전도 펼치고. 교활하네요.

테라다　잔소리가 많아!

—— 참고로 자리에 앉으면 그림 그리는 걸 다른 승객들이 엿보기 때문에 전철에서는 앉지 않는다고 하시네요. 츄오 선 쾌속전철을 타고 신주쿠에서 도쿄까지 약 15분. 이렇게 왕복하는 약 30분 동안 스케치를 하셨습니다.

테라다　네! 조금만 더…… 싶은 데서 끊어봤습니다! 사실은 30~40분 낙서를 해야 겨우 손이 움직이거든요. 일할 때도 그렇고. 뭐, 일하기 싫어서 세 시간 정도 낙서를 할 때도 있지만요!

어느 스포츠나 그렇지만 몸이 풀리는 건 30분 정도는 걸리지 않나요? 제가 자전거를 타던 시절에는 30분 정도 페달을 밟아야 겨우 달린다는 감각이 들었는데.

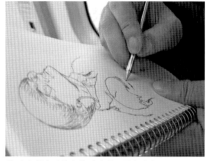

한 정거장(약 5분)에 한 사람씩 그렸습니다.

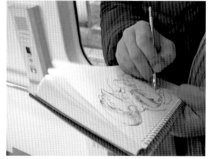

전철이 흔들려도 아무렇지 않게.

—— 30분 도움닫기 규칙이 있나요?

테라다 제 몸이 풀리는 데는 30분이에요. 예열을 하지 않으면 손이 안 움직여요. 30분 정도 지나야 겨우 마음먹은 위치로 선이 좀 가는구나, 하는 느낌.

—— 처음에 그리셨던 아저씨 그림은 영 별로라고 하셨죠.

테라다 그다지 데생이 잘 안 됐달까, 그리고 싶은 얼굴이 안 나왔어요. 막 그리기 시작했을 때는 눈이랑 손이 따로 노니까 형태가 안 잡히거든요.

—— 오늘은 전철에 있던 아저씨나 할아버지를 많이 그리시던데, 젊은 사람에게는 눈길이 안 가나요?

테라다 네. 재미없어요. 젊은 사람 얼굴은.

—— 나이 드신 분들 얼굴에는 주름이 있어서, 단순히 그리기 쉽다거나 특징이 나온다거나 해선 아니고요?

테라다 단순히 주름 문제도 있고요. 주름을 좋아하기도 하고. 세월이 묻어나는 편이 보면서 즐겁거든요. 여러 가지 상상을 할 수 있잖아요. 젊은 사람 얼굴에선, 제 젊은 시절도 포함해서, 인생이 얼굴에 잘 드러나지 않는달까. 그래서 안면의 매력은 예쁘고 못생겼고가 아니고요. 아무리 그 사람이 주관적으로 재미없는 인생을 살았다고 해도 그게 60년의 '재미없는 인생'을 쌓으면 맛이 우러나는 '재미없지 않은' 얼굴이 되기도 하니, 그런 게 좋아요.

제가 젊었을 때는 그런 '인생의 누적'은 상상할 수밖에 없으니까, 타인의 시간을 들여다보면서 참 별별 인생이 있구나

위쪽의 정면 얼굴이 처음에 그린 아저씨 얼굴.
아래쪽의 옆얼굴은 나중에 추가로 그렸습니다.

하는 걸 배웠지요. 재미없는 인생이든 충실한 인생이든 다 좋고, 지내온 시간이 얼굴에 달라붙어 있는 모습이 좋아서 자연스럽게 아저씨에게 눈이 가게 됐어요.

—— 테라다 씨의 아저씨 할아버지 그림은 자주 보이죠. 그러면 비슷하게 나이가 든 아줌마나 할머니는 어떤가요?

테라다 역시 제가 남자다 보니 남자 쪽에 공감이 가는 것 아닐까요. 아마 그게 이유일 것 같네요. 하지만 아줌마도 그려요. 그리긴 해도, 역시 여성은 화장을 하잖아요. 그렇게 되면 여성이 자기 얼굴 위에 그린 그림을 보는 셈이니까, 뭔가 달라요. 눈썹 같은 것도 그리잖아요? 속눈썹도 짙게 하잖아요?

—— 으으윽. 네. 눈썹도 가지런히 그리고 속눈썹도 올리죠. 파운데이션도 하고.

테라다 단정한 건 재미가 없어요. 그래서 그리는 재미는 민낯이 더 좋아요. 민낯 아줌마가 있으면 잽싸게 그리죠! 제가 주시하는 건 그런 부분인 것 같아요. 그리고 화장에 상관없이 젊으면 자의식이 강할 경우가 많아서, 얼굴을 만들기도 하거든요. 그게 50대 60대가 되면 젊었을 때보다는 자의식을 드러내지 않다 보니 '남이야 어떻게 보든 말든' 하는 면이 배나와서, '어라? 저래도 돼?' 싶은 수준의 맨얼굴로 전철 속에 서 있곤 하는 게 아저씨들이거든요. 그게 재미있어요.

—— 그렇군요. 조금 전에 처음 그리신 아저씨의 데생이 잘 안 됐다고 하셨는데, 그건 어떤 뜻인가요?

테라다 데생을 할 때는 그리드를 사용하면 형태를 잡기가 쉬워요. 그리드는 데생 같은 걸 접한 분께는 당연한 이야기지만 이 연재는 그림을 그리지 않는 분들을 대상으로 하는 거니 주제넘지만 설명을 좀 드리자면, 그리드로 좌표를 내는 거죠. 얼굴의 경우 얼굴의 GPS라고나 할까요.

데생용 그리드는 화구상에서 팔지만 평소에도 들고 다니는 건 아니니까 머릿속에 가지고 다니는 거예요. 그리고 가상의 그리드를 통해 아저씨를 관찰하죠. 어때, 멋있지! 안 멋있나요. 그런가요. 좌표를 알면 사물의 위치를 알 수 있잖아요? 위치는 사물의 '관계'까지도 나타내니까, 입체를 그릴 때 중요한 관계성이 떠오르게 돼요. 그 관계성을 그리면 대상이 나타나게 되고요. 코라면 코끝에서 코가 붙은 위치까지의 거리라든가, 왼쪽 눈과 오른쪽 눈의 간격이라든가, 그런 '관계'가 얼굴을 만들어내고 있으니까 그 정보를 얻어서 옮기는 작업이 데생이에요. 그 그림에 의미를 부여한다는 건 나중 이야기가 될 테니 그건 다른 기회에.

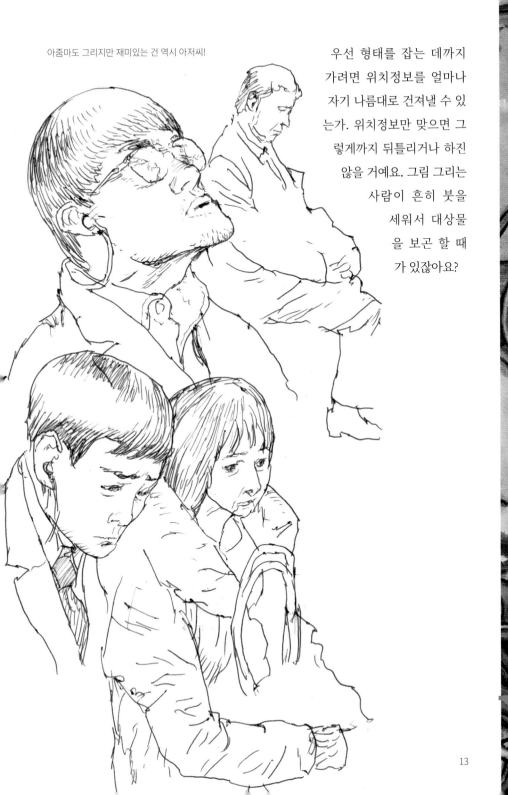

아줌마도 그리지만 재미있는 건 역시 아저씨!

우선 형태를 잡는 데까지 가려면 위치정보를 얼마나 자기 나름대로 건져낼 수 있는가. 위치정보만 맞으면 그렇게까지 뒤틀리거나 하진 않을 거예요. 그림 그리는 사람이 흔히 붓을 세워서 대상물을 보곤 할 때가 있잖아요?

13

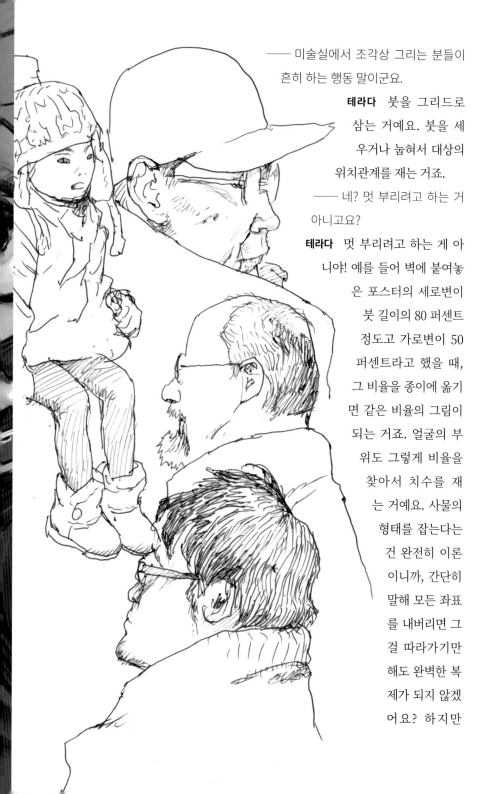

―― 미술실에서 조각상 그리는 분들이 흔히 하는 행동 말이군요.

테라다 붓을 그리드로 삼는 거예요. 붓을 세우거나 눕혀서 대상의 위치관계를 재는 거죠.

―― 네? 멋 부리려고 하는 거 아니고요?

테라다 멋 부리려고 하는 게 아니야! 예를 들어 벽에 붙여놓은 포스터의 세로변이 붓 길이의 80 퍼센트 정도고 가로변이 50 퍼센트라고 했을 때, 그 비율을 종이에 옮기면 같은 비율의 그림이 되는 거죠. 얼굴의 부위도 그렇게 비율을 찾아서 치수를 재는 거예요. 사물의 형태를 잡는다는 건 완전히 이론이니까, 간단히 말해 모든 좌표를 내버리면 그걸 따라가기만 해도 완벽한 복제가 되지 않겠어요? 하지만

데생이 깨진다는 건 좌표를 잡는 데 실패했다는 뜻이죠. 뭐 이유가 그것만은 아니지만, 여기서 중요한 건 좌표.

—— 테라다 씨는 전철에 있던 아저씨에게 붓을 세우거나 그리드를 따거나 하진 않으셨는데요.

테라다 그야 안 하죠! 야단맞는데. 예를 들어 남의 얼굴을 그릴 때 대상의 얼굴 중에서 코끝만 노려보면 정수리는 안 보이겠죠? 그러니 될 수 있는 대로 전체를 관찰해요. 대상을 관찰할 때는 코끝과 코가 붙은 곳의 거리, 코끝에서 턱끝의 거리, 턱끝에서 귀까지의 거리, 뺨의 곡선 관계 같은 걸 상대적으로 관찰한다는 거예요. 그걸 종이에 옮길 수 있으면 대상물이 완성되는 셈이지만, 다른 게 됐다면 눈과 손의 오차죠. 제대로 재지 못했고, 제대로 그리지 못했고. 인간이 100퍼센트를 옮긴다는 건 상당히 힘드니 이 오차를 개성이라고 해버리면 개성이 되는 거고,

그냥 데생이 깨졌다고 하면 깨진 거죠.

자신이 바람직하다고 생각하는, 깨지지 않은 상태에 접근하려면 머릿속의 그리드를 빠르게 기동할 것. 전철 안에서 사람 얼굴을 스케치하는 건 온 얼굴의 좌표를 슬쩍 보고 얻은 다음 그걸 자기 머릿속에서 최단 시간에 파악하기 위한 연습. 그런 느낌이에요. 그리고 그냥 전철 안에서 아저씨를 그리는 게 재미있으니까! 저는 상상도 못할 만한 표정을 짓기도 하고요.

—— 머릿속 그리드의 기동이라. 그게 되려면 그저 연

습하는 수밖에 없나요?

테라다 네. 연습이고, 지금 말한 것 같은 이론을 머릿속에 가지고 있느냐 없느냐에 따라 완전히 달라지죠. 그건 수학으로 치면 공식 같은 거예요. 1+1=2라든가 2×2=4라든가, 그걸 모르면 계산을 못하잖아요. 아니까 계산을 할 수 있는 거고, 그리드를 따는 방법은 수학 공식하고 마찬가지예요. 그걸 잘 끼워맞추면 그림을 그릴 수 있다고 기억해두면 되죠.

무턱대고 그저 선을 긋는다고 그림이 좋아지는 게 아니니까, '지금 내가 뭘 하고 있는가'를 스스로 이해하고 있어야만 하죠. 데생을 딸 거라면 '위치 정보를 얻기 위해' 하는 식으로 명확한 목적이 있어야 해요. 뭘 가지고 선을 그을지를 아는 게 바로 그림을 그린다는 행위죠. 그냥 잔뜩 그었습니다! 하는 식으로 목적 없는 선은 거의 도움이 안 돼요.

그림을 그리기 위한 전 단계로 지금 말한 것 같은 이론을 알아놓고 시작하면 쓸데없는 시간을 잡아먹지 않아도 되겠지요? 그림을 그리지 못한다는 건 이론을 모른다는 이야기니까, 그림을 그리는 이론을 제대로 배워놓지 않으면 그리지도 못한 채 쓸데없는 시간을 허비하게 되죠.

── 그림은 이론이라. 저 같은 아마추어는 그림이란 감성이라고만 생각했는데요.

테라다 그림을 그리기 전에 대상물의 정보를 얻는 것. 지금 좌표 이야기를 했고, 그건 어디까지나 이론이지만요, 역시 그림은 자기의 시점으로 대상을 그리는 행위니까, 거기에 모종의 주장이 없다면 사진이어도 상관이 없겠죠.

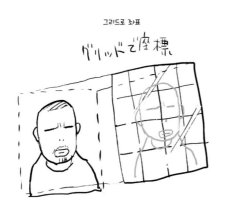

그리드로 좌표

사진이 아니라 그림이어야만 하는 이유가 무엇일까를 생각해보면, 자신의 시점을 제공하기 위해서라든가, 발견이라든가 그런 게 아닐까 해요. 그 시점이 다른 사람에게 신선한지 아닌지는 차치하고, 그런 데에서 비로소 그림을 선택한 의미가 나오는 게 아닌가 싶어요.

동시에 자신에 대한 보답으로, 대상을 알게 된다는 보상이 있지요. 얼굴 안에는 골격이 있고, 표정을 움직이는 근육이 있고, 안구, 뇌간과 소뇌가 있고 척추에 이어져서 그곳을 잘리면 죽는다든가, 자세히 관찰하고 알려 하면 그런 정보도 얻게 돼요. 그리고 그게 이미 머릿속에 들어있다고 하면 말이죠. 그러면 지금 보이는 것들의 의미를 알게 돼요. 여기 있는 주름이 뭔지, 코 아래의 우묵한 부분은 뭔지, 그런 해부학적인 면을 가볍게라도 알아두면 언뜻 봤을 때의 위치 정보 플러스 그게 무엇으로 이루어졌는지를 알게 되니 대상을 더 입체적으로 파악하게 되겠지요. 여기에 자신이 무엇을 강조하고 싶은지를 토핑하는 것 아닐까요.

관심이 동한 건 잘 알고 싶어지잖아요? 좋아하는 여자아이에 대해서라든가. 그리고 싶다는 건 알고 싶다는 것에 가깝다고 생각해요.

── 그렇군요. 아는 것, 좋아하는 것은 저도 그릴 수 있게 되……

테라다 되죠. 우선 그 좋아하는 대상을 관찰해 알 것. 보는(見) 게 아니라 관찰(觀)하는 거예요. 예를 들어서 머릿속으로 아버지의 얼굴을 떠올릴 수는 있어도 그릴 수는 없잖아요?

―― 못 그리죠.

테라다 떠올릴 수는 있는데 그릴 수 없는 건 왜일까? 하고 생각해보는 거예요. 실제로 아버지 사진을 보면 아버지라고 말할 수 있는데, 그릴 수는 없죠. 왜 그럴까요?

―― 사진이라면 '이 사람이 제 아버지입니다'라고 말할 수 있지만, 스스로 그리려 하면 그 순간 얼굴이 흐릿해져요.

테라다 '관찰'하지 못한 거예요. 단순히 '본' 것은 흐릿하게 남는 거죠, 인간의 기억이란. 전체상을 인상으로 기억하는 거예요. 하지만 인상이 남은 이상 그걸 종이에 옮길 방법은 있어요. 한 가지 방법을 들자면, 예를 들어 골격은 어느 인간이나 크게 다르지 않죠? 누구나 얼굴 속에는 그게 있고, 근육도 대체로 비슷하게 붙어요. 사람 얼굴의 최대공약수 정보.

베이스로 알아두면 좋은 것은 근육의 종류, 근육의 움직임, 피부가 어떤 움직임을 가지는가. 근육이 먼저 움직이고 피부가 여기에 붙어 따라간다든가, 평소 생각은 하지 않더라도 실제로는 그렇게 인간의 얼굴이 움직이니 그런 이미지를 가지는 게 중요해요.

그리고 항상 다양한 사물을 잘 보아둘 것. 아버지의 얼굴을 빤히 볼 기회는 별로 없겠지만, 자세히 보면 자신이 가진 이미지가 점점 구체적으로 변할 거예요. 머릿속의 이미지가 그림으로 나오는 거니까 다양한 정보를 가진다는 건 중요하죠. 한 마디로 그린다는 것은 아는 것이고, 아는 것은 그리는 거예요.

—— 전철로 한 정거장, 대충 5분 정도에 한 명씩 스케치를 마치시던데, 사람 얼굴의 구조를 알기 때문에 빨리 그리실 수도 있는 거군요.

테라다 그리고 전철 안에서 그리는 데에만 한해 말하자면, 스피드를 올리지 않으면 그리던 사람이 다음 역에서 내려버릴지도 모르거든요. 보이는 것이 무엇인지를 알아 두면 나중에 살짝 덧 붙여 그릴 수도 있 겠죠.

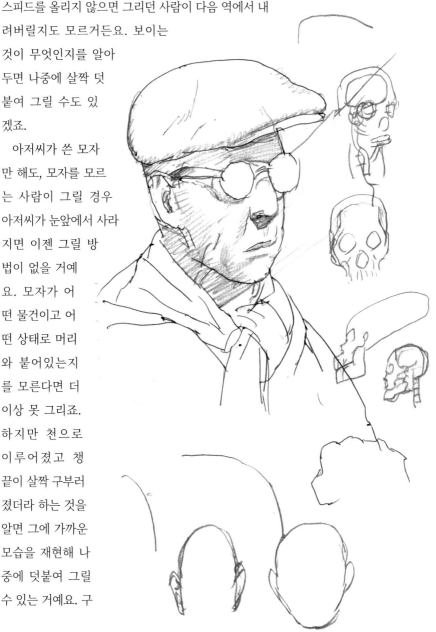

아저씨가 쓴 모자 만 해도, 모자를 모르 는 사람이 그릴 경우 아저씨가 눈앞에서 사라 지면 이젠 그릴 방 법이 없을 거예 요. 모자가 어 떤 물건이고 어 떤 상태로 머리 와 붙어있는지 를 모른다면 더 이상 못 그리죠. 하지만 천으로 이루어졌고 챙 끝이 살짝 구부러 졌더라 하는 것을 알면 그에 가까운 모습을 재현해 나 중에 덧붙여 그릴 수 있는 거예요. 구

조를 알아놓으면 대상이 눈앞에서 사라졌다고 해도 전혀 그리지 못하는 경우는 막을 수 있겠죠.

어느 사이엔가 보지 않고도 그리는 이야기가 됐는데, 보지 않고도 어느 정도 그릴 수 있는 기술은 만화가에게는 필요할 거예요. 뭔가를 그리려고 일일이 밖에 나가 스케치를 할 수는 없잖아요? 알아놓으면 크게 빗나가진 않으니 사고율을 낮출 수 있죠.

젊었을 때는 아무도 그런 걸 가르쳐주지 않아서 전혀 생각도 못해봤어요. '본 것을 그대로 그리려면?' 생각하면서 보고 그리고 보고 그리고를 반복하고, 조금씩 정보가 쌓이니까, 어느 샌가 언뜻 본 인상만으로 그려도 많이 빗나가지는 않게 됐어요. 그건 나름대로 시간을 들여 정보가 제 머릿속에 제법 들어왔기 때문이죠.

전체를 한 번에 파악할 수 있는 건 아니니까, 실물을 보고 접하고 그려서 비로소 손에 넣게 되는 작업이 있어요. 그걸 넘어서면 보는 것들은 어지간해선 그릴 수 있게 되지 않을까요.

―― 언뜻 본 것을 뭐든 그릴 수 있게 되기까지는, 그저 보고 접하고 그리고를 되풀이하셨나요?

테라다 네. 당장 그림을 잘 그리고 싶은 분께는 절망적인 말씀을 드리자면, 그렇게 될 때까지 수십 년씩 걸려요. 하지만 미리 '이렇게 생각하면 좋다' 하는 걸 배워놓으면 10년 정도는 단축되지 않을까요. 제가 고등학교에 다닐 때 누가 이런 걸 가르쳐줬으면 좀 더 빨라졌을지도 모르고, 제가 소위 천재였다면 더 직감적으로 거기까지 갔을 수도 있겠죠.

뭐, 그래도 남에게 듣기만 해선 몸에 배지 않으니까 그걸 자기 걸로 삼으려면 결국 비슷한 시간이 걸리지 않을까 싶네요. 하지만 그런 이야기는 언젠가 반드시 이해할 날이 오는 법이에요.

그림을 그릴 대상은 무수히 많지만, 전철 안의 아저씨를 그릴 때에 한해 말해봤습니다. 전철 안에서 아저씨를 빠르게 그리려면 지금 말씀드린 걸 알아두면 좋아요! 츄오 선 아저씨 한정!

―― 참고로 테라다 씨는 젊으셨을 때 골격표본 책 같은 걸 보고 공부하고 그러셨나요?

테라다 고등학교 다닐 때는 '쉬운 인체 데생집' 같은 책을 사서 보곤 했죠. 꽤 도움이 됐어요. 남이 차근차근 이해해 그린 것을 보고 알게 되는 게 있거든요. 뭐든 그렇지만 남이 이룬 걸 보면 나도 할 수 있겠다는 확신이 생기죠. 실제로 할 수 있느냐 없느냐는

차치하고, 인간은 '불가능하지 않다'는 마음이 생기면 이상하게도 그곳에 도달하려는 의욕을 강하게 품게 되죠.

예를 들면 육상에서 100미터 10초의 벽을 넘을 수는 없을 거라고 다들 생각했을 때는 아무도 넘지 못했지만, 한번 10초대를 끊고 나니 그 후에는 몇 사람씩 나온 것처럼요. 그건 한계를 만들고 있었다고밖에 생각할 수 없잖아요? 물론 온갖 기술의 진화가 있었겠지만 심리적인 장벽도 있지 않았을까 해요. 선배들의 그림을 보거나 해설서를 정독하는 의미는 여기에 있는 거죠.

사물이 가진 정보, 그게 단 한 권의 책이라도 거기서 오는 정보량은 엄청나서 도저히 전부 다 처리할 수가 없어요. 원래는. '책'을 구성하는 종이는 원래 나무였고, 펄프로 바뀌어서, 그걸 떠서 만든 종이가 160장 있고, 풀로 제본하고 코팅해서 인쇄기로

잉크를 얹고, 여기에 관여한 사람들이라든가 문장을 쓴 사람들이 있고, 책의 두께는 19 밀리미터에 긴 쪽이 260 밀리미터라든가, 현실은 그 이상의 정보량을 가지고 있죠. 그걸 100% 옮기기란 불가능하니까, 그림을 그린다는 건 정보를 선별하는 작업이고, 스스로 그 정보를 취사선택하는 거예요. 그렇기에 그림이 되는 거죠.

정보가 지나치게 많으면 사람들은 헤매잖아요. 뭘 선택해야 좋을까 하는 기준점이 필요한 거예요. 그리고 남이 그린 그림이란 건 이미 한 번 남의 손을 거쳐 선택된 것이니까 "아! 이런 식으로 시작하는 거구나!" 하는 걸 순식간에 알 수 있죠.

데생 책에 실린 근육 그리는 법처럼, 단순화한 것을 보면 금방 이해하잖아요. 예시를 듣는다거나 할 때도. 예시는 아웃라인을 추출해 요점만을 전달해주니까 알기 쉬운 거고, 그건 그림도 마찬가지죠.

만화나 애니 그림은 특히 그래요. 구조적으로 빠르게 그려야 하는 게 많으니까 스타일이 점점 양식이 되죠. 필터가 확실한 거예요. 데포르메는 그린 사람의 필터로 세상을 그려나간다는 거죠. 그렇기에 남이 그린 그림을 봤을 때 '나도 그릴 수 있겠다'고 다들 생각하게 돼요. 필터를 빌려왔으니까. 그림으로 그릴 방법을 거기서 처음으로 알게 되는 거예요.

그러니까 자기가 어렴~풋이 알았던 방법이나 이미 알던 필터를 이용해 그림을 봐도 마음은 움직이지 않지만, 자신이 보고 싶었는데 아무리 해도 볼 수 없었던 필터를 가진 사람의 그림을 보면 "우와! 대단해!" 하는 기분이 드는 거 아닐까요.

—— 아! 그러게요. 자신이 봤던 각도와 다른 경치라거나, 애매했던 걸 그림이나 문장으

로 확실하게 표현한 작품을 만나면 굉장히 감동하죠.

테라다 "이런 세계가 있었구나!" 하는 건 그 사람의 시야로 세계를 보여주었기 때문이고, 그걸 아무도 보여주지 않는 한 스스로 도달할 수밖에 없어요. 하지만 어렵죠. 사막에서 오아시스를 찾는 거나 마찬가지니까. 아마도 이쪽일 거라고 감을 잡고 가봤자 전혀 아닐지도 모르고, 길바닥에 쓰러져 죽을지도 모르고.

누군가가 "오아시스는 이쪽이에요!" 하고 손가락으로 가리켜줘야 비로소 갈 수 있는 곳이란 게 있잖아요. 그렇게 하면 같 은 시야가 되기 때문에 모방에 다가서는 셈이고, '처음에는 모방부터'라는 말은 그런 의미인 거예요.

원래 가지지 못했던 것을 남에게서 빌려오는 셈이니 그건 이젠 어쩔 수 없달까. 하지만 공부하는 방식과 똑같아서, 한번 방법을 알면 응용을 할 수 있으니 '이 사람의 필터 만드는 방식은 이쪽에 응용할 수 있지 않을까?' 하고 그려나가는 사이에 다양한 필터가 섞이고 점점 자기 그림이 되어가는 거예요. 자기 필터를 만들어나간다는 작업이 한 장의 그림이 되어가는 거죠. 그건 오늘 이야기보다 나중에 말씀드릴 '자신의 그림이란 뭘까?' 하는 이야기가 될 테니 다음 기회에.

── 오오! 전철 속의 아저씨를 그리는 이야기에서 나중 이야기의 복선까지 들었어요!

테라다 전철 속의 아저씨 이야기로 돌아가자면, 저는 성질이 급해서 빨리 그리고 싶어하고, 귀찮은 게 싫어 최단거리로 가려면 어떻게 해야 할지를 생각하거든요. 그러기 위해서는 알아두는 편이 빠를 거라고, 아주 당연한 말을 마치 스스로 발견한 것처럼 말한 거지만요. 뭐, 그런 얘기입니다! 그럼 전철에서 아저씨를 그리고 오겠습니다~! 푸쉭──(문 닫히는 소리).

02 그림을 그리는 것은 왜 귀찮은가

"너무너무 귀찮다."

—— 제2회입니다! 아직 테마를 여쭤보지 않았는데, 뭐라고 할까요?

테라다 그림을 그린다는 건 참 귀찮구만—.

—— 아! 이제 겨우 2회인데! 제목은 그림을 그려 먹고 산다는 그런 거시기인데!

테라다 음~ 동물은 살기 위해 살잖아요. 산다는 것 자체가 이유고. 인간은 목적을 찾지만 그건 만들어야만 하잖아요, 스스로.

—— 인간은 살기 위해 목적을 만들어야만 하나요?

테라다 안 만들면 매일 멍하니 살게 되죠. 뭔가 목적이 없으면 사람은 살 수 없는 것 아닐까요. '오늘은 파칭코를 치자'도 좋고, '이불에서 나가자'고 생각하지 않고선 일어날 수 없으니, 눈앞의 목적이 필요하겠죠, 뭐가 됐든. '걸어가자'도 좋고. 한 걸음 내딛겠다는 목적을 만들지 않고선 발을 내디딜 이유가 없잖아요.

　　그래서 일이란 건 말이죠, 특히 그림을 그린다는 일은 원래 생활과는 직결되지 않는 거예요.

—— 직결되지 않는다는 말씀은?

테라다 지금은 그림이 돈이 되는 사회가 존재하니 돈으로 바꾸고 있을 뿐, 원래 그림을 그려서 돈을 번다는 건 자연계에서는 일어나지 않아요. 혼자 동굴에서 그림을 그린다고 누가 돈을 주진 않잖아요?

—— 하기야 고대인이 동굴에 그린 그림으로 돈을 벌었을 거라고는 생각할 수 없죠.

테라다 그림을 그려서 돈을 벌 수 있는, 그런 사회가 없으면 그림을 그려봤자 생활은 할 수 없는 거죠. 그리고 그렇게 생각하면, 일을 한다는 것은 본능적이지 않은 부분으로 해야만 하는 거고, 그건 상당히 귀찮지 않으냐, 그런 이야기를 지금 하고 있는 거예요.

—— (웃음) 테라다 씨는 그림을 그리는 것 이외의 일을 해보신 적은 없으시죠?

테라다 네, 어쩌다 보니 그걸로 먹고 살고 있습니다. 다행히 그림을 그려서 생활이 가능하죠. 그래서 일로 그림을 그리는 건데, 그래도 역시 동시에 동물이다 보니, 원래 살아가는 것과는 직결되지 않는 행위라고, 자아와는 또 다른, 뇌의 원시적인 어딘가가 완전히 수긍하지 않은 게 아닐까~ 하는 생각이 들어요.

예를 들면 엄청나게 배가 고플 때 눈앞의 나무

에 열린 열매를 딴다거나 헤엄치는 물고기를 잡는 행위는 본능적인 작용이지만, 배가 고프니까 눈앞의 종이에 그림을 그린다는 건 전혀 본능적인 행동이 아니고, '이건 두 달 후에 돈이 되니까' 하는 식으로 뇌에서 수긍하고 해야 하는 거잖아요. 일이란 그런 거죠. 월말이 되면 월급을 받는다든가. 그러니까 본능을 거역하면서 생긴 엄청난 스트레스가 어딘가 머리 한쪽에 쌓이는 게 아닐까 추측해요.

—— 테라다 씨가 그린 그림과 쌀 한 가마를 그 자리에서 교환하는 거라면 이해하기 쉽다는 뜻인가요?

테라다 그게 아니죠. 어디까지나 그림을 그린다는 행위만을 놓고 보면, 그건 그림을 그리는 행위일 뿐 먹고 사는 일로 직결되지 않는다는 말이에요.

—— 그렇게 따지면 그림을 그리는 것 이외의 일도…… 예를 들면 제 업무인 책을 편집

하는 행위도 먹고 사는 일과는 직결되지 않겠네요.

테라다 네. 다른 업무도. 다시 말해 인간의 사회를 만들고 있는, 일을 해서 그걸 돈으로 바꾼다는 행위는 모두 간접적으로 돌아가는 행위인 거예요.

제 안에 동물이 있다고 치고, 그 짐승은 본능적인 것만 생각해요. 그러니까 밥이 있으면 먹는다, 사냥감이 있으면 잡는다, 그런 작용만 하지요. 그놈에게는 사냥감을 잡지 못하는 스트레스는 있어도 잡는다는 행위에는 스트레스가 없을지도 몰라요.

하지만 일을 한다는 액션으로는 몇 단계를 거쳐야 비로소 밥에 도달할 수 있으니까, 지성이 있는 인간 부분에서 표층 의식으로는 수긍해도 제 안의 짐승은 일을 한다는 이유를 이해하지 못하는 거 아닐까요. 이 짐승과 제 생각은 별개의 존재라고 생각해요. 본능과 의지처럼.

그렇다면 짐승 본능 부분은 일을 한다는 것을 이해하지 못하니까, '왜 이런 짓을 해야 하는 거야우가우가─?' 하고 계속 생각하겠지요. 아침에 일어나 책상 앞에 앉아서 그림을 그리기 시작하면, 본능적으로 싫으니까 몸이 수긍하지 못하는 거예요.

하지만 사회적인 존재이고 이성적인 저는 일을 안 하면 먹고 살 수 없다는 사실을 아니까 일을 해야만 하고요. 그리고 본능의 스트레스가 의지 쪽에도 전해져서, 그게 '일 하기 싫어~ 그림 그리는 게 귀찮아~.'가 되는 거예요. 한 몸 속의 이율배반.

뭔진 잘 모르겠지만 하기 싫어! 그림을 그리는 게 귀찮아! 난 분명 일을 좋아하는데! 이런 건 본능이 싫어하기 때문이 아닐까, 하는 게 제가 농땡이를 부리는 이유입니다! 아야!

── 아, 죄송합니다. 편집자라는 저의 주체가 저도 모르게 주먹을 날려버렸네요……. 본능이 싫어하면 어쩔 수 없지요.

테라다 네. 인간도 동물인 이상 그런 짐승의 면모와 이성적인 인간의 면모가 계속 싸우고 있잖아요. 사회생활을 영위하면서. 남의 것을 가로채지는 않잖아요. 가로챈다 해도 그 대가는 자신에게 돌아오죠. 인간사회는 그런 걸 전제로 구성되어 있는 거지만, 본능적인 면모에겐 그딴 건 아무래도 상관없죠.

본능과 의지의 충돌이 인간사회의 생활이니까, 저는 그 안에서 하염없이 일 하기 싫어! 라는 욕구를 하염없이 정당화하고 있는 거죠.

왜 난 이렇게 일을 하고 싶지 않을까. 왜 책상에 앉아도 일을 시작하지 못할까 생각했을 때 '이건 이미 본능 아냐?' 하는 결론에 이른 거예요. 의외로 진지한 이야기라고

요! 그 증거로 눈이 진지하잖아요!

—— 좋아하는 일을 하는데도 농땡이를 부리고 싶을 때가 분명 있긴 하죠.

테라다 태만하다는 것이 저한테는 질책의 단어예요. 테라다여 근면하라! 하고. 태만이 왜 질책인가 하면, 일을 하고 싶지 않은 것이 본능이라면 (일을 안 하면 돈도 벌 수 없으니) 생활을 할 수가 없어! 하는 두려움도 본능이기 때문이에요. "너 일 안 하면 살아갈 수 없어." 하고 제 이성이 말했을 때 장래의 불안이 뭉게뭉게 막연히 펼쳐지는 거죠. 그러니까 농땡이를 부리면 죄책감이 밀려들고.

—— 가끔씩 일이 너무 편해서 전혀 스트레스를 받지 않는다는 분들이 있는데요.

테라다 그것도 사실 아닐까요? 예를 들면 일을 일로 여기지 않는 마음의 작용이 강하

다거나. 나도 낙서를 할 때는 아무 스트레스가 없어요. 하루 온종일이라도 그릴 수 있어요. 다만 이게 일이라는 소릴 들으면 자꾸 '해야만 한다'는 마음이 들고, 그렇게 되면 아까 말한 그 동물 친구가 말이죠, "왜 이렇게 스트레스를 느끼는 거야!" 하지 않겠어요?

—— 그럼 "뭐든 좋으니 테라다 씨가 그린 낙서를 주세요. 원고료를 드릴게요." 같은 의뢰가 오면 일이라고는 생각하지 않으니 스트레스는 받지 않을까요? 아니면 돈이 발생한 시점에서 일이 되나요?

테라다 일이 돼버리겠죠. 그러니까 저의 '귀찮음' 장벽을 풀기 위해 '이건 전부 낙서!'라는 생각으로 하고 있어요. 이건 일로 하는 게 아니야! 하고 제 안의 짐승을 이해시킨

다는 생각.

　뭐, 실제로 그리기 시작해 파고들면 아무리 힘든 그림이라도 괴롭지 않지만 그렇게 될 때까지 시간이 걸려요. 그걸 뭐라고 해야 하나. 누가 설명 좀 해주지 않으려나.

—— 떠넘겼다!

테라다　물론 지금은 제 개똥논리를 마구 늘어놓는 자리지만, 본질적으로 인간은 태만한 것 아닐까 하는 생각이 있어요. 생활이 궁핍하지 않은 상태일 경우, 그러니까 먹는 데 고생하지 않을 때는 동물도 안심하고 잘 수 있잖아요. 습격 위험이 없을 때겠지만. 목적이 살아가는 거라고 한다면, 그게 달성되는 동안에는 사냥도 하지 않고.

　하지만 인간은 매일 일정한 시간 일을 해야만 한다는 약속을 정해놓았죠. 인간의 동물적인 본능으로는 그걸 이해할 수 없어서 싫은 마음은 자연스러운 작용이라고 생각해요…… 아니아니! 일은 하겠지만요! 여러 곳에 민폐를 끼쳐가면서 물론 일을 하겠지만요, 그걸 일을 하지 않는 이유로 삼진 않지만, 스트레스의 이유이기는 하다는 얘기죠.

—— 일을 해 돈을 벌지 않으면 먹고 살 수 없으니까요.

테라다　네네. 뭐, 물론 그것만이 일을 하는 이유는 아니겠지만요. 승인욕구라고나 할까, 일을 해 칭찬을 받았으니까 또 열심히 하자! 같은 거. 자신이 '이렇게 되고 싶다!' 하는 욕구에 등을 떠밀려 노력을 거듭할 수 있고.

—— 일은 남에게 강요받아서 하는 건 아니니까요.

테라다　남이 아니라 자신이 자신에게 강요하는 거죠. 보람이 있다는 의미에서는 역시 일을 하는 게 좋죠. 충실감도 있으니까. 그게 설령 환상이라 해도.

—— 그렇겠네요. 귀찮음을 극복한 후에 성실히 한 일이니 충실감이 들지 않을까요.

테라다　후루야 미노루[01] 씨라는 만화가가 있는데요, 이 분의 만화 테마는 완전히 '귀찮음'과의 싸움이라고밖에는 생각이 안 들어요, 난. 어느 만화를 봐도 귀찮음과 싸우는 주인공이 나와요. 제가 잘못 읽은 건지도 모르지만 제 머릿속에서는 그래요.

　귀찮다는 생각이 사회를 멸망시키는 거니까요. 이 사회는 일하는 사람의 근면함에 담보를 잡히고 있는 거예요. 수돗물이 나오는 거라든가, 전기가 들어오는 거라든가, 집이 무너지지 않는 거라든가, 쓰레기가 집하장으로 간다든가. 당연하다고 여겨지는

01 후루야 미노루: 일본의 만화가. 대표작으로는 「렛츠 고 이나중 탁구부」, 「시가테라」, 「심해어」 등이 있다.

그런 일들은 전부 '귀찮음'과 싸우면서 유지되고 있어요!

── 그런 데서 게으름을 부리면 큰 사고가 나니까요.

테라다 맞아요. 귀찮음을 우선시해서 '아 됐어' 해버리면 쓰레기는 사라지지 않아 파리며 까마귀가 돌아다닐 테고, 대~충 만든 집은 무너져서 사람이 죽을 테고. 귀찮음이란 건 생존본능을 압박하는 무서운 힘인 거예요. 그리고 우리에게도 엄청나게 강한 '귀찮음'이 있어서 24시간 대치하고 말이죠, 뭐 간단히 말해 아──무 것도 하고 싶지 않죠.

그런 아──무 것도 하고 싶지 않다는 마음이 너무 강해 이따금 스스로도 두려워질 때가 있어요. 그 두려움이란 게 후루야 씨의 만화랑 아주 비슷해서, 후루야 씨는 아니라고 하실지도 모르지만 작용은 비슷한 것 같아요.

귀찮음과 싸우는 건 인류의 명제라는 기분이 들죠.

인간이 돈을 원하는 것도 귀찮은 행위를 대체로 해결해주기 때문일 거예요.

귀찮음을 빨아들여주는 기계가 있으

귀찮음을 빨아들인다

면 좋겠어!

　그러니까 근면함을 가지고 계속 일을 하는 사람들을 굉장히 존경해요. 사회는 그런 분들 덕분에 돌아가는 거지요. 하지만 그런 작업은 힘들고 멋도 없고. 그런 분들은 좀처럼 빛을 보기도 힘들고. 필요한 일인데도.

　그런 데에 항상 마음을 기울이지 않으면 그림만 그리고도 생활할 수 있는 처지를 가볍게 여길 때가 있어서, 자신이 당연하지 않다는 걸 항상 느끼고 있어야 해요. 오늘은 제가 얼마나 못난 인간인가를 알리는 토크가 되고 있습니다.

　—— 테라다 씨가 기본적으로는 나태하다는 걸 잘 알겠습니다(웃음). 하지만 근면한 부

30

분도 있고, 그걸 최대한 활용해 일을 하시니 오늘의 테라다 씨가 있는 거겠죠.

테라다 대실패를 있는 대로 거듭하면서도 어떻게든 일을 얻고 있어요. 남들이 원하는 사람이 된다는 것은 기쁜 일이니 고마울 따름이죠. 그런 게 없으면 힘들잖아요. 젊었을 때는 남들이 원하지도 않는데 계속 낙서를 했지만, 그것도 제 마음속의 타인을 기쁘게 하겠다는 생각으로 계속 해왔던 것 같아요. 그걸 '좋아한다'는 말로 수긍시키려고는 합니다만, 실제로는 그것만은 아닌 것도 같네요.

"레이어를 겹쳐나간다"

테라다 이야기가 좀 달라질 수도 있지만, 작은 것이라도 성공체험을 거듭해나가면 노력이 고통이 되지 않는다고들 하죠. 느닷없이 불가능한 일, 예를 들면 덧셈도 못하는데 미적분을 풀 수는 없겠죠. 작은 계산을 되풀이해나가면서 푸는 기쁨을 알고 점점 복잡한 계산으로 나아가는 거잖아요. 어떤 일에나 기초는 필요하고, 그림도 데생을 딸 수 있게 된다거나, 자신이 보고 있는 형태를 정확히 파악할 수 있게 된다거나, 그런 단계를 얻어가면서 재미가 생기죠.

처음부터 잘 그리고 싶다고 생각하면서 그려도 잘 그릴 수 없으니까 그만두는 사람이 하늘의 별만큼 많을 텐데요, 그야 역시 갑자기 잘 그릴 수는 없겠죠. 만화하곤 달리 "사실 너는 화력(畫力) 세계의 그림왕이지! 숨겨진 너의 힘을 해방시켜주마!" 같은 말을 해주는 사람은 아무도 없고, 숨겨진 초능력 같은 것도 없으니까 묻혀버린 의욕을 스스로 파헤치는 수밖에요.

그러니까 작은 성공체험을 스스로에게 부여하는 거예요. 얇은 레이어를 겹쳐나가고 결과적으로 노력했다는 게 되죠. 저도 우연히 그게 됐던 것 같아요. 아무도 저한테 그림을 그리지 말라는 소리는 안 했고. 그런 말을 들었다면 어떻게 됐을지 모르죠.

── 부모님께서 '그림 그리지 마' 하셨다면 지금의 테라다 씨는 없었다는?

테라다 그림을 그리라고 권하셨던 건 아니지만, 그림을 그려도 되는 환경을 얻었고, 그림을 그릴 수 있는 곳으로 갈 수 있어서 통틀어 운이 좋았던 셈이죠. 이런저런 상황을 생각해봤을 때 여기 태어났던 건 운이에요. 아프리카에서 현재 천만 명이 넘는다는 어린이 에이즈 환자로 태어났을 수도 있고, 납치당해 세뇌를 받아 제 의지와는 상관없는 훈련으로 폭탄을 끌어안은 채 자폭테러를 했을 수도 있잖아요. 일본에서 태어

났다 해도 시대가 달랐을 수도 있고요. 저는 우연히 그렇게 되지 않았을 뿐 운을 타고 태어났고, 애초에 인생은 불공평한 거니까요. 그러니까 감사하면서 살아가라는 부분이 필요할 테고요. 현실 환경도 포함해 모티베이션을 항상 갈고 닦으려 하죠.

첫머리의 이야기로 돌아가자면, 사람은 목적이 없으면 나아갈 수 없으니까 목적을 설정하는 거예요. 조그만 성공체험과는 별도로, 살아가는 동안에는 도저히 도달할 수도 없을 것 같은 산꼭대기를 하나 설정해두면 좋겠죠. 어차피 사람은 죽으니까, 그걸 전제로 처음부터 도달할 수도 없을 것 같은 목표를 내거는 건 중요하다고 생각해요.

—— 그건 업무에서든, 업무가 아닌 방면에서든 상관없는 건가요?

테라다 살아간다는 것 전반에 큰 목표를 만들어두면, 조그만 목표를 달성했을 때 불이 꺼져버리는 일은 없다! 뭐 그런 얘기랄까요.

—— 테라다 씨의 큰 목표는 뭔가요?

테라다 그림을 잘 그리는 거.

—— 그건 살아있는 동안에는 도달할 수 없는 목표인가요?

테라다 도달할 수 없겠죠— 자신의 이상에는. 제가 생각하는 '그림을 잘 그린다'는 건 이런 게 아니거든요. 이젠 거기에 다가갈 수 있는지 어떤지도 모르겠어요. 하지만 역시 그런 목표를 가지지 않고선 '요즘 좀 잘 그리네~' 하는 정도에서 관둘 가능성도 있잖아요.

예를 들면 로봇을 멋있게 그리고 싶다! 하는 목표가 있다고 치고, 만약 모든 사람이 칭찬해 마지않는 궁극의 로봇을 그리게 됐다면 다음 목표를 찾아야만 하겠죠. 하지만 그렇지 않고 더 추상적이고 큰 목표를 정해두면 언제까지고 써먹을 수 있잖아요. 모티베이션이란 그런 거니까요.

목표가 뭐냐고 했을 때, 연내로 책을 낸다거나 하는 마감도 목표가 되겠죠. 남이 설정해주었다고는 해도 스스로 받아들였으니까요. 다 합쳐서 10년 안으로 이러저러한 일들을 하고 싶다는 것도 목표고, 그런 세세한 단위로 잔뜩 목표를 만들어두면서도, 그 너머에는 도달할 수 없는 목표를 설정해놓고, 언젠가는 그곳에 가고 싶다고 생각하면서 조금씩 나아가는 거예요. 하지만 큰 목표는 자신의 눈에 보여야만 하죠. 보이면 인간은 갈 수 있다고 생각하니까.

목표와 자신 사이에 바닥이 보이지 않는 깊고 깊은 계곡이 있다고 해도 낭떠러지를 내려가볼까? 절벽을 오르려면 어떻게 해야 할까? 뭣하면 점프해볼까? 그러려면 어떻

게 해야 할까? 하는 식으로 수단을 생각하지 않겠어요? 난 죽겠지만 내 아이들은 도달할 수 있을지도 모른다거나. 그런 게 인간이죠.

목표를 달성하는 건 시간이 아니죠. '엄청나게 그림을 잘 그리고 싶다'는 건 시간이 걸리니, 제 마음속에서는 살아있는 동안 가면 그만인 목표일뿐이에요. 그러니까 이 목표에 관해 말하자면 마음속에 시간 감각은 없고, 시간도 설정해두지 않았어요.

── 시간설정 없는 목표라. 창피하지만 생각해본 적도 없네요. 눈앞에 있는 조그만 목표만도 벅차서.

테라다 그 조그만 목표가 끊어지지 않으면 되는 거 아닐까요. 하지만 누구나 사실은 있을 거예요, 커다란 목표.

── 으음.

테라다 시간설정 없는 큰 목표에 도달할 때까지 기다릴 수 없다는 마음은 안타깝거든요.

── 무슨 뜻인가요?

테라다 예를 들면, 부자 나리가 와서 도공에게 엄청난 도자기를 만들어 달라는 주문을 했다고 가정할게요. "이 도자기가 다 구워질 때까지 언제까지고 기다리지요." 그러면서.

── 언제까지고 기다리겠

다고 했으니, 그 나리가 죽어버릴지도 모르겠네요.

테라다 죽어도 상관없어요. '언제까지고 기다린다'는 말은 그것까지 감안한 거니까 무게가 있는 거예요. 정말로 좋아하는 걸 기다린다는 건 그런 게 아닐까 싶어요. 완성된 도자기가 정말 훌륭하다면 주문한 나리가 죽어도 누군가가 즐길 수 있겠죠. 엄청난 도자기를 낳게 했다고 만족하면서 죽을 수도 있고요. '언제까지고 기다리겠다'는 건 그런 부분까지 다 내포한 큰 말인 거예요.

그런데 기다릴 수 없는 마음을 우선시하면, 후세에 남을 만한 엄청난 도자기는 태어나지 못할 거예요. 부자 나리의 기다릴 수 없는 마음이 그 기회를 없애버리는 거죠. '기다린다'는 마음을 자신에게도 돌려보자는 거예요. 기다릴 수 없는 마음을 자신에게 돌려버리면 힘들어요. 성급한 사람은 그만두게 되죠. 그림으로 말하자면, 그림이 좀 잘 안 풀리면 금방 그만둬요. 그러니까 그건 굉장히 무서운 일이죠. 가능성을 없애버려요.

기다릴 수 없는 마음은 저한테도 있으니까 잘 알지만요. 인터넷으로 새 디카를 샀을 때, 오늘 안 오면 나 죽어! 싶을 정도로. 하지만 그런 마음을 자신의 목표로 돌렸을 때는 무섭다는 생각이 들어요. 만약 그런 이유로 무언가를 포기하는 사람이 있으면 안타까울 거예요.

왜 못 기다리는 걸까, 기다릴 수 없는 이유란 뭘까? 그렇게 생각해보는 거예요. 디카라면, 내가 왜 이 디카를 기다릴 수 없을까 생각하는 거죠. 그걸 왜 지금 당장 원하는 걸까?

── 커다란 목표를 계속 기다릴 수 있다면 디카도 다음 주에 온들 상관없잖아요!

테라다 하지만 '지금 당장 원해서 미쳐버릴

것 같아!' 하는 마음은 뭘까요? 성충동하고도 좀 비슷한 면이 있죠. 하지만 그건 뇌가 시키는 충동이니까 그 충동은 어디서 오는 걸까 생각해보는 거예요. 가라앉혀보려고. 결국 모르겠지만요.

그런 욕구가 얼마나 강한지를 아니까 엄청난 공포이긴 한 거죠.

── 오늘은 그림을 그리는 것이 귀찮다는 이야기를 하면서 아저씨 그림을 그리는 테라다 씨입니다.

테라다 또 아저씨를 그리고 말았어⋯⋯. 이거 어쩐지 홈이 리스하신 분을 그리는 느낌인데, 사람이 홈리스가 되는 데에는 별별 이유가 있겠죠. 일이 잘 안 풀려서 빚을 안고 집을 잃어버린 사람이 대다수겠지만, 그 중에는 귀찮음을 받아들여 잃어버린 사람도 있을 거예요. 일하는 게 싫어져서.

그런 사람이 있어도 당연하다고 생각해요. 살아서 생활하는 것을 최대의 목표로 내걸면 홈리스여도 되는 셈이고. 그런 사람도 있을 것 같아요. 왜냐면 저한테도 그런 면이 있으니까.

옛날부터 홈리스를 보면 힘들겠다고 생각하는 동시에 치솟는 선망의 시선이 제 안에 존재하거든요. 그게 두려워요. 실제로 되어보면 힘들 테고, 거기에도 귀찮은 인간관계가 있을 테고.

── 일하는 홈리스도 있잖아요. 빈 깡통을 모은다거나.

테라다 일하죠. 홈리스가 되려고 해서 된 사람은 나름 편할지도 모르지만 그렇지 않은 사람에게는 굉장히 힘든 상황일 거예요. 말은 이렇게 하지만 제 안에 근면한 부분도 있으니까, 편한 방향성으로 따지면 역시 지붕 아래 이불 안에서 자고 싶다는 마음이 지금의 환경에 머물게 해 주는 셈인데요, 그 마음이 없어져버리면 홈리스에 대한 거부감이 사라지는 거예요. 자신의 내면에 있는 홈리스 상태에 대한 선망이 무서워요.

제가 마감을 대여섯 개 펑크 내면 그렇게 될 수도 있는 거니까요. 선망과 공포가 있고, 지금은 공포가 더 큰 상태. 그게 더 클 동안에는 일을 계속할 수 있다는 거죠.

── 공포도 있겠지만, 테라다 씨에게는 일을 해서 돈을 벌고 지붕 밑에서 생활하는 쪽이 홈리스보다 편하다고 느껴진다는 말씀이군요.

테라다 네. 그런 편안함을 선택한 거죠. 조금만 노력해서 그림을 그리면 평범한 생활을 보낼 수 있으니 귀찮음과의 싸움은 오늘도 이어지고 있습니다.

결론. 귀찮아도 그립시다.

—— 일을 하는 모든 분들에게 할 수 있는 말이네요(웃음).

"거인들"

테라다 역시 말이죠, 귀찮음을 넘어서 진정으로 열심히 그린 그림을 보면 고개가 숙여져요.

요전에 오오라이 노리요시[02] 씨의 전시회를 보러 미야자키에 갔거든요. 전시된 그림이 천 점 가까이 있었는데, 그건 극히 일부분이고 오오라이 씨의 작품은 사실 훨씬 많아요.

매일 싫증내지도 않고 묵묵히, 하지만 격렬한 열기를 담아서 그리고 또 그리지 않으면 도저히 이뤄낼 수 없는 양과 질이에요. 귀찮다고 말할 상황이 아닌 사람의 작업이란 엄청나죠. 반면 저는 귀찮음이 당연한 것처럼 이야기하고 있고요.

귀찮음에게 승리하는 사람이야말로 위대한 거고, 오오라이 씨는 정말 거인이라고 생각했어요. 질에

02 오오라이 노리요시: 일본의 일러스트레이터. 유화풍 일러스트가 특징이다. 1960년대부터 영화나 극화 소설의 표지를 맡아 활약했으며, 「삼국지」, 「노부나가의 야망」과 같은 게임의 패키지 일러스트도 담당했다. 이 책이 발매된 직후에 작고.

서도 양에서도 장난이 아니에요. 게다가 일러스트레이터라는 직업이 알려지기 전부터 프로로 활약하셨고. 혼자 격이 다른 것 같은 분이시라니깐요.

그런 가운데 일을 위해 그림을 그린다는 것에 대해 몇 번이나 생각하셨을 테지만, 사실은 아끼지 않았으리라는 느낌이죠. 노력과 시간을. 그림에 대한 열량은 자릿수가 다르고요, 그게 50년 이어졌다는 것도 대단하고, 아무튼 일에 대한 자세가 훌륭해서 저 같은 건 진짜 부끄러울 따름이죠.

오오라이 씨의 대단한 점 중 하나는 그림물감의 컨트롤. 수많은 색이 들어간 그림을 정리할 수 있다는 건 채도를 완전히 컨트롤한다는 거거든요. 색을 잔뜩 넣어서 정리가 안 될 때는 대체로 명도와 채도를 잘못 컨트롤했기 때문이에요.

오오라이 씨는 그런 부분이 거의 완벽해서, 언뜻 쓱싹 칠한 것처럼 보이니까 원화는 물감 때문에 울룩불룩하지 않을까 생각했는데, 일러스트 보드가 평탄한 거예요.

그게 무슨 소리냐면, 팔레트에 덜어놓은 물감을 거의 한 번씩만 썼다는 뜻이에요. 많아도 기껏해야 두세 번, 정확한 양으로. 겹칠해서 고치는 게 아니라, 물감을 칠한 순간 거의 결정이 돼요. 컨트롤이 보통이 아닌 거죠.

스킬을 익힌다는 건 망설일 시간을 줄인다는 뜻이기도 해요. 어떻게 하면 그릴 수 있을까, 질감을 내려면 어떻게 해야 좋을까 하는 것들. 질감을 내는 건 기본 중의 기본이니까 여기서 고민하면 시간이 걸리잖아요.

오오라이 씨는 물감은 완벽하게 파악했다는 뜻이에요. 소름이 끼치던걸요. 머리가 띵해져서 몸이 휘청거렸다니까요!

남의 그림을 보러 간다는 건 그 사람의 자세를 보러 간다는 뜻이기도 해요, 제 경우에는. 옛날에 신주쿠에서 노먼 록웰[03]의 전시회를 했는데요, 정수리를 해머로 얻어맞은 것 같은 충격을 받았어요.

그건 분명 『Saturday Evening Post』라는 주간지의 표지였는데, 이발소 그림이었던가? 여러분도 어디선가 한 번은 봤을 만한 유명한 그림인데요, 원화가 장지문 두 장 정도 크기예요. 그 그림의 실물 크기 연필 밑그림이 있었죠. 이렇게 컸구나 생각했어요. 게다가 상당히 치밀하게 그렸고.

그 밑그림 옆에 캔버스가 있어서, 밑그림에 색을 칠한 걸 보고 '아~ 이쪽이 원화구

03 노먼 록웰: 미국의 화가. 시민들의 생활을 치밀하고 유머러스하게 묘사한 그림으로 대중에게 많은 인기를 얻었다.

나.' 싶어서 봤더니, 제가 아는 그림과 미묘하게 다른 거예요. 한순간 의외로 다르게
보이네 생각했는데, 더 옆으로 눈을 돌리니까 그쪽에 진짜 원화가 있더라고요. 제가
미묘하게 다르다고 생각했던 그림은 실물 크기 스케치였는데, 그건 나 같으면 납품할
만한 수준이라고(웃음)! 거기 있던 건 그걸 더 파

고들어 치밀하게 그려서
완성도를 높인 거였
어요. 그걸 주간지
에서 하다니, 아마
채산성은 도외시했
을 걸요. 그 그림을
그리고 싶으니까 그
린 거죠.

전 그때 20대였으
니까 더더욱, 어중
간하게 일해선 이런
경지에는 도저히 도
달하지 못하겠다 싶어
서 절망에 가까운 심정
이 치밀었어요.

'귀찮음'과 싸우는 동
안엔 이건 도저히 무리
겠다 싶었죠. 노먼 록웰
의 모든 작업물이 그 공정
을 따라가는 건 아니겠지만,
그 그림에 한해서는 그런 거
였고, 거기엔 '이 그림을 그리
고 싶다'는 의지밖에 없었고, 그
게 완벽하게 수행됐던 거예요. 저
는 그때 정말 그 자세에 감동을 받아

서, 보통 놀란 게 아니었어요.

오오라이 씨에게도 비슷한 게 있죠. 저 같은 건 그냥 못난 인간이에요! 근육소녀대[04]의 노래를 흥얼거리면서 도쿄로 돌아왔어요! 열까지 났어요! 그림을 그리는 사람도 안 그리는 사람도 미야자키의 오오라이 노리요시 전시회에는 꼭 다녀오세요(이미 끝났지만요! 유감!). 분명히 느끼는 게 있을 테니까. 아무 것도 느끼지 못하는 사람은 나도 몰라!

귀찮음은 적이다! 하지만 원동력이기도 하다!

그런고로 이번 회는 마치겠습니다.

이래도 되는 걸까요? 앞부분은 귀찮다는 얘기밖에 안 했는데?!

다음 회는. 「그림을 그리면 얼마나 벌 수 있나요?」편입니다! 아마도.

中井
錦山
刺盛 七〇〇円

나카이의 니니키야마에서 모둠회 칠백엔

04 근육소녀대(筋肉少女帶): 일본의 록 그룹. 80년대부터 90년대 후반까지 활약했다.

03 상상력을 방해하지 말아주었으면

—— 음, 예고하신 이번 회 내용은 「그림을 그리면 얼마나 벌 수 있나요?」였는데요.

테라다 한 장의 가격이 얼마냐고 물으신다면, 정확히 말해 정답은 0원부터 100만 엔 정도까지죠.

—— 전혀 정확하지 않잖아요! 게다가 그렇게 차이가 나나요?!

테라다 정확히 말해 차이가 납니다.

그렇다곤 해도, 포스트잇 사이즈로 그려놓고 100만 엔이라는 건 버블 시절의 광고 업계에서는 몇 다리 건너서 들은 적이 있지만 보통은 말도 안 되고, 저도 그런 적은 없고요. 사이즈도 사용 목적도 무시하고 제가 받은 적이 있는 금액만 제시한다면 그렇게 된다는 이야기였어요.

그리고 100만 엔을 받았다고 해도, 그게 10년에 한 번 있는 일이라면 연 수입은 10 만 엔이니 조심해야 해요.

—— 무슨 사기처럼 말씀하셔······.

테라다 이상.

—— 네?! 끝났어요?!

테라다 자세한 이야기는 나중에 또 하죠! 무탈하고 소프트한 느낌으로!
현재 상황은, 어쩌다 보니 그림으로 먹고 살 수는 있습니다.

—— ······알았어요. 그럼 테라다 씨가 '어쩌다 보니 그림으로 먹고 살 수 있다'는 건 어째서일까요?

테라다 그렇게 따지면 대부분의 사람들이 어쩌다 보니 그 일을 하고 있다는 소리가 아닐까요. 전 어렸을 때부터 그림 일로 먹고 살 거야! 하고 결심했지만 딱히 결심한다 고 잘 되리라는 보장도 없고, 지금은 프리랜서가 된 지 30년 정도 지났는데도 '어쩌다 보니'라는 느낌이 굉장히 강해요.

조금 옆길로 새는 것 같긴 하지만, 예를 들면 말이죠.

'사실은 이 일에 적성이 없다', 혹은 '이 일은 나한텐 너무 시시해' 하는 식으로, 주위가 자신에게 맞춰주기를 기대하기도 하잖아요. 내가 빠져들 만한 일이 어딘가에 분명히 있을 거야! 하는 식으로. 어렸을 때는 특히 그렇고요. 어렸을 때는 생활이 답답하잖아요?

―― 세계가 학교와 집밖에 없으니까요.

테라다 스스로 살아갈 수 없다는 점에서 답답하니까, 주위는 그럴 의도가 없더라도 정해진 틀 안에서 잘 적응하지 않으면 엄청나게 답답하고, 있을 곳이 사라져가죠. 하지만 어리면 이런저런 감정을 스스로 분류할 수가 없으니까, 자신이 왜 이런 상황이고 이런 마음인지도 잘 모르잖아요.

옛날부터 청춘 시절은 종잡을 수 없는 기분이지만, 그런 기분을 '그건 이러저러한 거야' 하고 지적해줄 수 있는 말은 남과 커뮤니케이션을 하거나 책을 통해 얻을 수밖에 없었어요, 옛날에는. 그 안에 해답이 없을 때는 더 번민하게 되고요. '이 알 수 없는 기분은 대체 뭐야?!' 하고. 고민할 수 있으면 그나마 다행이지만 그럴 수도 없는 사람은 그저 짜증만 나죠.

―― 현역 청춘 시절에 짜증의 원인을 알 수 있는 경우는 별로 없었던 것 같네요. 어른이 되어서 돌이켜보면 이것저것 이유를 붙일 수 있지만.

테라다 그래서 저는 공상으로 빠졌어요. 현실세계 속의 휴게소로. 제가 어렸을 때 '스페이스 오페라'라고 해서 우주를 무대로 하는 모험활극 같은 장르가 있었어요. 그 대표격으로는 에드먼드 해밀턴의 「캡틴 퓨처(Captain Future)」라고, 일본에서도 TV 애니메이션이 됐던 작품이 하야카와 SF 문고에서 나왔거든요. 그걸 처음 읽은 게 제가 초등학교 3학년 때.

아버지 동료 중 스나바 형이란 사람이 저랑 친형을 데리고 오카야마 시골에 있는 자동차 레이스장에 데려가준 적이 있는데, 전 차에 전혀 관심이 없어서 기억나는 거라곤 관람석의 철제 의자가 아팠던 것뿐이었어요. 전 어릴 때는 말라깽이라 엉덩이에

살이 별로 없어서 앉으면 너무너무 아프고, 차는 슈——웅 지나가버릴 뿐이고, 엔진 소리에 마음이 들떴다! 같은 것도 전혀 없었어요.

돌아오는 길에는 오카야마 시내를 지나왔는데, 제가 너무너무 재미없어 했던 걸 스나바 형이 알아차렸는지 어땠는지, 이대로 가면 가엾다고 생각했는지 오카야마에서 제일 큰 키노쿠니야 서점에 들러서 저랑 형에게 원하는 책을 사주겠다고 했어요.

그때가 초등학교 3학년이다 보니 용돈이라곤 10엔 50엔 정도라, 책은 스스로 살 수 없었으니까 '만세! 책 사준대!' 생각했죠. 그때 1층의 문고 코너에 있던 「캡틴 퓨처」에 눈이 갔던 거예요. 왜 그랬냐 하면 미즈노 료타로 씨가 그린 미국 만화 풍의 표지 그림을 보고 '이게 뭐야!' 싶었거든요. 이게 정말 멋진 그림이었어요.

아무튼 그 시리즈 중 「위협! 불사밀매단」이라는 작품이 막 나와서 가판에 놓여 있었는데, 이게 좋겠다고 해서 사달라고 했어요. 문고본이라 한자에 독음도 안 달려 있어서 "읽을 수 있니?"라고 물어보셨지만 "당연하죠!"라고 대답. 그때 이미 책은 꽤 읽었고, 활극에 나오는 한자 정도는 그리 어렵지도 않고요. 국어랑 미술 점수만은 좋았거든요, 전. 체육하고 수학은 최악이었지만.

―― 체육이라. 운동을 못하셨군요. 하지만 원하는 책이 만화라든가 그림 방향은 아니셨네요.

테라다 물론 만화도 좋아했지만 처음 눈에 들어온 게 「캡틴 퓨처」였어요. 그리고 읽어보니 너무 재미있는 거예요!

그 무렵에 테즈카 오사무 작품 같은 걸 『소년 점프』에서 읽기도 하고, TV에서는 「울트라맨 시리즈」가 방영되어서 SF 분위기의 작품이 세상에 참 많구나, 정말 좋구나 생각했어요.

하지만 체계적으로는 모르니까, 제가 좋아하는 게 뭔지는 잘 몰랐죠.

당시에는 '소년소녀를 위한 공상과학소설' 같은 걸 도서관에서 읽기도 하고 그랬어요. 하지만 어린이용은 히라가나가 많고, 그건 이미 열심히 허세를 부리던 제 마음이 용납하지 않았어요.

―― 애면서.

테라다 애니까 그렇죠! 애는 허세를 부리는 법이라고!

TV는 물론 좋아했지만, 「울트라 세븐」은 별도로 치고, 다른 건 좀 애들 같은 면이 있었어요. 만드는 사람들에게도 마음 한구석에는 어린이용이라는 생각이 있는 작품이 점점 늘어나는 시대였죠. 포맷이 완성되어 가는 중이었달까.

「울트라맨」이나 「울트라 세븐」 시절에는 포맷이 없었으니까 어른이 봐도 재미있는 걸 만들었지만, 점점 '어린이들이 좋아하는' 방향으로 부심하는 게 보여서 미지근해! 하고 싶어했거든요. 허세를 부리고 싶어했으니까. 그렇다곤 해도 「캡틴 퓨처」의 내용도 어린이용 같은 거였지만요. 그래도 문고본에다 소설이라는 게 포인트였어요. 참고

로 시리즈를 번역하신 노다 마사히로 씨는 「펼쳐라! 폰키키」[01]같은 걸 만들던 회사의 사장님이고 가챠핀[02]의 모델도 된 분이라.

—— 가챠핀!

테라다 그렇다니깐요! 「캡틴 퓨처」를 너무너무 좋아해서 일본에 소개한 게 노다 씨였어요. 그리고 노다 씨의 번역이 좀 거친 남자 느낌이라 멋있었어요. 그게 몰아붙이는 느낌을 줘서 생생한 활극이 되거든요. 거기에 한 방에 빠져든 거죠. 노다 씨 덕분에 어른의 읽을거리가 됐어요.

내용을 보자면 태양계의 행성에 화성인, 금성인이 아무렇지도 않게 있는 세계관에서 코멧 호라는 우주선을 몰면서 주인공들이 우주의 위협에 맞서 싸우는 거지만, 이 코멧 호는 눈물 모양을 한 우주선이라서 날아가면 혜성처럼 보이기 때문에 코멧 호라는 이름이 붙은 거예요. 짱 멋져——!!

—— 그렇군요.

테라다 차분하시네. 아무튼 그런 이야기가 문장으로 존재한다는 걸 몰랐죠. 그때까지는 TV나 만화로 SF 비슷한 걸 봤으니까. 여담이지만 TV에서는 「우주대작전」이 방영됐는데 그것도 엄청나게 좋아했어요. 「우주대작전」은 「스타트렉」의 일본판 제목이지만 솔직히 말해 제 몸의 60퍼센트 정도는 「우주대작전」으로 이루어져 있어요!

——「스타트렉」은 옛날엔 그런 제목이었나요?!

테라다 그런 데 반응하다니. 저한테는 지금도 「스타트렉」이 아니라 「우주대작전」이라고요!!

01 펼쳐라! 폰키키: 후지 TV 계열 방송국에서 73년부터 93년까지 방송했던 어린이용 프로그램.

02 가챠핀: 「펼쳐라! 폰키키」를 비롯한 후지 TV의 여러 프로에서 등장한 공룡 캐릭터.

아무튼 이야기를 되돌리자면, 「캡틴 퓨처」를 문장으로 읽었을 때 이상할 정도로 흥분했죠.

—— 그건 왜죠?

테라다 왜냐면 당시 TV에서 했던 특촬 기술은 지금 같은 CG도 없다 보니 전부 손으로 만들었다는 느낌이 팍팍 들어서, 어린 마음에도 알아볼

수 있는 게 많았거든요. 이따금 굉장히 잘 만들어진 게 나오면 '저건 진짜일까?!' 생각하기도 했지만 대체로 가짜는 가짜로 보이니까 미니어처가 부서지고 불타고, 커다란 괴수에는 사람이 들어가 있고, 그런 걸 어딘가 스스로 변명하듯 봤어요.

—— 알아보기는 했지만 그것도 함께 즐겼다는 그런 느낌인가요?

테라다 그렇게까지 어른은 아니었지만, 당시에는 그런 걸 만드는 고생 같은 것도 몰랐고, 비교하려 해도 현재의 CG 같은 리얼리티하곤 달랐으니까 '어째 싸구려 같네' 하는 생각을 태연하게 했죠. 하지만! 문자로, 소설로 그런 걸 읽으면 싸구려 같질 않아요. 싸구려여도.

문장에서 '엄청난 몬스터가 나타났다'고 하면 그건 엄청난 몬스터인 거예요! 언어의 이미지가 구체적이지 않을수록 미처 상상하지 못하는 부분에 뭉게뭉게~~하고 망상의 여지가 펼쳐져서, '엄청나다!'고 적혀 있으면 그

건 엄청난 거겠구나 하고 액면 그대로 생각하는 거죠.

—— 산처럼 거대한 몬스터는 산을 넘어다닐 거고, 황금의 강에는 골드가 콸콸 소용돌이칠 테고.

테라다 네네. 본 적도 없는 몬스터라고 적어놓으면 그건 결국 상상도 하지 못할 만큼 엄청나겠구나 싶어지는. 순순히 받아들일 때 끊임없는 이미지가 나오는 거죠. 그야말로 베리에이션은 얼마든지 있고. 그래서 '문장은 대단해!' 하고 생각했어요. 이렇게 자유롭게 즐길 수 있는 게 존재한다는 데 놀라, 책을 읽는 게 더 좋아졌죠. 그래서 「캡틴 퓨처」는 기회가 되면 사달라고 했고요.

무슨 말을 하려는 건가 하면, 상상력은 대단하다는 거예요.

—— 옆길이 너무 길어! 싶었더니 상상력 이야기였군요! 그러네요. 문장에서 받는 이미지를 부풀려서 읽은 후에도 즐길 수 있죠.

테라다 상상력 쪽이 대단하다고 생각해서, 한번 그쪽으로 갔던 거예요. 그리고 점점 스스로 그림을 그리게 되면서 제가 좋아하는 걸 그림으로 그리려 하기 시작했는데, 뭘 어떻게 그리면 좋을지도 모르겠고, 구체적으로는 그릴 수 없다는 걸 알았죠.

한번 '문장은 엄청나'가 된 후에 자신 안의 '엄청남'을 구체화한다는 건 그야말로 힘든 일이라고, 만드는 사람들에게 엄청난 존경심을 품게 됐어요. 옛날에 좀 우습게 봤던 것도 포함해서.

없는 걸 만들어내는 건 참 큰일이구나, 하고. 이게 사물을 즐기는 방법으로 옳은지는 잘 모르겠지만, 만들 때의 노고 같은 건 알았으니까.

—— 그건 테라다 씨가 스스로 그림을 그리기 시작해서 알았다는 뜻인가요?

테라다 그렇게 되겠죠. 싸구려라고 생각했던 것조차 스스로는 만들어낼 수 없다는 걸

알았을 때, 0의 이미지를 구체화하는 작업이란 건 장난이 아니구나! 하는 감각이 있어서, 그게 아직까지 이런 일을 하고 있는 가장 큰 원동력이기도 합니다.

—— 읽으신 소설에 삽화는 있었나요?

테라다 보통은 삽화가 없는 책을 좋아했어요. 어린이용으로 책에 삽화를 많이 실은 책은 좋아하질 않았죠. 삽화가 별로라고 생각했을 때는 더더욱. '엄청난 몬스터!'라는

문장 옆에 엄청나지 않은 몬스터 그림이 있으면 완전 실망하죠. '차라리 그럴 거면 그림을 넣질 말지!' 하는 기분이었어요.

그림은 상상력을 고정하는 작업이기도 하니까, 그 순간 독자가 상상한 것을 밑돌 가능성이 항상 있는 셈이에요.

그건 엄청나게 무섭죠. 지금도 무섭고, 그것과 싸워야만 하는 직업에 종사하는 셈이지만, 독자일 때는 필요 없다고 가볍게 말할 수 있잖아요. 그러니까 삽화가 없는 책을 읽기 시작한 게 제 안의 이미지를 즐긴다는 중요한 독서체험이 된 거예요. 물론 제 안의 이미지가 문장에 자극을 받은 거지만, 그런 게 더 대단하다는 걸 어렴풋이 깨달았던 게 그 무렵이었죠. 그리고 그 후에 이미지를 그림으로 그리는 게 어렵다는 걸 알았고.

—— 그렇군요. 테라다 씨는 먼저 텍스트부터 시작했네요.

테라다 네. 텍스트 쪽이 상상력을 직접 의식할 수 있었어요. 그 후에 그림으로 갔으니까 그림으로 그리는 게 얼마나 힘든지를 알았지만요.

그림으로 그리기 어려운 것을 이미지하는 데에는 문장을 이길 수 있는 게 없어요.

하지만 그림으로 그려버리면 한 방에 설명할 수 있기도 하니, 그림도 문장도 일장일단이 있지요. "히라가나의 '아(あ)' 모양을 한 괴수가 '이우에오(いうえお)'로 형태를 바꾸면서 걸어왔다!!" 같은 문장이라면 그건 그림으로 그리는 건 포기해버릴 거예요.

—— 그건 그림이 아니라 머릿속으로 상상하는 것도 어려운데요(웃음).

테라다 게다가 멋있다고 적혀 있으면 엥~? 하는 기분이 들잖아요. 그러니까 명백하게

그림으로 그리기 어려운 걸 수긍시키는 힘이란 건 문장이 더 강하고, 저마다 다른 강점을 가진 거죠. 그러니까 처음에 두둥! 하고 충격을 받은 거예요. '문장이란 뭐든 할 수 있는 거 아냐?' 하고.

—— 그렇게나 문장에 두둥! 하고 충격을 받았다면 그림이 아니라 소설가가 됐으면 좋았을 텐데.

테라다 말을 쉽게도 하시네! 근데 그때는 역시 그림을 더 좋아했으니까.

—— '그럼 나도 해봐야지' 했던 부분은 그림이었네요.

테라다 네. 그림으로 했죠. 처음에 문장을 칭찬받았다면 문장으로 갔을지도 모르겠지만(웃음). 뭘 칭찬받느냐에 따라 다른 거 아닐까요? "그림 잘 그리는구나."라는 말을 들었으니까, 물이 흘러가듯 칭찬을 받는 쪽으로 받는 쪽으로 흘러간 결과가 지금인 거예요.

하지만 문장을 쓰는 건 싫어하진 않으니까, 그림하고 마찬가지로 스타일도 없지만 언어로 쓰는 것과 선이나 색으로 그리는 건 '묘사한다'는 점에 있어 제 안에서는 똑같아요. 문장을 쓰는 것도 꽤 좋아해요. 그야말로 그림을 그리는 게 귀찮을 때 문자로 적는 경우도 있을 정도로.

—— 예를 들면 어떤 때인가요?

테라다 만화 콘티를 짤 때 처음에 글콘티를 짜는 거죠. 지문 들어간 각본처럼. 저는 그 편이 이미지가 잘 떠오르거든요. 특히 스토리가 있는 경우에는.

그림 한 장일 때는, 카메라로 말하자면 한순간을 도려내는 듯한 면이 있어서 아무렇게나 흘러가는 이미지 속에서 '에잇!' 하고 잘라내는 작업이니까 자연스럽게 작화방법이 달라져요. 스토리를 떠올리고 싶을 때나 백본이 중요한 내용일 때는 문자를 먼저 쓰는 경우가 많죠.

덧붙이자면 문장을 쓸 때의 저와 그림을 그릴 때의 저는 약간 퍼스널리티가 달라요.

—— 지킬 박사와 하이드 씨처럼?

테라다 아니 그렇게까진 아니고. 누굴 죽이지도 않고.

—— 테라다 알파와 테라다 베타 같은 식?

테라다 퍼스널리티가 다르다는 건, 문장을 쓰는 나와 그림을 그리는 내가 있고, 그림을 그리는 나는 엄청나게 귀찮음을 타니까 귀찮은 그림을 될 수 있는 대로 그리지 않으려고 늘 호시탐탐 기회를 노려요.

그리고 문장을 쓰는 쪽은, 근본은 똑같아서 귀찮아하기는 하지만 표현이 언어인 만큼 고민하는 일이 줄어들죠. 그림일 경우에는 선을 뭘로 그을까, 색을 어떻게 할까, 크기는 어떻게 할까 고민하지만 문장은 한자와 히라가나를 쓰면 그만이니까.

── "한밤의 숲에서 3천 명이 저마다 춤을 추고 있다."고 문장으로 쓰면 간단하지만 그림으로 표현하려면……

테라다 죄송합니다! 3천 명은 좀 봐주세요! 싶어지죠. 하지만 문장은 물리적인 귀찮음이 낮아요. 고층건물이 힘없는 유리처럼 무너지고, 그게 커다란 곤약에 박살이 났다! 라고 하는 걸 그림으로 생각해보면 '이건 귀찮으니까 관두자' 싶어지니 위험하죠. 저만 그럴지도 모르겠지만!

그래도 문장이라면 쓸 수 있으니까, 그림을 그리는 쪽에게 억지를 부리고 싶어질 때는 문장을 쓰는 제가 "이걸 어떻게 그림으로 그릴지 어디 두고 볼까, 헤헤헤!" 하는 식으로 도전하는 거예요. 문장으로 써서 애초에 가능성을 배제하지 못하도록 막아버리는 면도 있고요.

제 경우 그림의 이미지는 굉장히 부정형인 면이 있어서 어렴풋해요. 항상 안개가 낀 상태로, 한 곳에 초점을 맞춰나가면 거기서부터 뭉게뭉게 펼쳐지는 느낌. 일부를 그리면서 처음으로 전모가 보인달까요.

문장의 경우는 점경[03]이라 조그맣게 전체가 보이다가, 거기로 다가가면서 묘사하니까, 묘사하면서 건너편까지 내다보이는 이미지예요.

그 차이는 꽤 크다고 생각해서, 문장을 쓰는 쪽이 그림을 그리는 쪽에게 농땡이를 못 부리게 처음부터 재료를 준비해둔다는 게 문장의 역할이기도 해요.

── 소설의 삽화에 대해서 말씀인데요, 조금 전 어린 시절에는 삽화가 없는 소설로 자신의 이미지를 즐기는 게 중요했다는 말씀을 하셨잖아요. 현재의 테라다 씨는 소설의 삽화를 그리는 쪽이 되셨는데, 삽화에 대해서는 「테라다 카츠야 지난 10년(寺田克也ㄱㄱ10年)」에서도 잠깐 코멘트를 하셨지만, 캐릭터라면 얼굴을 클로즈업으로 두둥 보여주는 것보다도 조금 물러난 구도로 하거나 추상화한다고 하셨죠.

테라다 문장에서 오는 상상력의 여지 같은 걸 독자들에게 남겨두는 게 삽화의 중요한 역할이라고 생각하거든요. 제가 독자라면 어떨까를 생각해서요. 전부 묘사해버리면

───────────
03 점경(點景): 풍경화에 정취를 더하기 위해 추가하는 작은 사물.

'그건 네 묘사고' 하는 생각이 들겠죠.

—— 그건 테라다 씨가 독자일 때 그렇게 느꼈으니까?

테라다 네. 제가 그렇게 느꼈으니까.

—— 문장을 읽은 후 그림을 보고 실망하시기도 하셨고요?

테라다 설령 좋은 그림이라도 거기에 영향을 받아버리니까요. 좀 더 상상력을 자유롭게 해줬으면 좋겠어요. 독자에게는 착각해서 읽을 자유도 있고. 이런저런 말꼬리 속에서 제멋대로 상상하는 게 즐겁잖아요? 하지만 자기 마음대로 상상한다는 건 어느 정도 훈련하지 않고선 불가능한 스킬이기도 하거든요, 의외로.

상상력을 풍부하게 발휘해 '이건 이런 캐릭터가 아니야!'라든가 '이런 조형일 줄은 몰랐는걸.' 하고 생각할 수도 있고, 반대로 그림이 있어서 소설세계를 더 깊이 수긍할 수 있게 되기도 하겠지만, 그러면서도 상상력의 여지를 남겨두는 것이 삽화에 관해서는 굉장히 중요하다고 생각해요.

삽화를 그릴 때는 어딘가 여백을 크게 남겨놓거나, 문장으로 치면 행간 같은 것을 크게 의식하죠. 딱히 편하려고 그러는 건 아니에요. 아닐 겁니다, 아마.

지나치게 그리지 않는다. 혹은 전혀 다른 것을 그리면서 이미지의 충돌을 오히려 즐긴다는 그런 제안은 해보지만, "이거죠!"라고 단언하는 건 매우 위험해요. 그건 작가가 하는 작업이니, 일러스트레이터의 작업이 아니죠. 그러니까 "이런 것도 있지 않을까?" 하는 수준에서 묘사해야지, 안 그러면 매우 방해가 된다는 생각이 들어요, 독자로서.

제가 그렇게 하고 있는가 어떤가는 별개로, 삽화 일을 맡을 때는 그런 감각이죠.

—— 테라다 씨의 삽화 중 캐릭터의 용모가 두둥 드러난 건 별로

없나요?

테라다 없지는 않지만요. 그쪽에서 원하는 경우도 있으니까. 캐릭터는 특히 위험해서 이것저것 지장이 있지만, 까놓고 말해 저는 만화가가 그리는 삽화는 별로 좋아하질 않아요. 그건 왜냐하면 만화가의 힘이라는 건 캐릭터 조형에서 굉장히 강하거든요. "이거다——!!" 하는 얼굴로 나와버리면 그 캐릭터로 읽지 않을 수가 없게 돼요.

그림을 잘 그리고 못 그리고의 이야기도 아니고, 만화가가 잘못했다는 이야기도 아니고요, 문장밖에 없는 맨 상태 그대로 읽고 싶다는 마음이 강하게 들어요, 제가 독자일 때는. 만화가는 아무래도 캐릭터를 그리는 경우가 많으니까. 그리고 그림이 된 캐릭터는 강하니까.

—— 만화가 분들의 그림은 그런 방향의 그림이 되기 쉽겠죠.

테라다 그렇죠. 아까도 말씀드렸듯 캐릭터란 한번 그리면 선언해버리는 거나 마찬가지기 때문에 '더 할 말이 없구나' 하는 느낌이 들어요. 물론 정답일 때도 있을 테고, 그걸 좋아하는 분들도 있으니 제가 그러지 말라고 할 수는 없지만요. 그렇게 따지면 저한테도 일이 안 들어올 테고(웃음).

하지만 지나치게 강해 읽을 수 없는 물건이 나오기도 하거든요. 예를 들면 제가 초등학교 때 하야카와 쇼보에서 나왔던 프랭크 허버트의 「듄(Dune)」 문고판 커버는 이시노모리 쇼타로 씨가 그렸어요. 이시노모리 씨의 만화는 저도 엄청 좋아하고 굉장히 존경하는 분이지만, 문장에서 오는 상상력을 즐기고 싶은 입장인지라 이시노모리 씨의 그림으로, 주인공임 직한 캐릭터가 표지에 두둥 그려진 걸 보고 결국 읽지를 못했어요. 해외판에서는 롱테이크 샷으로 사막에서 솟아오르는 거대한 샌드웜이 그려져 있어서 "완전 읽고 싶다—— !!"하고 흥분했지만, 어차피 못 읽고.

그 외국어판 일러스트는 모래 행성 세계의 일부를 살짝 엿보여주는 느낌이라 좋았지만요, 캐릭터를 철썩 그려놓으면 이젠 그 캐릭터로밖에는 읽을 수가 없거든요. 차라리 이시노모리 씨가 「듄」 만화를 그리셨으면 좋았을 텐데! 하야카와의 그 커버를 이시노모리 씨에게 부탁한 사람을 아직까지도 원망하고 있다니깐요(웃음).

하지만 누군가는 저한테도 "왜 테라다한테 시킨 거야!"하고 말씀하실 테니까 지금 양날의 검 발언을 하고 있습니다!

—— 하하하. 상상력을 돕는 그림이냐, 결정된 그림이냐에 따라 책에 대한 독자의 마음도 변하겠네요.

테라다 삽화에는 어딘가 익명성이 없으면 위험성이 높아진다는 생각이 있어요. 그러니까 제가 삽화를 그릴 때도 익명성을 유지하는 면에 신경을 쓰죠. 요청에 따라 캐릭터를 그릴 때도 있지만요.

—— 우부카타 토우 씨의 「우주대작전」 시리즈 신장판에서는 캐릭터 얼굴을 확실하게 그렸지만 초기 판본에서는 캐릭터를 그리면서도 알아볼 수 있는 얼굴로는 그리지 않으셨죠?

테라다 그건 1권 때는 일부러 선화로 하지 않았어요. 캐릭터성이 강해지니까.

—— 뭉글뭉글한 선이었죠.

테라다 네. 명확한 선이 없는 그림으로, "이 여배우는 누구야?" 하는 느낌으로 그리고 싶었거든요. 일부러 표정을 알아볼 수 없게 그린 것도 있고. 신장판 때는 이미 널리 알려진 후니까 확실하게 캐릭터로 그렸지만 1권 때는 「스크램블」도 「벨로시티」도 조금 관념적으로 했어요. 추상성을 높여서.

일러스트레이터로서 생각했을 때 제게는 객관성과 익명성을 남긴 걸 제공할 수 있느냐 하는 과제가 항상 있어요. 일러스트란 그런 부분이 중요하죠. 제 것이 아니니까요. 일러스트를 의뢰받아서 인쇄하고 싶은 것은 무언가를 위해 존재하는 거고, 주역이 아니니까 항상 조심하고 있습니다. 조심하지 않는 것처럼 보여도.

제 일러스트 관(觀)에서는 객관성과 익명성이 필수라, 그런 면을 충족하면서도 그림으로서 멋진 걸 그리는 일러스트레이터 분들을 좋아해요. 화학반응을 일으켜서 그림의 강점이 소설과 맞아떨어지고 독서를 도와줄 때도 있고, 실제로 그런 책도 많고, 멋진 일러스트레이터의 작업물을 보고 자랐으니 그런 면을 추구하기도 하지만요.

—— 명확하게 그려진 캐릭터가 소설에 딱 맞는다고 독자가 생각하면 그건 좋은 작품이 아닐까요? 예를 들면 「마르두크 벨로시티」를 신장판부터 읽은 독자가 테라다 씨의 보일드(「우주대작전」 시리즈의 등장인물) 말고는 생각할 수가 없어! 라고 생각할 자유도 있는 거잖아요.

테라다 이해하죠. 하지만 그것도 좋고 나쁜 점이 있어서, 좋아해주시는 것도 무서워

요. 저는 상상력 지상주의자니까 그런 면을 자각 없이 포기해버리는 건 싫거든요. 그러니까 포기하도록 도와드릴 때가 있는 게 아닌가 하는, 그런 두려움이 있죠.

뭐, 테라다가 그렸으니까 안 읽겠다는 분도 계실 테고요. 그건 취향이니까 어쩔 수 없는 일이지만, 그럼에도 너무 깊이 파고들어 결정해버릴 수는 없달까, 소설에서 묘사하지 않은 내용까지 이야기할 수는 없죠.

중요한 건 제가 보일드에게 말을 하게 해서는 안 된다는 거예요. 보일드는 우부카타 씨가 만든 캐릭터니까 거들어드릴 수는 있어도, 표지에서, 예를 들면 제가 보일드

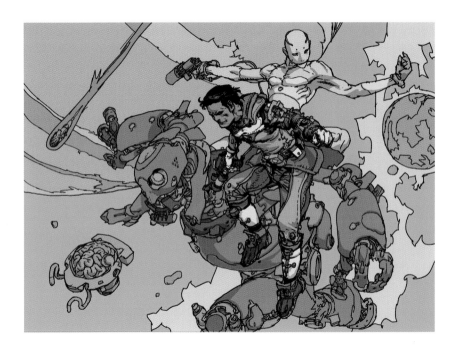

에게 "나는 언뜻 보기엔 나쁜 놈이지만 세상을 사랑하지!" 같은 느낌이 들게 하는 그림을 그려서는 안 된다는 거예요. 왜냐면 소설에서 그런 소릴 하지 않았으니까. 이건 극단적인 비유지만, 그와 비슷한 행동을 하지 않는다는 소립니다. 지나치게 캐릭터화하지 않는다는 거. 그게 언제나 두렵다는 거죠. 신경을 쓰는 부분은 그런 부분이에요.

── 유메마쿠라 바쿠 씨의 「키마이라」 시리즈 삽화를 아마노 요시타카 씨에게서 바톤 터치 받으셨는데, 여기에선 어떠셨나요?

테라다 「키마이라」는 제가 하고 싶지 않을 정도로 계속 아마노 씨의 그림으로 읽고

싫었어요, 독자로서는.
하지만 다른 사람이 그
리는 것도 싫다는 생각
에 받아들였죠. 아마노
씨 시절부터 오랫동안 읽
은 분이라면 마음에 안 드
셨을 거예요. 저도 마음에 안
드는걸요. 지금도 아마도 씨
가 안 해주시려나 생각해요.

전에 『Da Vinci』에서 취재를
받았을 때도 말했지만 저는 그
시리즈에서는 완전히 아마노
씨의 영향을 감추지 않고
일을 해서, 어딘가는 아마
노 씨가 그리셨던 캐릭터
의 분위기를 풍기게 했고,
그 점에 대해서는 그런 방법
밖에 없다는 생각을 해요. 그게 성공했
는지 어떤지는 차치하고. 이미지가 자리
를 잡은 걸 고친다는 건 항상 어려운 일이
지만요.

다만 「키마이라」는 굉장히 오랫동안 이어진 작품이니 처음부
터 읽으신 독자분들은 벌써 50, 60세가 되셨겠죠. 그러니까 새로운 독자 분들을 위해
서라는 감각도 있었고, 지금도 문고본만 다른 분이 그리시니까요. 그러면 된 게 아닐
까 싶어요. 「키마이라」에는 그게 허락될 만한 시간이 흐른 것 같아요.

—— 소설 삽화에 대해, 이건 제 개인적인 기호지만, 타이틀을 보면 재미있을 것 같아도
삽화가 모에[04]그림이거나 하면 손이 가질 않아요. 대체로 라이트노벨 계열이 되겠지만

04 모에(萌え): 애니메이션, 만화, 게임 등 일부 서브컬처에서 캐릭터나 특정 상징에 품는 귀엽다거나 사랑스럽다는
　　감정, 혹은 그러한 기호.

요. 한번 읽어볼까 하는 호기심은 들어도 표지 때문에 허들이 올라가는 것 같아요.

테라다 그건 저도 까놓고 말해 똑같아요. 아저씨니까요! 이것도 그림이 좋고 나쁘다기보다는 아까 말씀드렸던 캐릭터성 이야기와 같습니다.

—— 그렇죠. "표지는 좀 그렇지만 내용은 재미있어!" 하는 식으로 추천을 받기도 하고요.

테라다 언뜻 떠오르는 라이트노벨 풍의 그림이라고 하면 원래는 애니메이션 그림이겠죠.

애니메이션 그림은 많은 분들이 같은 그림을 그릴 때의 포맷을 만드는 방식이니까 구조적으로 양식화된 거예요. 그래서 우키요에[05]같은 것과 마찬가지로 작가가 달라도 언뜻 같은 그림으로 보이지요.

그럼 그 그림이 쓰인 책은 같은 테이스트의 물건이라는 시그널을 가지는 거예요.

하지만 그걸 신경 쓰지 않는 계층, 모에 그림을 자연스러운 일러스트로 받아들일 수 있는 세대가 있죠. 그런 분들을 대상으로 판매한다는 것도 알지만, 그래도 역시 애니메이션 그림, 모에 그림은 캐릭터성이 강한 포맷이니까, 아까부터 말했듯 상대에게 '이러이러하게 읽으세요' 하는 소릴 듣는 기분이 들어서 매우 힘들죠.

—— 그렇군요. 우키요에와 같다.

테라다 비슷한 것이기에 많은 분들께 사랑을 받는 거고, 그건 양식의 좋은 점 중 하나예요. 가부키 무대에 갑자기 오리지널리티가 넘쳐나는 분장을 한 배우가 올라오면 손님들은 화를 낼 거예요. 양식에도 의미가 있어요. 양식이란 '그건 이러이러한 것'이라고 사전단계로 제공하기 위한 형태죠. 그런 전제를 깔아야 그 너머의 본질로 파고들 수 있어요.

—— 안도감의 사인 같은 것일지도 모르겠네요.

테라다 라이트노벨의 그림이 거기 쓰이는 데에 명확한 의미가 있느냐 하는 이야기랄까요. 라이트노벨 자체가 애니메이션과 비슷한 문법으로 나오고 있다면 괜찮겠지만, '이 그림을 실으면 이 책의 독자층이 좋아할 것 같으니까' 하는 이유, 혹은 값이 싸다는 이유만으로 쓰인다거나, 여러 가지가 있을 거라고는 생각하지만요, 가끔 보이는 라이트노벨을 일탈한 소설에도 모에 그림을 써버릴 때, 모에 그림을 싫어하는 독자에

05 우키요에(浮世絵): 일본의 전통 판화. 원본 그림을 그리고 판을 새기고 여기에 색을 입혀 찍어내는 과정을 분업화해 여러 사람이 작업했다. 서민들의 생활상을 그린 내용이 많았다.

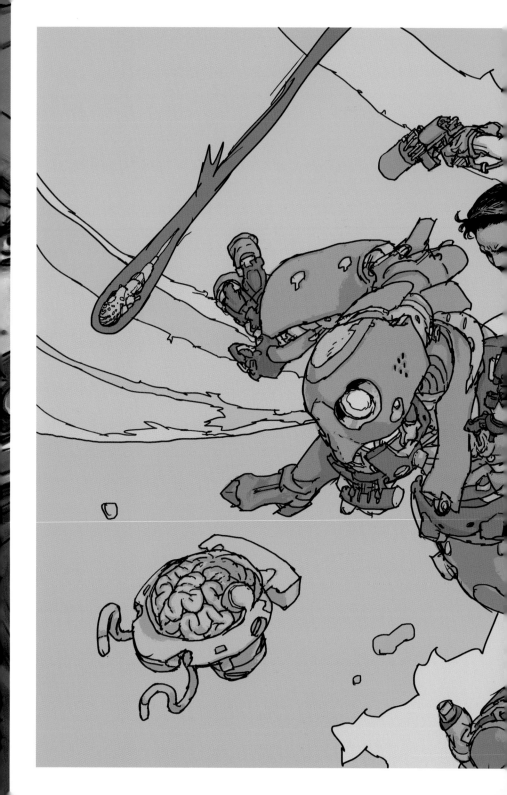

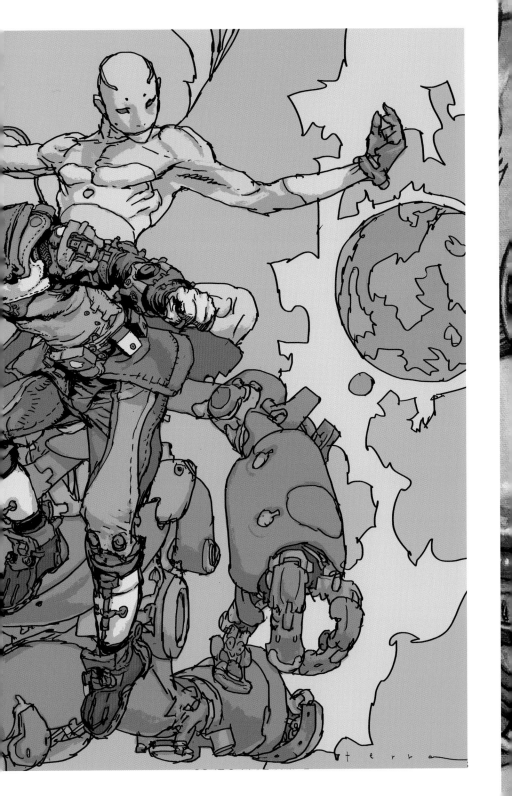

게서 '표지는 좀 그렇지만' 하는 소릴 들어버리는 거죠.

그건 파는 쪽의 디자인 문제지 라이트노벨 작가의 문제도, 일러스트레이터의 문제도 아니에요. 양식의 강점을 컨트롤하지 못했다는 뜻일까요?

뭐, 얘기가 좀 달라진 것 같습니다만 그대로 생각해보면 양식화된 것이란 쓸데없는 부분을 잘라내고 더 순화시킨 표현이라는 뜻이기도 하죠.

그래서 강한 거고.

그러면 그 세계에 끌린 사람은 그 세계에 속하기 위해 같은 것을 그리고 싶겠죠. 제가 뫼비우스[06]의 선에 끌려 뫼비우스 같은 그림을 그리기 시작했던 것과 마찬가지로요. 제가 함양했던 것, 좋아하는 것을 그리고 싶다는 의식은 굉장히 강한 거예요. 하지만 그걸 계속 그리는 동안 오리지널리티가 생겨나서, 처음에는 소위 애니메이션 같은 그림이었어도 점점 오리지널리티가 나오는 크리에이터는 얼마든지 있고, 그런 사람은 입구가 그랬을 뿐, 결국 자신의 표현이란 데에 생각이 미치기 시작하면 바뀌게 돼요.

── 그렇군요. 처음에는 모방부터 시작해 점점 자신의 그림을 모색하기 시작한다는 거

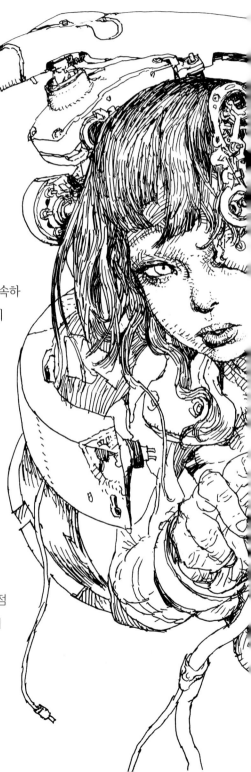

06 뫼비우스: 프랑스의 만화가. 테라다 카츠야는 물론 오오토모 카츠히로, 미야자키 하야오 등 일본의 수많은 만화가들에게 영향을 주었다.

군요.

테라다 처음에는 양식부터 들어가서 자기 세계를 모색해나간다는 건 굉장히 당연한 이야기죠. 그렇지 않은 사람은 어디선가 자신이 좋아하는 것만을 접하고 싶다는 감각으로 하니까, 그건 그거대로 좋지만, 자신의 상상력이라든가 오리지널리티 같은 면을 모색하기 시작하면 양식만으로는 부족함을 느낄 거예요. 왜냐면 포맷이 정해진 거니까. 기술적인 이야기가 되게 마련이죠.

우키요에란 건 그 포맷을 다들 바랐기 때문에 그 그림이 된 거지, 모두가 자기의 표현을 추구해서 그 그림이 된 게 아니죠. 팔기 위한 그림이었으니까. 아트 의식도 뭣도 아니고, 당시에는 그게 브로마이드이자 신문이자 화보잡지였을 거예요. 여기에서도 저마다 장인정신이나 예술성은 있었겠지만, 수많은 우키요에에 가담했던 사람이 모두 그렇지는 않았죠.

남에게 사랑을 받는 그림이란 무엇이냐 하는 점과, 판화로 만들기 쉬워야 한다는 점이 맞물리고, 지난 시대부터 내려온 그림의 흐름이 있었을 거고, 그 안에서 꽃핀 것이 그 포맷이었고, 그런 의미에서는 애니메이션 그림과 전혀 다를 바가 없어요. 본질적으로는 어느 쪽이든 양식이거든요.

요즘 세상에 우키요에의 양식을 사용하면 이상하지 않겠어요? 「프리큐어」를 그 그림으로 한다면 다들 화내겠죠. 이런 양식은 이 세계관에는 맞지 않는다는 게 있고, 그렇기에 그런 양식을 택한 거고, 적재적소에 배치되어야 비로소 양식의 의미가 나오는 거죠. 그 세계관에 맞는 양식이냐 아니냐 하는 게 굉장히 중요하고, 그렇지 않은 걸 제공한 순간 강요가 되는 거라고 저는 생각해요. 마음을 담지 않고 그저 양식으로만 그리는 건 굉장히 안이하죠.

실제로 책을 만드는 현장에 있으면 그런 일이 많지 않나요? 꼭 라이트노벨이 아니라도, "여긴 그냥 이런 디자인으로 하면 되지 않나요?" 하는 식으로. 포맷은 이런 거라고 단정 짓고 그 안에 어울리는 걸 그리자는 식으로, 틀

이 다 정해져버리는 경우가 있잖아요.

하지만 소설에는 저마다 원하는 세계관이 있고, 그걸 상품으로 삼아 현재의 사회에 내보낸다면, 바로 그 사회 속에서 어떻게 보일지도 포함해 디자인을 하는 거 아니겠어요? 그런데 아무 생각 없이 "이건 미스테리니까 외눈안경과 파이프를 그려." 하는 식으로, 또 홈즈냐! 싶은, 그런 비슷한 일은 곧잘 일어나잖아요. 뭐, 그런 것도 포함해 상상력이 없구나 싶은 국면이 많고, 그게 항상 존재하죠.

옛날부터 무언가가 하나 인지되면 그런 것만 늘어나는 게 세상의 섭리잖아요.

—— 그렇죠. 저희도 그렇지만 한번 뜬 것을 모방하는 경향은 아무래도 없을 수가 없죠. 한번 인지된 건 이미 시장이 생겨서 팔리기 쉬우니까요.

테라다 그건 뭐 당연한 얘기죠. 그걸 부정해버리면 아무 것도 안 되고, 그런 상황에서 그걸 능가하는 작품을 다 같이 만들어보자는 의식이 가장 필요한 거죠. 그 흐름이 싫다고 한다면 그냥 산에 들어갈 수밖에요.

—— 고집쟁이 영감님 같네요(웃음).

테라다 그 흐름 속에서 '그럼 나는 어떻게 해야 할까?'를 생각해야죠. 그러니까 라이트노벨 그림을 요청받았을 때 저 나름대로 어떻게 할지를 생각하는 것. 중요한 건 그런 게 아닐까 싶어요.

그림도 또한 바뀌어가고요. 그림 스타일의 유행은 계속 이어지는 게 아니니까. 정말로 좋아하는 사람 아니면 구별이 가지 않을 그림을 그리다가, 사람들이 거기에 싫증을 냈을 때 어디로 옮겨가는가 하는 이야기죠. 누군가가 이미 그린 것 같은 그림만 그리다가, 모두들

거기에 싫증을 냈을 때 "좋아하니까 계속 그릴래요!"라고 할 수 있느냐, 혹은 그림 일이 없어져서 다른 일을 시작할 수 있느냐 하는.

역시 일로 그림을 그리는 이상은 지속하는 게 중요하니까, 사람들이 싫증을 냈을 때 어떻게 다른 일로 전환할 수 있느냐를 자신의 주머니에 넣어두어야 한다고 생각해요. 숨겨놓은 카드가 많아야 한달까. 보통 일러스트레이터는 여러 가지 터치를 가지고 있고, 그 중 어느 하나가 영업이 잘 돼서 그걸로 계속 하는 경우가 많죠. 다양한 포맷을 가지고 있느냐 하는 거. 제가 중요하게 여기는 부분은 그거예요.

그래서 처음 이야기로 돌아가면, 제가 '어쩌다 보니 그림을 그려 먹고 살 수 있게 됐다'는 건 엄청나게 그림을 잘 그린다거나, 기술이 뛰어나다거나 해서가 아니라 '어쩌다가' 남들과 다른 부분에서 상상력을 잘 굴릴 수 있었기 때문이 아닐까— 그렇게 생각하는 거예요.

상상력을 소중히.

참고로 미야자키 현에 갔을 때 특산품인 금귤을 사왔는데 엄청 맛있더라고요! 그 이름도 '어쩌다가 엑설런트'!

── 그럼 이번 회는 이쯤에서!

테라다 무시하기야?! 다음 회는 「돈카츠 카레를 그려보자!」입니다!

── 진짜로?

테라다 아~ 배고파.

04 입체적으로 할아버지를 주물러보다

"월요일은 우울한 날"

—— 4월이네요. 초봄이니까 뭔가 상큼한 테마로 가볼까
합니다! 지난 회 예고 돈카츠 카레는 뒷전으로 미뤄놓
고요.

테라다 상큼한 돈카츠 카레!

—— 소리만 질러본 거고 생각은 안 하셨죠?

테라다 그건 그렇다 치고, 작업장을 떠나 이동해
보았습니다! 그래봤자 옆방의 거실로 온 것뿐
이지만요.

—— 커다란 TV가 눈앞에 있네요.

테라다 오늘은 커다란 모니터죠. 50인치
파나소닉 비에라(Viera)에 Mac mini를
연결해놨죠. 거실용 컴퓨터로 쓰고 있어
요. Mac mini로는 지역코드가 다른 해외
의 DVD를 보기도 합니다. 오늘은 이 50인
치로 그림을 그려보겠습니다!!!!!!

—— 오오! 뭔가 대단해요!
(그리고 이것저것 잘 되지 않는다는 사실이 판명되어
결국 작업장으로 돌아옴)

—— 결국 평소랑 똑같네요.

테라다 (무시하고) 어렸을 때 집에 있던 TV는
몸집만 크고 13인치나 14인치였어요. 그 무렵은 녹화

장치가 가정에 없었으니까 영화는 영화관에 가거나 2년 정도 기다려 TV에서 방영되는 걸 볼 수밖에 없었죠. 영화관에 갈 수 없던 사람은 TV 방영을 고대하면서 하염없이 기다렸고요.

── 그랬죠. 금요 로드 쇼[01]같은 것도 기대했고요.

테라다　영화의 영향은 크죠. 제 몸의 50%는 일요 양화극장[02]으로 이루어졌어요.

── 어라? 60퍼센트가 스타……가 아니라 「우주대작전」으로 이루어졌다고 하지 않았나요? ……계산이 안 맞는데요?

테라다　(무시하고) 일요 양화극장의 엔딩 테마가, 곡명은 모르겠지만 정말 애잔한 클래식 곡이라[03], 아무리 즐거운 영화를 봐도 다음 날이 월요일이고 학교를 가야 한다는 것과도 맞물려 죽을 만큼 괴로웠던 기분이 들어요. 루~루~ ♪ 뚜~루~ 뚜루루~ ♪

── 흐음, 그랬군요.

테라다　얘기가 나와서 말이지만, 전 공부를 싫어해 고등학교 때는 보통과[04]를 가면 죽을 거야! 하는 생각에 디자인과가 있는 고등학교에 가게 됐어요. 오카야마 공업고등학교의 공업디자인과였는데, 공업이라고 해도 그냥 평범한 디자인 전문학교의 1학년이 하는 걸 3년에 걸쳐 가르치는 거지만요.

당시의 과목은, 컴퓨터가 없었으니까, 레터링 공부라든가, 프로덕트 디자인이란 무엇인가, 뭐 그런 거. 보통과목은 1학년 때도 적고 3학년이 되면 전체 수업의 절반뿐이니까, 3학년 때는 천국이었죠.

── 그럼 고등학생 때는 학교가 재미있었겠네요.

테라다　고등학교에서 처음으로 제 웃는 얼굴을 봤죠.

── 중학교 때까지가 너무 암흑시대잖아요?!

테라다　아뇨, 그건 농담이고요. 불편할 것도 고생도 없는 어린 시절이었지만, 그래서 조바심이 있었어요. 암흑시대랄 것까지도 없었지만, 돌이켜보면 심정적으로는 그런 느낌. 특별한 누군가도 아니고, 일도 안 하고, 그냥 부양받기만 한다는 기분이 힘들었

01 금요 로드 쇼(金曜ロードSHOW!): 니혼 TV 계열 채널에서 방영하는 일본의 주간 영화 프로.

02 일요 양화극장(日曜洋画劇場): TV 아사히 계열 채널에서 방영했던 주간 영화 프로.

03 뮤지컬 Kiss Me Kate의 삽입곡 So in Love를 오케스트라 풍으로 편곡한 것. 정확하게 말하자면 클래식은 아니다.

04 보통과: 혹은 보통학교. 일본의 교육과정에서 '보통교육'으로 편성된 과목(국어, 수학, 영어 등 일반적인 과목)을 가르치는 학교를 말한다. 우리나라의 인문계 학교와 거의 같다.

어요. 그렇다고 공부도 안 하고, 못하고.

그건 둘째 치고 디자인과에서는 보통과목은 어떻게든 해치울 수 있는 양이라 덕분에 살았죠. 거길 가지 않았다면 고등학교 시절의 행방은 좀 묘연해요. 뭐, 제게는 약삭빠른 부분도 있었으니 모종의 형태로 어떻게든 했을지도 모르지만, 힘들었으리라는 건 확실하죠.

사람은 뭔가 인정을 받지 않고선 있을 곳이 없지 않나 하고 무의식적으로 느끼는 법이잖아요. 집만 해도 제가 지은 집이 아니니까. 아버지 집이니까. 내 게 아니라(웃음).

돈카츠 카레

"연상 낙서"

—— 아이들은 부모님 집에서 부모님 덕분에 살아가는 거니까요. 그런데 조금 전부터 뭘 그리고 계세요?

테라다 아무 생각 없이 손만 움직이는 거예요. 이건 오토라이팅이라고 해서, 전화하면서 그리는 낙서 같은 거예요. 눈만 형태를 따라가는 거니까 아무런 착지점도 없고, TV랑 아저씨가 돈카츠 카레라고 적힌 헬멧에 담긴, 별 쓸모 없는 그림이죠. 이게 진짜 낙서예요.

하지만 그어놓은 선의 정합성만은 고려를 해서, 다음에 그릴 선과의 관련을 생각해두면 선을 그을 수 있죠. 여기 TV가 있으니까 TV 선반을 그리자 하는 식으로.

뭐 이거랑 관련된 이야기를 하자면, 남의 머릿속은 들여다볼 수 없으니까 "뭘 그리고 계세요?"라고 지금처럼 물어보지 않겠어요?

―― 네. 곧잘 물어보죠.

테라다 그건 잘 그리고 못 그리고를 떠나서 누가 그려도 마찬가지고, 그리는 사람은 자기 머릿속에 있는 이미지를 일일이 설명하면서 그림을 그리거나 하진 않아요. 그리다 보니 '어라? 이건 돈카츠 덮밥 같네. 그럼 돈카츠 덮밥으로 하자.'라든가, 남이랑 전화를 하면서 "야, 배고프지 않냐. 나 돈카츠 덮밥 먹고 싶다."하면서 돈카츠 덮밥을 그리거나, 혹은 배가 고플 때 선을 긋다가 그게 돈카츠 덮밥처럼 보이고, 거기에서 연상해 '돈카츠 덮밥 먹고 싶다.'가 되기도 하겠죠.

하지만 그런 말을 하지 않고 갑자기 그려버리면 "왜 헬멧 위에 돈카츠 덮밥을 그렸어요?"가 나오는 거예요.

다시 말해 이건 그리는 사람의 머릿속에서 연상된 것일 뿐, '돈카츠 덮밥을 그렸으니까 젓가락도 그리자' 하는 식으로 떠오르는 대로 그리면 당연히 정리도 안 되고 그림도 이상해지는 거예요. 그게 낙서.

"왜 이걸 그렸어요?"하고 질문을 받는 이유는, 당연히 타인이 보기에는 비약된 것으로밖에 보이지 않기 때문이죠.

―― 연관이 없는 것처럼 보이니까요.

테라다 네. 연관성이 보이질 않으니까요. 그건 사람의 수만큼 발상이 있기 때문이라고 생각해요.

예를 들면, 몇 사람이 똑같이 '네모난 것'을 보고 무언가를 연상해 일제히 대답해도 똑같은 것이 나오는 일은 별로 없잖아요? 전 네모난 걸 보고 '캐러멜'을 생각하고, '캐러멜은 달콤하니까 개미가 꼬이겠지' 해서 개미를 그렸더니 개미를 먹는 새가 나와요. 이렇게 설명하면서 그리면 '아, 테라다의 머릿속에서는 그런 생각이 있구나.' 하고 이해가 되겠지만 아무 것도 모르고 보면 상자랑 개미랑 새가 헬멧 옆에 있고 그 밑에는 돈카츠 덮밥. 이렇게 전혀 연관성을 알아볼 수 없게 되죠.

만약 애들이 이랬을 때는 '자유로운 발상이라 어린이답다'는 말을 듣겠지만, 그건 단순히 아이가 아는 것이 별로 없기 때문이고, 아는 것을 마음대로 연결시켰을 뿐이에요. 언뜻 발상이 비약적인 것 같아도 그건 다른 것들을 모르기 때문인 경우가 왕왕 있죠. 어른들은 그걸 두고 '어린이다운 자유로운 발상'이라고 단정 짓기 쉽지만, 제가 어렸을 때는 그런 게 아니라고 생각했어요.

―― 이미 어린 시절에 그렇게 생각하셨군요.

테라다　네. '그냥 몰라서 그러는 거야' 하고. 제가 그랬으니까요. 딱히 자유로운 발상을 했던 게 아니고, 꽤 머리를 써가며 생각한 결과 '자유로운 발상'이라는 말을 듣는다는 게, 논리적으로 이해한 건 아니지만 어쩐지 위화감이 있었죠.

　발상이란 건 지식이 없는 데서도 일어나요. A-B-C-D-E-F라는 지식이 있다고 해도 아이들은 단편적으로 A와 E밖에 모르는 거나 마찬가지랄까요. 그러니까 A~F까지의 흐름을 그려야만 하는데 A랑 E밖에 안 그리니까, 어른이 보면 "개한테 헤어핀을 달았어!" 하는 식으로 뜬금없이 보여도 아이들은 아는 걸 열심히 거기에 쏟아부었을 뿐이거든요. 그걸 '자유로운 발상'으로 넘겨버리면 아이들에게는 오히려 굉장히 답답한 이야기가 될지도 몰라요.

　게다가 어른은 그 '자유로운 발상'에 맡겨버리려는 면이 있죠. "어린이의 자유로운 발상대로 시켜봅시다." 하는 식으로요. 뜬금없을 수밖에 없는 지식으로 하는 거니까 한 번으로 끝나버리는 일도 종종 나오는데 말이죠. 어른들은 그런 지레짐작으로 아이들에게 강요하기도 하고 바라기도 하잖아. 다들 옛날에는 어린이였으면서.

　어른이 그릴 경우에는 A~F까지 알고서, 정말로 사람들을 놀라게 해주려고 의도적으로 A'를 넣거나 숫자를 넣어야 비로소 뜬금없는 발상이라고 말할 수 있게 되죠. 그쪽이 더 자유로워요. 많이 알고서 스스로 선택하는 거니까. 아이들은 선택의 여지가 없으니 그건 자유가 없는 데서의 재미지, 그걸 혼동하면 안 돼요! 누구에게 하는 말인지는 모르겠지만!

── 명심하겠습니다!

"애들 속도 모르고"

테라다　가끔 어린이들 중에도 A~F까지 다 아는 애가 있는데, 그걸 논리정연하게 표현하려 들면 "어린이답지 않아."라는 소릴 들어요! 어린이다운 발상이 없다느니 뭐니 하면서요! 실제로 전 그런 말을 들은 적이 있고. 그런 강요가 어린이들 입장에선 대체 뭔 소리냐 싶어요. 어린이의 상상력을 뒷받침해주는 시스템이, 특히 제가 어릴 적 일본에는 별로 없었어요. 인정하는 척하면서 사실은 '어린이다운 자유로운 발상'을 강요했죠.

　어린이는 어차피 어른이 되니까 어른용 사고방식이나 발상법을 제대로 가르쳐주는

편이 낫다는 생각도 해요. '어린이다
움'이니 '자유로운 발상' 같은 걸 의
심하는 듯한 발상의 방법을 가르
쳐주는 편이 자유로워질 수 있고,
커서도 응용이 풍부해질 것 같
아요.

　제가 교육현장에 있지 않아
서 지금은 어떻게 하는지 모
르겠지만, '자유롭게 그리세
요' 같은 말은 정말 필요가
없어요.

　자유롭게 그리기 위
해 어떻게 생각해야
하는지를 가르쳤으
면 좋겠네요.

—— 어렸을 때
자주 들었죠.
하지만 어렵
거든요, '자
유롭게'는.

테라다　그렇
죠? 그릴 수가
없다니깐요.

—— '자유롭게 그
리세요'하고 비슷한
느낌으로 지금도 기
억이 나는 게, 초등학교
저학년 때, 4월 들어 새
학년으로 올라갔을 때 갑자

기 선생님이 "교정의 벚나무를 그려봐요."라고 하면서 학급 전원을 교정으로 데려갔던 거예요. 저는 보는 그대로 그릴 수가 없어서 어떻게 하나 싶었는데, 새 학급에 그림을 잘 그리는 애가 있었어요. 벚나무의 구멍을 제대로 그리는 그런 애가.

테라다 나네.

―― 맞아요. 학급에 있던 테라다 씨 같은 애가 그린 그림을 옆에서 보면서 표절해서 그렸어요. 그림 그리는 법은 모르지만 멋있게는 그리고 싶었으니까.

테라다 표절해도 돼요!

―― 하지만 어린 마음에도 따라하는 건 나쁘다고 생각해서 부끄러웠어요. 커닝 같고.

테라다 그건 흉내를 내면 안 된다는 강박관념이 있기 때문이잖아요? 하지만 맨 처음에 그림을 그릴 때 흉내의 의미를 가르쳐주면 괜찮아요. 안 그러면 '스스로 그린 게 아

니야. 남의 흉내를 냈어.' 하고 마음이 위축되잖아요? 흉내는 나쁜 거라고 생각하니까. 그러니 모방부터 시작하면 돼요. 오히려 처음에는 철저하게 남의 그림을 흉내 내도록. 그러면 그림을 그리는 방법을 이해하고 그림의 구조를 파악할 수 있게 되죠.

여기서 하는 건 흉내가 아니라 견본을 보고 연습하는, 말하자면 습자랑 똑같은 거예요. 선생님이 쓴 견본을 다 같이 모사(模寫)하잖아요. 글씨는 되고 그림은 안 된다는 법은 없어요. 그림은 도형에서 시작된다는 이론적인 부분부터 어렸을 때 가르쳐놓으면 감성이란 건 나중에 따라오니까, 우선 그것부터 시작했으면 좋겠어요. 그런 걸 모르는데 느닷없이 어떻게 그림을 그리겠어요. 그건 옛날부터 입이 닳도록 말했는데!

―― 입이 닳도록.

테라다 "오늘은 벚나무를 그려봐요."라고 말했을 때 선생님이 해줬으면 하는 건 벚나

무가 어떤 건지 학생들에게 가르쳐주는 거예요. 지면이 있고, 뿌리가 있고, 줄기가 있고, 가지가 뻗어나가고, 그 가지에 꽃봉오리가 맺히고, 꽃봉오리는 몇 개나 되고, 계절이 되면 꽃이 핀다는 구조를 가르쳐주는 거죠.

어떤 형태로 벚나무를 그려도 상관없잖아요? 브로콜리처럼 그려도 되고, 그 옆에 자기가 서 있어도, 뒤에 학교 건물이 있어도. 그렇게 하면 학교의 벚꽃 그림이 되겠죠.

그러면 될 텐데, 느닷없이 사생을 하라면 그게 가능하겠어요? 어렸을 때 그렇게 아무렇게나 하니까 어떻게 그려야 할지도 모르는 채 그림을 싫어하게 되죠.

── 그러겠네요. 남이 그린 그림을 흉내 낼 수는 있어도, 현실에 있는 걸 보고 종이에 그리라는 건, 지금 생각해보면 연재 1회(「전철을 타고 아저씨를 그린다」)에서 테라다 씨가 말씀하셨듯, 정보량이 너무 많아 알 수 없게 되는 것 같아요.

 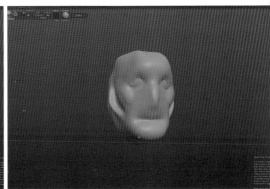

테라다 '자유롭게 그리세요'라느니, 구조도 물감 쓰는 법도 모르는데 느닷없이 "다 같이 ○○를 그려봐요."라는 소릴 듣고 그림을 그릴 수 없었던 아이들이 미술시간에 얼마나 위축되었을지를 생각해보면 정말 안타까워요.

그게 결국 어른이 되면 "난 그림을 못 그려요!" 하고 이해해주지 않으면 죽어버리겠다는 듯이 어필을 하잖아요. 그림을 못 그린다고 어필하는 사람은 많지만, 사실은 그림을 그리지 못하는 사람이란 없어요.

동그라미를 그릴 수 있다면 그게 곧 그림이죠. 동그라미 안에 점 세 개를 그리면 그게 얼굴로 보이잖아요. 이게 즐거운 거고, 이게 좋아야 하는 거예요. 그 중에서 흥미가 있는 아이는 계속 그릴 거고, 반면 흥미가 없는 아이도 물론 있을 테고, 그런 아이들이 자유롭게 그려도 된다는 말을 들었을 때의 '그러지 못하겠다는 느낌'이란 건 곧 '나는

그림을 못 그리겠다는 느낌'으로 이어지는 거니까 '난 그림을 못 그리는 사람'이라고 생각하게 되는 거예요.

하지만 어렸을 때 제일 먼저 동그라미와 네모 그리는 법을 배우고, 선의 굵기라든가, 어떻게 그리면 그렇게 보이는지를 정확하게 가르치고, 남의 그림도 따라서 그리게 하고. 지금 그은 선은 무엇인지를 가르치면서 그리게 하고. 사고방식이나, 그림이란 이런 걸로 이루어졌다는 걸 처음에 가르치면 잘하고 못하고가 아니라 자기가 전하고 싶은 것을 형태로 만든다는 데에 친숙함을 느끼게 될 거예요.

── '전하고 싶은 것을 형태로 만든다'라. 잘 하지는 못해도 그걸 하는 데 망설임이 없는 환경이란 좋네요.

테라다 게다가 미술 교과서를 펼쳐보면, 누군가가 고른 명화 같은 게 실려 있고, 선생

님에 따라서는 가격까지 말해주잖아요. "이건 비싼 거야!" 하고. 선생님 본인은 별 생각 없이 하는 말이지만 좋은 그림은 비싸다는 투의 발상과, 여기에 실리지 않은 싸구려 그림은 안 좋은 그림일까, 하는 구별이 아이들 마음속에 생겨버리는 거예요.

그게 아니고, 그림은 원래 모두 똑같은 가치가 있다는 걸 처음에 가르치느냐 마느냐에 따라 그 후의 그림을 대하는 방식이 달라진다고 생각해요.

자기가 산 그림의 값이 올라갔으면 좋겠다느니, 다들 악의 없이 말하잖아요. 이 화가가 죽으면 비싸질 것 같다느니. 그림=돈으로 보이는 거예요. 물론 경제환경에서는 그렇게 되기도 하지만, 그림이란 그런 데에서 시작되는 게 아니죠. 그리고 싶은 게 있고, 그걸 종이에 옮기지 않고는 못 배기겠다는 충동에서 오는 거예요. 여기에는 값을 매길 수 없고, 자신이 좋다고 생각하는 게 좋은 거라고 표명하는, 일본인이 가장 어려

워하는 면을 어렸을 때 말하게 해주면 여러 가지가 매우 편해지지 않을까, 생각해요.

어린이는 주위 어른의 가치관 속에서 자라나니까 벗어나는 건 굉장히 어렵죠. 그건 만남의 운일 뿐이고, 학교 교육이 운으로 구성된다는 건 별로 좋은 형태가 아닌 것 같아요. 초등학교 저학년 때는 다양한 시점을 가지게 하는 게 중요하잖아요, 공부보다도. 그래야 나중에 다양한 것에 관심을 가지게 되는 게 아닐까 해요. 여러 모로 가치관이 치우친 것 같다는 생각이 들어요. 특히 그림은 일본에서는 무시하기 십상이고.

—— 보통 입시하고는 관계가 없어서 그럴 거예요.

"스페인 어린이에게는 수염이 있다"

테라다 작년에 마드리드에 갔을 때 현대미술 아트센터에서 살바도르 달리 회고전을 하길래 가본 적이 있어요. 커다란 국립 미술관. 거기에 아마 초등학교 1, 2학년 정도로 보이는, 똑같은 가운을 입은 학생들이 선생님 인솔로 걸어가는 걸 봤어요. 40명쯤 됐나? 다들 나란히 서서 앞에 있는 아이의 가운 자락을 잡고 있더라고요.

—— 뭐예요 그거 귀여워!

테라다 길을 잃지 않도록 앞사람 옷을 잡으라고 했던 거 아닐까요.

—— 손을 잡는 게 아니고.

테라다 손이 아니라, 다들 옷자락을 잡고. 엄청 귀여웠죠.

아무튼 보고 있으려니 전시실로 우르르 들어가선 달리의 그림 앞에 옹기종기 앉더라고요. 별 생각 없이 쳐다봤더니 아이들이 다들 코 밑에 달리처럼 콧수염을 그려놓

앉어요. 아마 미술관 앞에서 다 같이 그린 게 아닐까 싶은데, 엄—청 귀여운 거예요!

—— 아, 난 틀렸어요. 너무 귀여워서 죽을 거 같아!

테라다　그리고 그림 한 장을 두고 선생님이 "이 그림을 보니 무슨 생각이 들어요?"라든가, 그림을 그린 달리에 대한 이야기 같은 걸 했을 거예요. 스페인어지만 아마 그랬겠죠.

아이들은 코 밑에 수염을 그린 순간 달리의 세계에 들어가 버렸으니, 옛날에 달리라는 아저씨가 이 그림을 그렸구나 하는 체감을 했겠죠. 그건 「해바라기」가 몇십억 엔이니 하는 소릴 듣는 것보다 훨씬 훌륭한 경험이에요.

그림을 전부 다 본다는 생각은 애초에 하지 않고, 재미있을 법한 걸 몇 개 선택해 그 앞에 다들 앉아 질의응답을 했어요. 그야 스페인어는 모르니까 사실은 "배고파요." 그

랬을지도 모르고 "싫증나요." 했을지도 모르지만, 그래도 수염을 그리고 전시를 보러 왔다는 재미난 기억은 남을 거니까. 그런 건 일본에선 찾기 힘들죠. 우르르 들어가 줄 서고, 선생님이 그림을 설명해주지도 않은 채 조용히 보고, 싫증난다고 안 보는 애는 안 보고. 그게 아니라 미리 선별한 그림을 보고, 질문도 하고, 수다도 떨면서 아이들의 집중력이 끊어지지 않게 하는 자세는 당해낼 수가 없다는 생각이 들었어요.

달리 그림을 보고 '기분 나쁘고 이상한 그림'이라고 생각해도 상관없고, '기분 나쁜 이상한 그림이지만 수염은 멋있어'여도 좋고. 그건 자신의 의견이 되는 거잖아요. "이건 비싼 그림이에요."라는 말 보다 "오늘은 눈을 크게 뜬 이상한 아저씨 그림을 보러 갔다 왔다." 쪽이 백 배는 유익하죠.

그런고로 오늘은 입체 낙서를 해볼까 합니다!!

"모니터 속에서 점토를 주물러보다"

—— 오~! 완전 갑작스럽지만, 입체 낙서란 뭔가요?!

테라다 이건 '스컬프트리스(Sculptris)'라는 프리 모델링 프로그램입니다. 모두가 좋아하는 공짜예요! 처음부터 대칭 설정이 있어서, 예를 들면 인간의 얼굴 같은 대칭형을 만들 때 왼쪽 눈을 만들면 자동으로 오른쪽 눈도 만들어주니까 쓱싹 만들 때 편해요. 어느 정도 만든 다음 설정을 끄고 좌우 비대칭으로 만들 수도 있고요.

—— 좋네요!

테라다 이건 점토를 주무르는 느낌으로 직감에 따라 3D 모델링을 할 수 있는 프로그

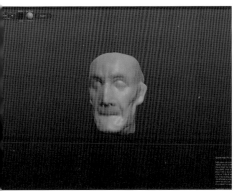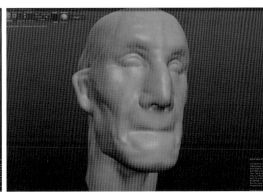

램이라 태블릿과의 친화성이 높고, 필압도 감지해주니까 살짝 그리면 얕게, 세게 그리면 깊게 요철을 만들 수 있어요.

—— 똑똑하네요.

테라다 그렇죠! 오늘은 얼굴을 만들어보겠습니다…… 네, 완성!

—— 모아이가 생겼다!

테라다 간단하죠? 이건 점토 느낌이라 인간의 얼굴이나 동상을 만드는 데에는 좋아도 기계기계한 건 힘드니까 그런 건 다른 3D 프로그램을 쓰세요.

전 입체를 만드는 일을 받지는 않지만 가끔 취미로 점토를 만지거든요. '슈퍼 스컬피'라고, 구우면 단단해지는 점토가 있어서 그걸로 노는 걸 좋아하죠.

—— 산속 가마터 같은 데에 가서 구워오시나요?

테라다 무슨 도예가야?! 집에 있는 오븐 토스터로 구워요. 그러면 세라믹처럼 단단해 지는 화학적인 점토거든요. 프로들도 원형을 만드는 데 쓰곤 해요. 굉장히 다루기 쉬워서 얼굴을 만들거나 하는 걸 좋아하죠. 점토를 주물거리면 시간이 금방 지나가고, 요즘은 노안이 생겨서 섬세한 작업은 힘들어졌으니까 하지 않지만, 몇 년 전에 이 '스 컬프트리스'라는 앱이 발표돼서 인터넷에서 보고 재미있겠다 싶어 다운받았죠!

그 전에도 이런저런 3D 프로그램을 건드려보긴 했는데, 프로들이 쓰는 건 기능이 복잡해 익히기가 힘들어서 부담 없이 가지고 놀 수가 없으니까 내팽개치고 안 하고 그랬거든요.

그러저러하는 사이에 이게 나오고, 심지어 공짜니까 시험 삼아 공짜로 다운로드해 건드려봤더니 재미있는 거예요. 공짜고. 무료무료. 무려 무료.

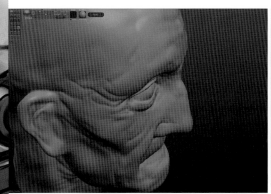

—— ……. 무료 너무 강조하시네요. 아무튼 그러는 사이에도 모니터에는 할아버지 얼굴이 생겼습니다.

테라다 15분 정도 걸렸어요. 결국 얼굴의 절반만 만들면 되니 빠르죠. 점토는 얼굴 전체를 만들어야 하지만 이건 절반은 미러링으로 만들어주니까. 필압을 인식한다는 것도 주걱으로 얼굴의 오목한 부분을 조금씩 고치는 느낌에 가깝고요. 시프트키를 누르면서 표면을 문지르면 펴주는 느낌도 나고.

연필로 인체 데생을 할 수 있게 됐지만 옛날에는 그리지 못하는 얼굴의 각도도 있었거든요. 머릿속에서 다 떠올릴 수 없기도 하고, 입체로 돌려볼 수도 없고. 그래서 점토를 만지면서 재미있었던 건, 예를 들면 옆얼굴의 형태와 위를 봤을 때의 형태, 그건 아웃라인으로 그릴 수 있기 때문에 알거든요. 그러니까 그 아웃라인에서 벗어나지 않

도록 점토를 조절해서 오류가 없는 각도로 만들어나가면, 골격이 제대로 잡힌 사람의 머리가 되는 거예요.

그래서 평면에선 못 그렸는데 입체로는 되는구나, 만들 수 있구나! 하는 생각이 들었죠. 스컬프트리스도 그런 방식으로 만들어요. 난 조각을 전공한 적은 없고 취미로 시작한 정도라 전문적인 건 모르지만 입체를 주무르는 건 좋아하거든요. 입체물에 끌리게 됐달까. 지금은 15분 정도면 얼굴을 만들 수 있으니까 짬짬이 만들곤 하죠.

뭐, 이걸 어떻게 그림에 살릴 수 있을까를 생각해본다면, 자신이 얼마나 사람의 얼굴을 입체적으로 파악하고 있는가의 기준이 될 테니까, 만들어보면서 평면에 입체를 그릴 때의 확인작업은 되겠다 싶어요.

이 프로그램은 지금 지브러쉬(ZBrush)를 제공하는 일본 회사에서도 다운로드할

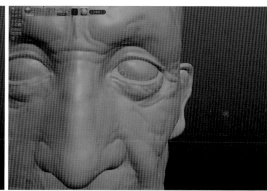

수 있고요 사용법은 금방 익히니까, 태블릿이 있고 PC가 나름 돌아가는 환경이라면, 공짜기도 하니, 데생을 중시하는 사람은 건드려보면 재미있지 않을까 해요.

—— 모니터 속에서 얼굴을 빙글빙글 돌리면서, 평소에는 볼 수 없었던 각도에서 얼굴을 볼 수 있다는 건 좋네요.

테라다　참고도 되죠. 턱 언저리 같은 데는 다들 잘 못 그리거든요. 옆에서 본 하악골의 곡면 구성은 아마 얼굴에서도 제일 어려울 테니까. 완전히 정면을 향한 턱으로 위를 보는 얼굴을 그리는 사람도 얼마든지 있고요. '턱선만 그려놓은 괴상한 사람이 있다!' 싶어지는. 그만큼 어려운데, 입체를 종이에 옮기는 게 결국 그림을 그린다는 거니 입체를 만져보는 건 괜찮아요.

—— 앱을 다운받아 처음 쓰는 사람은 사람 머리를 만들 때까지 나름 시간이 걸리겠지

만, 그건 당연한 일이니 한번 해보는 게 좋겠네요.

테라다 네네. 머리가 너무 움푹 들어갔다거나, 엉망진창이 되어 속수무책일 때는 포기하고 잽싸게 다른 얼굴을 만들어도 좋죠. 저도 이 앱은 2년 넘게 만졌으니까, 옛날에 비하면 훨씬 스피드가 올라가서 빠르다는 소릴 들을 정도는 됐어요.

—— 귀의 위치는 여기가 맞나? 하는 식으로 세세한 부분이 신경이 쓰이죠.

테라다 '귀의 위치는 여기가 맞나?' 생각하는 것 자체가 평면에서 얼버무렸던 걸 입체로는 얼버무릴 수 없다는 사실을 깨달았다는 뜻이니까, 여기 붙는다는 걸 이해하면서 다른 부위와의 관계성도 얻을 수 있으니까, 연재 1회에도 말했듯 관계를 눈으로 보면서 따라가는 거니까 연습에 도움이 돼요! 커피 마시며 스컬프트리스!

물론 이건 골격과 근육을 어느 정도 아는 사람이 아니면 힘들고, 반대로 데생을 해

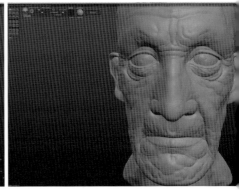

본 사람은 금방 만들 수 있을 거예요. 어느 정도 인체의 구조는 알고 그림으로도 그릴 수 있다는 사람이라면, 아까도 말씀드렸듯 어째서인지 입체로는 만들 수 있다는 그런 일이 일어나니까, 반대로 약한 부분을 보강할 수 있어서 좋죠. 그러니까 쓸데없는 3D 인체를 잔뜩 만들어보라고! 그리고 3D 프린터 가게에 들고 가는 거야!

—— 정신을 차리고 보니 연재 1회부터 계속 아저씨 할아버지만 그리고 있네요…….

테라다 "또 할아버지야……?" 하는 목소리가 들려오지만 할아버지에게는 주름이 있잖아요? 그래서 쉽게 입체감이 나거든요.

—— 그건 그래요. 뺨이 들어간 정도나 광대뼈가 튀어나온 느낌도 잘 전해지고요.

테라다 그렇죠. 광대뼈가 있고 턱뼈와 교차되는 부분이 움푹 들어가는 거예요. 그리고 지방이 어떻게 붙는지 하는 것도. 그러니까 이 할아버지처럼 말랐는데 목에 지방

이 잔뜩 끼었으면 그건 아픈 거니 병원에 가세요!

그리고 실제로 그런 캐릭터를 그려버리면 독자들도 '병원에 가는 게 좋겠네.' 하는 생각을 품게 되니 조심해야 해요. 모르면 그런 일도 저질러버릴 가능성이 있어요. 물론 개인차가 있으니 그런 사람이 없다고는 말 못하니까 그리지 말라고는 안 하겠지만요, '얼굴은 이런데 목이 이래?' 하는 위화감을 주어버리게 되니 어느 정도의 지식은 있는 편이 실수가 없겠죠.

처음 보고 '뭔가 다른데' 하는 느낌을 받은 독자는 역시 그 세계에 빠져들기 어려우니까, '다르지 않다'고 무의식적으로라도 느껴주면 그 캐릭터 디자인은 어떤 의미에서는 성공한 거죠. 스토리에 바짝 다가서게 되니까. 그러니까 캐릭터 디자인에서는 문맥을 벗어난 이상한 훅을 걸면 안 돼요.

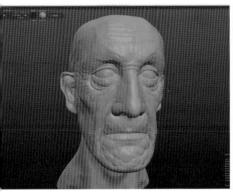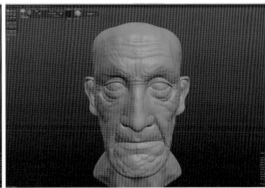

문장에서도 말이죠, 현대 러브스토리인데 "그가 걸어갔으매." 하는 이상한 문체를 쓰면 꺼림칙하잖아요.

—— 그야 꺼림칙하죠. 평범한 현대 소설을 행서체로 써놓으면 충격을 받듯.

테라다 그런 거죠. '여기서 쓸 게 아니잖아!' 하는 느낌. 그거랑 마찬가지로 인체의 기본을 알아두면 틀리는 일이 줄어들어요.

그리고 모니터의 할아버지 쪽은 슬슬 확대해서 마지막 미세조정에 들어갑니다.

사람 얼굴은 굉장히 사소한 걸로도 인상이 바뀌어요. 화장을 하시면 아시겠지만 0.2밀리미터 정도라도 눈꼬리가 올라가면 표정이 무서워 보이곤 하잖아요. 그림도 마찬가지여서, 미간에 주름 하나만 들어가도 언짢아 보이고.

평소에도 사람이 어떤 표정을 지으면 그런 감정으로 보이는지를 봐둬야 해요. TV

나 영화에서 관찰해두면 도움이 되겠죠. 웃고 있는데도 무서운 이유가 뭘까? 하는 식으로. 남의 감정에 대해 생각하는 건 자신의 표현에도 유용하지 않을까 해요. 대사에 의존하지 않는 그림을 만들 수 있죠. '이 사람 입으로는 다정하게 말하고 있는데, 화난 건가?' 싶도록, 문장으로 쓰지 않아도 그림으로 독자에게 전달할 수 있는 거예요.

표정을 그릴 수 없으니까 텍스트로 설명하는 경우도 있을 거예요. 그건 그거대로 한 가지 방법이지만, 여러 가지 가능성이 있는 편이 좋으니 섬세한 표정을 구분해 그릴 수 있게 되면 만화가 됐든 그림이 됐든 편리하지 않을까 생각해요.

—— 모니터 속의 할아버지 얼굴을 봐도, 눈썹 끝이나 눈꼬리, 미간, 입가에 있는 주름 하나 가지고 인상이 상당히 달라지니까요. 이 앱도 마음대로 구사하시기까지 시간이 필요하셨겠지만, 잘 쓸 수 있게 되면 재미있겠어요.

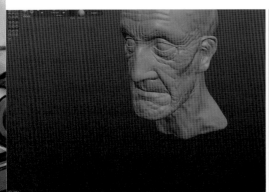

테라다 네. 그게 말이죠, 제가 이렇게 "하다 보니 됐어요!"라고 하면 여기저기서 "못하겠던데!"라고도 하고, 심지어 어떤 분들은 화를 내기도 해요. "해 봤지만 안 되던걸!" 하면서.

—— 술술 잘 쓰는 사람을 보면 자기도 할 수 있을 것 같은 기분이 드니까요.

테라다 하지만 나도 시간이 걸렸는걸요, 라고 하고 싶어지죠. 이 앱만 해도 2년 넘게 만지작거렸으니 쓸 수 있는 게 당연하고. 뭐, 해봤지만 정말 안 되는 분들은 계실 거예요. 그건 제가 운동을 잘 못하는 거나 마찬가지여서, 운동을 잘 하시는 분들은 "하면 할 수 있어!"라고 말하기 쉽지만 제 입장에서는 "암~~~~만 해봐도 안 되는데!" 싶은 일들이 많으니까요. 육체적인 활동은 특히 그렇고. 각자 잘하고 못하는 게 있죠.

그래도 제가 어렸을 적에 그린 그림을 스스로 보면, 용케 이딴 걸 그려놓고 지금 이

일을 하고 있구나 하는 생각이 들어요. 그러니까 어디까지가 '못하는 일'인지 정확하게는 알 수 없는 거예요. 15살 때는 도저히 써먹을 수 없었지만 20살 때부터는 일을 시작할 수 있었다, 그렇다면 딱 5년, 밟아야 할 길을 거치면 누구나 프로가 될 수 있는 걸까. 누군가는 그게 바로 재능이라고 하겠지만 스스로는 모르죠. 그렇게 엉망이었는데. 마츠모토 레이지[05] 선생님 흉내 같은 그림밖에 못 그렸는데. 선천적인 게 있는지 어떤지 기회가 있을 때마다 생각은 해봤지만 진짜로 어떤지는 잘 모르겠더라고요.

그림을 그리는 걸 좋아하는 재능은 있었던 것 같아요. 싫증내지 않는다는 건 중요하니까, 그거 하나 가지면 다 되는 것도 같지만, 싫증내지 않고 해도 서툰 사람은 있으니까요. 어느 장르에서든. '어라? 이 사람은 30년 정도 하지 않았어?' 싶은 사람도 수많은 장르에 보이고요.

—— 아무리 해도 연기가 서툰 배우도 있고, 노래를 못하는 아이돌 가수도 있고요.

테라다 그건 과연 뭐가 원인일까 곧잘 생각하곤 해요. 본인이 그래도 괜찮다고 생각할 경우도 있을 테고, 노력이 부족한 경우도 있을 테고. 하지만 '노력한다'고 했을 때 적절한 노력을 하고 있느냐가 중요하겠죠.

—— 적절한 노력이란 뭔가요?

테라다 그러니까, 인체 데생을 해야 하는데 계속 광배근을 단련해봤자, 광배근 가지고 데생을 어떻게 해! 싶잖아요. 이건 극단적인 예지만, 사실 인간이란 헛된 노력을 저지르기 십상이거든요.

05 마츠모토 레이지: 일본의 만화가. 대표작으로는 「은하철도 999」, 「캡틴 하록」, 「우주전함 야마토」 등이 있다.

제가 "건드리다 보니 됐어요."라고 가볍게 말한다 해도 사람에 따라서는 그게 얼마나 몰상식한 얘기가 되는지 저 자신도 잘 모르고요. 그럼 나한테 재능이 있느냐고 하면, 그것도 아닌 것 같아 고민하면서 이제까지 왔지만요.

—— 어렵죠. 그런 건 주관으로밖에는 말할 수 없는 부분이니까. 남들이 어느 정도 노력을 하는지, 열의가 있는지는, 예를 들면 매일 함께 지내는 절친 같으면 말할 수 있는 부분도 달라질지 모르겠지만요.

테라다 "이 친구는 데생 실력을 키우려고 매일 세 시간씩 광배근 운동을 했어요!"

—— 또 광배근! 친구면 말려야지!

테라다 하지만 아무도 가르쳐주질 않는 바람에 정말 그런 헛된 노력을 하는 사람이 있을지도 몰라요. 이러면 실력이 좋아질 거라는 생각에 스스로 방법을 만들어 해보

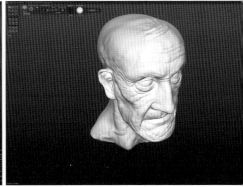

고, 그게 80년 이어져서 굉장히 이상한 게 됐고, 그게 오히려 재미있다! 싶은 경우가 없지는 않지만, 그래도 그건 '지속하는 재능은 있었다'는 뜻일 뿐. 그나마 잠깐 해보고 금방 '안 되겠다!' 싶어 관두는 사람은 그저 그뿐인 사람. ……이라고 생각해버리면 이야기가 편하겠지만 좀 더 지속할 방법이 있으면 좋을 테고, 다들 그걸 찾고 있을 기예요. 뭐, 그러니까 전문으로 가르치는 학원 같은 게 있겠죠.

연재 2회에서 말했던 '기다리지 못하는 사람'하고도 이어지지만, 의외로 다들 결과를 빨리빨리 원하잖아요. 저도 그랬고.

"이 프로그램을 샀더니 금방 잘 그리게 됐어요!"라든가. "아뇨, 3년 걸렸어요."라고 하면 "3년이나?! 테라다 씨가 3년이면 난 10년은 걸릴 테니 그럼 관둬야지." 하는 소리도 듣지만, 아뇨아뇨, 3년 정도는 해보고 말해야죠. 3년 동안 매일매일 그걸 쓰고 또

쓴다는 생각만 해보고 관둔다는 건, 바꿔 말하자면 그 프로그램은 그 사람에게 3년의 가치가 없었다는 뜻이죠. 그런 사람에게 억지로 시킬 필요도 없으니까 당연한 이야기가 되겠지만, 조금만 더 해보면 그때부터 재미있어질 텐데 싶은 경우도 많아요.

 그런 이야기를 하는 사이에도 할아버지의 얼굴이 울퉁불퉁해져서 피부의 불규칙성이 반영되어 현실감 있는 모습이 됐네요. 으헤~. 이런 게 진짜 참을 수 없다니깐요.

―― 진짜 좋아하시는군요(웃음).

테라다 선을 긋는 게 아니라 얼굴의 근육 어딘가 한 곳을 누르기만 해도 표정이 바뀐다는 데에 입체의 즐거움이 있죠. 스스로 만든 입체에 라이트를 비추면서 여러 각도에서 보고 표정의 변화를 즐기는데요, 한밤중에 할아버지 모가지를 빙글빙글 돌리며 능글능글 웃곤 하죠. 가끔 멋들어진 각도가 됐을 때 오오?! 싶어져서 사진을 찍기도

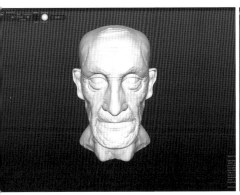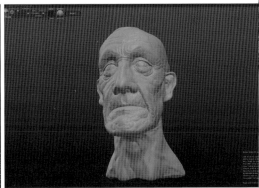

하면 재미있어요!

―― 테라다 씨가 할아버지 모가지를 빙글빙글 돌리는 데 몰두하기 시작했으니 오늘은 이쯤 하고!

05 미인이란 뭐지?

—— 미인이나 미남을 그린다는 건 어떤 걸까요. '미인'이라고 한데 뭉뚱그려 말하지만 현실에는 그야말로 수많은 타입의 미인이 있는데요, 종이에 그렸을 때는 대체로 비슷한 이미지가 되는 것 같습니다. 테라다 씨에게 '미인을 그려주세요'라는 의뢰가 들어왔다 치고……

테라다 없는데.

—— 그럼 앞으로 있다 치고. 미인을 그리는 데에 어려운 점이라든가가 있나요?

테라다 으음~. 옛날에는 못 그렸지만 지금은 그릴 수 있게 됐어요. 일반적으로 선호하는 얼굴이란 의미에서는 모르겠지만. 그림이 서툴렀을 때는 자꾸만 제가 그리는 캐릭터의 얼굴이 되기도 했고. 사진을 보면 그냥 똑같이 나오기도 하고.

그런 면의 테이스트가 잘 드러나게 된 건 최근 들어서인지도 모르겠네요. 예쁜 걸 그리는 게 영 서툴렀으니까. 기본적으로는 거칠거칠한 터치고, 거칠거칠한 데는 아저씨가 어울리거든요.

여성의 아름다움이란 건 매끈매끈에 가깝고, 제 터치는 매끈매끈하고는 거리가 멀다 보니 구조적으로 어려웠던 거죠.

매끈매끈이 아니어도 매끈매끈하게 보이는 작화법이라든가, 그런 방향으로 가면 되겠다고 생각하면서 그려요.

—— 아름다운 얼굴이라곤 하지만 그리는 사람의 취향에 따라서도 달라질 것 같은데요.

테라다 네. 취향도 있을 거고, 손버릇도 있을 거고. 취향은 천차만별이니까요. 전 소위 애니메이션 같은 양식으로 다져져 똑같은 얼굴을 그리는 일을 하지 않고, 의식적으로는 매번 다른 얼굴을 그리려고 하지만 버릇대로 그리면 비슷한 그림이 돼요. 그런 건 취향이 핀포인트로 드러나잖아요. 흔히 말하는 모에 그림은 못 그려요. 그건 될 수 있

는 한 최대공약수의 귀여운 얼굴을 그리는 거죠.

핀포인트로 취향을 따르는 개성적인 얼굴을 그리면 좋아하는 사람은 좋아하지만 싫어하는 사람은 싫어하는, 사람에 따라서는 못생겼다는 얼굴이 될 거고요.

사람에 따라서는 못생겼다고 느끼지만 저한테는 견딜 수 없이 마음에 드는 얼굴도 있으니까, 그걸 너무 대놓고 드러내면 개인적인 그림이 되죠. 그러니까 어딘가에서 선을 긋고 '이 얼굴도 귀엽다고 생각해요' 하는 식으로 제안을 하게 되잖아요. 난 이 얼굴이 귀엽다고 생각해서 귀여운 풍으로 그려봤습니다, 하는 식으로. 저는 어느 쪽 인가 하면 그쪽이네요.

── 그렇군요. 자신의 취향도 있지만 많은 사람이 선호할 요소도 더해야 한다는 뜻인 가요?

테라다 많은 사람의 취향은 완전히는 모르겠지만, 제 마음속에서 미인이냐 아니냐 하 는, 자신의 마음속 미인의 범주를 넓혀놓는다는 쪽에 가깝달까요. 내가 생각하는 미 인은 이거! 라는 게 아니고, 이쪽도 미인이지만 저쪽도 미인이라고 자꾸 한눈을 파는 감각을 당당하게 키워나가는 식으로요.

자기 취향이란 아무래도 좁아지게 마련이니까, 그것만으로 그리면 똑같은 얼굴이 되겠죠.

── 제가 어렸을 때 읽던 순정만화에선, 미인은 커다란 눈에 말려 올라간 속눈썹, 탱글 탱글한 입술과 롱헤어라는 패턴이 있어서 미인 하면 이런 얼굴이구나 생각했어요.

테라다 만화는 양식이니까요. 기호로서 만들어진. 할리우드 여배우가 예쁘다고 할 때 모두가 제일 먼저 떠올리는 여배우가 누구냐 하는 이야기하고도 비슷한 것 같은데, 하지만 실제로 그 여배우를 봤을 때 반드시 최대공약수의 미인이 아닐 때가 있죠. 표 정 짓는 방식이 크게 작용하기도 하고, 성격이 그렇기도 하고요. 그런 것까지 그려낼 수 있다면 기호화된 미인을 그리지 않아도 되겠죠. 캐릭터가 매력적이니까.

굳이 비교하자면 미인은 기호화하고 싶어지는 법이라 어려운 거예요. 하지만 미인 의 밸런스를 추구한다는 의미에서는 이해가 가기도.

게다가 화장의 효과도 있어요. 앞에서도 말했지만 미인을 그린다고 해놓고 정신을 차려보면 화장을 그려놓고 있기도 해요.

── 여배우가 민낯으로 돌아다니는 경우는 없으니까요. 민낯처럼 화장하기는 해도.

테라다 그렇죠. 예를 들어 이런 얼굴을 그렸다고 쳐요. 이게 민낯이죠.

── 남자인지 여자인지도 좀 알기 힘든 얼굴이네요.

테라다 여기에 화장을 한다는 게, 예를 들면 음영을 주거나 팔자주름을 지우거나 그런 거 아니겠어요?

── 그렇죠. 피부의 색조를 균일하게 한다든가, 눈을 크게 보이게 한다든가.

테라다 컬러 콘택트렌즈로 눈동자도 크게 하잖아요. 쌍꺼풀을 만들기도 하고. 립글로스를 발라서 입술을 도톰하게 만들기도 하고. 이런 얼굴을 그려나간다는 건 화장을 하는 것과 다를 바가 없어요.

이건 그림을 그린다기보다는 화장을 그리는 거라서, 미인을 그릴 때는 민낯 미인을 그리려고 해요. 따지자면 그쪽이 더 힘들죠. 지금 피부색을 칠하고 있는데, 이건 파운데이션을 바르는 것과 같아요. 이런 작업을 온 얼굴에 하잖아요?

── 하죠. 헤헷.

테라다 그리고 조명 뿌려주고.

── 아! 여배우 라이트[01]란 거네요. 매끈해졌어~!

테라다 원래는 파운데이션이 그런 힘을 발휘했어요. HD 이전의 TV에선. 지금의 HD 방송에선 파운데이션이 드러나서 그냥 허연 칠일 뿐이고. 출연자들에게는 아주 힘든 시대이기는 해요. 이걸 다시 각도를 바꿔보면!

── 오오! 살짝 위에서 찍은 느낌인가요?

테라다 눈이 커지고 턱이 가늘어졌죠. 미인이죠.

── 미인이다! 마법이다!

01 여배우 라이트: 일본 방송계의 업계용어. 2~3미터 떨어진 바닥에서 투사시켜 잔주름을 날려버리고 피부색을 좋게 보이게 하는 등 여러 가지 효과가 있다.

테라다 그러니까 어디서 보는지에 따라서도 달라져요. 이건 일부러 머리카락도 없이 시작했으니까 극단적인 예지만, 렌즈의 위치도 아주 중요해져요. 위에서 빛을 뿌려서 눈을 크게 보이게 하면 볼만한 얼굴이 되고. 이런 건 얼마든지 만들 수 있어요.

과연 이게 미인을 그렸다고 말할 수 있는가 하는 거죠. 미인을 그린 게 아니라 미인을 만들었다는 이야기고, 미인을 그린다는 건 어떤 거냐 하는 데까지 생각이 퍼져나가는 셈이죠.

—— 그렇군요! 그런고로 셀카로 '기적의 한 장'을 만드는 법을 배웠습니다. 참고할게요, 고맙습니다!

테라다 이거 미인 그리는 법 얘기 아니었어?

—— 그건 뭐, 매력적인 얼굴이라든가 매력적인 캐릭터를 그리는 법이라든가, 종합한 이야기를 나중에 듣도록 하고요. 잊어버리기 전에 얼른 돌아가서 사진 찍어야겠어요(돌아갈 채비).

테라다 그럼 나중에 내 기적의 한 장을 보내줄게요.

06 마법의 도구와 '금방 할 수 있어'의 저주

"흉내를 내보자!"

—— 이번 회에는 이제까지 5회에 걸쳐 말씀을 들어보면서 테라다 씨 자신이 '그건 또 다음 기회에'라고 말씀하셨던 거나, 제가 여쭤보고 싶었던 걸 질문하려고 해요.

테라다 이제까지 나눈 실없는 얘기 중에서?

—— 아뇨, 실없는 얘기는 아니었지만요. '처음에는 모방부터 시작해서 점점 자기 그림으로 만들어나간다'라고 하셨는데요, 캐릭터 디자인에서, 예를 들면 주인공 소년소녀, 성인 남성이든 여성이든 언뜻 봤을 때 사람들이 선호할 만한 캐릭터를 만드는 포인트라고 해야 하나, 어떤 부분에 신경을 쓰시는지를 알고 싶어요.

테라다 넵! (쓸데없이 씩씩하게)

—— 그러면 잘 부탁드립니다! 우선 남의 그림을 흉내 내 그린 다음 조금씩 자기 그림으로 만들어 나간다는 이야기를 1회 때 하셨는데요, 그 부분을 좀 더 자세히 가르쳐주실 수 있을까요?

테라다 처음 그린 그림이 모나리자였던 사람은 없을 테니까, 누구나 처음에 흉내를 낸 그림이 있을 텐데요, 그건 대체 무엇이었을까요. 예를 들면 처음 자각해서 흉내를 낸 그림은 뭐였나요?

—— 저는 TV 애니메이션 「베르사유의 장미」를 봤기 때문에 팔랑팔랑한 드레스를 입은 마리 앙투아네트였어요. 꽤 잘 그렸다고 자각했던 그림은 그게 처음이었던 것 같아요. 초등학교에 들어가기 전후였죠. 테라다 씨는요?

테라다 난 크리스찬 라센이었어요. 돌고래 그림. 농담이지만.

참 잘 그렸다고 처음으로 기억에 남은 흉내는 아카츠카 후지오[01]의 캐릭터 중에 '베시'라는 개구리였어요. 그리고 냐로메도 그렸고. 그리고 처음 그린 리얼풍 흉내 그림은 「가메라」[02]에 나오는 자이가라는 괴수. 이건 우편엽서 같은 걸 가지고 있었는데, 그걸 연필로 열심히 따라 그렸죠.

—— 그걸 그린 게 몇 살쯤 때였나요?

테라다 6살 정도였나~. 그때까지도 그림은 그렸지만 별로 자각은 없었고, 어떤 그림인지도 기억이 안 나요. 누구나 갑자기 창밖의 풍경을 그리기 시작하고 그러진 않잖아요. 어린이는 풍경에 별로 관심이 없고.

역시 애들이 좋아하는 건 예나 지금이나 변함없이 캐릭터죠. 얼굴이 있고, 눈과 입이 있고. 심플하면서도 요소가 뚜렷하고, 선이 강하고, 캐릭터화가 잘 된.

동물도 그러는데, 눈이 그려져 있으면 그쪽을 보게 된다는 얘기가 있어요. 본능적으로 주시하죠. 끌린다는 뜻이기도 하고.

그러니까 캐릭터가 아이들에게 잘 통한다는 건 당연한 이야기고, 좋아하는 캐릭터를 그리는 건 자기가 좋아하는 캐릭터를 원한다, 가지고 싶다, 곁에 두고 싶다는 마음과 똑같지 않을까요. 특히 제가 어렸을 때는 지금처럼 많은 물건이 있지 않았고, 캐릭터 상품을 팍팍 사주는 집도 아니었으니까 잡지 한 권이 생기면 한 달 내내 읽고, 때로는 1년 내내 읽기도 하고. 그 정도 밀도로 물건을 접했어요.

그러니까 잡지에 실린 걸 외우고 그린다는 자연스러운 흐름이 있었죠. 무의식이랄까, 자각은 없었겠지만 본 것을 그린다는 사실을 여기서 익힌 게 아닐까요. 눈에 들어온 건 그림으로 옮길 수 있다는.

—— 잡지에 실린 캐릭터를 머릿속으로 외워서 재현해 그린다는 건가요?

테라다 잘 하진 못해도, 그리려고는 해보죠.

초3때 만화를 좋아하게 돼서 『주간 소년 점프』를 사기 시작했어요. 만화에는 세계관이 있고, 그 안에서 캐릭터가 감정을 가지고 말하고 움직이고 하는 게 어린 마음에 더 강하게 와 닿았죠. 캐릭터가 살아있다고 할까. 물론 TV도 봤지만 만화는 자기 혼자 보는 만큼 그 세계관에 들어가기 쉬웠어요.

01 아카츠카 후지오: 일본의 만화가. 대표작은 「오소마츠 군」, 「천재 바카본」 등. 개구리 '베시'와 고양이 '냐로메'는 그 중 「맹렬 아타로」에 처음 등장했으며 그의 작품 전반에 출연하는 캐릭터다.

02 가메라: 1965년 영화 「대괴수 가메라」에 등장한 괴수, 혹은 그 시리즈. 고대의 괴수라는 설정으로, 최근까지도 리메이크 작품이 나왔다.

그래서 헌책방에서 옛날 만화를 뒤져, 시라토 산페이의 「와타리(ワタリ)」나 「닌자무예장(忍者武芸帳 影丸伝)」같은 닌자물을 읽으면서 멋있다고 생각했죠. 닌자물에 엮이면서 요코야마 미츠테루도 좋아했고요. 「이가의 카게마루(伊賀の影丸)」에도 불탔어요! 요코야마 씨의 닌자를 꽤 흉내 내서 그렸던 기억이 지금도 되살아나네요. "네 이놈!" 하면서 포즈를 잡고 뛰어오르는 게 멋있어서~.

—— (낙서를 보고) 뛰어오르고 있네요~. 초등학교 때 『점프』를 읽으셨을 무렵에 좋아하는 만화가를 흉내 낸 만화를 그리기도 하셨나요?

테라다 만화는 안 그렸어요. 아! 하지만 초등학교 고학년 때 이시노모리 쇼타로의 「만화가 입문」을 탐독해서, 만화는 펜이랑 잉크로 그리는가보다, 하는 걸 알았죠. 그때까지는 만화도 TV 애니메이션도 마법처럼 여겨졌거든요.

역시 사람은 자기 지식에 없는 걸 보면 마법처럼 여겨지나봐요. 스마트폰이 어떻게 작동하는지 모른다면 그것도 마법이나 똑같지 않을까요.

그림도 똑같아서, '직업으로 그리는 사람은 무언가 비밀이 있는 게 분명해' 하고 생각했죠. 어렸을 때는 선 하나도 어떻게 그리는지 몰랐으니까. 인쇄에 대해서도 모르고. 아는 게 하나도 없는데 존재한다는 사실을 어떻게 받아들였겠어요. 그건 '비밀 도구가 있는 거야!'였죠. 분명 이런 식으로 그리려면 그런 도구가 없으면 안 되는 거라고.

그래서 「만화가 입문」 덕에 만화를 그리는 도구가 있다는 걸 알고, 만화가랑 똑같은 도구를 사면 같은 선을 그릴 수 있을 거란 생각에 펜, 잉크, 깃털 빗자루 같은 걸 사다가 원고용지에 쓱쓱 선을 그으면서 엄청 흥분했어요.

—— 똑같은 도구를 사셨군요.

테라다 당연하잖아요! 안 살 이유가 없지! 펜촉에 잉크를 묻혀서 쓱쓱 그리면서 가슴이 찡했다니깐요. 도구만 있으면 만화를 그릴 수 있다고 생각했으니까. 그리고 중학교 1학년 때쯤이었는데, 「아톰(鉄腕アトム)」 중에서 「지상 최대의 로봇(地上最大の ロボット)」을 그대로 두 페이지 정도 모사했어요. 멋있는 부분만. 2페이지밖에 안 된다는 게 제 못난 점이지만요!

하지만 2페이지뿐이었어도, 남의 그림을 베껴 그린 거였어도 스스로 만화를 그렸다는 데 감동하고, 동시에 만화를 그리는 건 귀찮은 일이란 것도 알았죠. 난 모사는 거의 해본 적이 없어서, 견본을 놓고 베껴 그린다는 건 여섯 살 때쯤에 그린 자이가랑 「지

상 최대의 로봇」두 페이지 정도밖에 없었어요.

—— 모사와 모방은 좀 다른가요?

테라다 모사는 '이것과 똑같은 그림을 원한다'는 거고, 모방은 '이런 식으로 멋있는 그림을 그리게 되고 싶어' 아닐까요. 그건 역시 다르죠.

모방부터 시작해 오리지널 그림으로 발전다는 이야기로 돌아가자면, 다른 사람이 그린 그림을 모사하거나 모방하면 '손으로 그렸다'는 걸 알게 돼요.

—— 흉내이긴 하지만 같은 형태를 따라가게 된다는 거군요.

테라다 네. 손으로 그릴 수 있구나, 하고. 역시 남이 그린 그림을 흉내 내서 그리는 메리트란 '그것을 그릴 수 있다'는 사실을 알게 된다는 것 아닐까요. 다른 사람의 그림을 모방하는 데서부터 시작해, 점점 자신이 보는 방식, 그리는 방식을 자각하게 되는 것 아닐까요. 저도 그랬고.

—— 만화 도구를 산 다음에 「지상 최대의 로봇」만이 아니라 오리지널 만화는 그리지 않으셨나요?

테라다 안 그렸어요. 초등학교 때는 기본적으로는 독자로 끝났죠. 그 무렵은 만화만이 아니라 SF 소설 같은 것도 보기 시작해서, 거의 읽는 시기였으니까.

그리고 그러저러하는 사이에 「루팡 3세」를 읽게 되고, 몽키 펀치의 그림이 굉장히 어른스러워서 두근두근했어요. 이 분이 그리는 총 그림 같은 걸 정말 좋아했죠. 전혀 리얼한 총이 아닌데도, 그걸 엉터리라고 보는 게 아니라 자유롭고 멋있다고 받아들였어요. 그리고 「루팡 3세」는 아무렇지도 않게 베드신 같은 게 있어서 에로틱하잖아요.

에로틱하다는 의미에서는 마츠모토 레이지도 나와야죠. 마츠모토 씨의 그림이 또 에로틱하거든요. 그런 건 성에 대한 자각과 완전히 싱크로하는 건데, 중학교에 들어갔을 무렵에는 마츠모토 레이지 터치의 그림을 그렸어요. 모사는 아니지만 마츠모토 터치의 우주선이라든가 마츠모토 터치의 야한 여성을.

—— 롱 헤어에 속눈썹이 풍성한 미인 말이군요.

테라다 네. 의식하면서 그림을 모방했던 건 요코야마→테츠카→마츠모토였어요. 중학생 때는 그런 식. 그리고 중3 15살 때 뫼비우스와 만났던 거죠.

—— 운명의 만남이네요.

테라다 아침에 학교에 지각할 것 같아 토스트를 입에 물고 뛰어가다 길모퉁이에서.

—— 그건 됐고요.

테라다 15살 때 『S-F 매거진』에서 뫼비우스를 만났던 게 터닝포인트였어요. 그래서 뫼비우스 터치로 바뀌고. 같은 시기에 오오토모 카츠히로 씨가 단편 만화를 그렸는데, 오오토모 씨에게는 그림에 영향을 받았다기보다는 만화에 충격을 받았죠. '만화는 이렇게 그릴 수도 있는 거구나!' 하고. 「우주 패트롤 시그마」라든가, 이렇게 자유로운 게 있구나 하고.

그러던 중에 프랑스에서 프렌치 코믹이 유입되면서 오오토모 씨의 존재와 싱크로되는가 싶었더니, 오오토모 씨 본인도 같은 시기에 뫼비우스의 영향을 받아서 그림이 바뀌어 가더라고요.

난 뫼비우스의 그림을 본 후엔 뫼비우스 일변도가 돼서, 뭔가를 모사하진 하지 않게 됐어요. 애초에 모사를 거의 하지 않는 애였지만, 더더욱 자기 그림으로 뫼비우스 같은 선을 그리고 싶다는 생각을 하게 된 거죠. 자의식도 강할 나이니까 남의 그림을 흉내 낼 때가 아니라는 가치관이 생겨났던 거예요. 그런데도 뫼비우스 터치였다는 모순도 있지만요! '그럼 뭐 어때.' 하는 적당주의도 겸비하면서 테라다 소년은 성장했답니다. 키는 성장하지 않았지만.

—— 그리고 디자인과 고등학교에 들어가시고.

테라다 네. 그 무렵에는 이미 현실적으로 일러스트레이터나 만화가가 되겠다고 결심했어요. 그때 아크릴 물감의 존재를 알았죠. 리퀴텍스라는 아크릴 물감이 있는데요, "그걸 쓰면 프로 같은 그림을 그릴 수 있대!" 하는 얘기가 나왔어요. 당시 소라야마 하지메, 요코야마 아키라 같은 찬란한 스타 일러스트레이터 분들이 계셨는데, 그 분들이 그림을 정말 잘 그렸거든요. "어떻게 그렇게 그릴까?" "리퀴텍스를 쓴대!" 그러니 사야죠.

하지만 비싸거든요. 고2 때쯤이고, 알바도 없이 용돈이나 타서 쓸 때니까 다섯 색깔 정도밖에 못 샀어요. 일단은 검정색, 흰색, 갈색, 황토색, 파란색. 그리고 "프로는 일러스트 보드지!"라면서 일러스트 보드도 사서 돌아왔어요. '이젠 나도 소라야마 하지메?' 생각하면서.

—— 어렸을 때니까 생각이 비약적이네요. 똑같은 걸 사면 프로랑 똑같이 그릴 수 있게 된다는 식으로.

테라다 그거죠. 만화 도구 때랑 똑같이. 게다가 일러스트 보드가 또 프로 느낌이라 좋거든요. 당시 하야카와 문고의 「타잔」 시리즈 일러스트를 그리셨던 타케베 모토이치

로 씨라든가 카토 나오유키 씨를 좋아했기 때문에 그런 그림을 그려보고 싶었어요. 리퀴텍스를 샀으니 이젠 그릴 수 있을 거라고 생각하면서 우주선 같은 걸 그리기 시작했더니, 자꾸만 물감 색이 탁해지기만 하는 거예요. 보드 위에서는 아무 것도 일어나지 않았죠. 나한테는 마법이 없었어.

—— 일러스트 보드 위에 아무 것도 나타나지 않았단 얘긴가요?

테라다 그냥 색만 탁해지고. 밑그림 선은 사라지고. 게다가 그림은 엉망!! 리퀴텍스라는 똑같은 물감을 쓰고 있는데도! 이상하다고 생각해서, '이건 또 다른 전용 도구가 있는 게

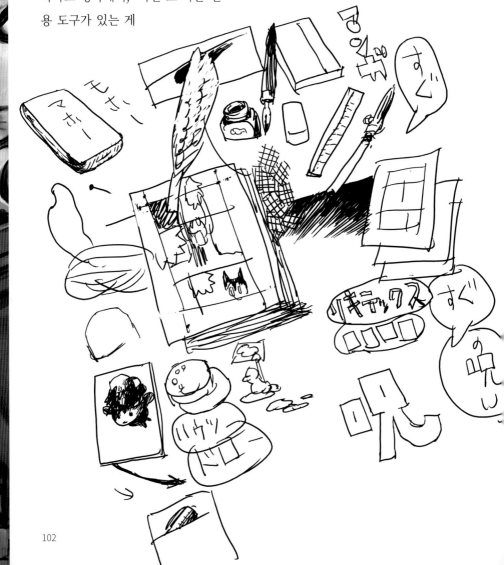

분명해. 학생은 비싸서 도저히 못 사는 프로용 비밀 붓이 있는 거 아닐까?' 하고 생각했죠.

── 초등학생 때처럼 또 도구에 비밀이 있다는 생각을(웃음).

테라다 그거죠. 그런 식으로 생각해서, 지금은 못 그리겠다고 내팽개쳤어요. 이따금 생각이 났다는 듯, 프로 그림을 봤을 때 '지금이라면 왠지 그릴 수 있을 것 같아!' 싶어서 해보지만 결국 안 되고. 물감 녹이는 법도 제대로 몰랐고.

── 물감 쓰는 법 같은 건 고등학교 수업에서 안 가르쳐줬나요?

테라다 구체적으로 그림의 스킬을 가르쳐주지는 않았어요. 디자인과니까 넓고 얕게. 리퀴텍스 녹이는 법을 가르쳐주는 선생님은 없었죠.

이제까지도 몇 번 말씀드렸지만, 사람은 자신의 성과를 기다리지 못하잖아요. 프로랑 똑같은 물감을 썼으니까 금방 똑같이 그릴 수 있어야 하는 거 아니냐, 똑같은 만화 도구를 쓰면 금방 잘 그릴 수 있어야 하는 거 아니냐는 '금방의 저주'에 걸린 거예요. 금방할수있어금방할수있어…….

── '금방의 저주'는 확실히 경험이 있어요.

"저주는 누구나 걸린다"

테라다 하지만 금방은 역시 안 되더라고요. 당연한 얘기죠. 그래서 조금 해보고는 방치하기를 반복하는 사이에 겐코샤(玄光社)의 『일러스트레이션』이라는 잡지에서 'How to Draw'라는 코너를 시작했어요. 거기서 소라야마 하지메 씨가 섹시 로봇을 그리는 과정을 밑그림부터 마지막까지 따라가고 있었죠.

그리고 엄청 놀랐던 게, 비밀 도구를 쓰지 않는다는 거였어요. '어라, 붓이네?' 평범한 붓이고, 평범한 물감이고, 일러스트 보드 위에 칠해서 그 그림을 완성하는 과정이 담겨 있었는데, 에에에에엥?! 싶었어요. 그리고 다시 의욕이 솟았죠.

그 무렵에는 금방 잘 그릴 수는 없다는 걸 어렴풋이 깨닫기도 했으니까, How to를 보면서 순서대로 차분히 그려봤더니 섹시 로봇의 얼굴 일부분 질감만은 그릴 수 있었어요. '오! 된다!' 생각했고, 그때 마침내 테라다 소년은 '금방의 저주'가 풀렸답니다. 그 How to 덕에. 그리고 덤으로 일러스트의 비밀도 사라져버렸으니 비밀은 없구나, 꾸준하게 노력하는 수밖에 없구나 하는 각오도 생겼고요.

—— 그리는 데는 시간이 걸리는 법이라고.

테라다 다들 시간이 걸린다는 걸 알았죠. 프로는 척척 해치우는 이미지를 멋대로 품고 있었는데, 척척 해치우는 건 아니구나 하고.

도구를 갖춰나가면 엄청 흥분돼요. 이제 나도 프로랑 똑같이 할 수 있어! 하는 생각이 들지만 '금방의 저주'에 걸린 동안에는 잘 쓰질 못하니 난 글러먹었구나, 혹시 도구가 글러먹은 건 아닐까 생각하기 십상이죠. 그렇지 않다는 걸 깨닫기까지 시간이 상당히 많이 걸렸어요. 아무도 가르쳐주질 않으니까 스스로 깨달을 수밖에 없죠.

다행이었던 건 책에 'How to Draw' 같은 코너가 있어서 우리를 가르쳐주었다는 점. 그래서 당시의 『일러스트레이션』에는 감사할 수밖에 없어요. 이미 거기서부터는 지금 여기까지하고 별로 차이가 없어요. 그때부터는 교훈으로 삼으면서 도구를 잘 쓸 수 있도록 훈련하는 것뿐이니까.

그거야말로 지금의 중학생 고등학생이 제 그림을 보고 마법을 쓰는 거 아니냐, 엄청난 프로그램이 있는 거 아니냐, 페인터(Painter)를 쓰니까 그런 거다 이야기하지만 그게 아니거든요. 다들 똑같은 걸 쓰고 있어요. 아니, 요즘 학생들은 똑똑하니까 "바보 아냐? 그런 건 당연하지."라고 할지도 모르지만.

—— 어린 학생들은 도저히 살 수 없을 만큼 비싼 프로용 도구를 쓴다고 생각하면, 똑같은 도구가 아니라 내가 못 그리는 건 당연하다는 생각이 들기 십상이죠. 프로 분들의 꾸준한 노력은 생각하지 않고.

테라다 그렇게 생각했던 거예요, 제가. 중고등학교 때는 내가 못 그리는 건 당연하다고 생각했고. 하지만 결국 연필 하나로도 엄청난 그림을 그릴 수

그림을 잘 그리게 해주는 기계

있거든요. 요컨대 그런 걸 아무에게도 배우지 못했으니까 엄청 먼 길을 돌아가게 된 거죠.

── 하지만 고등학생 때 깨달았으니 빠르셨네요.

테라다 뭐, 디자인과라 그런 데에 시간을 할애할 수 있는 환경이었으니까. 우리 때 그런 How to가 나오기 시작했으니까 지금하고 많이 다르지는 않은 것 같아요. 제 윗세대에는 정말 아무 것도 없는 데서 시작한 분들이 많이 계셨지만, 그런 의미에서는 전 크게 고생했다는 기억은 없어요.

많은 것들을 시도하고 실패했다는 건 나중에 돌이켜보면 즐거운 경험이었죠. 그때마다 도구를 얻기도 하면서 흥분했으니까요. "이거야! 깃털 빗자루!" 하면서.

── 지우개 가루를 털어주는 도구잖아요? 그렇게 중요해요?

테라다 깃털 빗자루는 엄청 중요한 도구예요! 깃털 빗자루를 들었을 때는 얼마나 흥분했는지! 근데 펜, 잉크, 켄트지, 깃털 빗자루를 가지고 엄청나게 흥분은 했지만 만화는 안 그렸지. 귀찮아서(웃음).

── 안 그리셨나요~. 도구는 사놓고 손은 대지 않는 패턴이군요.

테라다 제대로 된 만화를 그린 건 프로가 된 다음이었어요. 고등학교 때 그린 만화는 전부 합쳐 여섯 페이지도 안 되고.

── 스토리를 마지막까지 생각할 수 없었나요?

테라다 무턱대고 그리기 시작했으니까. 스타일을 동경했을 뿐이라. 그때 딱히 그리고 싶었던 이야기가 있었던 것도 아닌걸요. 그저 프로의 도구를 써서 그리기 시작하면 세계의 비밀을 파헤친 엄청난 만화를 그릴 수 있지 않을까? 하는 진성 중2병에 걸렸을 뿐.

나에게는 엄청난 일이 일어날 거야! 하고 생각했지만 아무 일도 일어나지 않으니까 싫증이 나버렸죠. 동시에 '금방의 저주'에도 걸렸으니 더 안 좋고.

── 그럼 테라다 씨가 처음 그린 만화는 뭔가요?

테라다 프리랜서가 된 것과 동시에 첫 만화를 그리기 시작했으니까 21살 때네요. 16페이지짜리 SF 액션이었어요. 그게 잡지 데뷔. 만화가 데뷔 치고는 젊지도 않고. 그 만화는 극화랑 뫼비우스가 섞인 것 같은 이상한 거였지만요.

아무튼 그때의 만화에서 모방했던 건 그림이 아니라 컷 분할이었어요. 타니구치 지로 씨의 만화를 옆에 놓고 '이럴 때는 이런 컷' 하는 식으로. 그때는 프렌치 코믹을 꽤

읽었으니까 프렌치 코믹 계열의 컷 분할을 동경했죠.

—— 타니구치 지로 씨와 프렌치 코믹의 컷 분할을 참고로.

테라다 네. 그 무렵에는 이미 그림에 대한 자아가 강했으니까, 컷을 흉내 내긴 해도 그림은 흉내 내지 않겠다는 식으로, 뫼비우스의 영향은 있되 캐릭터를 그대로 베끼는 일은 하지 않았어요. 스타일이나 수법은 빌려오지만 그림은 내 것이라고 생각했죠. '난 이제 프로야' 하는 자각도 있었고.

—— 처음에는 좋아하는 작가를 모방하는 데서 시작하고, 그러는 사이에 프로 일러스트레이터나 만화가가 되고 싶다고 생각한 사람은 언제부터 '내 그림으로 만들어야겠다'고 생각하게 될까요? 너무 비슷하면 세상에 냈을 때 표절이라는 소리를 들을 텐데.

테라다 모방의 단계가 몇 패턴 있을지도 몰라요. 예를 들면 너무 오래 따라 그려서 자기 터치가 완전히 표절이란 사실을 깨닫지 못한다거나. 내 그림은 아는 사람이 보면 뫼비우스 그대로라고 생각할 수도 있을 거예요. 비슷하게 가려고 마음먹으면 그 정도로 비슷해질 수 있고.

어디까지가 표절이냐 하는 이야기가 되는데, 표절이란 건 그 자체를 원해서 하는 행위니까 '내 것을 그리겠다!'는 의식이 있다면 표절의 여지가 없다고 생각해요.

다급한 나머지 남의 그림을 베꼈다가 들킨다거나 하는 식으로 이따금 소란이 일어나곤 하는데요, 그것과는 다른 의도적인 모방만 가지고는 성립되지 않죠.

—— 그렇죠.

테라다 오래 하다 보면 어떻게든 자기 그림이 되고. 처음에는 '누구 그림이랑 비슷하네' 싶던 사람도 그야말로 3~4년 지나면 어느 사이엔가 자기 그림이 되거든요.

—— 그렇죠. 유명 만화가의 어시스턴트를 하던 분이 데뷔해, 처음에는 유명 만화가의 그림이랑 비슷했어도 점점 바뀌어 가잖아요.

테라다 그렇죠. 변하죠. 결국은 의식 문제고, 어디서 변하려 하는가, 자신의 그림을 그리겠다는 뜻이 있으면 처음에는 아무리 모방이었어도 그대로 가는 일은 없어요. 좋아해서 흉내를 냈더니 그림이 똑같아졌지만 그대로 가겠습니다, 하는 사람은 없죠.

자기 그림으로 삼고 싶으냐 그렇지 않으냐의 차이 아닐까요. 모방을 입구로 삼는 건 틀림없이 누구에게나 있는 일이니.

—— 누구나 그렇죠.

테라다 네. 그렇게 그리는 법을 익히고 사물을 보는 관점도 익혀나가는 거니까요. 거

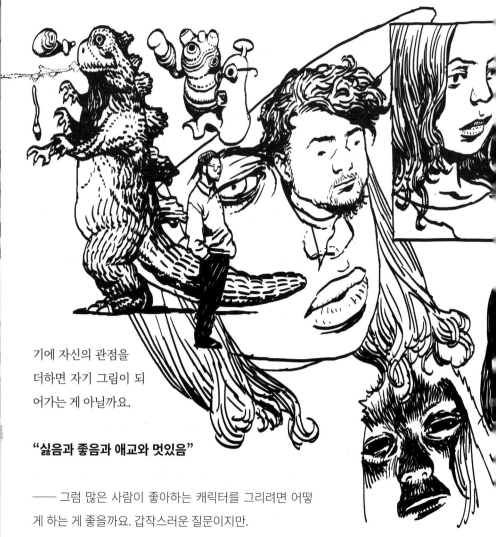

기에 자신의 관점을
더하면 자기 그림이 되
어가는 게 아닐까요.

"싫음과 좋음과 애교와 멋있음"

—— 그럼 많은 사람이 좋아하는 캐릭터를 그리려면 어떻
게 하는 게 좋을까요. 갑작스러운 질문이지만.

테라다 갑작스럽네. 뭐, 나도 어렸을 때는 '베시'니 '냐로메'를 그렸
고, 애들은 캐릭터에 끌리죠. '귀엽다' 혹은 '멋있다'는 감정도 거기서 같이 알게 되고.

—— 그러네요. 봤을 때 '귀엽다, 멋있다'고 생각하는 데서 '좋아한다'가 되죠.

테라다 그런 감정은 어디서 오는 걸까요. 처음부터 멋있다고 생각해서인지, "이건 멋
있는 거야." 하고 주위에서 가르쳐줘서 그렇게 생각하는 건지, 그 점을 모르겠어요.

—— 으음~ 어느 사이에 귀엽다거나 멋있다고 생각하게 되는 걸까요.

테라다 예를 들자면 사람에 따라서도 느끼는 방식이 다르잖아요. 귀엽다는 사람도 있
으면 징그럽다는 사람도 있고. 멋있다고 생각해 그렸지만 멋없다는 소릴 듣는다거나.

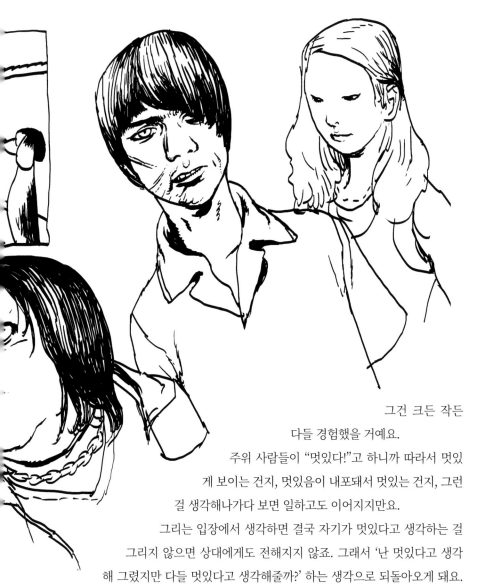

　　　　　　　　　　　　　그건 크든 작든
다들 경험했을 거예요.
　주위 사람들이 "멋있다!"고 하니까 따라서 멋있
게 보이는 건지, 멋있음이 내포돼서 멋있는 건지, 그런
걸 생각해나가다 보면 일하고도 이어지지만요.
　그리는 입장에서 생각하면 결국 자기가 멋있다고 생각하는 걸
그리지 않으면 상대에게도 전해지지 않죠. 그래서 '난 멋있다고 생각
해 그렸지만 다들 멋있다고 생각해줄까?' 하는 생각으로 되돌아오게 돼요.
"멋있는 걸로 그려주세요!" 하고 요청을 받는데 멋없는 걸 그렸다가 "테라다 씨, 멋
없어요!"하는 소릴 들을 때도 있잖아요.
—— 그런 일이 있었나요?
테라다　그런 일이 있지 않았을까 싶어요. 결국 채용되지 않았던 디자인 같은 걸 생각
해보면, 상대가 원하는 걸 내가 만족시키지 못했다는 뜻일 테니까, 비슷한 얘기죠.
　"이러이러한 걸로 부탁드려요."라는 말에 저도 그거라고 생각하고 그렸지만 "역시

좀 다르네요."라는 대답이 돌아와서, 어떻게 다르냐고 물어보면 "으━━━━음?" 하고 반응한다거나. 이럴 경우에는 누가 봐도 내가 잘못했을 때도 있고, 상대의 멋있음과 내 멋있음이 다를 때도 있죠. 멋있음이 다를 때는 어떻게 하느냐면, 상대의 멋있음을 잘 듣고 알아봐야 해요. "어떤 걸 멋있다고 생각하시나요?" 하는 식으로. 그런 이야기를 하는 사이에 상대의 멋있음이 보이고, 거기에 맞춰 그려나가거나 하는 것도 생각할 수 있겠죠.

하지만 그 경우, 이를테면 상대가 프로

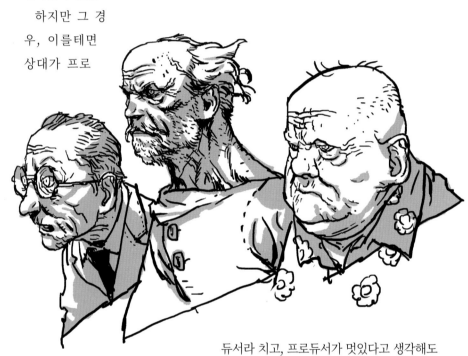

듀서라 치고, 프로듀서가 멋있다고 생각해도 다른 사람은 그렇지도 않을 수도 있잖아요.

── 프로듀서처럼 결정권을 가진 사람 혼자 멋있다고 생각하고 시청자나 독자는 그렇게 생각하지 않는 식으로 말이죠.

테라다 그러니까 만인에게 멋있다고 받아들여지는 건 어려운 법이에요. 사상과 똑같이. 백이면 백 멋있다고 생각하는 기호가 있다면 이야기가 쉽지만, 히어로란 건 하늘의 별만큼 많고, 결국 하늘의 별만큼 디자인을 해야 하는 가운데, 멋있음은 어디서 오느냐 하는 건 굉장히 중요한 문제죠.

제가 「가면 라이더 더블」의 괴인 디자인을 했을 때 이야기를 하자면, 까놓고 말해

괴인은 편해요. 무서우니까. 다들 싫어하면 되거든요. 다들 싫어해도 되는 캐릭터란 건 제 마음대로 해도 된다는 뜻이니까요.

—— 한번 쓰러지면 다음 회부터는 안 나오고요.

테라다 적이니까 죽잖아요. 괴인은 2주에 한 마리씩 죽어나가죠…….

뭐, 누구나 적으로 인식해야 하는 형태니까. 다들 싫어하는 형태라는 게 있잖아요. 바퀴벌레라든가 그리마라든가. 바꿔 말해 단품으로 놓았을 때 다들 싫어하는 건 세상에 얼마든지 있지만, 반대로 멋있는 건 저에게는 좁게 느껴져요.

예를 들어 젊은 친구들이 멋있다고 말하는 10대 아이돌을 봐도 저한테는 어디가 멋있다는 건지 진짜로 모르겠다는, 그럴 때가 있거든요. 그럴 때 엄청난 단절감을 느끼잖아요. 멋있다는 건 어렵구나 하는 기분이 솟아나죠. 라이더 때도 '이건 악역이지만 좀 멋있게 디자인해주세요'라는 말을 들은 적이 있었는데.

—— 오오! 그런 캐릭터 있죠. 동경하게 되는 멋있는 적.

테라다 그런 말을 들었을 때 좀 생각하게 돼요. '멋있는 거라…….' 라이더 때는 제작진이랑 제 센스에 공통되는 부분이 많다 보니 '이건 안 되겠고, 저것도 안 되겠고……' 하는 일은 별로 없었어요. 엄청나게 운이 좋은 거지만, 그때조차도 '멋있다'는 건 역시 어렵다고 생각했죠.

전 항상 할아버지 얼굴을 그리는 걸 좋아한다고 그러잖아요. 여기서도 알 수 있듯 저는 멋있는 게 영 힘들어요.

하지만 일 때문에 부탁을 받았으면 멋있음을 드러내지 않을 수 없죠. 그러니 평소 멋있는 것이 무엇인지를 얼마나 생각해보느냐 하는 이야기도 되고, 남들이 멋있다고 말하는 건 어디가 멋있는지를 생각해보는 것도 어느 정도 필요하겠요. 동시에 자신이 멋있다고 생각하지 않는 건 남에게도 전해지지 않으니까, 나한테 멋있는 걸 그릴 수밖에 없다는 건 대전제. 그 속에서 남들의 멋있음과 내 멋있음의 공통점을 찾아야죠. 완전히 나만의 멋있음을 그려봤자 독자에게 다가가지 않 도리가 없으니까 그걸 파악하는 게 어려워요.

—— 캐릭터의 경우에는 독자나 시청자가 보자마자 한 방에 '멋있다!' 하는 식으로 호감을 가지게 만들어야 하잖아요. 첫인상은 나빴지만 점점 캐릭터의 내면이 묘사되면서 드러나는 '외모는 끔찍하지만 사실은 좋은 녀석'은 서브캐릭터로는 가능해도 주인공으로는 인기를 끌지 못하죠.

테라다 어린이용은 그래요. 사랑받는다는 의미에서는. 그리고 여기에 또 한 가지 요소가 들어가는 것 같은데, 그건 애교예요. 애교가 있으면 용납된다는 건 현실에서도 흔하잖아요.

'귀여움'이든 '멋있음'이든, 그 속에 애교가 없으면 사랑받지 못하는 캐릭터가 돼요. 가장 중요한 건 애교가 있느냐 없느냐죠. 디자인에 애교가 존재하면 의외로 많은 것들이 용납되는 경우가 종종 있어요.

애교는 수치로 표현할 수 없으니 어렵지만, 강아지를 봤을 때는 귀엽다! 하고 생각하잖아요?

—— 그야 당연히 귀엽죠!

테라다 말마따나 각인된 것처럼 귀엽다! 소리가 나오죠. 물론 강아지를 싫어하는 사람도 있지만, 싫어하는 것과 귀엽다고 생각하는 건 별개니까 귀엽지 않다는 얘기는 아니잖아요. 그러니까 애교는 무기고, 그건 인간에게도 캐릭터에게도 적용되는 거라 애교 요소는 제게 굉장히 큰 비중을 차지해요.

—— 캐릭터의 애교 요소란 뭘까요. 살아있는 인간이라면 대충 알 것도 같지만.

테라다 애교는 다양한 곳에 담겨 있어요. 예를 들면 동그스름한 거라든가, 밸런스라든가. 강아지의 밸런스란 게 있잖아요. 그런 조그만 동물의 귀여움과 모에의 귀여움이란 건 밸런스가 거의 같아요. 하나만 놓고 봤을 때 잘 그리는 사람의 모에는 그게 있으니까, 저항하기 힘든 귀여움을 느낄 때가 있죠. 그건 애교 요소가 담겼을 가능성이 높다고 생각해요.

반대로 귀여운데도 어딘가 사랑하기 힘들다는 건 애교 요소가 없다는 거예요. 그건 실제 인간도 마찬가지라, 흔히 말하는 미소녀 미청년이라도 영 뜨지 못하는 사람이 있잖아요.

—— 탤런트나 배우에도 있죠, 분명.

테라다 네. 그야말로 연기 같은 거하곤 상관없이, 어째서인지 사랑받지 못한다는 건 그런 애교가 부족하다는 거예요. 그리고 나이를 먹고 좋아지는 사람도 있잖아요. 그건 나이를 먹으면서 애교가 더해졌을 가능성이 높죠.

—— 그게 정취라는 걸까요?

테라다 정취와 애교는 가까워서, 사랑할 수 있는 요소가 늘어난다는 거겠죠. 그리고 사랑할 수 있는 요소는 애교라고 바꿔 말해도 될 것 같아요. 역시 할아버지가 되면 많

은 면에서 느슨함이 나오고, 그 느슨함이 애교로 이어지는 걸지도 모르겠네요.

그 외에 할아버지 할머니라는 하나의 기호가 가져다주는 애교감도 있겠지만요. 그렇다고는 하지만 같은 할아버지라도 사랑받지 못하는 할아버지가 있으니까 전부 다 똑같지는 않을 거고, 그런 요소가 더해지거나 빼지거나 하는 거 아닐까요.

—— 나이 든 분의 애교와 젊은 사람의 애교도 또 다르고 말이죠.

테라다 네, 다르죠. 성격도 상관이 있을 것 같고. 역시 성격은 얼굴에 드러난다고 생각해요. 날카로운 얼굴을 가진 사람이 나이를 먹어 둥글어지고 애교 있게 변해가는 일이 종종 있잖아요.

—— 나이 먹으면서 둥글어졌다거나 하는 말도 흔히 하죠.

테라다 그렇죠. 성격에서 오는 애교 같은 걸 디자인 요소에 녹여 넣으려고 생각하고는 있어요. 무언가 친숙함을 가질 만한. 그게 뭔지는 한 마디로는 말할 수 없으니 십만 엔짜리 세미나에 와주세요! 그때 말씀드리겠습니다!

—— 수지맞는 사업을 시작했다!!

테라다 안 할 거지만요! 스스로도 설명하기 힘든 애교 요소란 게 있어요. 제가 생각하는 애교 요소와 남들이 생각하는 게 다를지도 모르고요. 한 덩어리로 묶어서 '이걸 이렇게 하면 애교가 생겨요'라는 건 아니죠.

그러니까 애교가 생기면 좋겠다고 염두에 두고 그려요. 평소에도 애교란 무엇인가를 생각해두고요.

—— 캐릭터에게도 살아있는 사람에게도 애교는 중요하네요.

테라다 미남미녀 배우인데 사랑받지 못하는 이유는 애교가 없어서라든가, 악역인데도 사랑받는 이유는 애교가 있어서라든가. 카츠 신타로[03]는 애교덩어리였잖아요. 그러면서 박력도 있고. 진짜로 애교도 없고 싫기만 한 역을 맡은 사람은 의식 속에서 사라지기 때문에 별로 남지 않는 것 같아요.

스타의 조건은 애교라고 생각해요. 그건 인공적으로 만들어진 거라고 해도 배어나오게 마련이니, 다들 그 애교를 느끼고 '이 사람 괜찮다' 하는 생각이 드는 건 그런 이유가 아닐지. 하지만 괜찮다 싶은 면을 너무 이용하면 '얄팍'해지니까 가감이 어렵기도 하죠.

03 카츠 신타로: 일본의 배우. 각본가, 프로듀서, 감독 등으로도 활약했다. 60년대에 인기를 끌었으며 대표작으로는 「자토이치(TV 드라마)」, 「악명 시리즈」 등이 있다.

── '괜찮은 사람 같다'는 인상은 재미있죠. 저하고는 전혀 접점이 없는 TV 속의 사람을 보고도 '저 사람은 괜찮을 것 같아' 하고 멋대로 호감을 가지기도 하고. 반대의 경우도 있고요.

테라다 그런 건 종종 기호(記號)이기도 해요. 눈꼬리가 늘어져서 얌전해 보인다거나. 흑발이라 청초해 보인다거나. 스테레오타입의 이미지는 굉장히 강력하지만 일반적

인 기호하고는 전혀 다른 면에서도 애교는 존재하고, 그런 건 분명 중요한 요소일 거예요.

고지[04]나 가메라한테도 애교가 있잖아요. 그게 기라라가 되면 디자인이 너무 앞서나가서 애교가 희미해지는 느낌. 주역이 되어간다는 건 그런 게 함께 따라오는 거 아

04 고지라: 1954년 영화 「고지라」에 등장한 괴수, 혹은 그 시리즈. 여기서는 할리우드에서 1998년에 리메이크한 영화 「고질라(Godzilla)」와 구분하기 위해 원어 표기를 따른다.

닐까요.

── 처음의 '귀엽다거나 멋있다고 생각하는 감정은 어디서 오는가' 하는 이야기로 돌아가자면, 사람들에게는 원래부터 '귀엽다, 멋있다'고 느끼는 혜안이 있는 걸까요?

테라다 그걸 모르겠어요. 어디서 오는 건지. 원래부터 있는 거라고 해도 저한테는 확인할 도리가 없고.

── 아이들에게 귀여운 강아지 장난감 같은 걸 주곤 하잖아요.

테라다 '귀여우니까 준다'는 건 사회적인 귀여움의 강요가 되잖아요.

── 아! 하긴요.

테라다 아이에게 아무런 정보도 없이 인형을 주었을 때, 과연 아무 것도 모른 채 귀엽다고 여기는 것인지, 주위 사람들이 "귀엽구나."라고 하니까 그게 전해져서 귀엽다

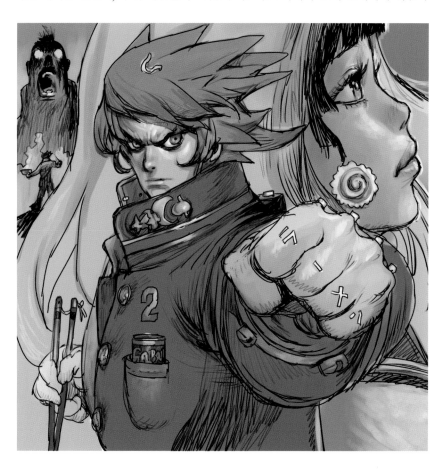

고 생각하는 것인지. 저는 거의 대부분의 경우 타인의 "귀엽구나."가 전해져서 자신의 '귀여움'이 되는 것 같아요.

그거야말로 세간에 널리 퍼진 캐릭터는 모두가 도장으로 찍어낸 것처럼 귀엽다고 하니까 그 시점에서 사회적인 귀여움의 기준이 되어가는 거죠. 지금처럼 정보가 폭넓게 전 세계에 돌아다니면 돌아다닐수록 재미라든가 멋있음이라든가 귀여움의 기준도 널리 표준화된다는 기분이 들어요.

그도 그럴 게, 겨우 30년 전만 해도 일본식 데포르메 캐릭터는 해외에선 받아들여지지 않는다는 소릴 들었잖아요. 만화 그림은 어른용이어도 데포르메 그림체라 잘 모르겠다느니. 그게 일반적이었는데, 이제는 그쪽 애니메이션도 일본만화 느낌이 나고. 그렇게 생각해보면 퍼져감에 따라 세대를 넘어가면서 표준이 바뀐다는 걸 알 수 있

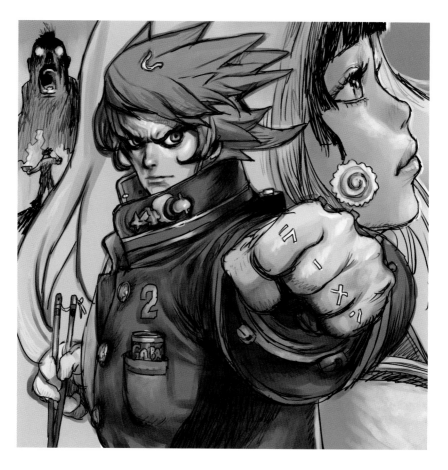

죠. 겨우 30년 전하고도 전혀 다르니까. 지금은 일본의 애니나 만화의 귀여운 여자애를 백인이 그리기도 하지만, 그건 옛날에는 도저히 생각할 수 없었죠.

—— 모에도 외국인들에게 침투되고 있으니까요.

테라다 그걸 귀엽다고 여기는 아이들이 자라나면 세계에서 사회적인 기호가 되겠죠. 그런 영향이 항상 전 세계를 통틀어 이쪽에서 저쪽으로 가고, 저쪽에서 이쪽으로 오고, 파도처럼 되풀이해 조금씩 바뀌어가는 거겠죠. 그건 언제나 그랬고, 앞으로도 그렇게 될 거예요. 가치관은 일정하지 않으니까 거기서 공통된, 시대를 관통하는 것은 무얼까 생각해보곤 해요. 그럼 역시 애교가 아닐까 하는. 아직 애교는 기호화되지 않았으니 그런 느낌이 들어요.

—— 그런 이야기를 하는 동안에도 섹시 로봇을 다 그리셨네요. 그런데 섹시 로봇이라니 이름부터 참 대단해요. 임팩트가 엄청나요.

테라다 이게 섹시란 말이야! 하는 것 같죠.

—— 섹시 로봇에는 눈이 없으니까 무언가가 동하는 걸까요?

테라다 그거죠! 전 눈이 안 보이는 버전이 가장 좋아요. 소라야마 씨는 많은 그림을 그려서 얼굴이 있는 섹시 로봇도 있지만 이 디자인이 가장 좋더라고요. 이건 입술이 있고, 내 취향의 얼굴일지도 모른다는 플랫(flat)한 상태니까 입술의 섹시함이 더 도드라지잖아요. 얼굴을 그리면 고정돼버리지만.

—— 역시 눈이 있고 없고는 전혀 다르죠.

테라다 오히려 눈이 없는 쪽이 노골적이라는 게 섹시 로봇의 재미있는 점이에요. 눈을 가리면 비현실적인 에로틱함이 높아져요. 원래 없었던 형태니까. 소라야마 씨가 만든 메카와 섹시라는 감각이 잘 전해지죠.

—— 그런데 테라다 씨는 학원물에 나오는 가쿠란[05]입은 소년 캐릭터 같은 걸 디자인하신 적이 있나요?

테라다 가쿠란 자체가 이미 요즘 세상에는 없지 않나요. 교복 쪽에는 있기야 있지만 그렇게 많지는 않고.

—— 어떤가요? 안 그리시나요? 가쿠란 입은 현실적인 10대 고등학생.

테라다 가쿠란 자체가 이미 현실적이지 않잖아요. 지금은 사복이나 블레이저가 대부

05 05 가쿠란: 한 세대 전 일본의 남성용 교복에 흔히 쓰인 디자인. 목을 조이는 차이나 칼라를 단 학생복으로, 원형은 구 일본군의 군복.

분인데.

── 가끔 있어요. 저희 모교는 가쿠란인걸요.

테라다 언제 얘기?

── 20년 전에요. 현실적이죠?

테라다 어디가 현실적이야! 20년 전을 최근이라고 인식하는 면이 우리의 위험한 점이죠. 가쿠란 하면 '불량배 만화' 쪽의 기호잖아요. 캐릭터의 기호에 가깝죠. 게다가 이젠 불량배 만화에서도 가쿠란이 안 나오게 됐고. 차이나 칼라를 모르는 아이들도 있지 않으려나.

이야기를 되돌려서, 캐릭터 디자인으로 어린 사람을 그려봤냐는 말인가요?

── 네. 게임이든 소설이든 상관없지만, 예를 들면 학원물에서 소년소녀를 그릴 때는 처음 보는 사람도 좋아할 만한 캐릭터로 해야 하잖아요. 테라다 씨의 교복 입은 소년소녀는 별로 본 적이 없으니까 애교란 게 어떻게 나올까 해서요.

테라다 애교는 아까도 말했듯 의도적으로 드러내기 보다는 애교가 나오면 좋겠다 하는, 요리의 '맛있어져라'에 가까우니까, 그 결과 사람들이 어디에서 애교를 느낄지는 모르겠지만 전체적인 밸런스, 선이라는 게 애교를 풍기는 거 아닐까요.

예를 들면 문장에도 애교가 있잖아요. 내용이 아니라. 단어의 선택, 배열방법, 템포나 행간에 담기죠. 그림도 마찬가지라 "여기가 제일 애교 있어요!"라고 하기보다는 이 선에 대해 이 윤곽이라든가, 선 자체의 미덥지 못한 느낌에 애교를 느낀다거나, 그런 것의 조합으로 애교도가 늘어나는 것 같아요.

살아있는 사람하고 마찬가지라, '오늘부터 난 애교를 내겠어!' 해봤자 바로 되는 게 아니잖아요.

── 그러게요. 그리고 그렇게 말씀하시면서 가쿠란 입은 소년을 그리기 시작하셨네요. 1회부터 계속 아저씨 얼굴만 그려주셨으니까 젊은이를 주입하고 싶었어요!

테라다 뭔 소리야!

── 가쿠란하고 같이 세일러복 입은 소녀도 이젠 현실적이지 않네요.

테라다 그러게요. 이제 일본 국내에서 세일러복은 특수한 페티시즘하고 이어져버렸으니 그것도 있을지 모르겠어요. 어느 시기부터 성인용 코드와 밀착돼 가버렸고, 애초에 군대에서 온 디자인이니까 이제 세일러복이니 차이나 칼라는 아니라는 식으로 바뀌어 왔던 거 아닐까요.

그러니 더더욱 기호화돼서 이제는 애니나 성인물이
나 라이트노벨에서밖에 안 나오는 특수 교복이 됐잖
아요. 그건 기호로서 남았을 뿐이고, 실제로 그걸 모
르는 세대의 아이들이 보더라도 현실감이 없을 거예
요. 그리고 10년 후에 그런 이미지가 살아남을지 어떨
지도 알 수 없고요. 지금 10대 아이의 가쿠란이나 세
일러복을 제창하려는 40대, 50대가 중추에서 사라졌
으니까, 알 수 없죠. 그렇게 바뀌어가는 거니.

지금 유행하는 것이란 기획을 세우고 현실화할 수
있는 세대가 그 자리에 있다는 뜻일 뿐이고, 그 세대
는 오타쿠 세대고, 그런 인간이 매사의 결정권을 쥐기
쉬운 포지션에 있다는 것뿐이니까요.

그거야말로 그 아래 세대로 대물림을 하면 또 바뀌
지 않을 수 없어요. 그 무렵에는 이미 블레이저도 없
을지 모르고, 학생의 교복이 사라지고 사복이 됐을 때
블레이저가 또 다른 기호가 될 가능성도 있죠. 그런
건 계속 바뀌어가는 거니까 그때그때 그게 어떤 의미
가 있을지를 확인하면서 만들어나가게 되겠죠.

이대로 십여 년 후에도 제가 현역에서 일을 할 수
있다고 치고, 기호로서 '멋있음, 귀여움'이 바뀔 가능
성도 있고요. 하지만 강아지가 귀엽다는 건 변함이 없
을 거예요.

── 그건 변함이 없어요! 강아지는 귀여워요!

테라다 그러니까 어쨌거나 100년은 보편적인 것과,
2~3년 사이에 바뀌는 것이 있다고 생각해요. 캐릭터
디자인도 시대마다 바뀔 거고, 그게 재미있는 점 아닐
까요.

── 그렇군요. 테라다 씨는 100년은 귀엽다고 할 만
한 것을 염두에 두고 그리시나요?

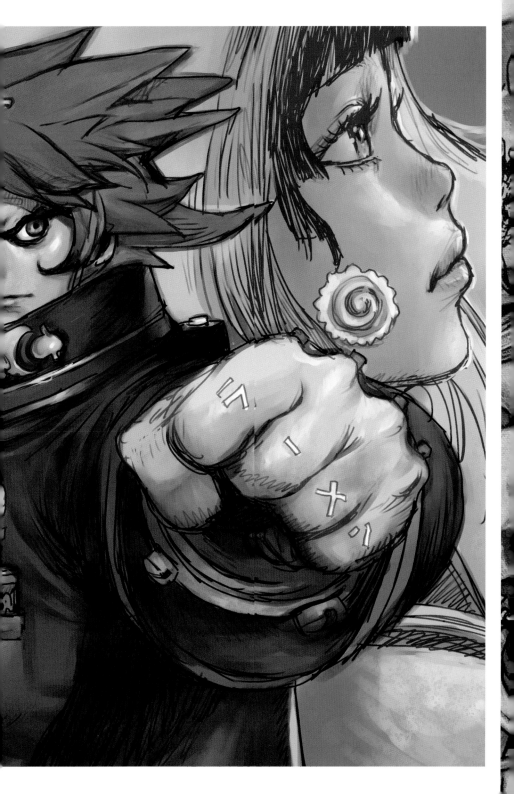

테라다 사람들이 꼭 그걸 원할지는 알 수 없는 거니까 업무에 따라 다를 거예요. 누구를 대상으로 삼을지에 따라서도 다르고. 처음 이야기로 돌아가면, 결국 자신이 멋있다거나 귀엽다고 생각하지 않으면 결과를 내지 못하니까, 어차피 자신이 살아있는 동안에는 좋다고 생각하는 것밖에 낼 수 없죠.

　　사람들이 그걸 받아들일 수 없게 된다면 이미 그 일을 할 수 없다는 뜻이니까, 옮겨갈 수밖에 없어요.

── 그러게요. 그리고 그렇게 말씀하시면서 가쿠란 입은 소년이 나타났네요. 오른손에 들고 있는 건……

테라다 요리용 젓가락이에요. "내 라면을 먹여주마!"

── 싸울 것 같은데 안 싸우는 가쿠란 남학생인가요.

테라다 공수도는 검은 띠지만요. 아버지에게 배운 라면을 만들죠. 그리고 아버지의 원수를 찾고 있고. 아버지는 제자에게 배신당한 거예요.

── 제자가 육수의 비법이라도 훔쳐갔나요?

테라다 실의에 빠져 죽은 아버지 '라면 이치로'의 원수를 갚기 위해 아들 라면 지로가 라면 수업을 시작한다.

── 어? 라면 지로는 실제로 있잖아요[06]? 그럼 뒤에 있는 미소녀는 그런 지로를 응원하는 아이?

테라다 대재벌의 딸이에요. 라면을 먹어본 적이 없어서 지로가 처음으로 만들어줬더니 "어머나! 이렇게 맛있을 수가!" 그걸 사랑

06 도쿄 미나토 구에 본점을 둔 라면 체인점 '라멘 지로'를 말한다.

하고 착각하고 있고.

── 뺨에 나루토(소용돌이 무늬 어묵)가 붙었는데요.

테라다 이건 어렸을 때부터 붙이고 다녔어요.

── 네에에에에……?!

테라다 어렸을 때 지로가 구해준 적이 있는데, 그 후에 정신을 차리고 보니 나루토가 붙어있었죠. 지로는 이름을 말하지 않고 떠나갔으니까, 그녀는 생명의 은인을 잊지 않도록 나루토를 붙이고 다녔어요.

── 어렸을 때 나루토면 이미 썩었을 텐데요.

테라다 매일 새 걸로 붙이고 다니죠. 그 정도 상식은 있다고요. "그 사람을 잊지 않도록……. (찰싹)" 하지만 은인이 지로였다는 사실은 알아차리지 못했죠.

── 둔감한 면도 미소녀의 조건이니까요~.

테라다 주위 사람들은 알아차렸지만요. "어? 그거 지로 아냐? 아니, 달리 없잖아?"

── 본인들끼리만 모르는 건가요.

테라다 지로는 아버지의 원수와 라면 생각밖에 안 하니까.

── 올곧은 아이네요.

테라다 사랑 같은 걸 할 때가 아니야! 그렇기 때문에 "반장을 생각하고 있으면, 뭐지, 이 기분은?" 하면서 잠들지 못해 오밤중에 면을 치며 땀을 흘리고.

── 미소녀는 역시 반장이군요. 좀 오래 된 청춘물 분위기라 좋네요.

테라다 좀이 아니에요. 한참 오래 됐지. 그런 만화를 다음부터 연재하겠어!

── 네에에에에?!

테라다 지로가 아버지의 원수와 만나는 데부터. 그림 이야기는 전부 다 했으니까 다음 달부터는 만화로 옮겨야지.

── 빠르다! 그림 얘기는 끝났어요? 아니 근데, 가짜 예고는 진짜 그만 하세요―!

간판을 내걸어본다

"새 머신에 불타다"

—— 어! 지난달에는 없었던 Mac Pro가 책상 위에 있네요.

테라다 으헤헤헤헤! 6월 초에 샀죠! 오랜만에 데스크톱을 샀어! 작업용 머신은 3~4년 간격으로 바꾸거든요. 벌써 20년 이상 Mac을 썼는데, 옛날에는 처리속도가 느렸지만 새로워질 때마다 빨라져요. 환경을 개선하면 업무의 스트레스가 줄잖아요~. 단순히 Mac을 좋아하는 것도 있지만 대개 망가지기 전에 바꾸니까 트러블이라고 할 만한 트

망가진 머신

러블도 아직까진 별로 없었어요. 자전거 타이어 같은 거라 소모품이니까 펑크 나기 전에 갈아버리는 편이 안심.

7~8년 전에 샀던 Mac Pro가 이상해졌을 때, 그 이전부터 해외에 가지고 다니면서 썼던 맥북 프로의 속도가 그림을 그리는 데서는 Mac Pro와 별로 차이가 나지 않게 됐으니, 데스크톱 머신은 장소를 차지할 뿐 필요 없겠다 생각했죠. 그 후로는 맥북 프로를 모니터에 연결해 쓰기 시작했어요. 바꾼 후의 맥북 프로는 메인 컴퓨터가 안 좋아졌을 때 즉시 대응할 수 있도록 정비해서 똑같은 환경으로 만들어놓고요. 모니터나 주변 케이블만 바꿔 끼우면 즉시 작업을 지속할 수 있도록 했죠.

그리고 이번에 나온 Mac Pro가 새로워지고 작아져서 기회를 보다가, 얼마 전에 맥북 프로의 상태가 안 좋아져서 사봤습니다! 월드컵이기도 하고.

—— 월드컵하곤 전혀 상관이 없지만 역시 모양이 재미있네요. 발표됐을 때 좀 술렁거

리기도 했죠.

테라다 네덜란드의 국가대표팀 유니폼이 깔끔한 오렌지색이라 저도 모르게 사버렸어요! 사자 자수가 멋있죠!

―― 그러니까 월드컵은 됐고요.

테라다 멋있는데……. 아무튼 옛날에 쓰던 데스크톱이랑 놓고 보면 작아요! 좋아! 가방에 넣어서 다닐 수 있을 만큼.

―― 그건 노트북이 있으니까 노트북으로 하시면 되잖아요. 넣어가신다고 하니 생각이 났는데, 테라다 씨는 올해에도 샌디에이고의 코믹콘**01**에 가시죠?

테라다 8월 초에 다크호스 코믹스(Dark Horse Comics)에서 화집이 나와서 사인회가 있어요. 영업이죠.

"캐리커처, 그것은 공포의 의뢰"

―― 작년에는 「테라다 카츠야 지난 10년」으로 코믹콘과 LA와 샌프란시스코의 키노쿠니야 서점에서 사인회를 가지셨죠? 그 사인회에서 어떤 남성 손님께 "내 애인 얼굴을 그려줘!"라는 주문을 받았다고 들었는데요.

테라다 아~ 그런 일이 있었죠. 그렸어요. 도라에몽을 그려 달라는 분도 있었고! 으하하하!

01 코믹콘(Comic-con): 매년 미국 샌디에이고에서 열리는 컨벤션 행사. 만화는 물론 영화나 드라마, 게임 등 다양한 엔터테인먼트를 다룬다.

── 작가가 다른데(웃음). 사인회에서 얼굴을 그려달라니, 참 까다로운 주문이네요.

테라다 어떤 경우에도 캐리커처는 힘들어요. 눈앞에 본인이 있고, 그게 여성일 경우에는 특히.

── 신경을 쓰게 되죠.

테라다 네. 일반 분들은 '그림쟁이니까 캐리커처도 할 수 있겠지' 하는 식으로 위험한 인식이 있어서 천진난만하게 부탁하지만, 난 하리 스나오[02]선생님이 아니라고!

　일러스트랑 캐리커처는 비슷하면서도 달라요. 대상이 있으면 그걸 비슷하게 그릴 수는 있어요. 데생을 정확하게 따면 당연히 비슷해지니까. 하지만 캐리커처는 거기에서 그치는 게 아니거든요. 사진 같은 그림을 주면 좋아할지도 모르지만, 그건 베끼기만 했을 뿐 캐리커처하고는 또 조금 다르죠. 그림으로 옮긴다는 건 캐릭터성을 띠게 한다는 거잖아요. 여기에는 기술만이 아니라 센스가 필요해서 그리 쉽게는 안 돼요.

── 그렇겠네요. ……그런데 지금 그리신 얼굴은 저예요?

테라다 응. 이게 캐리커처. 대상을 그림으로 옮긴다는 건 그 사람이 나한테 어떻게 보이느냐를 가르쳐준다는 뜻이기도 하죠. 하지만 대개는 자신이 가진 자신의 이미지와 타인이 본 이미지에는 서로 다른 부분이 있잖아요? 갭이. 내 딴에는 귀엽게 그린다고 생각했어도 그림을 보여주면 여성의 경우 약 70퍼센트는 한순간 공백이 생겨요.

── 아…… (끄덕끄덕)

테라다 왜 끄덕이는 거야! 다 됐다고 드리면 "…….." 하고 공백이 생기는데, 그게 굉장히 무서워요! 그리고 "제가 이렇게 보이나요?" 그러시는데 눈이 웃질 않아서, "어, 어 어, 음……." 하게 되는 거죠! 다른 패턴으로는 본인하고 닮지 않았는데도 귀엽게 그리면 기뻐한다거나, 그런 현상도 있고요.

── 그건, 여성으로서는, 그쪽이 고마울지도 모르겠네요.

테라다 어른이 되면 직면하는 사회의 모순 중 하나인 '옳은 것이 반드시 옳지만은 않아' 현상! 그렇게 하면 그림을 그리는 입장에서는 부끄러워지죠. 올바른 소리를 하면 야단을 맞는 것처럼. 그러니까 제가 "캐리커처를 하겠습니다!" 하는 곳에 있을 때가 아니라면 혹시나 그럴 기회가 있다 해도 가볍게 저에게 얼굴을 그려달라고 부탁하지는 않으셨으면 좋겠습니다(웃음).

02 하리 스나오: 일본의 만화가, 일러스트레이터. 다양한 TV 프로에서 유명인이나 출연자의 캐리커처를 했다.

── 가볍게 얼굴을 그려달라고 부탁한 쪽이 상처 입을 가능성도 있을지 모르니까!

테라다 거절하지 못하는 상황도 있긴 하지만요. 옛날에 캐리커처 때문에 엄청나게 비지땀을 흘린 적이 있었어요.

아메미야 케이타 씨가 처음 감독을 맡았던 「미래닌자(未来忍者 慶雲機忍外伝)」라는 영화를 도왔을 때, 거의 독립영화나 마찬가지라, 할 수 있는 건 전부 제작진 내에서 해치웠거든요. CG가 없던 시절이었으니까, 만약 숲속에서 닌자가 날아오르는 장면이라면 닌자가 날아가는 장면과 배경의 숲을 따로 찍어서 광학합성을 하는 게 고작인데, 닌자가 움직이는 그림은 한 컷씩 마스크를 따야 해요. 그 마스크는 수작업이니 다 같이 따낸 걸 붓으로 칠해나가야 했거든요.

── 옛날에는 합성이니 뭐니 했지만 엄청나게 힘든 작업이었군요.

테라다 아날로그 작업이니까요. 그런데 촬영감독이 츠부라야 프로덕션에서 「울트라맨」 시리즈도 찍었던 대 베테랑인 사가와 카즈오 씨였어요. 당시 우리는 겨우 20대였는데, 사가와 씨는 스태프 중에서 최고 베테랑이셨죠. 현장에서는 엄격하면서도 우리의 바보 같은 열의에 호응해주셔서 엄청난 존경심도 있었고, 대선배잖아요. 저 같은 건 애송이에다 말단이라 엄청 긴장했죠.

아무튼 촬영이 끝나 마스크 따는 작업에 들어갔을 때, 사가와 씨의 따님이 당시 고등학생인가 그랬는데, 아르바이트를 하고 싶다고 해서 제작진이랑 같이 마스크 따는 작업을 했어요. 아메미야 씨네 회사에서. 우리야 거기서 먹고 자지만, 따님은 매일 밤 아버지인 사가와 씨가 마중을 나왔죠.

── 고등학생이니까요.

테라다 네. 아무튼 일로 친해져서, 어느 날 알바 시간이 끝나 사가와 씨가 마중을 나올 때까지 다 같이 잡담을 나누다 보니 '테라다가 따님의 얼굴을 그려준다'는 분위기가 돼버린 거예요, 어느 사이엔가. 거부하지 않고 그리기 시작했더니 "○○아, 집에 가자~." 하고 사가와 씨가 마중을 왔어요. 따님은 "잠깐만. 지금 테라다 씨가 내 얼굴 그려주고 있어!"라고 했고, 사가와 씨는 어디어디 하면서 내 뒤로 돌아와 빤히 바라보는 거예요. 빠안── 히.

── 으아, 긴장했겠네요.

테라다 그야말로 비지땀이 삐질삐질 흘렀죠. 당시 저는 20대 애송이고, 지금처럼 사람들 앞에서 그림을 그리는 것도 익숙하지 않았고, 사가와 씨도 뒤에서 "헤에~." 하

시면서, 아직 다 그리지도 않았는데 "그만 가자."라고 말씀을 하시니까 '어라, 저기, 사가와 씨······?' 하는 심정으로 조바심이 나니 손은 더 안 움직이고. 이젠 닮았는지 안 닮았는지도 잘 모르겠고, 다 된 걸 건네줬더니 따님은 좀 애매한 반응이었던 것 같아요.

── 그거 힘드셨겠네요(웃음).

테라다 그런 무시무시한 체험도 있고 해서 캐리커처에는 좀 소극적이에요.

이게 나예요?

초등학교 때부터, 그림을 그린다고 얘기하면 캐리커처는 세트로 따라오곤 했어요. 중학교 졸업문집 표지에 학급 친구들의 얼굴을 그려달라는 부탁을 받기도 하고. 엄청난 압박감을 느껴서 여자애들 얼굴은 다 그리지도 못했어요. 남자애들은 다 그렸지만 여자애들은 머리 모양이랑 윤곽만 그려서 넘어갔어요. 남자애들은 얼굴이 못생겼어도 웃어주지만 여자애들은요······.

── 여자애들은 이상하게 그리면 안 되죠.

테라다 당시에는 여자애들 얼굴을 잘 못 그리기도 했고. 그래서 캐리커처는 그림을 그리는 스킬하고는 또 별개예요, 라는 사실을 이 자리를 빌어 여러분께 단단히 전해드리고 싶습니다!

그리고 사람의 얼굴이란 특징이 있잖아요. 하지만 그 특징이 때로는 본인이 신경을 쓰는 부위이기도 하잖아요. 근데 남은 그걸 모르죠. 사람은 의외의 면에서 콤플렉스를 느끼거나 하잖아요. 캐리커처는 그걸 끄집어내는 위험한 장치가 될 수 있어요.

── 하긴 그래요.

테라다 그래서 "역시 이렇게 보이나요······?" 하는 소릴 들으면 그렸던 저도 마음이 아프죠. 그러니까 여성 캐리커처는 안 닮았어도 귀엽게 그리고 끝내기도 하고.

── 캐릭터처럼 만들어버리기도 하고.

테라다 네네. 동일본 대지진 후에, 만화가 친구들끼리 이와테 현으로 자원봉사를 나갔어요. '만화가가 여러분의 캐리커처를 그려드립니다' 비슷한 거였는데, 시리아가리

코토부키 씨가 모든 분들의 캐리커처에 콧수염을 그려서 치사하다! 생각했죠. 모든 사람한테 수염을 그려놓다니! 그러고도 다들 기뻐하잖아! 젠장! 하고.

── 그건 재미있고 기쁘겠네요!

테라다 그걸 보고 참 좋겠다 싶었어요. 전 초등학교 때 학급 내에서 그림을 그리는 게 남들보다 일렀을 뿐이고, 잘 그린다는 말을 듣기는 했지만 캐리커처는 너무 재미없게 나왔거든요. 비슷하기는 해도 그냥저냥 비

슷할 뿐.

다시 말해 데생이라는 데에서 일탈하지 않는 거죠. 캐리커처가 재미를 주는 건 일탈에 있잖아요. 아까 이야기랑 상반되지만 웃음을 주는 부분이 얼굴의 특징 부분이기도 하고, 특징밖에 그리지 않았는데 어쩐지 닮았다거나, 정말 못나게 그렸는데도 너무 재미있어하며 웃는다거나, 남자애들은 그런 풍으로 그려도 굉장히 좋아해요. 마찬가지로 초등학생 때 그림을 그리는 친구가 있었는데, 쉬는 시간에 친구의 캐리커처를 그렸을 때 "재밌어──!" 하면서 웃음을 사는 건 내가 아니라 그 친구였어요. 그때 난 그런 재능이 없다고 생각했죠.

── 초등학생 때 그쪽 재능이 없다는 걸 깨달아버렸다?

테라다 그치만 그 녀석 그림을 다들 훨씬 좋아하는걸요. 제 캐리커처에는 웃음은 없어요. 남을 웃긴다는 건 어려우니까 젠장! 싶었죠. 그런 건 흉내 내려고 해도 안 되니까, 노력으로 되는 게 있고 안 되는 게 있다는 걸 알았어요. 그림을 잘 그린다는 말을 들어도, 남을 웃게 하는 행위가 사람을

크게 움직이죠. 그건 지금 내 그림에는 없는 거구나, 하는 생각을 했어요. 그런 것도 포함해 캐리커처는 어렵다는 관념이 있어요.

―― 예를 들어 지금, '○○ 씨의 캐리커처를 그려주세요'라는 일이 들어온다면?

테라다 비슷하게 그려야 할 때는 연습할 시간이 없으면 닮게 나오질 않죠. 사진을 주면서 그대로 그리면 된다고 할 경우, 어떻게든 똑같이는 그리지만, 그게 아니라 내 그림으로서 상품이 될 거라면 제 그림으로 만들어야만 하니까 제 그림의 터치가 될 때까지 그려야 그 영역에 이를 수 있어요.

얼굴에 따라서는 제 기술과는 영역이 다른 타입도 있으니까, 그럴 때는 고생하죠. 그러니 평소에도 자기 그림으로 많은 타인의 얼굴을 그려놔요.

예를 들어서 만화 그림으로 눈동자가 반짝반짝 빛나는 캐릭터를 그린다고 쳐요. 하지만 이런 반짝눈밖에 못 그리는데 갑자기 아베 총리를 그리라는 부탁을 받으면 그 반짝눈으로 그리겠냐는 거죠. 그 흐리멍덩하고 웃지도 않는 눈을! 그리면 재미있겠지만, 캐리커처라는 포인트에서 보자면 닮지 않았다는 뜻이 될 테니까요.

―― 그럴지도요.

테라다 그리고 반짝눈이 어디서 왔느냐를 생각해보면, 좋아하는 애니메이션이나 만화가 이렇게 그렸기 때문에 그렇게 했다는 게 되거든요. 실제로 이런 반짝눈을 가진 사람은 없으니까.

하지만 현실적인 눈에서 그렸다고 할 때, 단계를 거쳐 이 반짝눈이 됐을 경우 그린 사람에게 보이는 것이 어떤 식으로 데포르메되었는지, 그 경위가 자신의 내면에 있으니까, 비슷한 방법론을 가지고 다양한 패턴을 그릴 가능성이 존재하는 거죠.

―― 응용할 수 있다는 뜻이군요.

테라다 기본은 응용이죠. 토대가 있어서 데포르메가 된 거니까. 하지만 반짝눈 데포르메부터 들어갔기 때문에 이 방법밖에 모르고 어떤 얼굴이든 이 눈으로밖에 못 그린다고 하면 그림쟁이로서 깊이가 없어져요.

그러니까 세상에 있는 수많은 눈의 형태를 자신의 터치로 그릴 수 있게 되려면, 일단 실사부터 들어가는 편이 쉽지 않나 생각해요. 그 다음에 데포르메 작업을 해나가는 거죠. 그게 아니고 갑자기 아베 총리를 그려야만 하는데 자신의 필터로 어떻게 그릴지를 생각해야만 하니까 그만큼 시간이 걸리는 거예요.

하지만 동시에 캐리커처란 건 존재가 거기 강하게 솟아나면 되는 거라, 반짝눈으로

밖에 그리지 못한다면 그건 그거대로 아
베 총리를 만들어버릴 가능성도 있겠
죠. 전략적인 컨셉으로 만든, 자각
적인 반짝눈이라면. 하지만 그건
이런저런 것들을 그려본 결과에서
온 자신의 표현이니까, 누군가가
했던 걸 그대로 가져와버리면
자기의 베리에이션은 되기 힘
들어요.

　캐릭터로 만든다는 건,
캐릭터로 만들어나가는
수순을 자신이 어디서
얻었는가를 아는 것
이 굉장히 중요해요.
안 그러면 전부 비슷
한 그림이 되겠죠. 전
에도 애니메이션의 그
림은 양식이라는 말을
했는데요, 같은 거예
요. 남이 이미 하고 있
는 데포르메에서 시작
해버리면 응용이 어려
워져요. 캐리커처도
여기에 가까워서, 캐
릭터화할 때는 자신이 가진
캐릭터에 실제 그림을 끼워 맞추
는 경우도 있으니까, 자신의 패턴
을 얼마나 늘려놓느냐 하는 점에서
달라지는 게 아닐까요.

—— 캐릭터화할 때도 자신이 구사할 수 있는 패턴이 많으면 어디에 맞출지 선택의 여지도 늘어나겠네요.

테라다 그렇죠. 자신의 데포르메란 건 자신의 관점을 남에게 전하는 작업이니까, '난 이렇게 보여요' 하는 시점을 많이 가져두는 거라고나 할까요.

그림에 '자기 성분'의 정도라는 게 있다고 한다면 그런 면에서 나온다는 생각이 들어요. 캐리커처만이 아니라 데포르메는 시점의 패턴이기도 하니까, 그 데포르메가 어디서 오는지 저는 상당히 의식을 많이 하죠.

—— 그렇군요. 여성이 테라다 씨에게 '캐리커처를 해달라'고 부탁하는 건 닮게 그려달라는 것보다도 테라다 씨의 데포르메를 기대하는 면이 있다고 생각해요. 테라다 씨가 그리는 여자는 귀여우니까, 자기도 그런 테이스트로 그려주지 않을까 하고. 이렇게 말하는 저도 아까 그 캐리커처는 좀 더 귀엽게 데포르메해 그려도 됐을

텐데, 하고 어렴풋이 생각했거든요. 어라?! 없잖아!

테라다 (화장실에 다녀왔다)

—— ……. 아무튼 그건 차치하고, 일반적으로 일러스트레이터나 만화가가 가까운 곳에 있거나 어디서 만났을 때는 '캐리커처를 그려줬으면' 하는 마음이 솟아나죠.

테라다 '캐리커처를 그려주세요'하고 '다음번에 저 만화에 출연시켜주세요'는 일러스트레이터와 만화가의 양대 공감대죠.

—— 아~! 정말 그럴 것 같아요!

테라다 그리고 프로, 아마추어를 불문하고 인터넷에서 자기 그림을 발표한 사람이 메일 같은 걸로 '캐리커처 그려주세요' 혹은 '아이콘 그려주세요' 하는 부탁을 받았다는 이야기를 들었는데요, 부탁받은 쪽은 돈을 받기가 힘들잖아요. 인터넷에서 천진난만하게 캐리커처를 부탁하는 사람에게 "10만 엔입니다!" 같은 소리는 잘 못하죠. 부탁하는 쪽은 아주 사양 않고 부탁하지만, 인터넷은 공짜라는 이미지를 가진 사람이 많아서. 특히 그림은 공짜로 볼 수 있잖아요. 제 화집 같은 것도 스캔된 게 마토메 사이트[03]같은 데에서 악의 없이 공유되기도 하는데, 그런 건 막을 방법이 없고, 기본적으로는 뭐 어떠냐 싶은 입장이지만, 그것하고 근본은 거의 비슷해서 그림은 부탁해도 공짜라고 생각하는 사람도 있어요.

'그림을 그리는 건 좋아서 하는 일이니까 돈을 안 내도 되는 거 아냐?' 하고 생각하

03 마토메 사이트: 2ch 같은 게시판 커뮤니티에 올라왔던 글타래를 주제에 따라 선별해 정리해두는 사이트.

는 경향이 있죠. 그런 마음도 이해하지 못하는 건 아니에요. 하지만 캐리커처 같은 건 쉽게 그릴 수 있는 게 아니라는 점을 강조하고 싶어요. 대놓고 말을 못하는 젊은 아마추어들도 있으니까. 캐리커처를 곧잘 부탁받는데 어떻게 하면 좋을까요, 하고 상담을 받는 일이 가끔 있거든요. 거절해버리면 되지 않느냐고 말해주지만.

── 그렇기는 한데, 거절하기 힘든 안건도 있을 것 같아요.

테라다 네. 그러면 돈을 받으면 된다고 생각해요. 그때 상대가 어라 하는 반응을 보이면 관두라고 말해주지만요. "캐리커처는 돈을 받고 있습니다."라고 말해버리면 된다는 이야기밖에 해줄 수 없지만요.

자기 그림에 돈을 받을 수는 없다는 감각, 저는 굉장히 잘 이해해요. 저도 좋아서 하는 일이고, 어쩌다 보니 직업이 됐을 뿐이니까. 제 마음대로 그리고, 부탁받지 않아도 그려서 일방적으로 보낼 때도 있고. 하지만 그건 좋아하는 사람들이 있으니까 그리는 거고, 좋아해줬으면 하는 사람들은 친구들이지, 낯선 사람에게까지 퍼지면 먹고 살 수 없어서 죽어야 하니까요. "대신 먹을 걸 놓고 가주세요!" 하는 얘기가 되면 좋을 텐데(웃음). 하지만 그림을 그리는 사람에게도 그런 기분이 있는 이상은 돈 이야기는 굉장히 어려워요. 업무가 돼도 어려운데, 아는 사람에게 은근히 부탁을 받았을 때 "음, 그럼 2만 엔에……."라고는 말하기 힘들죠.

── 특히 상대가 가볍게 부탁하는 느낌일 때는 더더욱 그렇겠네요. 갑자기 현실적인 문제가 되니까.

테라다 업무하곤 상관이 없는 사람은 특히요. 그리고 그려주면 그려준 대로 그림을 받고 실망하는 표정을 지을지도 모른다는 생각이 들죠.

── 그런 상상을 하면 그리는 시점에서 이미 마음이 무겁겠어요.

테라다 무거워지죠. 그러니까 그런 의논을 청하는 학생들에게도, 그러면 아예 안 그리거나 돈을 받는다는 식으로 자신의 규칙을 정해서, 처음부터 그 규칙을 들려주는 게 좋다고 얘기해줘요. 타이밍을 놓쳐버리면 돈 이야기를 꺼내기 어려우니까.

아직 프로라고 일반적으로 인식되지 않은 젊은 친구들이면 특히 어려울 거예요. 반대로 다들 '이 사람은 프로다'라고 생각하게 되면 함부로 부탁해선 안 되겠다는 의식도 싹트지 않겠어요? 실제로 전 일을 오래 했으니 인터넷에서 일반인 분들과 알고 지내게 되어도 '캐리커처 그려주세요' 하는 말을 하시는 분은 별로 없어요.

── 그건 그렇겠네요.

테라다 그래도 주위의 젊은 일러스트레이터나 만화가에게 물어보면 의외로 많다고 하고. 제 경우에는 프로라는 게 어느 정도 알려졌으니까, 프로라는 간판을 내걸면 달라지는 게 아닐까 해요. 그러니 간판을 내건다는 건 사실은 중요한 일이고, 캐리커처를 그릴 거면 일괄 2만 엔이라고 정해놓는다거나 말이죠. 간판을 내걸어보자는 거예요.

── 그런 분들은 그림 일을 어느 정도 한 분들이죠?

테라다 일을 하기는 해도 업무량이 적은 만큼 캐리커처나 아이콘을 그려서 조금이라도 일을 늘리려 한다거나, 연습을 한다거나, 그런 의미로 하는 사람도 있어요. 제일 애매한 건 회사원이면서 취미로 그림을 그리고 있지만 꽤 실력이 좋아서 웹사이트에 캐리커처나 아이콘 같은 걸 올리고, 그걸 본 사람이 '캐리커처 좀 부탁해볼까? 이 사람은 프로가 아니니까' 하고 생각할 때죠. 부탁하기 편할 수도 있고. 프로라고 간판을 내걸지 않았으니까 아마추어로 간주해서. 아마추어에게는 돈을 안 내도 된다는 생각이 있잖아요.

하지만 아마추어도 천차만별이라 '이 그림에는 도저히 돈을 못 내겠다' 싶은 사람도 있으니, 복잡하죠. 성과물이 부탁한 사람의 요망을 만족하는지, 부탁한 쪽도 만족도에 따라 돈을 내고 싶다든가 그런 말을 할 수 있으면 좋겠지만, 그렇게 되면 그리는 사람과 부탁하는 사람 사이에 공통된 인식을 쌓는 데서부터 시작해야 하니, 복잡하죠.

── 별 생각 없이 공짜라도 그린다! 하는 분들도 계실지 모르겠지만, 캐리커처를 부탁받아 고민하는 분은 역시 시간도 스킬도 많이 들였을 테니 조금이라도 돈으로 바꿀 수 있으면 하는 마음이 있겠어요.

테라다 그 사람이 어떻게 어떤 자세를 견지하고 싶은가의 문제죠. 돈을 받지 않아도 고민 없이 그리는 사람도 있고, 그런 사람은 그래도 전혀 상관없다고 생각할 거예요. 고민하지 않는 사람에게 넌 돈을 받아야만 한다고 말할 생각은 없어요. 그건 역시 당사자 사이의 문제일 테니까. 문제는 부탁받아서 고민하는 사람이죠. 공짜로 그림을 그리고 싶지는 않다고 생각하니까 고민하는 거고, 그럴 거면 '전 돈을 받습니다' 하고 간판을 내거는 편이 낫지 않겠느냐는 거죠.

이때 '돈을 받을 만큼 그림에 자신은 없다'고 하는 분도 있겠지만, 고민하는 건 언젠가는 그림으로 돈을 벌 수 있게 되고 싶다는 소리니까, 그럼 차라리 돈을 받아서 자기를 몰아붙여보는 것도 좋지 않나? 싶긴 해요. 그래도 그건 어디까지나 방법론일 뿐 '그렇게 해야만 한다'고 할 마음은 전혀 없지만요.

'저 사람이 공짜로 한다고 내 그림까지 공짜라고 생각하면 난감하니 제대로 돈을 받아야 한다'고 주장하는 사람도 있고, 그것도 이해하지만, 기본은 당사자간 커뮤니케이션 문제로 귀결되는 게 아닐까? 하는 게 제 생각.

전 기회가 있을 때마다 젊은 친구들에게 '프로가 될 거면 일찌감치 자기를 프로라고 생각하는 편이 낫다'고 말하는데요, 그렇게 하면 상대와 돈 문제만이 아니라 여러 가지 이야기를 나누기가 수월해지고, 수준이 받쳐주면 상대도 프로로서 정당하게 대접해주게 돼요. '그림은 확실하게 그리겠습니다' 하고 자기 작업물에 대한 책임도 생겨나고, 여러 가지가 분명해질 거예요.

—— 피차 애매해서 생기는 엇갈림이나 지레짐작에서 오는 착각도 줄겠네요.

테라다 그런 거죠. 말을 나누다 보면 반드시 엇갈리는 부분이 생기게 마련이고, 그런 면은 항상 의식하지 않으면 어렵잖아요. 사람과 사람의 교류에서 일일이 단어의 정의부터 시작할 수는 없잖아요. 그러니까 어느 선에서 마음을 단단히 먹고 간판을 내거는 게 중요해요. 그 편이 수월해지는 경우가 많고, 돈을 받느니 마느니로 고민하느니

창작으로 고민하는 게 낫죠. 돈을 받아버렸으니 좋은 작품을 만들어야만 한다는 각오도 되고요.

캐리커처를 그리지 않는 사람은 "저는 안 그립니다!" 하고 써놓을 수도 있고요. 아, 난 그런 말 안 써놨지만.

── 그럼 테라다 씨도 "캐리커처는 안 그립니다."라고 어디다 써놓으세요.

테라다 지금 쓸까! 아냐, 보수에 따라서는 받을래요. 으헤헤헤헤.

── 어른의 간판을 내걸었다!

"Last 30T"

테라다 『30T(서티)』라고 있었어요. 2014년에 한번 쉬긴 했지만, 30T는 만화가 에구치 히사시[04]씨가 중심이 되어 30명의 크리에이터가 인디로 제작한 T셔츠를 키치죠지의 갤러리에서 전시하고 파는 기획이었죠.

── 지금까지도 몇 번 참가하셨죠?

테라다 전 2012년부터 참가해서 세 번.

제 그림은 보통 책의 커버나 삽화나 포스터 형태로 상품이 되는데, 매체가 종이가 아닌 것도 있기는 했어요. 의류 쪽은 다른 분들이 불러주셔서 한 경우가 많아서, 전에 모텔(Motel)이라는 브랜드에서 콜라보레이션으로 셔츠, 가방, 바지, 지갑 같은 걸 잔뜩 만들었죠. 그리고 나이키에서 운동화를 만들기도 했고.

이 30T에선 디자인도 직접 해요. T셔츠로 만들 때 생각하는 건, 제가 입었을 때 창피하지 않은 디자인으로 한다는 거. 자기 그림이란 건 입고 있으면 '자기 그림을 얼마나 좋아하는 거야?' 하는 목소리가 들려 창피하니까요. 예를 들어 제가 그린 '드래곤과 싸우는 멋있는 전사의 그림'을 그냥 네모지게 찍어버리면 창피하겠지만, 회화적으로 정리해서 문양으로 보이게 한다거나 패턴으로 만들면 익명성이 생기고 옷의 무늬로 바뀌니까 그나마 입을 수 있으려나? 싶은 물건이 되죠.

그건 그림을 그리는 것과는 또 다른 디자인 작업이 되기 때문에, 제 그림을 소재로 삼아 선을 그어놓고 볼 수 있느냐 하는 시점이 필요해요. 제 그림을 너무 소중히 여겨

04 에구치 히사시: 일본의 만화가, 일러스트레이터. 대표작으로는 「스톱!! 히바리 군!」, 「나가라! 해적」 등이 있다.

버리면 디자인을 할 수 없게 되잖아요. 무엇을 위해 그리고 무엇에 쓰일지를 생각하는 게 중요하죠. 가끔 책의 스타일링처럼 커버 관련 업무 전체를 맡는 경우가 있는데요, 커버 일러스트를 포함해 타이틀 로고까지 그리는 일일 때는 가독성이라든가 눈길을 끈다든가 하는 회화적인 데에 비중을 둔 시선이 되고, 그렇게 하면서 역설적으로 그림이 살아나는 경우도 있어요. 그것도 또 재미있는 점이라, 디자인 속에 그림을 녹여넣는다는 건 아까 말한 데포르메랑 똑같아서 요소를 명쾌히 하는 거죠.

디자인의 핵심 중 하나는 소재를 돋보이게 해주는 거. 디자인을 해놓고 보니 소재도 죽어버린다면 단순히 모양도 이상하고 맛도 없는 초밥이랑 똑같죠. 맛있는 초밥은 회 부분도 맛있고 밥 부분도 맛있고 보기도 좋고, 그런 게 합쳐져 초밥으로 다시금 완성되는 거잖아요. 디자인도 그것과 마찬가지라, 저는 디자이너가 아니지만, 디자인을 하는 감각은 굉장히 중요하다는 인식이 강하게 있어요.

책 커버에 일러스트를 쓸 경우 저는 일러스트가 글자에 가려도 전혀 상관이 없어요. 가끔씩 디자이너 분들이 신경을 써주셔서
"여기, 일러스트가 글자에 가려지는데요." 하고 말씀해주시는 때도 있지만 저는 전혀 상관없다고 하죠. 그 그림은 책에 쓰려고 그린 거지 그림을 보여주려고 그린 게 아니라는 점을 공유해주시는 디자이너라면 전혀 개의치 않고 제 그림을 소재로 다뤄주세요. 그럴 때는 굉장히 멋진 표지가 되죠.

디자이너에 따라서는 일러스트에 너무 신경을 쓰시는 바람에 애매한 디자인이 되기도 해서, '아차! 너무 신경 쓰게 했다!' 싶을 때도 있어요. 그러니까 그런 감각을 자기 그림에 대해 가지는가 아닌가, T셔츠를 만든다는 건 그것과 비슷하다는 생각이 들어요.

──── 자기 그림을 한 발 물러나 바라본다는 거군요.

테라다 이 그림이 T셔츠로 어떻게 살아나는가가 중요한 거지, 이 그림 자체를 소중히 다뤘으면 한다는 게 아니죠.

영화의 캐릭터 디자인도, 남들이 봐줬으면 해서 디자인을 하는 게 아니라 영화 속에서 이 캐릭터가 어때야 하는지를 생각했을 때 자연스럽게 나오는 디자인이란 걸 염두에 두죠. 스토리와 세계관이 무엇을 원하는지를 파악해서, 그 점을 추출해 알기 쉬운 형태로 가져가는 게 디자인. 일러스트 일을 할 생각이라면 자기 그림을 냉정하게 소재로 보는 눈이 있어야 일을 하기 편할 거예요.

그림을 그릴 때도 그런 감각이 발동해서, 일부러 배경을 안 그리고 캐릭터를 강하게 보여주는 수법도 있으니까, 어딘가 회화적인 부분에서 벗어날 수 없는 성격이긴 해요. 배경도, 빼곡하게 그려서 한 장의 그림으로 보이는 것보다도 심플하게 해 무언가를 강하게 보여주는 편을 좋아하는 건지도. 우키요에에서도 영향을 받아서, 특히 오오쿠비에[05] 같은 건 배경이 단색이거나 그라데이션처럼 심플해서 얼굴의 인상이 가장 강하게 남잖아요. 만화일 때는 또 전혀 다른 감각으로 그리지만요. 저마다 사용하는 뇌가 달라서, 여러 가지 작업에 눈을 돌려보면 재미있다는 생각이 들어요.

──── 배경을 그리지 않는 이유는 귀찮아서, 라고 예전에 말씀하시지 않았던가요? 어라?! 없잖아!

테라다 (편의점에 아이스크림 사러 갔다)

05 오오쿠비에(大首絵): 우키요에의 양식 중 하나. 상반신이나 가슴 위쪽, 얼굴만이 들어가게 잡은 구도. 유명한 유녀나 가부키 배우를 그릴 때 주로 쓰였다.

08 그럼 이쯤 해서 업무용 그림을 그려보겠습니다!
[메이킹 밑그림 편]

"나는 무엇을 의뢰받아 무엇을 그리는가?"

—— 이번에는 업무로 의뢰받으신 일러스트 한 점이 완성될 때까지의 과정을 보도록 하겠습니다! 이번 달에는 밑그림편, 다음 달에는 착색부터 시작하는 완성편, 두 차례에 걸쳐 보내드리겠습니다. 그려주실 그림은 마츠오 스즈키 씨의 뮤지컬 「키레이 ―신과 만나기로 한 여자―2014(キレイ―神様と待ち合わせした女―2014)」의 포스터입니다. 「키레이」의 공연 포스터는 2005년 공연 때에도 테라다 씨가 그리셨죠?

테라다 그랬죠. 재공연 때의 포스터를 전에 그렸기 때문에 이번 재재공연에서도 '테라다면 되겠지' 하고 의뢰를 해주셨을 거예요! 고맙습니다!

—— 여기 여자아이의 러프스케치는요? (*1)

테라다 이건 원래 스케치북에 그렸던 낙서예요. 「키레이」의 비주얼을 담당하신 디자이너 분과 첫 회의 때 이걸 보여드리고 구도를 제안했죠.

—— 마츠오 스즈키 씨나 공연 제작진 쪽에서 무언가 주문은 없었나요?

테라다 우선 지난 회 때는 마츠오 씨에게 '황폐한 세계 속에 다양한 옷차림을 한 이상한 집단이 여자아이와 함께 걸어가는 그림'이라면 시나리오나 출연하는 배우들을 신경 쓰지 않고 어떻게 그려도 상관없다! 하는 의뢰를 받아 그렸어요. 그게 이거. (2005년판 포스터)

그리고 이번에는 마츠오 씨가, '지난 번 포스터를 답습해서 이번에는 좀 더 많은 사람들이 이쪽을 향해 걸어오는 느낌은 어떨까' 하고 말씀하셨다는 게 디자이너 분의 전달사항이었어요. 그래서 그 회의에서 "거기에다 주역 여자애를 정면에서 클로즈업하고 표정을 드러내 강한 인상을 주면 어떨까요?"라고 제안했고, 포스터의 구도는 이런 식이 되지 않을까 한다고 그 자리에서 그렸던 게 이 러프였어요. (*2)

—— 이 러프로 OK가 나왔군요.

테라다 맞아요. 러프를 가지고 돌아간 디자이너 분이 '그럼 이대로'라는 대답을 받아 오셔서 구도는 거의 바꾸지 않고 작업에 들어갈까 합니다. 커피도 끓여왔고.

—— 그럼 얼른 시작하죠!

테라다 마작 칠래요?

—— 네? 뜬금없이…… 저는 안 쳐요.

테라다 마작 재미있어요~. 아, 다만 시간이 걸려서 사람하고는 벌써 수십 년째 안 쳐 봤지만요. 지금은 인터넷에서 공짜로 할 수 있거든요.

—— 네에. 뭐, 그렇죠.

테라다 일에 엔진이 걸리지 않을 때는 마작을 쳐요. 그거 치—.

—— 일을 해주세요. 특히 지금은 더더욱 해주셔야 해요! 아직 하나도 안 그렸으면서!

테라다 이것도 다 현실적인 모습이에요. 일을 하고 싶지 않을 때는 마작을 치는구나, 하고 사람들도 알아줘야죠. 전 학생 때는 마작을 몰라서 졸업한 후에 배웠어요. 왜냐 면 아사다 테츠야 씨의 「마작방랑기(麻雀放浪記)」를 읽고 싶어서. 규칙을 익히는 편 이 재미있게 읽을 수 있을 것 같아서.

—— 명작이니까요. 저도 젊었을 때 마작 규칙도 모르고 읽었어요. 자자, 마작은 그쯤 하고 그리자고요. 그리기 시 작하자고요!

테라다 ……「마작방랑기」 재미있죠……. (마지못해 크로키 북을 꺼낸다)

—— 이 크로키북의 사이즈 는 얼마인가요?

테라다 마루만(maruma n) 에서 나온 L 사이즈. 고 등학교 때부터 계속 이거.

—— 샤프로 그리시네요.

테라다 난 문구를 좋아해서 샤프 같은 걸 보면 얼른 사 요. 샤프라면 뭐든 좋지만

*2

2005년판 포스터

심은 0.5mm에 농도는 B2. 이건 문구점에서 산 거지만 일본 문구는 수준이 높아서 편의점에서 파는 것도 OK예요. 몇 개나 가지고 있지만 손에 닿는 걸로 쓰죠.

—— (술술 그려나가는 모습에 빠져든다)

테라다 아앗! 눈이 안 보여! 초점이 안 맞네~. 휴식휴식!

—— "초점이 안 맞아! 눈이 피곤해졌으니 휴식!"이라고 하셔놓고는 게임도 하고 스케치도 하시네요.

테라다 지금 그리는 그림은 상상만으로 그리니까 현실에 있는 걸 스케치하면 머리가 리셋되죠. 거기 있는 물체에 집중해 손만 움직이는 상태가 마음을 가라앉혀주는 거예요. 그러니까 가끔 일하다 말고도 근처에 있는 걸 휙 보고 스케치하죠.

그보다 눈이 말이지! 벌써 40대 후반이니까 성능이 뚝 떨어져선!

난시가 심해서 난시용 안경을 쓰고 있는데도, 아침부터 일을 하면 저녁 무렵에는 초점이 얼른 맞춰지지가 않아요. 나이를 먹는다는 건 이런 거구나 하고 매일 느껴요. 루페를 쓰거나 그림을 크게 할 수밖에 없는데. 작업 그림은 디지털로 칠하니까 상관 없지만 종이에 연필이나 펜으로 그릴 때는 영 초점이 맞질 않아서 쉬어야만 할 때가 늘어났어요.

이런 육체적인 부분도 끌어안고 가야 하는 거죠. 절절.

—— 지난 회 공연 포스터도 선두에서 걷는 여자아이는 고글을 썼네요.

테라다 작년 LA 개인

전 때 모티프로 삼았던 솥 같은 걸 뒤집어 쓴 여자아이 그림이 있는데요, 헬멧 비슷한 걸 쓴 그림으로 따지면 「키레이」에 나오는 애가 선두주자였어요. 요즘 헬멧 비슷한 걸 쓴 여자애 그림을 집중적으로 그

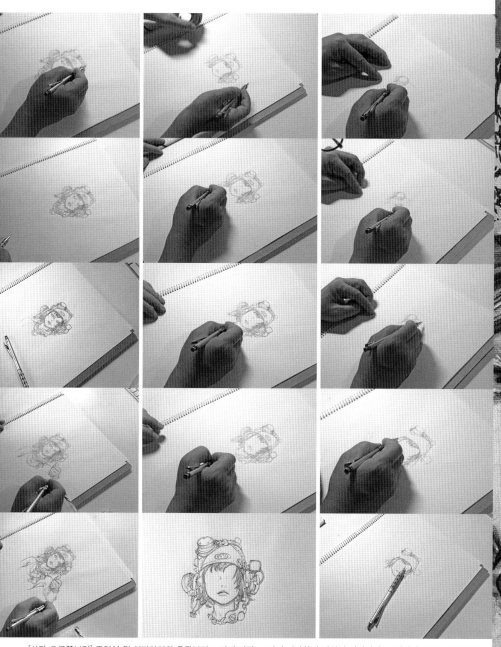

[상단 오른쪽부터] 주역이 될 여자아이의 윤곽부터 그리기 시작. 그리기 시작하면 망설임 없이 술술 그려나갔습니다. 지우개도 준비는 됐지만 거의 쓰지 않았죠. 펜의 움직임이 매끄럽고 빨라요!

그럼 이쯤 해서 업무용 그림을 그려보겠습니다! 147

렸는데, 그 타이밍에 또 「키레이」포스터를 부탁받은 것도 재미있다 싶었죠.

―― 여자아이의 의상이라든가 몸에 걸친 장식품도 포함해 세세한 소품 같은 건 처음부터 '이걸로 달자' 하고 생각하신 다음에 그리나요?

테라다 그리면서 생각해요. 손이 마음대로 움직이는 범위에서 그리죠. 그림 속에서 선택이 잘못되지만 않으면 괜찮아요. 그리는 대상의 벡터가 있잖아요. 예를 들면 문장도, 무서운 이야기라면 무서움이나 불온한 분위기를 느끼는 모티프 같은 걸 써서 상징성을 높이거나 하잖아요. 그런 것처럼, 이 그림은 황폐한 근미래에 황야를 여행하는 사람들이 이미지니까 거기서 벗어나지만 않으면 돼요. 새롭게 만들어지는 물건이 없는 시대고, 쓰레기 같은 거며 주운 거며 가지고 있는 것들을 전부 몸에 걸치고 걷는 사람들, 이라고 제멋대로 설정하면서요. 그러니까 온갖 도구를 덕지덕지 늘어뜨리고 있죠. 망가진 시계라든가.

연극 같은 무대공연 포스터는 내용 그 자체를 드러내지 않는 '이미지 포스터'가 많다 보니 관객들도 그런 표현에 익숙해요. 내용에 나오지 않는 걸 그려선 안 되는 세계도 있잖아요. 하지만 무대 포스터에는 그게 허용이 돼요. 그 외에는 자기가 가진 이미

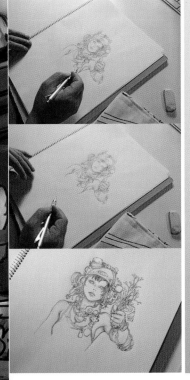

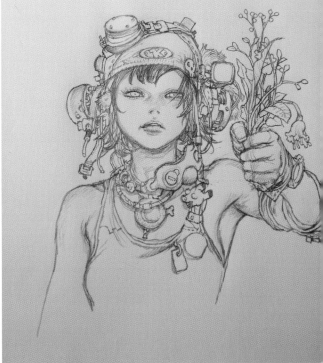

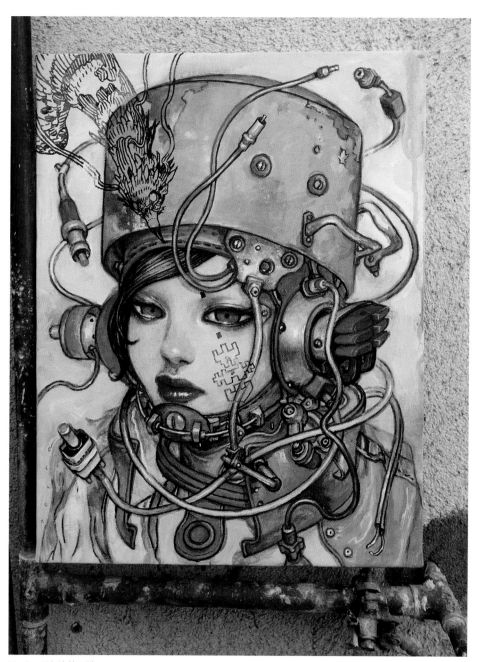

Hot Pot Girls의 한 그림

지가 「키레이」라는 뮤지컬에서 너무 벗어나지는 않았는가 하는 점. 이 포스터에서는 제가 생각한 「키레이」면 된다는 주문이었으니까, 그 속에서 어떤 의미를 짊어지게 할지가 되겠죠.

여자아이가 말라버린 식물을 들고 있는 건 식물이 희귀하기 때문에 버릴 수가 없어서 계속 가지고 걸어가는 걸지도 모른다, 하는 식으로요. 아직 공연에 그런 내용은 없지만 그건 보는 사람이 의미를 찾아내거나 하겠죠. 이미지만 마음대로 나열해놓고 보는 사람이 각자 엮어 주십사 하는 거고, 그래도 되는 일이니까. 라고는 해도 극단장이나 공연주의 허락이 있어야 하니 감안하면서 그리고 있죠.

—— 전에 말씀하셨던 소설 삽화 일하고는 또 다르군요. 원작자가 문장에서 쓰지 않은 것은 그림에 그리지 않는다고 하셨던.

테라다 하지만 이미지를 더해 상승효과를 노린다는 점에서는 같아요. 다이렉트하게 그리지는 않지만, 소설의 내용 그 자체를 그림으로 옮겨서는 안 되는. 그 틈새에 이런저런 것들이 있잖아요. 상상력을 자극한다는 이야기가 될 텐데, 그림이 그런 도구가 되면 좋겠죠.

그리고 문자와 무대의 차이도 있고요.

무대공연은 구체적인 이미지로 세계관을 그려내는 방식이니까 조금 다른 이미지를 넣더라도, 그게 서로 충돌하더라도, 실제 무대를 보면 그게 작가가 가진 이미지라는 걸 알 수 있잖아요. 하지만 소설의 문자는 구체성이 없는 애매한 이미지이기 때문인 것도 있죠.

그리고 원작자의 허락을 받으면 문장에 쓰지 않았던 걸 그려도 되니까, 이 뮤지컬의 경우 마츠오 씨의 OK만 받으면 상관없기도 했고요.

"이형의 사람들을 그린 후 구도를 완성시킨다"

—— 메인이 되는 여자아이를 다 그렸으니 다음에는 그 외의 여러 사람들 차례네요.

테라다 크로키북을 옆으로 놓고 그릴게요. 너무 크게 그리면 합성했을 때 선이 가늘어지니까 밸런스를 생각해서 그려야 해요. 디지털로 그릴 때는 확대해 그리니까 너무 가늘어지거든요. 그걸 염두에 두지 않으면 실패해요. 물러나서 전체를 보면 굉장히 가늘어서 선 굵기를 바꾸기도 하고. 그걸 노렸다면 상관없지만, 노린 게 아닐 때는 거기만 다른 부품처럼 보이게 되니까 조심해야죠.

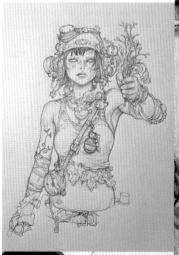

이 경우에는 종이지만 메인이 되는 여자아이의 선 굵기, 크기와 비율을 맞춰 그립니다.

—— 크로키북 밑에 깔아놓은 판은 어디서 파는 건가요?

테라다 제도판이니까 큰 화구상에서 팔아요~. 이건 아마존(Amazon)에서 샀지만. (uchida 베니어 제도판 A1 사이즈)

—— 오늘처럼 군상을 그릴 때는 인물을 대충 배치해 그린 다음 얼굴이나 옷의 디테일을 파게 되나요?

테라다 그렇죠. 처음에 균형을 맞추고요. 러프를 그리는 시점에서 캐릭터의 느낌을 어느 정도 정해놓으니까 망설임 없이 그리고 있죠?

—— 그러게요. 손이 멈추질 않아요.

[오른쪽] 여기서 주역 여자아이의 일러스트가 종료. 그린 시간은 약 3시간. 휴식이라면서 낙서를 하거나 월드컵 녹화를 본 시간이 압도적으로 길었어요! 여자아이 일러스트를 스캔하고 아래쪽의 러프 그림 다수와 합쳐서, 일단 디자이너 분께 확인을 부탁. 그 외는 나중에 또 그리는 걸로 했습니다.

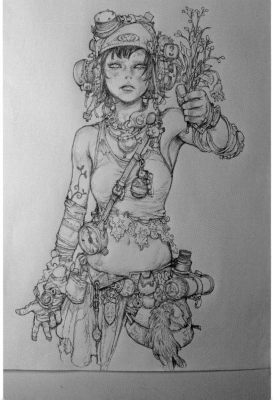

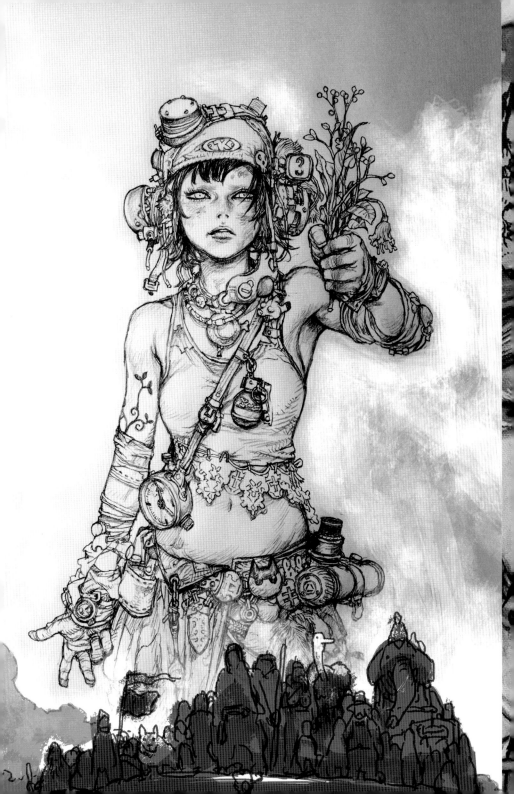

테라다 오늘은 마작도 안 쳤고!

—— 아직 시작하신 지 한 시간도 안 됐잖아요.

테라다 난 집중력이 15분 단위니까. 옛날에는 4시간 정도는 논스톱이었는데 지금은 절대 안 돼요. 15분 일하고 90분 쉰 적도 있고!

—— 거의 안 하시네! 4시간짜리 집중력이 되살아나는 일은 없는 거예요?

테라다 (못 들은 척)

—— 이런 신비한 차림새를 한 인물들은 어떤 이미지가 솟아나서 오는 건가요?

테라다 그 점에는 별로 고민하거나 하지 않아요. 이런 건 분위기를 타면 얼마든지 나오니까. 이제까지 자신이 어딘가에서 본 적이 있는 것들의 조합과 발전으로 이루어진

거예요. 황폐한 근미래라고는 하지만 현재 세계와 이어져 있으니까 거기에 따른 것들을 걸친 사람을 그리면 되고, 그건 머리에 떠오르는 것을 그려도 된다는 뜻이거든요. TV든 전화든 들고 있으면 재미있을 법한 것들을 들려주고. 여기선 별로 고민할 게 없어요. 이 캐릭터에 어울리는 옷을 고르는 것처럼, 옷장을 뒤지는 느낌.

—— 하기야 자기 옷장이라면 고민할 필요가 없겠네요.

테라다 이 사람에겐 이거, 이 액세서리를 달면 귀엽겠다♡ 하는 식으로.

그러니까 얼마나 평소에 많은 것들을 보고 옷장의 내용물을 늘려놓느냐 하는 이야기지요. 물론 자료를 모아놓는 것도 상관은 없지만, 자료를 모으는 건 귀찮잖아요. 그러면 평소에 이것저것 봐두면서 금방 꺼낼 수 있게 해두는 게 좋죠.

휴식을 겸해 슬쩍 본 투르드 프랑스의 선수를 낙서. 헤어스타일이 재미있어서. 사용하는 펜은 쿠레타케의 후데고코치.

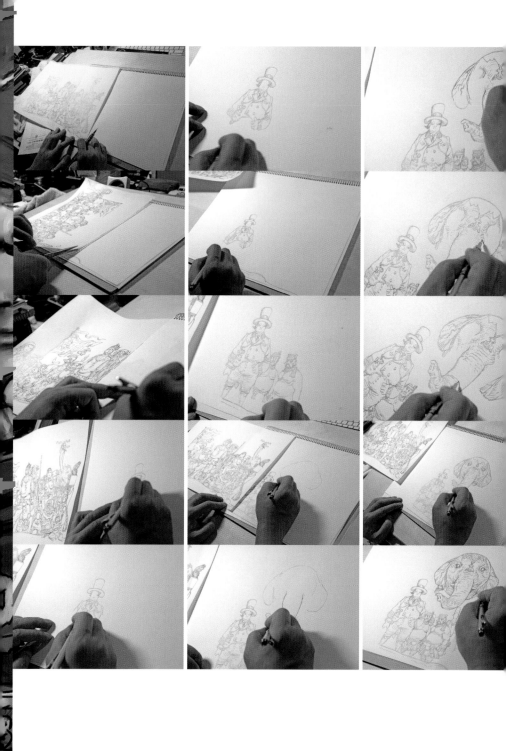

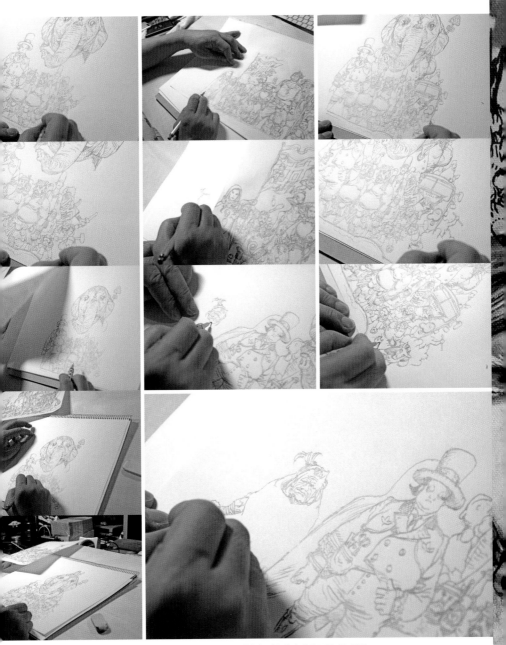

업무용 그림 쪽은 한 장으로는 부족해졌으므로 종이를 더한다. 이음매와 밸런스를 가늠한다.

그럼 이쯤 해서 업무용 그림을 그려보겠습니다!

—— 자료는 별로 안 모으세요?

테라다 자료로 놔두고 보고 그리는 건 자동차라든가, 그 자체를 그릴 때 말고는 없어요. 그럴 때 말고는 자료는 보지 않지만, '여기에 표범을 그리고 싶은데' 하는 생각이 들 때, 표범의 형태가 애매하면 인터넷에서 이미지를 찾아서 보기는 하죠.

하지만 역시 현실에 준하니까 일상에서 보고 만질 수 있는 온갖 것들을 염두에 두며 접하고 있어요. 될 수 있는 한 구조 그 자체를 기억해두고.

무슨 말인가 하면, 예를 들어 연필을 보고 있다고 해요. 그걸 스케치할 때 그게 뭘로 이루어졌고 어떤 구조인지를 알아두는 거죠. 탄소와 점토인지 뭔지를 섞어서 굳힌 심을 잘라내, 그 심의 굵기에 맞춰 홈을 판 목재 사이에 끼우고 접착한 다음 도료로 도막을 만든 것, 하는 식으로. 그렇게 하면

완성된 이형의 사람들을 스캐너로 읽어들였다.

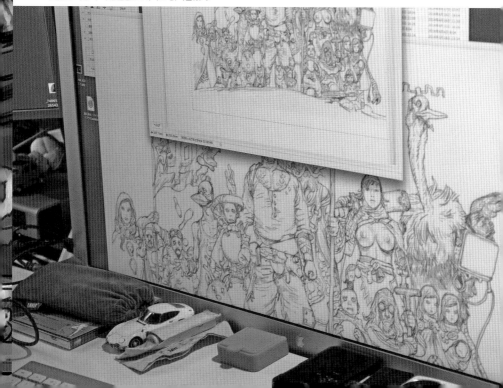

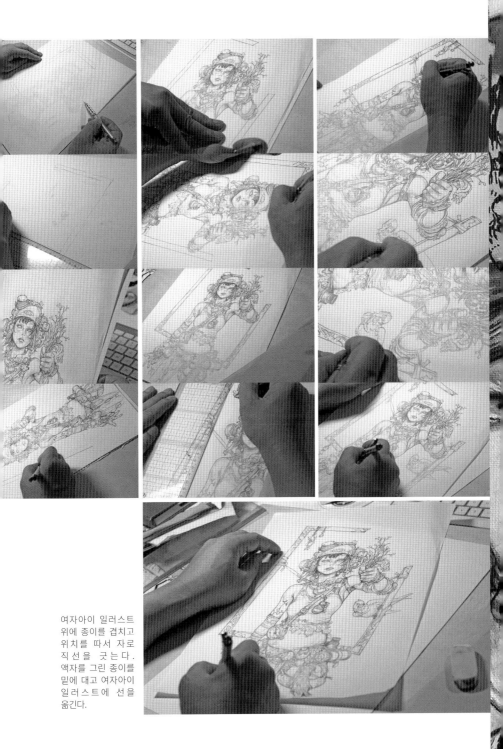

여자아이 일러스트
위에 종이를 겹치고
위치를 따서 자로
직선을 긋는다.
액자를 그린 종이를
밑에 대고 여자아이
일러스트에 선을
옮긴다.

그럼 이쯤 해서 업무용 그림을 그려보겠습니다!

'연필 같은 물건'은 무한한 베리에이션을 그릴 수 있다는 뜻이 되잖아요?

직접 보고 나서 발견하는 것도 있어요. 역시 현실에는 당해낼 수 없죠. '여긴 이렇게 생겼구나!' 하는 것도 있고. 그런 건 자료에서 얻는 부분이 크기 때문에 자료를 경시하는 건 아니에요. 내 작업은 대부분 '현실에 없는 것'을 그리는 일이라 현실에 있는 것의 자료를 옆에 놓아두고 그리는 일은 거의 없어요.

—— 디테일하게 그릴 때의 순서 같은 것은 정해두시나요?

테라다 안 정해요. 그리기 편한 데부터 그려요. 지금은 좀 너무 디테일해졌으니까, 스캐너로 뜬 다음 조정할 거예요. 색을 칠할 때 디테일을 뭉개버리는 경우도 있고.

—— 그리다가 너무 디테일을 팠다는 걸 알면 '그만 파자' 하시는 경우도 있나요?

테라다 네. 지울 수 있는 건 지울 수 있으니까 모자란 것보단 낫죠.

—— 지워버릴 걸 전제로 한다는 건 어쩐지 아깝네요.

테라다 아깝지 않아요. 완성된 그림은 남는걸.

—— 그리고 여자애 뒤에 액자를 그려야죠.

테라다 헉! 맞아맞아. 깜빡했다!

—— 액자도 완성됐네요. 잉꼬도 있고.

테라다 지난번에는 비둘기를 그렸으니까 이번에는 잉꼬로 해봤어요!

—— 다음은 스캐너로 읽어서 PC로 조정하는 작업이군요. 지금은 뭘 하시나요?

테라다 여자애의 선 굵기 같은 걸 보면서 군중의 바깥쪽을 굵게 조정하고 있어요. 다
된 걸 따라가기만 하면 되는 단순작업이죠.

—— 그런고로 밑그림 편은 종료입니다! 여자아이와 이형의 사람들을 합쳐서 대충 8시
간 만에 완성됐네요. 수고하셨습니다! 다음 달에는 색칠편인데요, 테라다 씨 한 말씀만!

테라다 졸려.

위치와 밸런스를 보면서 조정.

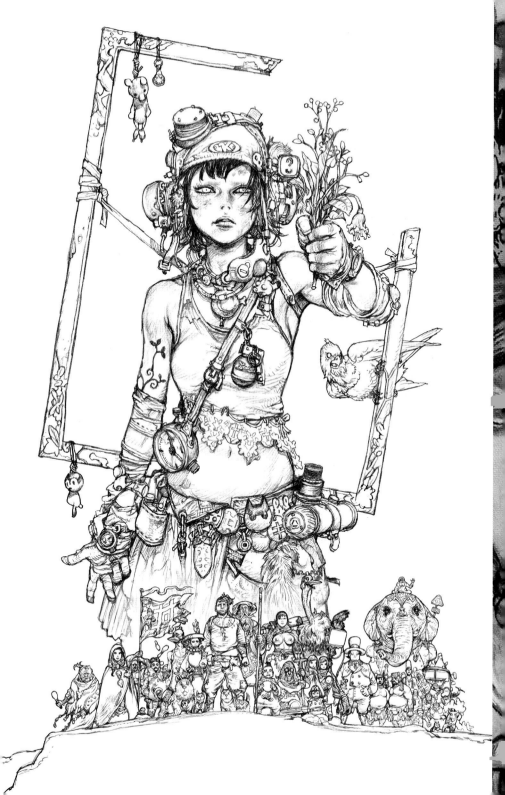

그럼 이쯤 해서 업무용 그림을 그려보겠습니다!
[메이킹 착색 편]

—— 지난 회에 이어 마츠오 스즈키 씨의 뮤지컬 「키레이 —신과 만나기로 한 여자—

2014」의 포스터 메이킹, 착색

완성편입니다. 여자아이, 액

자, 이형의 사람들 세 부분을

마쳤으니 색을 칠하는 데서부

터 시작이네요.

테라다 그랬죠?!

—— 아닌가요?

테라다 누가 좀 칠해주면 좋

을 텐데.

—— 테라다 씨가 열심히 하

실 수밖에요.

테라다 그럼 페인터를 기동

하겠습니다.

—— 페인터 X3네요. 무슨 색으로 칠할지는 처음부터 이미지를 잡아두시나요?

테라다 아뇨!

—— 안 잡으시나요?

테라다 잡기도 하고 아니기도 하고.

—— 그럼 오늘은?

테라다 오늘은 지난번 그림(2005년판 포스터)의 이미지가 있으니까 그대로 갈까 바꿀까

를 칠하면서 생각해보도록 할까요. 사실은 대충 결정해놨어요. 어렴풋이.

—— 지금 스슥 칠하신 건 어떤 펜 툴인가요?

테라다 디지털 투명 수채화(Digital Watercolor)라는 이름의 이상한 브러시예요. 이 수채화 브러시의 버전도 바뀔 때마다 좋아지기도 하고 나빠지기도 하죠.

── 버전업될 때마다 좋아지는 게 아니군요. 그럼 이 X3는 어떤가요?

테라다 제 사용방식에서만 한정지어 말하면 좋기도 하고 나쁘기도 하고 애매해요. 애초에 페인터의 브러시란 건 6에서 거의 완성됐고, 그 후에는 버전이 올라갔다고 극적으로 쓰기 편해지거나 하진 않았어요. 브러시의 베리에이션이 늘어날 뿐.

 심지어 이 투명 수채화 브러시는 7 때는 한번 없어졌어요.

── 네?! 사건이잖아요. 테라다 씨에게는 장사 밑천이기도 한데.

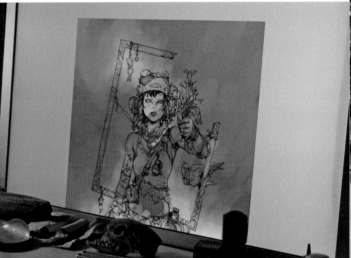

테라다 그래서 7은 버리고 6을 계속 쓸 수밖에 없는 상황이었는데요, 유저들의 클레임이 많았는지 8에서 부활하더라고요. 하하하. 그래도 8의 수채화 브러시는 예전 것에 비해 그리는 맛이 안 좋아져서. 그래서 역시 6을 계속 썼는데, OS 때문에 구동되지 않을 날이 올 게 뻔해서 아날로그로 돌아갈까 생각하기도 했지만요.

── 현실의 화구로.

테라다 '이 화구는 더 이상 생산되지 않습니다' 같은 이야기라고 생각하면 어쩔 수 없잖아요. 도구에 의존하는 것도 싫고. 그렇게 되면 그렇게 된 대로, 진지하게 말해 아날로그로 돌아갈까 생각했어요. 그래서 7, 8은 안 되겠고, IX쯤에서 조금 옛날의 맛으로 돌아와준 느낌이었죠.

── 8이 유저들에게 불평을 들었다는 뜻이겠죠?

테라다 상당히 불평이었다고 들었지만, 모두가 그 툴을 쓰는 건 아니니까. 안 쓰는 사람은 안 쓸 거고. 하지만 나처럼 거의 투명 수채화로 완결되는 작업을 하는 사람에게는 사활문제였죠.

── 그렇게나 바뀌었나요?

테라다 제가 일본의 코렐(페인터를 개발하고 판매하는 회사. 본사는 캐나다) 분께 한번 물어본 적이 있었어요. 그랬더니 "본사에 문의해봤지만 그럴 리가 없다는 대답이 돌아왔습니다."라는 거예요. 그럴 리가 없다니……. 외람되지만 저도 그림의 프로니까, 브러시의

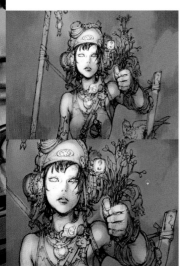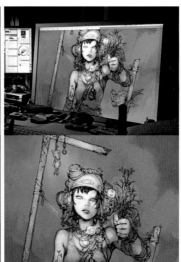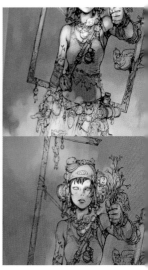

차이 정도는 알 수 있잖아요. 그때 살짝 정이 떨어졌어요.

그야 극동의 그림쟁이 하나가 이러쿵저러쿵 해봤자 그쪽 회사 전체가 나서서 그림 고쳐볼까! 하지는 않을 테고, 원래는 다른 회사에서 개발한 프로그램이니까 코렐의 입장에서도 그렇게 밀어주는 상품은 아닌가보다고 푸념을 했죠!

── 원래 개발한 회사가 지금 판매하는 회사랑 다른가요?

테라다 권리를 가진 곳이 두 번 정도 바뀌었거든요. 처음에 그걸 개발한 사람은 이미 떠나가서, 기본은 그때랑 전혀 바뀌지 않았어요. 매년 소소하게 바뀌기는 하지만 그건 제 작업방식에서는 별로 상관없는 부분일 때도 있고.

파는 입장에서 봐도 거기까지는 손을 댈 수 없는 뭐 그런 분위기였을지도요. 세계적으로 그렇게 많이 팔리는 프로그램은 아닐 테고. 한번 사면 그대로 간다는 사람도 있을 거고. 포토샵(Photoshop)이나 다른 페인트 프로그램으로 충분한 사람도 있고. 어떤 의미에선 내년에 사라져도 이상할 게 없다고 생각해요.

—— 그런 풍전등화 같은 프로그램이군요.

테라다 언제 끝나도 이상하지 않다는 건 몇 년 전부터 그랬지만, 느닷없이 엄청나게 잘 팔리고 그러지는 않을 테니까요.

하지만 역시 애착은 있고, 디지털로 바꾼 후의 제 터치는 페인터라 가능했던 면도

분명히 있고요.

—— 그래서 다소의 불편에는 눈을 감고.

테라다 원래 도구에 자신을 맞춰나가는 타입이긴 한데, 이것도 제가 맞춰나갈 수밖에 없다고 생각했죠. 내 방식대로 적절히 쓰려면? 하고 더듬어나가는 느낌. 쓰는 사이에 좋아지기도 하고 다시 이상해지기도 하고. 그래서 X3는 좋지도 나쁘지도 않아요. 실제로 6 시절의 투명 수채화와 그리는 맛이 달라서 '이걸 쓰는 게 의미가 있나?' 하고 종종 생각하지만, 그래도 좋을 때는 느낌이 또 굉장히 좋으니까요.

버전 6의 디지털 투명 수채화 툴이 제 방식에는 맞았어요. 하지만 직접 프로그램을

만드는 게 아니니까 어쩔 수 없는 면이죠. 그래서 어딘가 애증과 함께 살아가는 느낌이기는 하지만요.

　최근에는 포토샵도 브러시가 진화해서 상당히 자연스러운 느낌으로 칠할 수 있으니까, 포토샵에서도 비슷하게 못할 건 없어요. 하지만 아무래도 미묘한 터치가 달라지기 때문에 어떻게 할지는 아직 모색 중이죠. 가끔 포토샵의 브러시만 가지고 칠해보거나 하고 있지만요.

　아니면 페인터의 다른 브러시를 쓰거나.

—— 그럼 지금은 페인터랑 포토샵을 둘 다 쓰시나요?

테라다　다른 것도 시험해보고는 있지만 아무래도 익숙한 게 이거 두 가지라. 그래도 도구에 의존은 하고 싶지 않으니까 언제든 아날로그로 돌아갈 준비는 해두고요.

—— 그 외에 시험해보시는 건 어떤 건가요?

테라다　아트레이지(ArtRage)라든가, 눈에 들어오는 페인트 계열 프로그램은 대체로

다 써봅니다!

── 그러면 메이
킹 색칠로 돌아와
서요, 지금 여자
아이의 얼굴을 허
여멀건하게(푸른
색을) 얇게 칠하셨
네요.

테라다 빛을 받는
이미지예요. 색을
엷게 했다기보다
는 빛이 부딪치는

문구점에서 파는 커팅매트를 깔고 그린다. 적당히 탄력이 있어 그리기 쉽다고.
직접 그리면 단단해서 밀어내는 힘이 없는 만큼 손에 부담이 크다. 땀 때문에 달라붙는
것을 막아주는 용도.

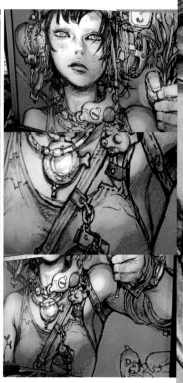

그럼 이쯤 해서 업무용 그림을 그려보겠습니다!

느낌. 첫 단계에서 명도차를 대충 잡아놓는 거죠. 밝은 곳에 눈이 가도록.

── 밑그림을 디테일하게 잡아놨으니까, 정말로 색만 칠하면 되는 것처럼 보여요.

테라다 네. 색으로 살려내는 셈이죠.

── 색으로 살려낸다뇨?

테라다 원래 색이 있는 상태를 목표로 하고 그린 거니까, 선화에서 완결되지 않는 디테일, 질감 같은 것을 포함한 마무리를 색으로 완성시킨다는 뜻이에요. 밑색을 마지막까지 살리면서, 지금 단계의 색얼룩을 포함한 농담(濃淡) 같은 깃도 이용하니까, 그냥 칠한다기보다는 마무리를 생각해놓고 칠하죠.

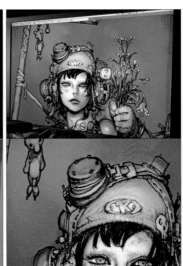
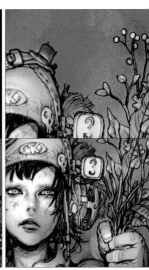

아~ 배고프다! 마파두부 만들까요?

── 네──?! 엄청 기쁘지만, 오늘은 이 색칠 전에도 다른 마감이 있는 그림을 오랫동안 그리셨으니 시간이 아깝잖아요. 배달 시켜요. 아니 그보다 만드신다니, 레토르트?

테라다 그런 거 써본 적 없어!

── 오오~ 직접 만드시는군요.

테라다 가게에서 먹는 마파두부는 맛있잖아요. 하지만 레토르트는 맛이 평이해요. 그래서 생각한 거지만, 레토르트의 소스는 공장에서 완전히 대량생산 작업으로 만들잖아요. 완벽한 레시피로 대량생산하면 맛은 안정되겠지만, 지나치게 안정되는 게 아닐

까 싶어요. 직접 만들면 한 냄비 안에서도 맛이 왔다 갔다 하잖아요.

—— 가정에서는 냄비의 중앙하고 가장자리가 불기운이 다르기도 하고, 잘 섞인 부분 과 잘 안 섞인 부분이 있기도 하고 그러니까요.

테라다 맞아요. 물감하고 똑같아서, 손으로 색을 칠하면 아무리 깔끔하게 칠하려 해 도 얼룩이 생겨요. 그게 손그림의 맛이라고도 생각하지만요. 포토샵의 버킷 툴(폐곡선 내 칠하기)로 색을 부으면 그런 얼룩이 생기지 않잖아요. 하염없이 깔끔하지만, 어디를 봐도 똑같은 톤이라는 건 자연계에는 존재하지 않으니까 보다가 무의식중에 싫증나 지 않나 싶어요. 그 완벽함에 아름다움을 느끼기는 하지만 재미는 없다는 거죠. 그 공

간 속에서만 말하자면 전부 똑같은 색이니까.

하늘도 조금만 시선을 돌려보면 농도가 달라요. 재현할 수 없는 그라데이션이 시시 각각 변해서. 그런 '요동' 같은 것이 사람의 감각에 풍요로움을 준다고 생각해요.

미각도 같은 이치로, 공장에서 일괄적으로 국물을 만드는 체인 음식점은 포토샵의 버킷 툴하고 똑같아서 같은 맛이 잔뜩 있는 거예요. 거대한 솥 안의 어디를 떠내도 똑 같은 맛이 나는, 전혀 폭이 없어 한 종류뿐인 상태가 레토르트나 패스트푸드 아닐까 해요. 그래서 계속 먹으면 지친달까, 싫증이 나죠.

하지만 집에서 만드는 요리는 완전히 똑같은 게 나올 수가 없어요. 아무리 똑같은

이날 본 WOWWOW 방송 영화 「헤드헌터」의 주인공 로저 낙서. 이 악셀 헨니라는 배우가 윌럼 더포하고도, 스티브 부세미하고도, 젊었을 시절의 사와다 켄지하고도 닮은 것 같은 신비한 매력이 있는 풍모였습니다. 슬쩍 볼 생각이었는데 재미있어서 진지하게 보게 된 서스펜스 영화.

레시피로 만들려 해도 요리를 하는 사람마다 변동이 생기고, 그게 결국 하늘색하고 마찬가지라, 똑같은 메뉴인데도 지난주하고 이번 주는 맛이 달라요. 그래서 가정요리에는 싫증이 안 나는 게 아닐지.

—— 하루 묵힌 카레나 고기감자조림은 막 만들 때와 다른 맛이 나죠.

테라다 그게 중요하지 않나 싶어서요. 저한테 레토르트는 맛이 없는 게 아니라 재미가 없는 거예요. 맛없다는 게 아니고.

—— 레토르트는 대다수의 사람이 '의외로 맛있다' 혹은 '그럭저럭'이라고 생각할 수 있는 맛을 제공하는 게 아닐까요.

테라다 네네. '그럭저럭'이라는 선에 안착하지만, 그 '그럭저럭'이 모든 상태를 지배하니까 역시 재미가 없다고 여겨지는 거예요.

그림도 요리랑 같아서, 흔들림이 있으면 흥미가 지속되지 않나? 하는. 물감을 칠할 때의 얼룩 같은 건 손으로 그릴 때의 맛이기도 하잖아요. 그걸 컨트롤하는 게 손그림의 기술이지, 얼룩 없이 칠하는 게 반드시 아름다운 건 아니에요.

역시 자연을 아름답다고 여기는 마음이 있고, 그걸 좇아가려는 면이 있는 것 같아요. 자연계는 어딜 봐도 같질 않으니까!

디지털에서도 그런 '요동'을 낼 수 없을까 늘 생각하고 있죠. 얼룩을 좋아하는 사람으로서!

—— 완성됐네요! 오늘은 이 색칠 전에 마감이 오늘인 다른 일도 하셨으니, 정말 오랜 시간 동안 집중해서 작업을 하셨어요. 진짜 계~속 그림만 그리셨어

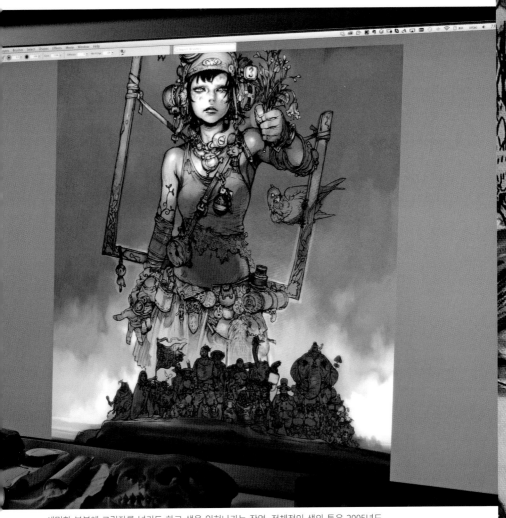

세밀한 부분에 그림자를 넣기도 하고 색을 입혀나가는 작업. 전체적인 색의 톤은 2005년도
공연 포스터와 같은 푸른색이 됐습니다. 색칠은 약 3시간 만에 종료.

요! 어깨가 아프다느니 눈이 아프다느니 졸리다느니 중얼중얼하시면서! 하시면서도! 정
말 수고 많으셨습니다. ……어라? 테라다 씨?

테라다 쿨쿨. (책상에 엎어져 잔다)

10 보는 것, 그리는 것, 말하는 것

"사인회 데뷔! 와 띠지 문구 자작극"

—— 작년에 이어 올해(2014년)도 또 LA에서 개인전을 여신다죠. 11월 15일부터 12월 3일까지. 테라다 씨도 당분간 그쪽에 체류하게 되시나요?

테라다 안 돌아올 거예요! 농담이지만.

—— 쓸데없는 농담은 됐고요. 그런 개인전이나 책을 내실 때의 사인회 이벤트 같은 데서 라이브 드로잉이나 토크 쇼를 곧잘 하시잖아요? 이번에는 그런 이야기를 들어보고 싶은데요. 남들 앞에서 그림을 그리고 말을 하는 라이브는 굉장히 힘들 것 같은데, 테라다 씨는 종종 하시잖아요.

테라다 언제부턴가 라이브 드로잉 같은 걸 하게 됐는데, 옛날에는 못했던 것 같아요. 젊었을 때는.

—— 그럼 처음으로 라이브 드로잉을 하셨던 게 언제인지 기억하세요?

테라다 으음—! 기억이 안 나네요. 생각해보면 사인회가 영향이 아니려나. 사인회를 거듭하는 사이에 사람들이 눈앞에 있는 상태에서 그림을 그린다는 게 별 일 아닌 것처럼 여겨지게 된 건지도.

—— 사인이랑 같이 그림을 그리곤 하니까 말이죠.

테라다 네. 그림은 꼭 그리고, 시간이 있으면 사인회 때는 꽤 파고들어서 그리기도 하거든요. 그래서 내성이 생겼는지도 모르겠네요. 데뷔작인 「살짝 낡고 멋진 자동차에는 안 타고는 못 배겨!」(ちょっとフルくてイイくるまにゃのらずにいられないっ!) (현재는 「안 타고는 못 배겨!(のらずにいられないっ!)」로 발매 중!)에서 사인회를 했는데요, 그건 출판사 주최 사인회가 아니에요. 마침 그 무렵 제가 애호하던 알렉스 몰튼이라는 자전거 오너즈 미팅이 있었어요.

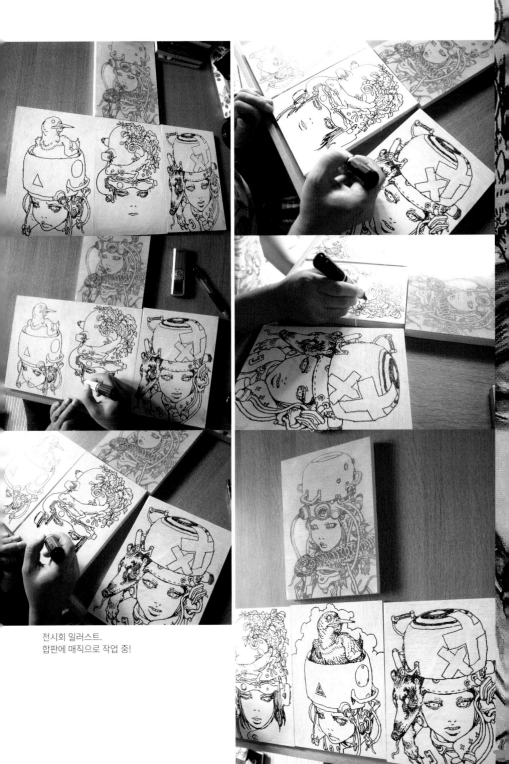

전시회 일러스트.
합판에 매직으로 작업 중!

—— 오너즈 미팅이 뭔가요?

테라다 몰튼을 소유하고 좋아하는 사람들이 모여 능글능글 웃는 모임이죠! 거긴 사이클 숍이 가게를 낸 공간이기도 한데, 거기에 참가했거든요. 그때 "테라다 군, 책 냈으면 사인회 해볼래?" 하고 말씀해주셔서, 그게 첫 사인회가 됐는지도 모르겠네요.

—— 그건 몰튼을 좋아하는 분들이 모인 공간이고, 테라다 씨의 팬만은 아닌 분들 속에서 사인회를 하셨다는 뜻인가요?

테라다 그렇게 되죠. 「안 타고는 못 배겨!」 연재 시에는 몰튼의 기사도 썼으니까 괜찮다고 했던 것 같아요. 그게 아마 첫 사인회. 는 아니었나? 이젠 기억이 흐릿해!

책 띠지의 문구를 써주신 건 토리야마 아키라 씨! 카스라 마사카즈[01] 씨를 경유해 알게 돼서, "토리야마 씨에게 추천사를 부탁드리고 싶은데요."라고 전화를 드렸더니 좋다고 해주셨어요!

—— 데뷔작에 토리야마 아키라 씨의 띠지라니, 굉장히 든든하네요!

테라다 토리야마 씨는 OK는 해주셨지만, "근데 난 문장 쓰는 게 서투니까 테라다 군이 써줘."라고 하셨어요. "네?! 제가요?!"

—— 네?! 직접?!

테라다 이건 이미 시효가 됐을 테니 말하는 거지만, "아뇨 저기, 제 책인데요?! 제가 띠지를?!" "뭐 어때." 그런 대화를 하면서 어떡하지 어떡하지 싶었는데, 토리야마 씨가 OK하면 그건 토리야마 씨의 말이 아니겠나 싶어서, 이것저것 이야기를 나눠보다가 그 말씀에서 추출해 제가 띠지 문구를 세 개 정도 생각했어요. 그 다음에 토리야마 씨에게 "어떤 게 토리야마 씨 마음에 가까워요?"하고 여쭤보고. 그래서 '이거'라고 선택해주신 걸 띠지에 썼던 거예요!!

—— 하하하! 띠지 문구란 게 참 어렵죠. 심지어 저자 본인이 생각하다니……. (웃음)

테라다 첫 단행본에서 스스로 추천사를 쓸 줄이야. 지금이야 할 수 있는 말이지만 그래도 뭐, 토리야마 씨는 내용을 읽고 추천해주셨으니 간판은 됐죠! 그런고로 띠지에는 '토리야마 아키라 추천!'이라는 문구와 제가 생각한 문구가 저자명보다도 크게 실렸답니다.

그리고 몰튼 오너즈 미팅에서는 대부분 절 모르는 사람들뿐이라, 사인을 하는 줄에

01 카스라 마사카즈: 일본의 만화가. 대표작으로는 「전영소녀」, 「아이즈」, 「제트맨」 등이 있다. 아사가야 미술전문학교 시절 아메미야 케이타의 후배이며 테라다 카츠야의 선배였다.

서 좀 떨어진 데 있던 아줌마가 띠지를 흘끔 보곤 "저 사람이 토리야마 아키라야?"하고 반응하니까 줄을 선 남자분이 "아니에요—!" "어머, 그래요? 그래도 겸사겸사 사인 받아가야지." 뭐 그런 이야기를 나눴죠.

—— 본인을 앞에 두고. (웃음)

테라다 그때, 사람은 겸사겸사 사인을 받는다는 걸 알았어요!

게다가 전 이러니저러니 해도 20대 애송이라 긴장했거든요. 창피하기도 하고, 멋쩍기도 하고. 그 후에도 책이 나오면 이따금 사인회 같은 게 열렸는데, 남들 앞에서 그림을 그린다는 건 창피하고, 어지간한 사람은 숨기잖아요.

—— 그렇죠.

테라다 저도 어렸을 때는 창피했고, 왜 창피했느냐면 스스로 못 그린다고 생각했기 때문이었어요. 그리고 사람들에게 못 그린다는 말을 들을까봐 무서워서. "그거 그림 맞아?" 하는 소리라도 들었다간 타고난 유리멘탈에 흠집이 나 부활하지 못할 테고.

—— 그리는 도중에 그런 말을 들었다간 그릴 기력이 사라지겠네요.

테라다 이것저것 망상한 거죠. 대부분의 경우에는 제 안의 공포심이니까. 하지만 고등학교 무렵에는 그림은 남에게 보여주기 위해 그리는 거였으니까, 부끄럽기 전에 제시욕이 있었어요. 동시에 잘 그린다는 말도 듣고 싶었으니까, 제가 그린 걸 선별해서 남들에게 보여주기는 했죠.

가지려고 했던 건, 그림으로 먹고 살 생각이라면 부끄러워할 때가 아니라는 감각이었어요. '마음만은 이미 프로라구!' 하고. 마음만이긴 하지만, 당시에는 스스로의 기준도 낮았으니까, 못 그린다고 생각은 하면서도 남들에게 보여줄 수 있는 수준은 됐다고 생각했어요. 지금 돌이켜보면 엄청나게 창피하지만 젊다는 건 그런 거잖아요. "점점 실력이 늘어나는 나!" 하는.

갑자기 그림 실력이 좋아졌던 이야기는 했던가요?

—— 뭔데요 그게. 아뇨, 못 들었어요.

"숀 코너리를 갑자기 잘 그리게 되었던 날"

테라다 어느 날 갑자기 실력이 좋아졌던 거예요. 에헤헤.

—— 뭔가요. 사기인가요.

테라다 갑자기 좋아졌다니깐요!! 그림을 그리는 여러분! 그림은 갑자기 늘어요!

하지만 그건 유감스럽게도, 어제까지 육상부 활동을 하던 사람이 오늘 느닷없이 그림을 잘 그리게 된다는 그런 이야기가 아니고요, 계─속 그림을 그리다가, 어느 날, 갑자기, 그때까지 못 그리던 걸 그릴 수 있게 되는 순간이 온다는 얘기지만요.

── 그렇군요. 그런 거군요. 평소의 축적.

테라다 제가 기억하는 건 고등학교 때, 브리지스톤 타이어 광고에 숀 코너리가 나왔는데, 멋있는 스틸 사진이 있었어요. 잡지에 실린 걸 잘라서 가지고 다녔죠. 전에 아크릴 물감을 샀던 얘기는 했던 것 같은데, 잘 쓰지 못하면서도 가끔씩 꺼내선 시도해보고 그랬거든요. 그때도 오랜만에 아크릴 물감하고 캔버스를 꺼내다 숀 코너리의 광고

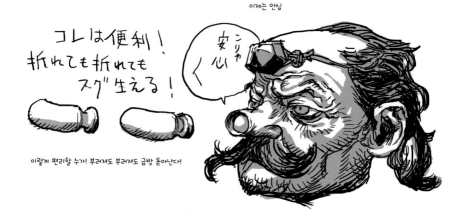

를 놓고 편하게 그리기 시작했더니, 엄청나게 잘 그렸던 거예요. 당시 치고는. 그때까지는 보지 못하던 부분도 확실하게 보였달까.

시점 이야기를 잠깐 하자면, 보고 있다고 생각하지만 사실은 안 보이는 것들이 있잖아요. 일에서도 그렇고. 왜 이런 걸 알아차리지 못했을까 하는 거라든가. 그게 그림에서도 있어요. 대상을 관찰했다고 생각하지만 사실은 제대로 그리지 못했던 거. 본다는 자세를 가진 자신에게 만족하면서 사실은 제대로 보지 않은, 말하자면 포커스를 못한 상태. 관찰한다는 건 주의해서 잘 살펴본다는 뜻이니까, 그냥 수동적으로 눈에만 담았던 거죠.

그게 처음엔 영 알아차리기가 힘들어서, 고등학교 그 당시 처음으로 대상의 얼굴

을, 여기서는 손 코너리를 제대로 '관찰'했던 것 같아요. 피부의 질감이라든가, 조명을 받는 위치 같은 걸. 물감이 적절하게 녹았던 건지도 모르고, 사진 자체가 엄청 멋있는, 음영이 뚜렷하고 그리기 쉬운 거라 그랬던 덕분도 있는 것 같지만, 마지막까지 싫증 내지 않고 다 그렸어요.

그 무렵 제가 정말 좋아했던 일러스터레이터 중에 타츠미 시로 씨라는 분이 계셨는데, 이 분은 신쵸 문고(新潮文庫)에서 나오는 츠츠이 야스타카 씨 작품의 커버를 그렸거든요. 펜화도 있긴 한데 아크릴로 완전히 리얼하게 그린 그림도 많고, 점묘는 아니지만 터치를 놓아두는 느낌의 타츠미 씨 기법을 의식했어요. 그게 손 코너리의 피부 질감에 딱 맞아떨어졌거든요. 그러니까 잘못 선택했던 방법은 없었던 것 같아요.

그래서 이건 사람들한테도 보여줘야겠다고 학교에 가져갔더니 선생님이 "이거 굉장히 잘 그렸구나." 해주셔서 콧대가 아주 높아졌죠. 텐구였어요! 텐구열[02]이었어요!

── 그건 '뎅구'거든요? 아무튼, 사람들에게 칭찬을 받으셨고.

테라다 그리고 그 다음에도 비슷한 그림을 그렸죠. 신이 난 텐구 꼬맹이가. 하지만 그건 실패! 전에 잘 그렸으니 이번에도 잘 그릴 수 있어! 라고 생각한 자신이 거기 있었던 거죠.

── 자만해서 실패하는, 그야말로 텐구[03]네요.

테라다 콧대가 뚝. 잘 그릴 수 있을 거라는 마음이 뭔가를 서두르도록 부추긴 것 같았어요. 서두르면 대상을 제대로 볼 수 없고. 섣부른 예측이 있으니 처음부터 얕잡아보면서 '완성하면 이렇게 될 테니까 하나도 안 힘들 거야!' 생각했다간 어지간해서는 고생하게 마련이죠. 지금도.

── 여유 부리다간 큰 코 다친다는 말씀이군요.

테라다 그렇죠. 바로 그거죠. 그럴 게 아니라 '이건 제대로 그릴 수 있을까?' 하고 긴장감을 가지면서 그리는 편이 대개 잘 돼요. 아직도 그래요. 두 번째는 스스로도 이건 안 되겠다고 생각했지만, 그리긴 그렸으니까 일단 학교에는 가지고 가봤더니 전에 칭찬해주셨던 선생님께 "이건 별로 안 좋구먼." 하는 말씀을 들어서.

── 칼 같네요. (웃음)

02 텐구(天狗)는 코가 길며 수행자 복장을 한 일본의 요괴. 텐구열은 모기가 매개체인 전염병 '뎅기열(Dengue Fever)'의 일본 명칭 '뎅구네츠'가 '텐구'와 발음이 비슷해 텐구의 소행이 아니냐고 했던 데서 생긴 농담.

03 텐구는 코가 큰 생김새 때문에 자만의 관용구처럼 쓰인다. 실제로 일본의 전승에는 자만에 빠진 텐구가 골탕을 먹는 이야기가 많다.

테라다 사람의 눈은 무섭다는 걸 알았죠. 내가 봐도 안 되겠다 싶으면서도 마음 한구석으로는 기대하면서 칭찬해줄지도 모른다고 생각했던 거예요.

—— 어딘가 괜찮은 부분을 찾아내 칭찬해줄지도 모른다는?

테라다 애니까요. 제가 모르는 괜찮은 부분을 발견해주지 않을까 생각했지만 전혀 아니었어요.

손 코너리 때는 결말은 보이지 않아도 과정을 믿고 그리기 시작한 느낌이었어요. 어디로 갈지는 몰라도 이 길은 틀림이 없다는 느낌이랄까. 한 걸음 한 걸음 집중해 그리는 느낌. 길은 잘못되지 않았다는 걸 한 걸음 나아갈 때마다 알았으니까 조바심을 내 달리거나 하지는 않았죠. 하지만 두 번째는 골 지점이 보인다고 지레짐작하고 발밑을 보지 않았어요. 그 상태로 뛰어나갔다가 넘어졌달까. 그런 일로 실패하나 싶죠.

그래서 손 코너리 성공과 그 후의 실패는 큰 교훈이 됐어요. 그때 손에 넣은 건 '제대로 보려 관찰하려 했을 때 보이는 건 시간만 들이면 그릴 수 있구나' 하는 감각과, '도구는 올바르게 써야 하는 거구나'라는 사실. 그리고 나중에 생각해보니, 편하게 그리기 시작했던 것도 좋은 효과를 가져다줬는지 모르겠네요.

그렇다 쳐도 그때는 스스로도 하룻밤 사이에 실력이 늘었다는 느낌이 드니까 오오! 하고 생각했죠. 뭐, 이런저런 우연이 겹쳐졌던 거지만요.

—— 알겠어요. 그게 갑자기 실력이 늘었다는 사실의 실제 체험이군요. 이제까지 해왔던 것들의 축적이 거기서 한번 꽈광 터졌던 느낌일까요?

테라다 지름길은 없다는 걸 알았죠. 그렇기 때문에 잘 풀리는 것도 중요하다는 생각이 들어요. 그 경지에 도달하기 위한 축적이 있고, 꾸준한 노력도 반드시 필요하지만, 그걸 확인하는 포인트를 자신에게 부여하면 좋겠구나 생각했어요.

그걸 실감하면 스위치가 바뀌거든요. 뭘 해도 안 되는 건 아니구나, 하고. 그건 축적으로 넘어설 수 있다는 가능성이 존재한다는 거죠. 계~속 그림을 그리지 않았다면 좌절했을지도 모르지만, 타츠미 시로 씨의 터치라든가 『일러스트레이션』의 'How to Draw'를 참고했던 경험이며, 그런 것들이 모두 합쳐져 자신이 가진 가능성을 의도치 않게 확인했던 것이 굉장히 컸죠.

그런 이야기가 '남들 앞에서 그림을 그린다는 것'과 어떻게 이어지느냐 하면, 그려나가는 과정에서 자신감이 붙어서, 남들 앞에서도 그림을 그릴 수 있게 됐을 거라는 뭐 그런 이야기……

―― 라고 생각할 수 있을까요? 남들 앞인걸요. 긴장되잖아요.

"남들 앞에서 알몸이 된다"

테라다 자주 말했지만, 남들 앞에서 그림을 그린다는 건 광대놀음에 가까워서, 사람마다 적성은 있을지는 몰라도 그것을 위한 연습을 하면 돼요.

연재 1회에서 머릿속 스케치는 훈련이라는 말을 했던 것 같은데요, 머릿속에 펼쳐놓은 밑그림이 있고 거기에는 수많은 선을 그어놓지만 그 속에서 하나를 선택한다는 훈련. 그걸 거쳐 남들 앞에서 그리는 거예요.

―― 머릿속의 밑그림도 선의 선택도 완벽했지만 현장의 분위기 때문에 긴장돼 생각대로 손이 움직이지 않는 일도 있지 않을까 하는데요.

테라다 그렇죠, 그럴 수 있죠! 하지만 어쩔 수 없는 일은 아니에요.

―― 그리면 그릴수록 생각한 대로 안 나가서 수습이 안 돼! 하는 경험은 없으셨나요?

테라다 만약 그런 게 한 번이라도 있었다면 그걸 넘어서느라 엄청나게 고생을 했겠지만, 어쩌다 보니 그런 게 없었어요. 될 뻔한 적은 있어요. 갑자기 머릿속이 새하얗게 되면서 '집중집중! 여기에는 나밖에 없다! 아무도 없다! 너희는 전부 돼지다! (거짓말입니다)'하고 의식을 쥐어짜낸 적은 있지만, 마지막에는 '뭐 실패해도 죽는 건 아니잖아~ 아 배고파~' 하고 배를 쨌죠.

―― 남들 앞에서도 배는 고프니까요. 라이브 드로잉은 언제쯤부터 시작하셨나요?

테라다 기억은 안 나지만 40대 들어서부터 아니었을까요. 최근에는 이미 라이브 드로잉을 하는 사람처럼 돼버리기도 했으니 제안을 받기도 하지만, 초기에는 제가 먼저

"라이브 드로잉이라도 할까요?!" 하고 말을 꺼냈던 것도 같아요. 그래도 하지 말 걸 그 랬다고 생각하는 경우도 종종 있지만요.

—— 하지 말 걸 그랬다뇨?

테라다 역시 긴장상태가 시작돼서 '뭔가 싫다~' 하는 기분이 들 때죠. 묘하게 집중력 이 없을 때가 있으니까. 그럴 때는 불안해지죠. 스포츠 시합처럼 남들 앞에서 뭔가를 할 때는 멘탈을 얼마나 평온하게 유지하느냐가 중요하다는 말을 곧잘 하잖아요. 시합 에 집중해! 라든가. 포커스할 방법을 찾으면 되지만, 이따금 몰입하는 데 시간이 걸릴 때가 있잖아요.

작업과정에서 생각해보자면, 그리기 시작했을 때는 아무 것도 생각하지 않고, 선을

하나 그은 다음 따라가곤 해요. 그리면서 집중력을 높여나가죠. 흔히들 "처음에 그런 데부터 그리세요?" 하고 질문을 하시는데, 어디서부터 그려도 별로 상관이 없어요. 그 런 건 정해진 게 아니니까, 처음에 그은 선 하나를 가이드로 삼아 다음 선으로 넘어가 는 거죠.

예를 들어 이런 화각으로, 대충 솥처럼 생긴 헬멧을 뒤집어쓴 여자아이를 그린다고 하면, 대충 머릿속에 헬멧과 얼굴이 떠오르죠. 먼저 기준이 되는 걸 그리면 편해지니 까, 그게 헬멧의 챙이라고 하면 우선 선을 하나 긋는 거예요. 거기서 일부러 이어지지 않은 곳에 다른 선 하나를 그려놓기도 하고요.

그렇게 해서 헬멧 챙이 될 선 하나를 그어놓으면, 화면에 대해 헬멧의 크기가 어느

정도인지가 나오잖아요.

대략 보이는 것의 가이드를 하나 그어놓으면 이젠 그 선에 대해서는 선택의 여지가 한정이 되죠. 아무 것도 없으면 선택지는 무한하지만, 선을 하나 그어버리면 추상화가 아닌 이상, 이 헬멧이니 각도도 대충 정해지는 거예요. 챙의 직경을 통해서.

그렇게 하면 이 직경에 대해서는 거의 90도로 올라가죠. 거기까지 그렸으면 커다란 이미지의 부품을 더해나가요. 여기까지 오면 상당히 편해지죠.

그 다음 두 번째로 긴장할 곳은 여자아이의 얼굴을 실패해선 안 된다는 부분. 솥 헬멧은 조금 모양이 이상해도 돼요. SF 솥이니까 형태가 이상해도 오히려 그걸 역으로 이용할 수 있지만, 사람 얼굴은 다들 매일 보고 있으니 조금만 이상하면 금방 알아보

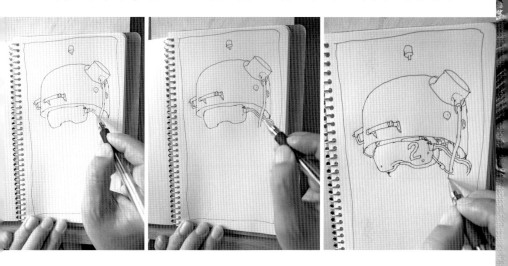

거든요. 실존하는 걸 그릴 때 두려운 점은 그 부분이고, 무의식적으로도 무언가 잘못됐다는 걸 느끼곤 해요. 그러니까 여자아이 얼굴을 그릴 준비로 말이죠, 얼굴 이외의 부품을 더하거나 해서 무마하는 거예요. 무마하면서 얼굴의 균형을 보죠.

마무리를 대충 생각하면서 부품을 더해나가고, 그러면서도 너무 많아지지 않게 공간에 대한 밸런스를 잡으면서 긴장감을 따라나가면 그렇게 크게 엇나가진 않아요. 않을 거예요. 아마도.

이마에 걸어놓은 고글을 그린다고 하면 고글에서 나온 케이블이 함께 엮이죠. 이렇게 세세한 요소를 그려넣으면서 여자아이의 얼굴 위치를 정해나가요. 그리고 한번 그려버린 건 어쩔 수가 없으니까 그려버린 부분에 맞춰나가는 방식이죠.

반드시 이렇게 한다! 고 결정해버리면 빗나갔을 때 당황하니까, 머릿속으로는 이미 그어버린 선은 태풍 같은 자연현상이란 식으로 생각해요. 다가올 태풍에 어떻게 대처할까 하는 마음가짐이죠. 거기서 이어나간 종착점이 한 장의 그림인 거예요.

고글을 그리기 시작했으면 이마와 고글의 밸런스는 이 정도겠다, 걸쇠는 이렇게 되겠다, 하는 식으로 제가 가진 현실의 정보를 총동원해나가는 거죠.

—— 선 하나에서 균형을 잡으면서 다음 선으로 옮겨나간다는 말씀이신데, 전체의 마무리는 당연히 생각해놓으시죠?

테라다 대충 정해놓는 경우가 많아요. 뭘 그리느냐 하는 목적지가 없으면 도착할 수가 없으니까, 이 경우의 목적지는 솥 헬멧을 쓴 여자아이죠. 그게 정해진 순간 갈 길은

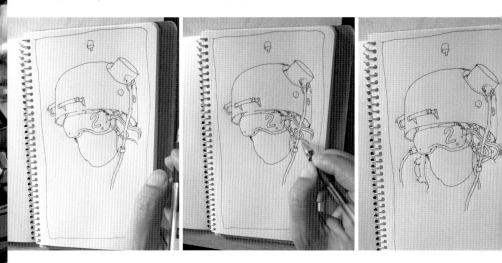

어느 정도 생겨나요. 먼 곳의 산 같은 느낌으로.

그 외에는 자신이 그리려 하는 것은 무엇인지, 그림이 가질 분위기에서 벗어나지 않도록 하는 거. 하나하나 틀리지 않도록 그리면 전체적으로도 틀리지 않는다는 감각이 있어요.

예를 들어 숲을 신의 시점에서 본다고 하면요, 우선 흙이 있고 씨가 떨어져 싹이 트고, 식물이 자라나고 곤충이 모이고, 곤충을 먹는 새도 오잖아요. 그런 전체의 구도가 어렴풋이 있잖아요. 그 요소를 하나하나 생각했을 때 숲이 생기죠. 저마다의 요소는 숲에 있어 옳고. 숲을 그릴 때 그렇다는 건데, 갑자기 거기에 티타늄 나사를 그려버리거나 하면 그건 이미 자연의 숲이 아니잖아요. 자연에 인간의 손이 더해졌다는 테마

가 하나 늘어나버릴지도 모르죠.

그런 감각으로, 이 헬멧에 대한 '숲속의 티타늄 나사'가 아닌 올바른 것을 놓아두는 거예요. 이 '올바르다'는 것도 제 자신 속에서 올바르다는 거죠. 그건 자신이 함양해나 갈 수밖에 없어요.

이 '자신 속의 올바름'을 가지는 게 굉장히 중요해요. 왜냐하면 스스로 생각하고 도 달한 '올바름'이 아니면 남을 설득시킬 수 없으니까요. 왜 숲에 티타늄 나사를 그려야 만 하는지를 설명할 수 있어야 해요. '남이 그렇게 말했으니까' 같은 이유로는 상대가 수긍하지 않으니까, 질문을 받으면 자신의 말로 대답할 수 있는, 그게 바로 '자신 속의 올바름'이에요. 설령 뜬금없는 것을 그리더라도 그건 그림에 수긍할 만한 힘을 주는

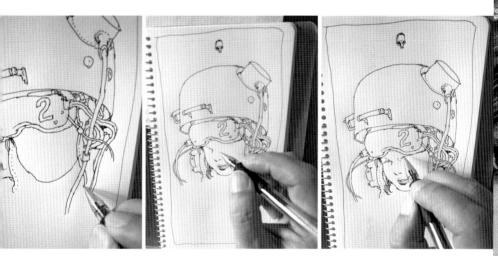

데다, 아주 중요하죠.

그 외에는, 물리적인 구조니까 이 여자아이의 머리는 여기에 있어요, 하는 점이랄 까요. 처음부터 머리에 막대기가 꽂힌 여자애를 그리려 했던 게 아니라면, 머리에 꽂 힌 것처럼 보이는 막대는 그리면 안 되겠죠. 지금 제가 그리려 하는 건 헬멧을 쓴 살아 있는 여자아이니까 그 구조를 지킬 거예요. 그리고 거기에서 벗어나지 않는 요소를 채워나가는 거죠. 스스로 묘사했던 것들을 배신하지 않는다는 뜻이에요.

그리고 구도를 망가뜨리는 형태를 넣지 않아야 해요. 틈새를 메워나가는 작업이죠. 그림을 그리는 것, 사물을 본다는 것은 틈새를 메워나가는 작업과 비슷한 것 같기도 해요. 아까 손 코너리 그림 이야기에서 '제대로 관찰한다'는 말을 했는데, 제대로 관찰

한다는 건 보이지 않았던 틈새를 없애나간다는 뜻이죠. 틈새를 놓친다는 건 결국 세부가 보이지 않았다는 뜻. 틈새를 깨달으면 깨달을수록 정보가 늘어나고, 그 수많은 정보 속에서 취사선택을 할 수 있어야 자기 그림이 되어가는 게 아닐까 해요.

틈새를 관찰한다는 건, 멍하니 보기만 하던 것이 대체 무엇으로 이루어졌는가, 어떤 식으로 존재했는가 하는 데에 집중한다는 뜻이 아닐지 싶네요.

뜬금없이 제가 좋아하는 격투기 이야기를 하자면요! 어떤 선수가 시합에 이겼다는 건 결국 상대보다도 먼저 자신의 공격을 맞혔다는 뜻이잖아요. 타격을 맞히지 못하면 이길 수가 없죠. 저는 오랫동안 격투기를 보면서, 격투기란 상대의 간격에 자신을 집어넣는 작업이라고 생각했어요.

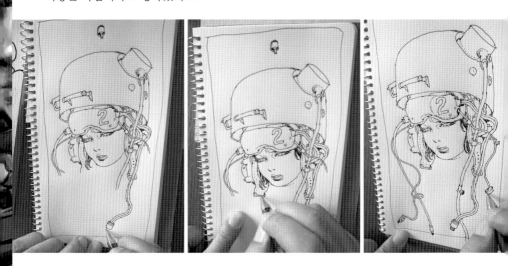

다들 똑같은 연습을 하잖아요. 복싱이라면 재즈하고 록하고 스트레이트를 배우고.

—— 규칙에 따라서요. 아뇨 잠깐, 잽하고 훅이겠죠.

테라다 잽잽. 동시에 몸도 만들고. 물론 이기는 데에는 많은 요인이 있겠지만, 먼저 자신의 펀치를 맞힌다는 발상만으로 따지면 상대가 '여기로 펀치가 날아온다'는 사실을 눈치 챈 상태에서 펀치를 맞히려 해봤자 상대는 막거나 피하겠죠. 하지만 상대가 예상하지 못한 곳에 들어가면 맞을 거 아녜요. 그리고 격투기에서 강한 사람은 상대가 예상하지 못했던 일을 하는, 혹은 생각지도 못한 순간을 만드는 사람이란 뜻이라고 생각해요. 그런 순간을 더 많이 발견하는 것도 재능일 거고요.

챔피언이라 해도, 기본적으로 연습량은 같고 신체조건도 비슷한 사람과 링에 설 텐

데. 그런 상황에서 무엇이 승패를 가르는가 하면, 응용력이든 운이든, 그런 것들을 통틀어 틈새를 발견하는 작업이라고 불러야 하나, 그런 게 아닐까 생각해요.

보는 것 같아도 제대로 보지 못하면, 사실은 이 정도 스피드로 레프트를 날릴 경우 상대에게 펀치가 맞는다는 사실도 자각하지 못한 채 시합이 흘러가버릴지도 모르잖아요. 눈치 챈 사람은 반대로 상대에게 펀치를 맞힐 수 있고. 아무도 피하지 못할 빛의 속도로 펀치를 치면 무조건 맞겠지만 인간에게는 무리고, 같은 인간이니 날아오는 펀치에는 기본적으로는 다들 반응할 수 있겠죠.

그게 맞는 요인이라면, 라운드가 진행되면서 오는 피로 같은 것 때문에 올렸던 주먹의 가드를 내렸다든가, 주의했다고 생각했지만 집중력이 떨어져 실수를 했다든가 여러 가지가 있겠지만요, 상대가 전혀 피로하지 않을 때에도 타격을 맞힐 수 있는 선수가 있잖아요. 그건 상대가 전혀 예상치 못했던 곳을 찔렀다는 뜻이라고 생각해요. 격투기만이 아니라 틈새가 보이면 보이는 만큼 많은 것으로 이어지고, 그건 사업에서도 그렇죠.

—— 틈새시장요?

테라다 없는 서비스를 제공한다는 점에서요. 그림도 틈새를 메워나가

는 작업에 가까우려나. 다른 사람이 보지 못한 틈새에 주의하는 사고방식. 이 그림의 틈새를 올바르게 메워나가는.

뭐 그런고로 다른 데 정신을 팔며 걸어가다간 돌부리에 발이 걸려 넘어지는 것과 같은 이치로, 그림을 그릴 때에도 집중해 넘어지지 않게 하면 그렇게 끔찍한 결과는 나지 않을 테고, 어떻게든 목적지에는 도착할 수 있지 않을까? 하는 이야기였습니다. 그러니까 남들 앞에서 그림을 그릴 때는 될 수 있는 한 남들이 본다는 사실을 잊고 손

님은 돼지다(거짓말입니다)! 나중에 너희를 잡아먹겠다(거짓말입니다)! 생각하면서 그리죠.

—— 그냥 배가 고파서 그런 거잖아요.

테라다 맞아요! 아니, 어쨌거나 주의를 다른 곳으로 돌려서는 안 된다는 말이에요. 아주 당연한 얘기구만!

"생각한 대로 잘 안 되는 것은 아주아주아주 당연."

—— 테라다 씨 자신의 평정심을 유지하기 위해 그림에 대한 집중력을 유지한다는 건 잘 알겠습니다. 그러면서도 라이브 드로잉에서만 느낄 수 있는 즐거움이 있을까요?

테라다 라이브는 다이렉트로 반응이 돌아오니까, 그걸 한 번 경험해보면 재미있죠.

—— 예를 들어 지금 그리시는 이 그림 같은 경우, 처음에 헬멧 챙이 될 선을 하나 그어놓고, 그 다음 대체적인 형태가 보였을 때 손님들의 반응이 있겠네요?

테라다 그렇죠. 뭘 그리는지 알았을 때 한순간 기뻐하시죠. 그럴 때는 '좋았어.' 하는 생각이 들고요. 그런 점이 꼭 길거리 공연 같은데, '이쯤 해서 좀 놀라게 해주고 싶은 걸.' 하는 부분을 생각했다가 일부러 나중에 그린다거나 하는 거. 퍼포먼스죠.

—— 보는 사람들에게 놀라움이나 즐거움을 주기 위해 평소와는 다른 순서대로 그리기도 하시는 거군요.

테라다 맞아요, 그런 게 있어요. 기본은 엔터테인먼트니까 재미를 줘야죠. 그렇게 해

그림을 그리는 게 재미있다는 사실을 사람들에게 알리는 게 첫 번째 목적이니까. '나도 그려볼까?', '나도 그릴 수 있지 않을까?' 하는 생각을 주는 게 중요해요.

—— 손님을 놀라게 할 방법을 생각하면서 최대한 시선은 신경 쓰지 않는 자세로.

테라다 신경을 쓰면 그릴 수가 없으니까요. 잘 그리려고 하지 말고, 그림이 잘못되지 않도록 하는 데에 마음을 쏟아야죠. 잘 그려야지, 실패하지 말아야지 하는 건 전부 쓸데없는 생각이에요. 그렇게 멋을 부리는 거나 실패를 두려워하는 마음에서는 계속 거리를 두고.

그런 경험을 거듭했으니 뻔뻔해지기도 했고요. 하는 일에 한없이 솔직해져가고. 중요한 건 자신도 손님도 아니고 오늘 눈앞에서 그려지려 하는 그림이니까, 그림에 대

해 철저하게 솔직해질 것.

인생이란 게 거의 자기 뜻대로는 안 되잖아요. 어떤 일이든. 잘 되지 않았던 데에 사로잡힐 시간은 헛된 거니까, 그럼 일어난 일에 자신이 어떻게 할까, 맞춰나가는 쪽이 편하겠다, 그런 생각이 들잖아요. 자기 자신을 잃어버리라는 게 아니에요. 상황에 맞춘 자기 자신을 준비해두라는 거죠. 기대를 품으면 매사가 나쁜 방향으로 잘 가는 것 같아요. 사람은 자신에게도 타인에게도, 무엇에나 다 기대하잖아요. 예를 들면 남에게 기대하기도 하고, 영화를 보러 가면 영화에도 기대하고.

—— 그러게요. 인터넷에 올라온 영화 리뷰 같은 걸 보면 '실망'이라 적힌 것도 많지요.

테라다 그게 영화의 문맥 때문에 나온 의견인지, 자신의 기대치에서 벗어났기 때문에

실망했다는 단순한 감상인지, 그걸 알 수 없는 문장은 마음에 와 닿질 않아요. 같은 감상을 가진 사람과 공감은 할 수 있을지 모르지만 공감이란 창작과는 거리가 먼 것이기도 하니 차치하고요.

영화 내용을 들어서, 이러이러한 것처럼 도입부를 묘사해놓고는 그렇게 되지 않아서 실망이었다면 이해가 가지만, 그저 자기는 이렇게 생각했는데 그렇지 않아서 실망했다는 건 어린아이의 감상이죠. 그건 리뷰가 아니라 푸념이나 선입견일 뿐이죠.

이러이러한 부분을 고치라는 게 아니라, 자신의 기대와 달랐다고 실망했다는 마인드는 결과적으로 자신에게 손해가 된다는 생각밖에는 안 들어요. 아깝다는 생각이 들

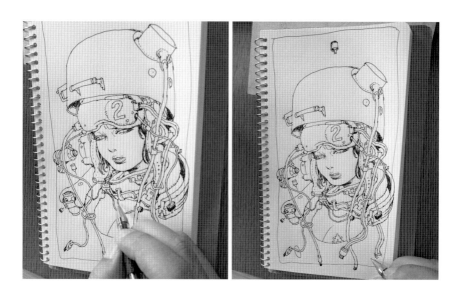

어요. 기대와 달랐으니 그건 나쁜 것이라는 자세는 인생을 재미없게, 푸념 같은 것으로 만들어버릴 것 같아요.

그러느니 상황을 받아들이면서, 그걸 어떻게 바꾸면 더 좋을까 하는 자세가 어떤 일에나 재미를 가져다주고, 그림을 그리는 사람에게도 그쪽이 더 편해요. 저 자신이 항상 그렇게 했던 건 아니지만 그러려 한다는 거고, 편한 방향으로 갈 생각이고요. 상황에 대해 쓸데없이 화를 내면 마음이 전혀 편해지지 않잖아요.

—— 나이를 먹으면 '이렇게 했어야 하는데!' 하고 화를 내는 게 얼마나 허무한지를 깨닫게 되니까요. 하지만 저도 어렸을 때는 '그건 안 돼!' 하는 마음이 강해서, 그런 의견을

인터넷에 쓰는 분들의 마음도 이해는 가요.

테라다 편협한 의견을 접하면, 자기에게서 없애고 싶은 부분을 일부러 드러내는 것 같아서 오히려 애처롭기도 해요.

—— 자기에게도 아직 그런 면이 존재할지 모른다는 자각이 있고, 없애버리고 싶고. 없앨 수 없으니까 하다못해 감추고 싶은 부분을 다른 누군가가 스트레이트하게 드러내면 가슴이 철렁하잖아요.

테라다 자기 자신을 들이대는 것 같아서 말이죠. 하지만 드러낸다 한들 뭔가가 바뀌느냐 하면, 바뀌지 않거든요. 푸념을 하고 저주를 한다고 상황이 바뀐다면 저도 죽을 만큼 저주하겠지만, 바뀌질 않거든요. 그럴 거면 나는 그 일에 대해 어떻게 존재해야 할지 생각하는 게 인생을 더 즐길 수 있을 거예요.

푸념하고 화를 낸다고 상황이 좋아지는 일은 별로 없으니까. 그런 사람은 만화를 그리면 되지 않을까요! 만화를!

—— 개인적인 분노나 저주를 만화에 쏟아버리는 건가요?

테라다 네. 창작활동은 엄청난 테라피라서, 꽤 중요한 일이라고 생각해요. 제가 아는 만화가는 "난 만화를

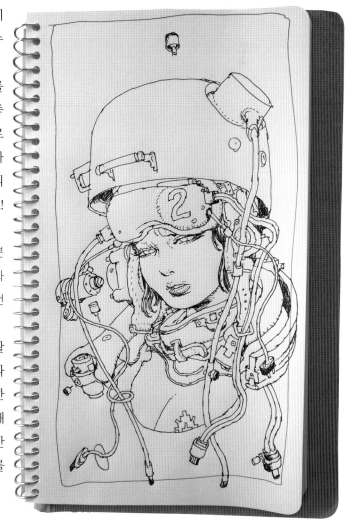

그리지 않았으면 미쳐버렸을 거야."라고 대놓고 말하기도 했으니까 이해가 가요.

── 개인의 울분을 풀기 위해 그린 만화가 독자들에게 공감할 수 있는 내용이 될지 어떨지는 별개로 치고요.

테라다 그건 어떤 작품으로 승화시키느냐에 달렸죠. 저주만으로 구성된 작품도 없지는 않으니까. 그게 문제를 환기시켜주면 좋겠지만 단순히 '그리고 싶었다'로 끝나는 것이 되면, 흔히 말하는 프로의 작품으로서는 어떨까 싶죠. 그래도 인터넷에 푸념을 토해내기만 하는 것보다는 건설적이라 생각하니 만화를 그리면 좋을 텐데 말이에요. 만화는 당신을 구할 거예요! 잘하면 팔릴 수도 있고! 대박! 좀 얘기가 빗나갔지만.

"남들 앞에서 이야기한다는 것"

── 그러면 토크쇼에 관해서는 어떤가요? 만화가 분들은 보통 책상에 앉아 묵묵히 그리는 작업을 하시니, 대중 앞에서 이야기를 하는 건 불편하다는 분들이 많을 것 같아요.

테라다 익숙함의 문제 아닐까요.

── 해본 적이 없는 일은 익숙해질 수 없잖아요?

테라다 나가는 걸 꺼려하지 않도록 마음먹어야 하지 않을까요. 뭐 그 이전에, 딱

히 만화가가 토크쇼를 해야만 한다고 생각한 적은 한 번도 없지만, 저는 남들 앞에서 이야기를 하는 게 전혀 쉽질 않아요. 하지만 상대 쪽에서 먼저 토크쇼 하지 않겠느냐고 얘기를 꺼냈을 때, "아뇨, 사람들 앞에서는 좀……." 그랬다가 상대에게 쫌생원이라고 찍히는 건 싫잖아요.

── 아뇨, 누가 그런 생각을 한다고 그래요. 이상한 피해망상이 발동했어요!

테라다 겁쟁이 자식이라고 찍히는 건 싫으니까 "좋아요! 그 정도쯤이야!" 하고 말해주죠!! 웃기지 말라 그래! 어디 해 보자 이거야!

── 허세 쩌는 중학생 같아!

테라다 원래 소심하고 혼자 있는 걸 좋아하니까, "사람이 너무 좋아! 너무 좋아서 죽겠어!" 하는 타입도 아니지만요, 그림을 그린다는 것과 억지로 연결해 생각하자면, 표현한다는 의미에서는 남들 앞에서 이야기를 하는 것과도 같은 면이 있어요. 자신의 생각을 드러낸다는. 라이브 드로잉도 그렇지요.

처음으로 남들 앞에서 이야기를 했던 건 서른 살쯤이었어요. 모교인 아사가야 미술전문학교에서, 프로로 일하는 졸업생으로서 세미나에 와 이야기를 해 달라는 요청이 왔거든요. 남들 앞에서 이야기를 해본 적은 없지만 경험은 해보고 싶다는 생각이 들었죠. 이것저것 준비해서 갔는데, 결국 생각했던 것의 20퍼센트 정도밖에 말하지 못했어요. 게다가 긴장해서 중간부터는 무슨 말을 하는지도 알 수 없었고.

── 아아~ 그거 씁쓸하죠. 학생들의 반응까지 안 좋으면 더더욱 괴롭고.

테라다 수업이니까 학생들도 딱히 듣고 싶었던 건 아닐 테고, 반응도 안 좋았고. 제 학창시절을 떠올려보면 갑자기 모르는 놈이 수업시간에 찾아와 떠들어봤자 짜증나기만 할 테니 짜증나지 않을 만한 이야기를 해야겠다는 부담감도 있어서 더 실수했죠.

그건 아까 말씀드린 라이브 드로잉하고 똑같아서, 관객을 너무 의식해 전혀 이야기

의 내용에 포커스를 맞추지 못했던 거예요. 그런 상황을 타파하려면 경험을 쌓는 수밖에 없을 거라고 생각했죠.

대충 그 무렵부터는 자신이 하는 일을 체계적으로 생각할 수 있게 돼서, 자신을 객관시하면 테마에 따라 대충 이야기하고 싶은 내용이 세트로 딸려나오게 됐어요. 뭐, 그러니까 타이밍만 맞으면 그런 의뢰도 받게 됐지요. 아저씨가 된 후부터네요. 자신의 일에만 벅찼던 무렵에는 할 이야기도 없었으니. 남들 앞에서 말할 만큼 쌓아둔 것도 없었고. 아니, 지금도 그렇긴 하지만요, 30년 일하면서 축적된 이야기라면 할 수 있으니까 제 이야기라기보다는 일반화할 수 있는 부분이 조금은 있지 않을까~ 싶어요.

그런고로 슬쩍슬쩍 사인회에 토크쇼를 끼워넣는다거나 하다 보니 어느 샌가 이따금 "테라다 씨는 토크가 능숙하시네요."라는 말을 듣곤 해서 제가 놀라곤 합니다.

── 토크 실력도 늘어서(웃음).

테라다 늘었다기보다는 뻔뻔해졌죠. 장소에 대해 별로 긴장하지 않게 된 거 아닐까요. 완전히 어웨이인 중소기업 세미나 같은 데 불려나가면 좀 위험하겠지만. 그림쟁이 업계에서 어느 정도는 그림을 그리는 사람으로 알려져서 나오는 여유라는 것도 자각하고 있으니, 그렇지 않은 장소에 불려나가면 술술 이야기하진 못할 거예요. 그림에 관한 이야기라면 어떻게든 되겠다는 것뿐. 어떤 분야가 됐든 들으려는 분들께는 이야기하기 편하지만 전혀 들을 마음이 없는 사람 앞에서 이야기하는 건 힘든걸요.

── 테라다 씨에게는 라이브 드로잉과 토크쇼가 표현한다는 면에서는 마찬가지라는 사실이 재미있네요.

테라다 네. 별로 다를 게 없죠. 아저씨가 돼서 자의식이 예전만큼 방해하지 않게 된 후로는 토크가 편해졌어요. 젊었을 때는 멋을 부리려 하거나, 멋있게 말할 생각만 있었으니까.

하지만 사실은 라이브 드로잉도 토크쇼도 아직 힘들어요. 그래도 저는 엔터테인먼트 업종이라고 생각하니까, 서비스 정신을 발휘해야죠. 보고 싶은 사람이 있으면 그리고, 듣고 싶은 사람이 있으면 말하고. 그래도 역시 근본적으로는 책상에 앉아 그림을 그리고 싶으니까.

그림을 그리는 사람은 대체로 자기 그림은 보여주고 싶어하잖아요. 유스트림(Ustream) 같은 데에서 드로잉 방송을 하는 분들도 많고. 그건 자기 영역 안에서라면 즐길 수 있다는 뜻이잖아요. 하지만 그건 남들 앞에서도 할 수 있다는 뜻 아녜요? 장

소에 상관없이, 자신의 환경을 자택 수준까지 끌어올릴 수 있다면 밖이든 집이든 상관없을 거 아녜요. 사실은 보여주고 싶다는 생각을 가진 사람들은 많고, 자의식과 절충해나가는 거죠. 유스트림은 그게 가능하니까 좋은 툴이라고 생각해요.

—— 그럼 테라다 씨도 유스트림에서 드로잉 방송을 하시면?

테라다 시져, 창피해…….

—— 이보세요.

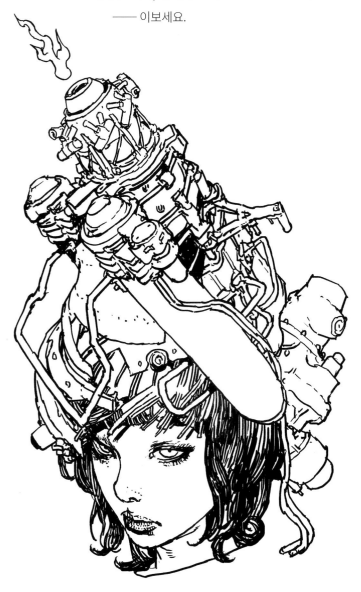

11 라이브로 그린다. 하염없이 선을 그어나간다

2015년 8월 29일부터 개최되는 나카노 브로드웨이, Hidari Zingaro 갤러리의 개인전에 쓸 그림을 그린다. 농땡이를 부리지 못하도록 완성될 때까지의 모습을 연속촬영으로 담았다. 촬영자는 ERECT mangazine의 후쿠다 료. 촬영일은 2015년 8월 14일, 19일. 합쳐서 20시간 정도 만에 완성. 재료는 수채지 시리우스 전지 & 그림용 마커.

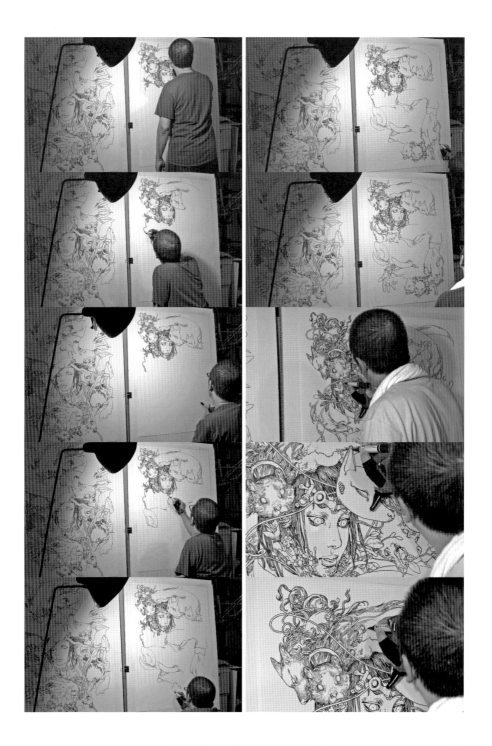

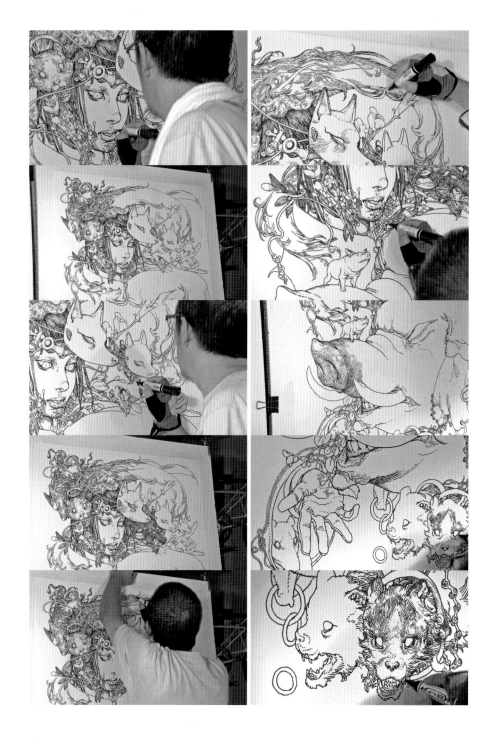

198

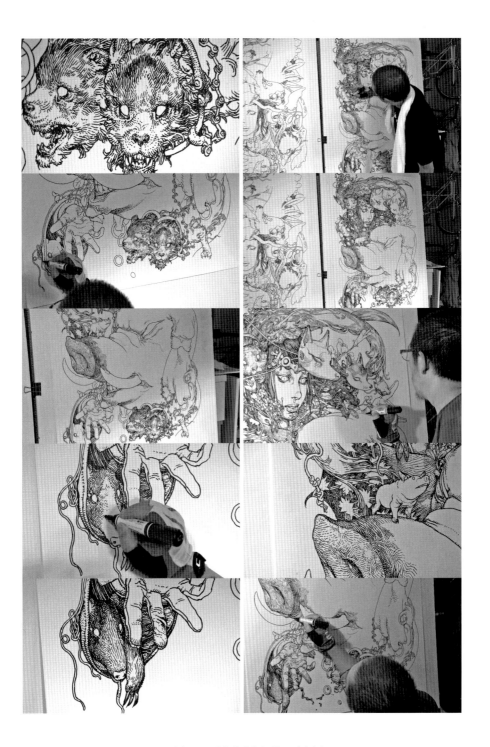

라이브로 그린다. 하염없이 선을 그어나간다

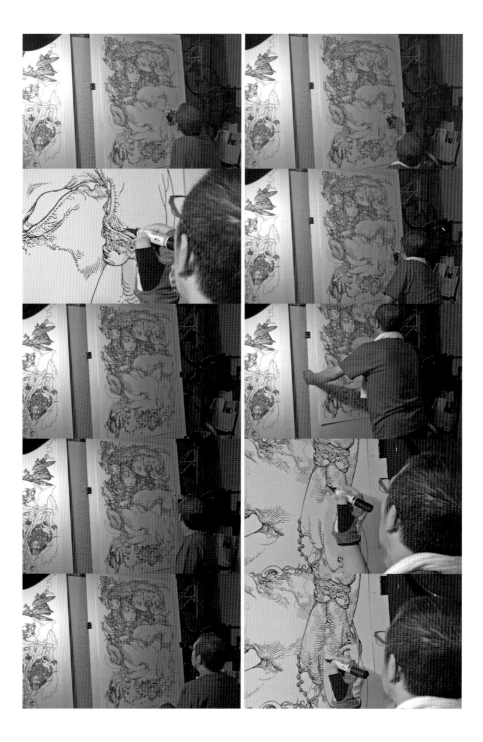

200

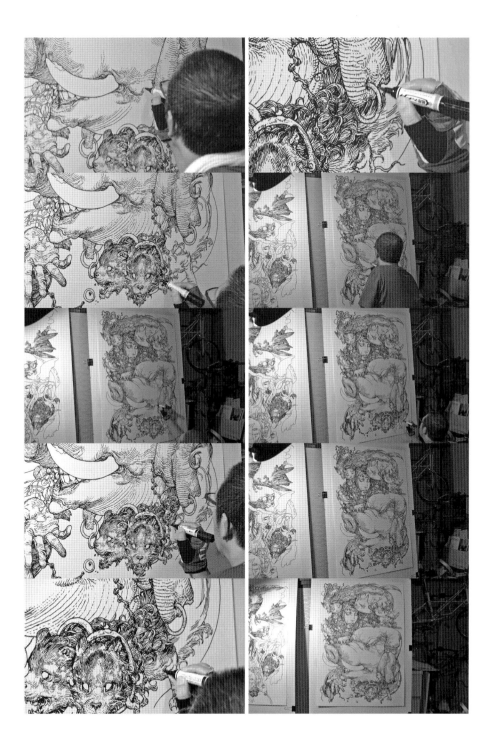

라이브로 그린다. 하염없이 선을 그어나간다

12 그림을 즐겨보자고

—— 전에 테라다 씨는 그림을 '자유롭게 봐줬으면 한다'고 말씀하셨는데요, 그 '자유롭게'를 알 수 없을 때도 있을 것 같아요. 문외한이 그림을 볼 때의 시작점이라든가 즐기는 방법을 알고 싶은데요. 이제까지 테라다 씨가 그리시는 모습을 보면 "이건 뭔가요? 왜 그렸나요? 이 의미는?" 하고 내막을 알고 싶어서 시끄럽게 여쭤보곤 했잖아요.

테라다 그림을 그리고 있는 사람 옆에 있으면 묻고 싶어지죠. 저도 물을 수 있으면 많은 분들께 묻고 싶고.

—— 예를 들면 아무 예비지식도 없이 16세기의 궁정화가가 그린 명화 같은 걸 봐도, 어떻게 즐겨야 좋을지.

테라다 역시 어느 정도 지식은 필요하겠죠. 무언가를 즐기기 위해 가져야 할 정보란 게 있잖아요. 아무 것도 모른 채 미식축구를 봐도 재미가 없는 건 당연하고, 그와 마찬가지로 어떤 것에나 문맥이 있죠.

일본 만화를 예로 들자면 오른쪽에서 왼쪽으로 읽고, 말풍선은 사람의 대사라든가, 그런 걸 모르고 읽으면 재미는 전해지지 않을 거예요. 그러니까 무언가를 재미있게 접하려는 노력이란 건 의외로 중요한데, 다들 그걸 노력이라고 생각하지 않는 것 같아요. 어렸을 때부터 야구를 보면서, "아빠, 병살이 뭐야?" 하고 물어보면 처음에는 그걸 가르쳐줄 사람이 곁에 있잖아요. 그렇게 익혀나간 결과 "왜 거기서 뛰고 난리야!" 하면서 플레이의 동향을 이해하게 되죠.

그건 그림도 마찬가지라, 예를 들어서 지금 말씀드린 궁정화가의 그림이 있다고 치고, 당시의 궁정이 어떻게 존재했고, 누가 있었고, 어떻게 성립된 그림인지를 알면 갑자기 재미있어지거든요. 그림을 즐기는 방법은 수없이 많아서, 그림을 그리는 사람이 그걸 봤을 때는 '이런 방식으로 칠하는 건 처음 봤는걸.' 하고 생각하겠죠. 야구를 하는 사람이 TV의 야구 중계를 보면 "이 플레이는 대단해! 외야에서 홈까지 노바운드로 던지다니!" 하면서 흥분할 수 있는 건 투구 폼이나 어깨 힘이 얼마나 훌륭한지를 알기

때문이겠죠. 그렇게 즐기는 법도 있는 거예요.

그러면 그림을 그리지 않는 사람은 어떻게 보는 게 좋을까. 정보를 얻거나 해설을 읽거나 해서, 소위 명화라 불리는 것이 왜 명화인지를 자기 눈으로 확인하는 게 올바른 감상법이 아닐까요.

언어를 통하지 않고 전해지는 것은 사실 그리 많지 않죠. 반대로 말하자면 그럴 때는 '저 그림은 잘 모르겠지만 색이 예쁘네.'라든가 그 정도면 돼요. 그건 풍경을 보는 것과 같아서 저녁놀이 붉고 아름답다, 정도면 되는 거죠. 그런 수준으로 보다가 '왜 저녁놀은 붉을까?'까지 파고들어가는 식으로. 즐기는 방법은 다채로우니까, 더 깊이 들어가면 그렇게 즐기는 것도 가능하고, 얕아도 좋고. 그러면 되는 거 아닐까요? 그림을 즐기는 방법이란 건 얼마든지 설명할 수 있어요. 같이 미술관에 가보면.

—— 아, 그거 좋네요!

테라다 그건 다시 말해 내가 야구를 아는 술꾼 아버지니까 그런 거죠. 인간이 하는 일에는 무엇에나 규칙이 있어요. 사람의 손을 거쳐 퍼져가는 규칙은 최소한도로 알아두

는 편이 재미를 더해줄 거예요. 제멋대로 자기 규칙을 만들어봤자, 그게 적용되지 않을 때는 본질에 닿지 않은 채 재미없는 결말을 맞을지도 모르죠.

규칙은 우습게 볼 수 없어요. 규칙을 안다는 건 오히려 자유로워지기 위한 도구이기도 하니까, 어느 정도 무게를 두고 생각하면서 접하면 더 풍성하게 즐길 수 있다는

뜻이죠. 규칙을 알면 그 다음에는 규칙을 벗겨내고 볼 수도 있고요. 인상만으로 "그림은 어떻게 봐도 상관없어!"라고 말할 게 아니라, 공부한 다음에 똑같은 말을 하면 설득력이 생기잖아요. 어떤 관점을 가져도 상관없다는 사실에 스스로 도달하면 되는 거죠. 그 입구는 남에게 받은 것일 수도 있어요. "어떤 관점을 가져도 상관없어." "아뇨, 관점이란 걸 모르겠는데요." "그럼 왜 모르는지를 생각해보자." 뭐 이런 식으로.

── 테라다 씨도 미술관에 가실 때 예비지식으로 공부를 하신 다음에 가요?

테라다 안 해요.

── 안 하시는구나~.

테라다 다만 저는 어렸을 때부터 그림을 그리는 사람의 입장에서 봤으니까, 좀 달라요. 아까 말씀드렸던 예를 들자면, 야구의 규칙은 모르지만 공을 외야에서 노바운드로 홈까지 던지는 게 얼마나 어려운지는 알거든요. 그러니까 그런 관점에서 들어가죠. 그림을 그리지 않는 사람의 관점과는 다른 즐거움이 있어요.

── 그렇군요. '나는 이런 식으로는 그리지 않는데' 하는 식으로?

테라다 그런 식으로. 이렇게도 그릴 수 있구나! 라든가. 그건 요리를 하는 사람이 레스토랑에 갔을 때 이 조미료는 뭘까 생각하는 것과 마찬가지예요. 요리를 해본 적이 없는 사람은 맛있네 맛있어 하면 끝나잖아요. 레스토랑에서 식사를 할 때의 생각하는 방식이 완전히 달라지는 거죠.

제 시작점은 항상 그리는 쪽이니까. 그건 그림의 좋고 나쁨을 나타내는 측면 중 하나일 뿐이에요. 절대시하지는 않지만, 한 가지 관점은 이미 가지고 있는 셈이죠.

── 테라다 씨는 그쪽 방면의 해설이라면 가능하겠네요.

테라다 해설은 중요해요. 요도가와 나가하루[01]씨가 말하는 것처럼 '이 영화는 이런 식으로 보면 재미있어요.' 하는 게 중요해요. 안 그러면 예고편에서 잠깐 곰 인형이 지나갔다고 '곰 인형이 깽판을 치는 영화'라고 생각해 보러 갔더니 곰은 아무 것도 하지 않으면 "곰 인형이 깽판 치는 영화를 보고 싶었다고!!"가 되겠죠.

── 그냥 '곰 인형이 깽판'이란 소리를 해보고 싶었을 거예요.

테라다 그 사람에게는 곰 인형이 깽판을 치지 않았으니까 졸작이라는 뜻이 되겠지만, 실제로도 그런 관점을 가지는 사람이 종종 있어요.

01 요도가와 나가하루: 일본의 잡지편집자이자 영화 해설평론가. 32년에 걸쳐 「일요 양화극장」의 해설을 맡아 일본인들에게는 매우 친숙한 아저씨 같은 인상이 있다.

—— 지레짐작으로 기대하고, 그렇지 않았다고 해서 '이건 아니야'라고 하는 사람이 정말 많죠……

테라다 그건 사람의 천성이니까 기대하지 말라는 게 더 어렵고, 작품의 볼거리를 가장 잘 볼 수 있도록 기대하는 방법을 가르쳐주는 게 해설이죠. 어떻게 하면 좋은 기대감으로 볼 수 있을지, 그런 부분을 아는 것도 하나의 시점. '이 정도는 알아두면 더 재미있다'는 식으로요.

제 경우 그림을 그리는 사람의 시점이 되니까 '이 부분의 붓 쓰는 방식은 어렵겠다'는 식이 되겠지만, 사람에게는 그런 기술에 대한 평가도 중요하거든요.

요전에 어떤 문장에서 읽었는데, '아트(art)'라는 말의 어원은 라틴어로 사연에 대한 기술을 뜻했다고 해요. 무슨 소리냐 하면, 인간이 손을 대 만든 것이 아트라는 사고방식. 실용적인 기계가 됐든 실용성이 없는 그림이 됐든, 그건 아트라는 거죠. 근원을 한참 따라가자면 우선 자연이 먼저 있었을 거 아녜요. 꽃이 피고, 벌레가 있고, 숲이 생기고, 계곡

기린

이 생기
고, 동물
이 있고.
그건 자
연이 이
룬 아름다움
이죠. 인간의
손을 거치지
않지만, 그에
가까운 감동을 인
간의 손으로 만들어낼 수 있
는가 하는 활동이 아트의 발
상이라고 생각해요. 도구라고
해도.

야생짐승에게 공격당해 팔을
물렸다고 쳐요. 예리한 이빨에 물리는 바람에 팔에 구멍
이 뚫렸다고 할게요. 인간에게는 날카로운 이빨이 없으니까
그렇게 피부를 찢을 수 없지만, 엄청나게 날카로운 돌을 발견해 시험 삼아 옆에 있던
요시다 군의 팔을 찔러봤더니 구멍이 뚫렸어요. "이건 굉장한데! 짐승 같아! 이 돌은
내가 찾은 거야!" 뭐 그런 게 최초의 기술이었던 거죠.

—— 요시다 군은 불쌍하지만, 자연을 본뜬 기술이라는 거군요.

테라다 네. 오리지널은 자연에밖에 없으니까. 날카롭게 벨 수 있는 것을 모방하기 시
작한 거예요. 처음에는 여기저기 떨어진 돌로 해봤지만, 누군가가 이거 만들 수 있지
않을까 생각했고, 돌을 쪼개 날카롭게 했어요. 그게 처음으로 사람의 손이 더해진 도
구가 되겠죠. 그건 몇 번이나 돌을 쪼갠다는 기술에서 생겨난 짐승의 이빨 같은 도구
고, 아트인 거예요. 사람이 자연을 모방한 순간 아트가 생겨났죠. 그렇게 되면 이미 도
구니 뭐니 하는 건 상관없어요. 기술 그 자체에 외경심을 품는 마음은 옛날부터 있었
던 거예요. 지금도 수도꼭지를 틀면 물이 나오고 키를 돌리면 차가 움직이고, 대단하
잖아요. 그건 전부 기술이죠. 사람들은 원래부터 기술 그 자체에 흥분하고 감동하는

마음을 가지고 있었고, 그건 자연에 대한 감동과 똑같지 않을까요. 인력으로 만들어 낸 것에 대한 감동이기도 하고. 그러니까 기술과 아트를 비교해 기술을 아래로 두는 풍조가 있다고 하면, 실제로 있기도 하지만, 그건 아니에요. 양쪽 모두 같은 가치가 있고 양쪽 모두 필요한 것이라는 관점이에요, 저는.

그러니까 정밀한 시계란 건 정말 굉장하죠. 누군가가 그린 서툰 그림에 비교하면 그쪽이 대단하겠죠. 대단하다는 건 어디까지나 상대적이지만, 자기 마음속에서는 '이건 좋고 이건 나빠' 하는 감각이 나올 거 아녜요. 그렇게 미의식이나 가치관이 되어가지만, 그 밑바닥에 깔린 건 사람의 손으로 만들어낸 것에 대한 존경의 감정이에요.

시간이 흐르면 공예품도 아트가 되잖아요? 예를 들어 우키요에도 당시에는 잡지나 브로마이드 같은 거였고. 다들 장지문의 구멍을 때우려고 붙이거나 했잖아요. 그랬는데 나중에 해외 사람들이 "이건 굉장한 판화야!" 하고 가르쳐줘서 비로소 대단하다는 사실을 깨달았죠. 뭐가 대단하냐면, 판화에 쓰인 작가의 원화가 설령 시시하더라도 그걸 파내고 찍는 기술로 대단하게 만들었단 말이에요. 단순히 말하자면 기술이 대단하다는 거고, 다시 밀해 기술에 감동하는 건 매우 자연스러운 일이죠. 기술에 대한 존경심과 아트에 대한 존경심은 기본은 똑같다는 거. 근데 이거 무슨 얘기였죠?

── 그림을 즐기는 방법이었죠.

테라다 맞아! 음, 도구 쓰는 법이라든가 붓을 살리는 방법이라든가, 사물을 옮겨 그리는 방법 같은 부분에서도 충분히 그림을 이야기할 수 있다는 거였죠. 그건 대단한 일이고, 가치도 있어요. 엄청난 묘사력의 그림은 그것만으로도 흥분하는 법이지만, 모르는 사람에게는 전해지지 않기도 하잖아요. '사진 같다'는 말로 끝나버리기도 하고.

── 저는 그림을 그리지 않으니까 테라다 씨 같은 관점은 가질 수 없겠지만, 테라다 씨가 곁에 있고, 그리는 사람이 그림을 보는 관점을 가르쳐주면 분명 굉장히 재미있을 것 같아요. 그러니까 다음번에 미술관에 같이 가서 이런저런 해설을 부탁드려요!

테라다 오, 그거 좋죠! 그럼 파리 오르세에 갈까요? 티켓 부탁해요.

── 그건 무리! 그러니까 구글맵의 스트리트 뷰로!

테라다 에이~.

13 만화와 일러스트로 인생을 논하다?

"테라다 식 모바일 작업환경 2015년도판"

―― 오늘은 작업장을 떠나 테라다 씨의 모바일 작업 환경을 보겠습니다. 맥북 에어와 Wacom 인튜오스, 와콤의 액정 펜 태블릿 신티크(Cintiq) 컴패니언 하이브리드 세 가지 죠. 이것이 2015년 현재 밖에서 작업을 하실 때 들고 다니시는 도구로군요.

테라다 아무래도 온천에서 일을 하지 않으면 안 되겠다 싶을 때 가지고 갑니다.

―― 온천?!

테라다 농담이고요. 국내외로 여행을 나닐 내의 작업용이죠.

전에는 맥북 프로 17인치와 태블릿을 가지고 갔어요. 하지만 무겁거든요. 허리에

부담이. 그래서 맥북 에어 11인치짜리 작은 걸로 했죠. 엄청 가벼워요. 액정 태블릿(신티크)은 화면에 직접 그릴 수 있고, 여기에 태블릿(인튜오스)을 하나 연결하면 외부 모니터가 되는 거예요.

── 태블릿은 언제나 자택에서 쓰시던 것의 작은 버전이군요. 하지만 액정 태블릿은 좀 무거울 것 같은데요.

테라다 네, 가볍진 않아요. 하지만 세 개 합쳐도 맥북 프로 17인치랑 비슷한 정도? 그리고 모니터가 두 개가 되는 걸 생각하면 나쁘지 않죠. 신티크는 하이브리드 모델이라 Mac하고 연결하면 액정 태블릿이 되고, 혼자 놔두면 안드로이드 태블릿이 돼요. 이제까지는 액정 태블릿은 안 썼지만.

── 그건 왜죠?

테라다 눈이 아파서. 액정 태블릿은 손으로 그릴 때랑 똑같은 거리에서 그리게 되잖아요. 노안 때문에 손이 닿는 정도 거리는 초점이 상당히 불안해요. 그래서 액정 태블릿을 쓰는 게 물리적으로 편하지 않고, 광원에 눈이 가까워지기도 하고. 그래도 모니터에 대고 직접 그림을 그릴 수 있으니 선화를 그릴 땐 굉장히 편하거든요. 선화는 손을 보면서 그리니까.

선은 하나의 선을 선택해 긋는 거고, 손끝에서 선을 그어나가는 컨트롤이 중요해요. 익숙해졌다고는 해도 펜 태블릿은 역시 거리가 있으니 직접 선을 긋는 것하고는 미묘하게 질이 달라져요. 미묘하게 감각이 어긋나죠. 그런데 색을 칠할 때는 상관이 없어요. 색칠은 의외로 엉성한 작업이라.

── 색칠은 액정 태블릿에서 직접 칠하지 않는 편이 나은가요?

테라다 손이 방해가 되지 않으니까요. 선을 긋는 건 바늘에 실을 끼우는 작업이랑 비슷하지만, 색을 칠하는 건 털실로 뜨개질을 하는 그런 느낌. 유화 같은 건 긴 붓으로 멀리 떨어진 곳에서 쓱쓱 칠하기도 하잖아요? 그거에 가까워요. 밑그림의 선이라는 가이드가 있으니까 문제는 없고. 하지만 액정 태블릿은 어떤 점이 좋으냐 하면, 스마트폰 같은 것 때문에 손가락으로 확대축소하는 데 익숙해졌잖아요. 그래서 직접 손가락을 대고 늘였다 줄였다 하는 게 자연스러운 느낌이라 좋죠.

── Mac의 줌 기능을 쓰는 것보다도?

테라다 아뇨, 그건 그거대로 편리하니까 양쪽 다 써요. 전 기본적으로는 키보드 단축키를 쓰는 파니까 단축키가 있고, 거기에 손가락으로도 확대할 수 있으면 더 좋지요.

―― 쌍칼잡이네요.

테라다　남자도 여자도 다 오케이.

―― 그런 뜻이 아니고요.

테라다　가벼운 농담이라구요! 전 여성이 너무너무 좋아서 참을 수가 없어요!

　뭐 어쨌든 도구로서 쓰기 편하도록 커스터마이즈할 요소가 마련돼 있고, 활용도가 좋아요. 하지만 노안 문제가 있고, 모니터는 종이랑 달리 크기에 묶이게 되니 작죠, 아무래도.

―― 평소 자택에서 쓰시는 모니터는 크니까요.

테라다　집에선 메인으로 30인치, 서브로 15인치니까. 역시 캔버스는 넓은 게 좋죠. 다만 화면에 그리는 것도 역시 크고. 기본적으로 평소 밑그림은 종이에 연필로 그리지만 밖에 나왔을 때 스캐너가 없으면 액정 태블릿에 그리는 건 어쩔 수 없어요. 디지털로 선화를 그릴 수 있다는 게 액정 태블릿의 장점이죠.

　여행 같은 것 때문에 잠시 작업장을 해외로 옮길 때는 작업환경을 가져가야 하는데, 그쪽에서 30인치 모니터를 살 수는 없잖아요. 이제까지는 맥북 프로 17인치를 가져갔지만 17인치가 단종돼버렸어요. 그럼 앞으로도 맥북을 쓸 때는 15인치밖에는 선택지가 없죠. 큼지막한 USB 접속 모바일 모니터로 외출한다는 방법이 없지는 않은

데, 제가 산 건 작업을 하기에는 느렸어요. 더 좋은 게 있을지도 모르지만.

── 랙 말씀이군요.

테라다 맞아요. 선을 쭉─────! 그으면 뒤늦게 스스스 따라오는 느낌. 작업에는 아직 적합하지 않죠. 그렇게 생각하면 와콤의 태블릿이나 액정 태블릿은 인간의 지각으로 신경쓰일 정도의 랙은 없기 때문에 그야말로 종이에 연필로 그리는 것과 차이가 없어요. 그 환경이 아닌 한 스트레스가 생길 것 같아서 아직까지는 맥북 프로 17인치와 인튜오스 세트를 가지고 다니지만요, 무겁더라고요. 앞으로 17인치는 사라질 테니 어떻게 한다 싶었을 때 신티크를 구했어요. 신티크는 13인치라서 역시 작지만, 작은 맥북 에어를 서브모니터로 삼으면 괜찮을지도 모르겠다! 해서 기계광 티를 팍팍 내면서 샀죠.

7월에 샌디에이고의 코믹콘에 갔을 때 이 3피스 세트를 가져가 한 달 정도 그쪽에서 작업을 해서 일본에 척척 납품해서 현재의 모바일 환경을 완성! 한 참입니다!

외출할 때는 도구를 적게 들고 다닐수록 좋으니까, Mac을 쓰는 전제로 생각했을 때 이상적인 환경은 무선으로 연결하는 얇은 21인치 액정 태블릿 같은 거. 그런 게 나오면 저는 열 대 정도는 살 거예요! 거짓말이지만.

── 열 대는 너무 많죠.

테라다 그러니까 거짓말이죠! 하지만 나오면 꼭 살 텐데~.

"시력, 체력은 지속되지 않는다니깐"

── 조금 전에 노안이라 액정 태블릿에 직접 그리실 때는 거리가 힘들다고 말씀하셨는데요, 그건 종이에 그리시는 것과 같은 거리겠네요. 그럼 평소 종이에 그리실 때도 힘든가요?

테라다 40대 후반부터 힘들었어요. 이젠 디테일한 부분을 그릴 때는 루페를 끼죠. 이시자카 코우지[01]가 선전하는 거. 울트라 세대니까 이시자카

맨눈일 때는 이런 얼굴로 그린다.

01 이시자카 코우지: 일본의 배우이자 화가, 작가. 번역이나 음악 활동도 한다. 여기서 말하는 모델은 하즈키(Hazuki) 루페를 말한다.

가 추천한 걸로(「울트라 Q」 등의 내레이션을 담당했다)! 원래 원시이긴 했지만 가까운 게 잘 보이지 않게 된 건 40대 후반. 정신이 들고 보니 엄청나게 얼굴을 찡그리고 그림을 그리더래요. 그렇게 하면 얼굴엔 주름이 생기고 어깨는 결리고 인상은 안 좋아지고. 하지만 나이가 들었으니 어쩔 수 없죠. 그리고 47살 정도 됐을 때 노안경을 만들어야지 생각하고 안경점에 가서 검사를 해보니, 당신은 노안이 아니라 난시라는 거예요. 그래서 난시용 안경을 만들어왔어요.

—— 테라다 씨가 쓰신 건 노안용이 아니라 난시용이군요.

테라다 네. 하지만 난시용을 쓰면 손이 보이기는 보여노, 하루에 몇 시간씩 작입을 하면 피곤해져서 초점 조절기능이 금방 떨어져요. 그렇게 되면 뿌옇게 흐려져서 보이는 데도 안 보이는 상태가 되죠. 원래 눈이 좋았던 만큼 그런 상황이 현저해서, 이시자카 코우지(의 광고)에게 낚여서 루페를 사봤더니, 이게 진짜 죽을 만큼 잘 보이는 거예요. 루페니까 당연하지만.

아예 헤드마운트 디스플레이를 장착하고 그리면 좋을 텐데.

하지만 루페의 시야 주위, 초점이 맞는 부분 외에는 왜곡되니까 시선을 조금만 돌리면 어지러워요. 컨디션에 따라서는 그림 그리다 말고 멀미하고. 그러다 보니 생각했어요. 어째서 나이에 따라 육체조건으로 작업량이 결정되는 걸까 하고.

—— 하지만 테라다 씨는 젊으셨을 때부터 눈을 소중히 여기셨잖아요.

테라다 컴퓨터를 써서 시력이 떨어진 게 아니라 완전히 나이 때문이에요. 젊었을 때는 상상도 못했는데, 실제로 시력이 떨어지고 나니 '아하, 이런 거구나' 하고 실감이 왔어요. 나이를 먹어도 그림을 팍팍 그려야지! 했던 마음은 있었지만 생각지도 못한 복병이 있었던 거예요.

나이를 먹으면 그림이 커지는 사람이 많다고 생각했죠. 큰 화면에 듬성듬성하게 쭉

쭉 그려나가는 식으로. 그건 역시 눈이 편해서가 아닐까 싶어요. 세밀한 그림을 그리려 하면 루페가 필요하니까 힘들고. 그러니까 그림을 크게 그려나갈 수밖에 없는 게 아닐까 하는 기분이 들었어요.

그 점에서 디지털은 화면을 확대해 그릴 수 있으니까 좋지만, 디지털 환경에서의 눈에 대해 말하자면, 모니터를 사용하는 환경이란 굉장히 중요해요. 근거리에, 어두운 방에서 모니터만 밝게 해놓고 작업을 계속하면 금방 눈이 피곤해져요. 전 그런 정보를 젊었을 때 선배들에게 배워서 알았죠. 방은 모니터와 같은 밝기로 하라든가, 빛의 반사를 줄이라든가, 어느 정도 화면과 거리를 두고 자세를 똑바로 하라든가. 그런 걸 지켰어요. 그래도 역시 나이에는 이기지 못하더라고요. 끝.

── 아뇨, 거기서 끝내시지 말고.

테라다 역시 눈도 도구 중 하나니까 스스로 상황에 따른 도구 사용법이나 관리를 해줘야 하죠. 지금은 그런 상황과 어떻게 절충해나갈지 하는 참이고요. 내는 은제까지고 깔쌈하게 보이는 기계 눈을 가지고 싶어야, 메텔!

── 테츠로~~~! 가 아니고, 왜 갑자기 999예요? 그것도 오카야마 사투리로.

"일러스트와 만화, 만화와 일러스트"

── 테라다 씨는 일러스트와 만화를 양쪽 다 그리시는데, 그 차이는 뭘까요?

테라다 보수가 다르죠.

── 느닷없이 돈 얘기?!

테라다 사실이지만 그건 차치하고.

그릴 때의 차이는, 시간축이 있고 없고가 우선 결정적으로 달라요. 일러스트는 한 장으로 세계관을 보여주잖아요. 한 장이니까 시간은 고정된 경우가 많지만, 만화는 컷을 나눠서 스토리를 이어나가죠. 따라서 시간이 흘러요. 이 점이 크게 다르죠. 세계관을 보여준다는 목적에서는 대체로 다르지 않다는 생각을 하지만 방법론의 차이에서 오는, 각자 요구되는 기술이나 센스가 크게 다르죠.

── 학생에서 프로가 되신 과정을 예로 들어 말씀해주실 수 있을까요? 테라다 씨의 상업 데뷔는 일러스트와 만화 중 어느 쪽이 먼저였나요?

테라다 음─ 거의 같이. 일러스트가 약간 먼저였지만 그 해에 만화도 그렸으니까.

컴프란 상품의 완성 견본(comprehensive layout)을 말한다. 실제 제작에 착수하기 전에 사내에, 혹은 클라이언트에게 완성 이미지를 제시하기 위한 것이다. 일러스트를 사용하는 상품이라면 발주할 일러스트레이터의 터치를 흉내 낸 컴프 라이터가 일러스트를 그린다.

—— 그러면 약간 먼저였던 일러스트 데뷔는 어떤 작품이었나요?

테라다 옛날에 한번 얘기한 적이 있었는데. 아사가야 미술전문학교를 졸업할 무렵에 그렸던 「두뇌경찰」[02]을 했던 PANTA 씨의 앨범 「반역의 궤적 Don't Forget Yesterday」의 재킷이었어요. 그때까지만 해도 LP 레코드 시절이었으니 재킷이 큼지막해 그리는 보람이 있었죠. 그래서 기뻤어요. 그때 아트 디렉터를 지내신 분은 사카쿠라 씨라고 하는데 제 선배였어요. 학생 시절에 사카쿠라 씨 밑에서 컴프에 쓸 그림을 그리는 알바를 했거든요. 그 덕에 저보고 그리라고 해주셔서. 지금 터치하곤 전혀 다른, 완전히 긴장한 그림을 그렸던 게 첫 일러스트 업무였어요. 재학 중이고 졸업 직전이었죠. 21살 때.

—— 그렇군요. 그럼 만화 데뷔는요?

테라다 세카이분카샤(世界文化社)라고, 『가정화보(家庭画報)』를 내는 비(非) 만화계 출판사에서, 나중에 『LEON』을 하는 키시다(이치로) 씨가 계셨는데 바이크에 주안점을

02 두뇌경찰(頭脳警察): 70년대에 활약했던 일본의 록 밴드. PANTA는 보컬과 기타 담당이었다.

둔 만화잡지를 내려고 하셨거든요. 그 창간준비호가 나오게 됐고, 아트 디렉터가 제가 다니던 아사가야 미술전문학교의 선생님이었어요.

아, 그 전에 전 졸업작품으로 만화 개인지를 만들고 있었어요. 졸업작품 제작에 들어가게 돼서, 만화를 제대로 완성해본 적이 없고 마지막 기회니까 한번 그려보자고 생각했거든요. 프렌치 코믹 같이 일러스트가 주가 되는 스토리를 A3 변형판으로 만들었던 거지만요. 그걸 보신 선생님이 "이번에 내가 담당하는 부서에서 만화잡지가 나오는데, 가져가보지 않을래?" 하고 소개를 해주셔서, 그 덕에 처음으로 영업을 해봤죠.

키시다 씨는 제 졸업작품을 펄럭펄럭 보고 20초 성도 만에 "괜찮네. 그럼 16페이지 그려봐."하고 선선히 결정하셨어요. 그때 키시다 선생님하고 같이 있던 편집자가 시기하라 씨였어요. 시기하라 씨

란 분은 그 후에 같이 「안 타고는 못 배겨!」를 만든 분인데요, 그때 그린 16페이지가 상업지 데뷔작이었죠. 그래서 만화가 데뷔와 일러스트레이터 데뷔는 거의 같았어요. 그 잡지는 『바킨(バキーン)』이라고 했는데, 다음 회부터 연재를 해달라는 말씀도 들었지만, 세카이분카샤 사장님이 "우린 역시 만화는 필요 없어." 하시는 바람에 창간준비호만 나오고 창간은 되지 못했다는 사태가.

── 사장님 한 마디에. (웃음)

테라다 네. 그래서 같은 세카이분카샤에서 소품을 다루는 『Begin』이라는 잡지를 만

들게 됐으니까 일을 해달라는 말에 『Begin』에서 계속 칼럼과 일러스트를 그리게 됐죠.

—— 칼럼의 텍스트도 테라다 씨가 쓰셨나요?

테라다 네. 「대동경 이야기(大東京物語)」라고 해서, 그림이 들어간 칼럼. 오즈 야스지로의 「동경 이야기(東京物語)」에서 제목을 훔쳐다 '대(大)' 자만 붙인 거예요. 그 무렵에는 뭐든 '대' 자를 붙이면 좋다고 생각했거든요. 졸업작품 만화도 「대모험왕(大冒險王)」였고. 어렸을 때 『모험왕』이란 잡지가 있어서요. 그럼 난 '대'를 붙이자고 했죠.

—— 무조건 '대'를 붙이면 대단해 보이는 것 같긴 하죠.

테라다 무조건 '대'를 붙이는 게 저의 가치관이었으니까!! 본인의 그릇이 작으니까 뭐든 '대'를 붙였던 거예요.

「대동경 이야기」는 담당자님과 같이 이벤트가 있으면 가서 리포트를 하거나, 재미있는 아저씨가 있다는 말을 들으면 아저씨를 그려서 리포트를 한다든가, 한밤중에 포장마차를 돌아다닌다거나, 에이즈 검사를 받으러 간다거나 하는.

—— 취재 이야기네요.

테라다 맞아요. 그 칼럼에서 한번 격투기를 그린 적이 있었는데, 스모 선수라든가 치요노후지 같은 사람은 종합격투기에서도 잘 할 것 같다는 얘기를 하고, 근육질 남자가 격투하는 그림을 잔뜩 그리곤 했죠.

여기서부터는 이야기가 왔다 갔다 하기도 하고 옆길로 새기도 하니 조심하세요.

전 아사가야 시절 선배인 아메미야 케이타 씨의 일을 곧잘 도와드렸어요. 제가 아직 학생이던 시절에, 졸업했던 아메미야 씨는 일러스트 회사를 했거든요. 처음에는 그걸 거들어드리다가, 아메미야 씨가 점점 영화 일로 옮겨가면서 1988년에 「미래닌자」에서 캐릭터 디자인을 맡게 됐어요. 그 후 가가(GAGA)에서 「제이람(ゼイラム)」이라는 영화를 찍었고요. 전 엄청 예쁜 모리야마 유우코가 연기하는 주역 이리아의 코스튬을 담당했어요. 모리야마 씨는 엄청 예뻤죠. 예뻤어.

—— 예쁜 건 알겠으니까.

테라다 그때 프로듀서 중 쿠로카와 (후미오)[03] 씨가 계셨어요. 그 무렵 「대동경 이야기」도 시작되고 몇 년인가 지나 제가 29살이 됐을 때였는데, "쿠로카와입니다. 지금 세가

03 쿠로카와 후미오. 일본의 사업가이자 컨텐츠 기획자, 칼럼니스트. 여기서 말하는 세가 시절에는 「버추어 파이터」, 「데이토나 USA」 등의 판촉을 담당했다.

에 있어요." 하고 전화가 왔어요.

—— 가가에서 세가로.

테라다 네. "보여주고 싶은 게 있는데 게임 쇼에 좀 오지 않을래요?" 그래서. 게임 쇼가 아니라 세가의 발표회였던가? 기억은 애매하지만, "좋아요. 할일도 없으니." 하고 가봤더니, 「버추어 파이터」 발표회였어요.

그걸 보고 충격을 받았죠. 전 엄청 흥분해서 "굉장하네요—!" 그랬더니, "이 버추어 파이터는 곧 오락실에 풀릴 거예요. 하지만 이미 다음 버추어 파이터 2 프로젝트가 시동 중이고, 2는 폴리곤 캐릭터를 리얼하게 하고 싶으니까, 그 리얼한 캐릭터 디자인을 맡아줬으면 좋겠는데." 하고 쿠로카와 씨에게 의뢰를 받았죠. 쿠로카와 씨하고는 「제이람」 현장에서 얼굴을 본 정도고 그림을 보여드린 기억도 없는데 왜 저에게 말씀하셨냐고 여쭤봤더니, "Begin의 칼럼에서 격투가의 몸을 그린 그림을 보고 테라다 씨가 좋겠다고 생각했거든요." 그래서 놀랐죠.

그 후 제 일러스트 인생에서 버추어는 엄청나게 큰 비중을 차지했기 때문에 쿠로카와 씨에게는 아무리 감사해도 모자랄 지경이지만, 참 용케도 그 조그만 그림을 보고 의뢰해주셨다 싶기도 했어요.

—— 칼럼의 작은 일러스트를 보고 큰 일을 의뢰하셨던 거군요.

테라다 네. 그래서 어떤 일이든 무시해선 안 되겠다고 생각했죠! 좋은 이야기로 마무리했다!

"버추어 파이터2로 이어진 나의 프로 인생"

—— 어떤 일이든 건성으로 하지 않고 성실하게 하면 어디선가 누군가가 보게 된다는 뜻이군요. 좋은 이야기로 마무리했네요.

테라다　그건 틀림없이 그래요. 남의 눈에 보이는 일이니까 반드시 누군가가 보고 있죠. 시시한 걸 그렸을 때 그것밖에 본 적이 없는 사람이라면 이 사람은 시시한 그림을 그리는구나, 생각하고 끝날 테니까. 받아들인 이상 보수에 상관없이 좋은 그림을 만들겠다는 마음을 가지면 나중에 자신에게 돌아와요. 비용을 도외시하는 건 프리랜서에게는 선행투자에 가깝죠.

　그리고 실제로 그렇게 해서 이어졌으니까요. 처음에 『바킨』에서 그렸던 16페이지도 만화잡지에 실렸던 건 아니니까 당시에는 아무런 반향도 없었어요. 만화업계에서 일도 오지 않았고. 그런 건가보다 생각했지만, 그래도 버추어 때랑 같이 3년 후에 전화가 와서, "옛날에 바킨이란 이름 이상한 잡지에서 그린 만화 같은 거 부탁하고 싶은데" 하고 청탁이 왔어요. 3년이나 지나서.

—— 이상한 잡지 이름은 잊어버릴 수 없죠. 기억하는 분은 기억하는 법.

테라다　포인트는 그게 아니고. 그래서　느닷없이 40

페이지를 부탁하는 거예요, 그 사람이. 그건 신코 뮤직에서 나오는 음악잡지의 증간호였는데, 뮤지션을 아티스틱하게 다루는 『BLUE』란 걸 만들겠다고. 내용은 멋있으면 뭐든 좋다고 해서, 얄팍한 느낌으로 「블레이드 러너(Blade Runner)」 비슷한 이야기를 그렸어요. 40페이지씩이나 그리는 건 처음이라 그리면서도 이건 영원히 끝나지 않는 거 아닐까 겁이 났죠. 그 분께는 그 후에도 「레베카(レベッカ)」라든가 「TM NETWORK」[04]쪽의 일을 받기도 했고.

그러저러하는 사이에 「버추어 파이터 2」일이 들어오고. 아! 게임 쪽으로 따지면 버추어 파이터 전에 「탐정 진구지 사부로 신주쿠 중앙공원 살인사건」이라는 패미컴 게임 일을 받은 적이 있었네요. 21살 때. 디스크 시스템[05]이었어요!

그러니까 게임 일도 만화랑 일러스트랑 같은 시기에 시작했죠.

—— 「버추어 파이터 2」를 보고 '이 사람 진구지 사부로 시리즈도 그렸네?' 하고 알게 됐을 수도 있겠네요.

테라다 그래서 30살 때 「버추어 파이터 2」가 세상에 나가고 아스키 코믹 잡지에서 "버추어 파이터 만화를 풀 컬러로 해보지 않을래요?"라는 요청에 「버추어 파이터텐 스토리즈」를 그리기 시작했어요.

—— 텐 스토리즈?

테라다 게임 캐릭터가 열 명이니까 각자의 이미지 스토리 같은 걸 1화 완결로 그렸죠. 제작사들이 지금만큼 캐릭터의 이미지에 엄격하지 않았을 때니까 노 체크로 마음껏 그렸어요. 그건 연재가 끝난 후 한 권으로 추려서 단행본이 나오기도 했지만, 「텐 스토리즈」 시작과 거의 같은 시기에 「서유기전 대원왕(西遊記伝 大猿王)」도 시작했죠.

—— 역시 타이틀에 '대'가 들어가네요~. 연재는 어떤 경위로 시작하셨나요?

테라다 '대'는 중요해요! 「대원왕」은 『울트라 점프』를 만든 분이 뭔가 제가 했던 일을 보고 연락해 오셨던 거예요. 무슨 일이었는지는 까먹었지만. "풀 컬러로 해달라"고 하셔서, 마침 들고 있던 스케치북에 손오공 그림이 있기에 "서유기 해볼까요?" 해서 시작했던 거죠. 버추어랑 대원왕 연재가 겹쳐서 매달 8페이지 컬러를 2편씩 그렸어요.

—— 그럼 바빠지셨겠네요.

04 둘 다 일본의 밴드 이름.

05 디스크 시스템: 원래 패미컴의 게임은 롬 카트리지 형식이었지만 디스켓으로 가동하는 주변기기가 나중에 발매되었다.

테라다　아뇨, 제가 허둥댔던 것뿐이고 바쁠 만한 작업량은 아니었어요. 주간 만화가 분들에 비하면 진짜 별거 아니었죠.

　아까도 말씀드렸듯 『울트라 점프』에서 「대원왕」을 하기 전에는 만화 일을 만화업계가 아닌 곳에서 받았어요. 자동차 잡지나 음악 잡지나. 그래서 만화업계에서는 제 모습이 보이지 않았고, 보였다 해도 흔히 말하는 일반적인 만화는 그리지 않았으니까 일러스트레이터로 알려졌을 거예요. 그 일러스트만 해도 「버추어 파이터 2」로 이름이 알려지기 전까지는 장르가 제각각이라, 아메미야 씨네 영상 쪽 일이기도 하고, 「진구지 사부로」를 중심으로 한 게임 쪽 일이기도 하고, 음악 쪽 일이기도 하고, 조그만 일을 뒤죽박죽 해왔으니 부탁하시는 쪽도 제가 하는 다른 장르 일을 모르시도 했죠. 그렇게 다방면에서 이런저런 일이 진행됐어요.

"만남 이야기"

——　여러 장르에서 다양한 일을 해왔다는 건 테라다 씨가 재주가 많다는 뜻 아닐까요.

테라다　아뇨, 재주는 없어요. 딱히 구분해서 그렸던 것도 아니고. 단순히 인맥이 넓어졌고, 제가 써먹기 좋았던 거 아닐까요.

　일을 가져다주시는 쪽은 '이 사람은 뭐든 할 수 있어.' 하는 생각으로 부탁하시는 게 아니라, 제 그림을 보고 '그럼 이런 그림도 그릴 수 있지 않을까?' 하는 판단으로 의뢰를 해주셨으니까, 부탁받은 일을 할 수 있다, 없다로 판단하지는 않았어요. 그래서 들어온 일은 전부 했죠. 재주가 많다는 뜻이 아니에요. 우연히, 초기 단계에서 다방면으로 가늘게 연줄이 생겼던 것일 뿐. 연결이 연결을 불러오잖아요. 영상 쪽에서 「미래닌자」의 캐릭터 디자인을 하고 있는데 음악에서 레베카의 그림을 그려달라고 했던 건 전혀 이어지지 않았지만, 버추어 이후에는 그런 게 한 줄기로 이어졌어요.

　테라다란 사람은 그 그림을 그렸고, 이런 것도 했다고. '이 녀석 그림은 이런 느낌'이라는 게 대충 인식되고, 업계 안에서 자신의 존재가 겨우 고유명사가 되기 시작했던 거예요. 그렇게 될 때까지 20살부터 30살까지 10년. 그 사이에 별로 대단한 양은 아니지만 만화도 그렸고, 30살 때부터는 「대원왕」도 그릴 수 있었고. 그런 흐름이었죠.

　저는 직업으로는 일러스트레이터를 선택했지만 뿌리 부분은 만화가니까 항상 양쪽

의 시점으로 생각했던 면이 있어요. 제 만화에 부족한 것은 무엇일까, 일러스트에 만화를 도입하는 방법은 없을까. 그렇게 이치를 따져가며 깊이 생각했던 건 아니지만, 그게 어쩌면 제 강점이 아닐까 하는 걸 일깨워준 게 DAVE 시기하라였죠.

혼혈도 뭣도 아니지만 그냥 뚱보(데부)여서 데이브.

—— 만화로 데뷔했던 세카이분카샤에서 만난 편집자님이죠?

테라다 맞아요. 창간준비호로 끝났던 『바킨』이후 같은 세카이분카샤의 『Car EX』라는 자동차 잡지에 연재한 「안 타고는 못 배겨!」의 원작자이기도 하고요. 「안 타고는 못 배겨!」가 끝났을 때, 평범한 만화를 해보자는 시기하라 씨의 말씀에 「디트로이트 NG 서커스」라는 만화를 연재하게 됐는데요, 연재 도중에 시기하라 씨가 병으로 돌아가셨어요.

—— 저런. 유감이네요.

테라다 마흔 살도 안 됐는데. 시기하라 씨는 "넌 낙서면 돼."라고 해주셨던 분이에요. 그래서 진지하게 그린 그림은 진짜 재미없다고 하셨죠.

—— 신시하게 그렸다는 건 어떤 건가요?

테라다 요컨대 어깨에 힘이 들어가서, 스스로 재미있어하지 않았다는 뜻이죠. '이러저러해야 한다'는 걸 제멋대로 정해놓은 면이 있다고. 말 한 번 나눠본 적이 없는 상대가 이런 걸 원한다고 생각해 이상하게 꼼꼼하게 마무리하려고 했거든요. "저쪽에서 바라는 건 너의 이러이러한 면일 텐데 왜 네 마음대로 재미없게 하는지 모르겠다." 그렇게 타이르시면서, 좀 더 자기 쪽으로 맞춰서 그리라고 가르쳐주셨어요. 말투가 난폭했지만. (웃음)

처음에는 역시 어려웠죠. 그 일에 맞는 걸 그리려 하는 건 출신이 일러스트레이터라서 그래요. 일러스트는 상대가 있어야 비로소 성립되는 거니까, 무슨 일이 됐든 그려야만 한다는 데에 필요 이상으로 부합하려 해서, 무조건 꽉꽉 채워서 그리고 스스로 안심했다고나 할까. 그래서 완성된 건 재미없는 그림.

시기하라 씨는 곧잘 제 스케치북을 보곤 했어요. "낙서 보여줘!" 하면서 틈만 나면 집에 찾아와 낙서를 보고는 "이거 최고네! 근데 이쪽에 작업해놓은 건 거지같아!"라느니, "이 재미난 낙서가 왜 작업에는 나오질 않는 거야?", "넌 이쪽이면 돼."라고 말해주셨죠. 그게 엄청난 힘이 됐어요. 저는 그냥 낙서지 진짜는 아니라고 생각했는데, "이쪽이 더 힘이 있어. 매력이 있으니까 그걸로 된 거 아냐?"라고 해주셨어요.

커피는 블랙파입니다

그러고 보면 선생님도 학생 시절의 제 과제를 보고 일을 주셨다기보다는 제가 가진 스케치북을 보고 일을 주셨던 거였구나 싶었죠. 전 늘 그림을 그렸으니까 '이 녀석 언제나 뭔가 그리네' 하셨을지도. 일을 주신 요인이란 그런 것도 포함됐을지 몰라요. 하지만 잘못된 방향에서, 제대로 해야 한다고 지레짐작했던 거죠.

시기하라 씨는 그걸 두고 "네가 재미있다고 생각하는 걸 제대로 재미있다고 생각하면서 그리면 돼."라고 지적해 주셨어요. 그 말을 들은 후로는 마음이 편해졌죠.

—— 젊었을 때는 '일이니까 제대로 해야지!' 하는 긴장감과 압박감으로 '사람들이 원하는 것이란 무엇일까'를 만들어버리셨던 거군요.

테라다 안심하고 싶으니까요. 실패하고 싶지 않다는 생각이 엄청나게 강해서, 어디선가 본 적이 있는 표현으로 도망치려고 하는 변을 적확하게 지적해주신 거죠. "이건 거지같아! 하지만 이건 좋네!" 하는 식으로.

그야말로 당근과 채찍으로.

—— 선이 확실한 분이셨네요.

테라다 그랬어요. 그 점에서는 일본인답지 않은 감각의 소유자였고, 그런 말투를 들어본 적이 없다 보니 대단하다 싶었죠. 반발도 했지만, 시기하라 씨와의 만남이 아주 큰 영향을 줬어요. 그래서 처음에는 만화랑 일러스트로 나눠서 생각했지만 그 구분이 사라져갔죠. 재미있는 건 뭘까? 하는 것일 뿐이라는 게 정답이었어요.

전 만화잡지에서 만화를 그리는 건 굉장히 늦어졌지만, 만화잡지가 아닌 곳에서는 꽤 많이 그렸으니까 보통 만화가 분들과는 약간 느낌이 달라요. 혹독한 만화의 시련을 겪지 않은 거죠. 만화잡지가 아닌 곳의 만화란, 실리면 그만이라는 면이 있다보니 굉장히 느슨했거든요.

「대원왕」을 시작한 다음 만화가 분들과 만나보니, 출신이 만화인 분들은 편집자와 함께 작품을 만들어나가는 의식이 굉장히 강한 분들이 많아서 놀랐어요. 물론 사람마다 다 달라서 개중에는 혼자 만들고 싶다는 분도 계셨지만, 상담 전까지는 어떻게 그

려야 좋을지 알 수 없다는 분도 있고, 작가와 함께 편집자도 생각해나가는 법이라고 하고. 그러니까 편집자와 작가의 거리가 굉장히 가깝죠. 전 처음에는 그게 굉장히 당황스러웠어요. '아뇨, 거기선 제 아이디어를 채택해야죠.' 하는 식이었는데, 편집자는 같이 만들고 싶다는 의식이 강해서 그게 재미있었어요.

—— 작가와 편집자가 밀접.

테라다 그거야말로 케이스 바이 케이스지만, 일러스트보다는 훨씬 밀접한 관계죠.

—— 시기하라 씨와는 그런 식으로 만화를 만들진 않으셨나요?

테라다 시기하라 씨는 원래 만화 편집자가 아니니까, 흔히 말하는 만화 업계의 편집 방식이 아니었어요. 잡지 편집자니까 편집이라곤 해도 그 사람은 굳이 비교하자면 플래너라고 해야 하나 아이디어맨이었죠. 그래서 스토리를 써서 넘겨주면 그 후로는 다 맡겨버린다는 흐름이었어요.

—— 그럼 만화는 테라다 씨 혼자 그리신 셈이네요.

테라다 모든 만화가는 혼자서 그리는 거 아닐까요. 거기에 대해 서포트의 비율을 편집자에게 얼마나 원하는가, 그게 아닐까 싶어요. 제 경우에는 어쨌거나 재촉하는 역할을 맡은 편집자를 원해서……

—— 테라다 씨는 느리니까요. (진지)

테라다 (의자에서 내려가 말없이 무릎을 꿇고 고개를 숙인 다음) 다만 역시 만화와 일러스트는 명백히 다르니까, 만화는 스토리와 캐릭터를 아울러 그리는 거죠. 칸 구성이 있으니 시간축이 생겨나고, 그 연출 방향이 아주 다채롭잖아요. 일러스트는 한 장으로 설명해야 하고, 심지어 자신의 스토리가 아니라 남의 스토리를 그리는 거니 그걸 파악하는 능력이 필요하다는 면에서 전혀 다르죠. 만화 한 컷에 그림 한 장의 완성도가 필요하느냐면, 반드시 그렇지만은 않아요. 오히려 만화 읽는 속도를 떨어뜨릴 수도 있고.

—— 눈이 멈춰버리니까요.

테라다 네. 멈추게 하고 싶지 않으면 흘려보내야 하고. 그런 의도적인 컨트롤이 필요하니까, 한 장에서 완성도를 보여주는 방식을 그대로 만화에 써먹을 수는 없어요. 읽는 사람이 힘들어지기만 하고, 그건 재미로 이어지지 않으니까요. 마츠모토 타이요[06] 같은 형태로, 그런 만화가 아주 없는 건 아니지만, 그건 모두가 할 수 있는 방법이 아

06 마츠모토 타이요: 일본의 만화가. 대표작으로는 「핑퐁」, 「하나오」, 「철콘 근크리트」 등이 있다.

니까요. 거기에 자신을 맞추는 센스는 하루아침에 이루어진 게 아닐 것 같아요.

그림 한 장의 재미와 연속된 컷의 재미는 비슷하면서도 다른 거예요. 일러스트 일을 하다가 갑자기 만화를 그려야 하면 돌아가는 데 시간이 걸리잖아요. 만화 연출의 감이 오질 않아서 어떻게 하나 싶죠. 만화가로서는 언제까지고 신인이에요. 프레시. 나쁜 의미로. 금방 쉬고 커피 마시고. 커피 프레시!

—— (무시하며) 신인인지 어떤지는 차치하고, 만화는 시간이 걸리죠.

테라다 결국 비용을 생각하면 만화가는 팔리지 않는 한 금전적으로는 보답을 받지 못하는 직업이에요. 질로 보나 양으로 보나 혼자 그려서 만화를 연재시킨다는 건 아주 힘든 작업이거든요. 팔리면 좋고 히트하면 대박이지만, 팔리지 않으면 괴롭고, 시간도 걸리고.

옛날에는 거의 잡지가 아니면 발표할 매체가 없었지만, 지금은 경우에 따라서는 동인 쪽이 더 벌이가 좋기도 하니까 동인 활동으로 돈을 버는 사람도 있고, 형태는 참 다양하죠. 자신이 어디서 승부를 하고 싶은지 하는 문제일 뿐이니까요. 저는 동인에 대해선 전혀 모르니 뭐라 언급할 수 없지만 자신이 수긍할 만한 작품을 그려서 반응과 돈을 얻는, 자신의 자리를 찾는 사람도 있을 테고요.

인터넷에서 만화를 그린다는 것도, 할 수 있는 사람과 할 수 없는 사람이 있지 않겠어요? 개인적인 작품으로 승부하고 싶은 사람은 팔릴 만한 기획에 자신을 맞춰나가는게 힘든 작업이 될 거고, 그건 자질의 문제죠.

저는 일러스트는 사람들의 요망에 반응할 수 있지만, 그 반동 때문에 만화에선 명확하게 선을 그을 수가 없어요. 광고적인 요소가 들어간 만화처럼 소위 기획이 앞선 형태의 작품은 업무로 받아들일 수가 없어요. 제 취향하고 딱 맞아떨어지면 가능하지만, 그 정도로 개인적이랄까.

아, 하지만 만화가는 다들 그런지도 몰라요. 그리고 어딘가 자기중심적인 부분을 남겨놓고 싶어하고, 그게 제 경우에는 만화인 거죠. "일러스트로 먹고 살 수 있으니까 만화는 팔리든 안 팔리든 상관없다고 생각하는 거죠?"라고 하신다면 '네'라고 대답할 수밖에 없지만, 그래도 그런 개인적인 만화도 좋지 않나 생각하거든요. 옛날부터 그

런 만화를 좋아했고. 만화에는 폭이 있어서 좋다고 생각해요. 폭과 깊이가 있으니까 일본의 만화가 있는 거죠.

주간 소년지 같은 만화도 지금은 안 읽지만 싫어하진 않기 때문에, 그런 것들 속에서 재능을 발휘하는 사람은 그쪽이 적성인 거죠. 적성이 안 맞는 사람은 그쪽에서는 할 수 없는 거고. 그렇다고 해서 만화가로서 뒤떨어진다든가 하는 것도 아니고. 모두가 잘 팔리는 만화를 목표로 삼아야 한다는 생각은 전혀 없어요. 예를 들어 단 한 명에게밖에 전해지지 않는 만화라 해도 존재할 이유는 분명히 있겠죠.

── 테라다 씨의 만화에 대한 자세는 그런 거군요.

테라다 그렇죠. 어디까지나 만화는 개인적인 곳에 존재해요. 제 방식으로 남들을 이해시킬 수 있는 만화를 그리면 좋겠다고 생각하고. 그렇다고 해서 일부러 알아먹기 힘든 걸 그린다는 게 아니라, 어디까지나 저는 엔터테인먼트 쪽 사람이니까, 거기에 맞춰나가면서 그렇다는 뜻이에요. 나 자신이 아니면 그릴 수 없는 것, 이라는 게 역시 정답 아닐까요.

"캐릭터는 역시 강하다. 강하다면 강한 거다."

테라다 만화와 일러스트를 상징적인 포지션에서 말하자면, 일러스트는 쓰이고 끝이니까 기본적으로 화집 같은 건 나오기가 힘들어요. 하지만 만화가의 화집은 일러스트의 화집보다도 잘 나오죠. 저도 그쪽 방향으로 화집이 내고 있다는 생각이 들지만요. 그게, 실제로 저보다도 훨씬 뛰어난 일러스트레이터 분들은 하늘의 별처럼 많은데도 화집은 나오질 않잖아요. 개중에는 나카무라 유스케 씨처럼 화집이 잘 팔리는 분도 있죠. 하지만 캐릭터 친화적인 일러스트레이터는 캐릭터가 사랑을 받아 팔리는 느낌도 있어요. 그런 의미에서는 만화와 같지 않나 생각해요.

── 그렇겠네요. 나카무라 씨가 그리는 여자아이가 좋다는 분도 있을 테고요.

테라다 나라 요시토모 씨도요. 아티스트지만 그건 캐릭터를 아트로 인정받았다는 점에 의미가 있는 게 아닐까 하는 생각이 들어요.

그래서 현실적인 그림을 그리는 일러스트레이터인데도, 엄청나게 잘 그리기는 하지만 화집이 안 나오네─ 하는 일이. 저는 남의 그림을 보는 걸 정말 좋아하고 화집도 가지고 싶은 데 안 나오고. 그림을 본다는 문화가 없어서 그런 거라면야 결론도 쉽겠

지만. 그림에 돈을 내려 하지 않는 걸지도 모르죠. 일본인이 무엇에 돈을 내느냐 하면, 캐릭터에는 돈을 내기 쉽다는 게 있어서 '귀엽다'는 게 일종의 부가가치로 간주되는 걸지도 모르겠어요. 돈을 내고 그림을 본 이상 무언가 한 가지를 더 얻어가고 싶다는 부가가치를 원하는 면이 있는지도요. 그 부가가치는 '귀엽다'나 '무섭다', 혹은 '기묘하다'처럼 거의 캐릭터에게서 오는 거지요.

캐릭터가 없는 그림은, 하나의 그림으로서 경제적으로 존재하는데 어려움이 있는 거죠. 그러니까 캐릭터가 아닌 것의 일러스트만 하고 있으면 그동안 그린 작품이 마지막에는 자신을 도와주는 데까지는 가질 않는 것 같아요. 옛날에는 최전선에서 활약하던 인기 일러스트레이터가 나이가 들어 일이 점점 줄어드는 가운데, 그렇다면 그림만 가지고 성립되는 걸 얼마나 만들 수 있느냐고 하면 별로 없는 것 같거든요. 그런 면이 어렵다는 이야기는 소라야마 (하지메) 씨도 곧잘 하셨지만요.

소라야마 씨는 높은 기술과 세계관과 에로티시즘이라는 강점을 가졌지만, 동시에 모티프는 핀업 걸이고, 역시 캐릭터라고 생각해요. 소라야마 씨가 그리는 섹시한 여성을 감상한다는 부가가치가 있고.

제 그림도 기본적으로는 캐릭터 그림이라는 면이 강하니까 캐릭터화된 그림을 그리는 사람이라는 감각은 자신에게도 있어요. 그래서 일본의 만화에서는 캐릭터가 강하고, 일본은 캐릭터를 사랑하는 나라라고 생각해요. 키티 좋아하고. 그렇게 되면 만화로 한번 붙잡은 팬이란 건 엄청난 재산이죠.

── 만화를 읽고 한번 좋아하게 된 캐릭터는 언제까지고 좋아하게 되죠.

테라다 그렇다니까요. 에구치 (히사시) 씨 같은 분을 보면 역시 대단하구나, 대중에게 통하는 만화는, 하는 생각이 들죠. 그래서 제 감각으로는 만화는 나중에 자신을 도와주는 것 같아요. 물론 아무도 읽어주지 않는 만화를 그려봤자, 도와준다는 의미에서는 힘들겠지만요. 누군가에게 전해지는 만화, 그걸 오랫동안 해나가면 마지막에는 자신

을 도와주는 건 자신의 작품이라는 생각이 강하게 있죠.

일러스트레이터는 성격상 남을 위해 그림을 그리는 직업이니까 일이 있는 동안에는 괜찮지만요, 만약 일의 흐름이 끊어졌다고 했을 때, 그때까지 그렸던 그림이 도와주느냐고 하면 거의 대부분의 사

람이 별로 그렇지 않거든요. 하지만 자기 작품이 된 것, 캐릭터라든가 만화를 가지고 있으면 나중에 무언가가 될 가능성이 있죠. 자신을 돕기 위해서라도 만화만이 아니라 일러스트에서도 항상 모

색하지 않으면 자신을 도와주는 게 점점 사라져버리는 거 아닐까 하는 감각을 가지고 있어요. 실제로 그런 사람이 남아있는 것 같고. 그저 그리기만 하다 끝나버리면 언젠가 그리지 못하는 상황이 되는 게 아닐까 싶죠.

—— 지금 엄청 잘 나가는 작가고, 업무 의뢰를 받은 그림만으로도 벅차니, 그걸로 만족하고 있으면 나중에 괴로워질지도 모른다는 뜻인가요?

테라다 그건 기본적으로는 가진 자세니까 그래요. 예를 들어 일러스트 일이라 해도, 어딘가 자신의 자리를 스스로 만드는 사람이 남아 있는 것 같아요. 자신의 그림으로서 강렬하게 부합하는 개성을 가진 일러스트레이터가 오랫동안 활약하시는 것 같고. 우노 아키라 씨는 그 중 제일가는 분이죠. 제가 고등학교 때 좋아했던 일러스트레이터인데, 지금도 현역 같은 분은 역시 자신의 그림에 캐릭터를 가지고 계세요. 캐릭터란 건 풍경화에서조차 그 사람의 그림이 되죠.

—— 척 보면 '그 사람 그림이다' 하고 알아볼 수 있다는 말씀이군요.

테라다 맞아요. 엄청나게 중요한 거죠. 그래서 자신을 대신할 사람은 없다는 포지션을 목표로 삼는다는 의미에서는 만화도 일러스트도 비슷하지 않을까요.

"20년 후의 자신과 지금 당장 죽을 자신을 생각한다"

테라다 이 연재의 목적으로 돌아가보면 "그림을 그려서 먹고 사는 방법은 뭘까요?"라는 건데요, 저는 죽을 때까지 그림을 그리고 싶다는 게 대전제고, 그러기 위해 어떻게 해야 좋을지를 이야기하고 있는 거예요. 자신을 위해, 자신의 체력이 이어질 것을 전제로 일단 90살 때 죽는다고 쳐도 90 직전까지 그림을 그리고 싶어요. 그걸 이루기 위해서는 어떻게 하면 좋을까요? 그런 걸 지금 모색하는 거죠.

물론 지금은 일을 받아서 행복하지만 그게 갑자기 뚝 끊겨버리는 일도 있을지 모르고. 그때 가서 난 그림을 그려서 어떻게 생활할 수 있을까 하는 걸 생각해봐야만 할 거예요. 생각하지 않을 수가 없죠. 생각하지 않아도 되는 건 20대까지니까. 젊을 때는 죽지도 않을 거라고 생각하잖아요.

—— 젊으면 꿈이나 희망을 미래에 맡길 시간이 있으니까요.

테라다 지금은 아무 것도 아니지만 언젠가는 어떻게든 되겠지! 하고 생각할 수 있는 건 10~20대의 특권이니까요. 보통 체력이 있을 때는 죽는다는 것에 대해서도 생각하

지 않고. 하지만 지금의 저는 죽음이란 걸 알고 있으니까, 죽을 때까지 어떻게 그려나 갈까 하는 점으로 주안점이 옮겨가고 있는 거예요. 그러려면 어떻게 하나, 하는 시점이 들어가게 됐다는 게 실감이 나죠.

—— 죽을 때까지 계속 그리기 위한.

테라다 그게 뭔지 누가 좀 가르쳐 주세요! 하고 외쳐보는 연재죠.

그건 그림을 팔며 살아가는 것일 수도 있고, 캐릭터가 팔려나가는 것일 수도 있고. 잘은 모르겠지만 아무 생각도 하지 않고 가는 건 위험하겠다 싶어요. 그림을 그리기 전에 우선 살아야 하고.

—— 살지 않으면 못 그리니까요.

테라다 산다는 게 첫 번째죠. 그러니까 거기에 그림을 그린다는 걸 더하려면 어떻게 할까, 그런 생각을 해놓지 않고 막연하게 있다가 그릴 곳이 사라져버렸을 때는 이미 끝장이니까, 어지간해서는 다들 자기 있을 곳을 만들어가려고 하잖아요. 타산적으로 생각하라는 뜻이 아니고, 엄청나게 넓은 스탠스로 10년 후에 자신이 어디에 있고 싶은지, 20년 후에 무엇을 하고 싶은지를 막연하게라도 생각해 상황을 봐간다는 게 중요하죠.

—— 임종 때 이불까지 스케치북을 가져가겠다는 정도의 마음은 언제부터 가지시게 됐나요?

테라다 20대 무렵에는 생각하지 않았어요. 죽지 않을 거라고 생각했으니까!

—— 그럼 30대가 된 후에?

테라다 30대도 간당간당하게 생각하지 않았지 아마~. 결국 죽는다는 걸 지식으로는 알고 있어도 머리로는 이해하지 못했으니까요. 지인이나 친척이 하나씩 죽어나가는 과정에서 자신의 죽음을 의식하잖아요. 죽음을 실감해나가

죠. 슬프다거나 괴롭다거나 하는 이야기가 아니라 반드시 오는 일이니, 그럼 어떻게 해야 하느냐는 이야기일 뿐이잖아요. 그걸 생각해야만 하는 나이가 됐다는 거예요.

뭐, 생각하지 않아도 되겠지만 이러지도 저러지도 못하게 됐을 때 뭔가 변명하는 것도 후회하는 것도 싫으니, 어느 정도 발버둥을 치면서도 포지션을 만들어놓아야죠. 포지션을 만드는 방법은 사람마다 다르고, 정치적으로 살아가느냐 타산적으로 살아가느냐, 수전노처럼 살아가느냐, 그건 사람마다 각자 선택할 방법이에요.

—— 테라다 씨가 40세쯤 됐을 때 생각하셨던 10년 후와 10년이 지난 지금의 위치는 같나요?

테라다 아뇨. 생각했던 대로는 절대 안 되니까요. 원래 그런 거라고 생각하지 않으면 충격을 받잖아요. 희망을 가지지 말라는 게 아니라, 희망을 가진다 쳐도 팬티 고무줄 같은 거죠.

—— 쭈~욱 늘어난다는.

테라다 그렇죠. 어느 쪽으로 늘어나도 좋아, 고무줄이 끊어지면 새 걸 사면 되지, 아니면 훈도시를 차면 되지, 정도의 루즈한 감각으로 생각했는데요. 기본적으로 그림을 그리면서 아직 살아있다는 점에서 지금은 오케이죠. 그건 큰 목표니까. 하지만 내일 불치병에 걸려버릴지도 모르고, 펜을 들지 못하는 상황이 찾아올지도 모르잖아요. 그렇게 됐을 때, 이렇게 될 줄은 몰랐다고 탄식하고 슬퍼하는 것보다는 '여기까지는 그릴 수 있어서 다행이다'고 생각하고 싶잖아요. 그런 식으로 살아가려면 어떻게 해야 좋을지, 평소부터 생각해두는 건 결코 의미가 없는 일이 아니니까요.

14 그림을 팔다

"미국에서 전람회를 해봤다!"

—— 지금 로스앤젤레스세요? 어라? 그쪽은 아직 새벽 아닌가요?

 테라다 완전히 할아버지 모드로 일찍 일어나고 일찍 자니까 괜찮아요! (현지 시각 오전 3시)

 —— 지금 스카이프(Skype)로 연결해서 테라다 씨가 그리시는 그림도 잘 보여요! 제목을 그려놓으셨는데, 그 밑에 있는 먹다 만 피자 같은 그림은 뭔가요?

 테라다 의미 없어요! 멍하니 낙서하다 보면 그게 뭐냐는 말을 곧잘 듣긴 하는데, 저도 몰라요. 무엇에나 의미가 있다고 생각하

면 큰 착각이에요!

── 에에에에. 죄송합니다. 하지만 신경이 쓰이니까 본인에게 물어보고 싶은 거잖아
요, 보통은.

테라다 그건 그렇죠. 묻고 싶죠. 그게 호기심이니까요.

── 막 이해가 가는 대답이 아니어도 상관없으니까 듣고
싶어요.

테라다 이해는 필요 없는 거야?! 그런 점은 여성답네요. 남
자들은 괜히 논리적으로 대답하려 드니까, 여성들 이야기
를 들어도 '그건 이러이러해서 그런 거야'라고 판단을 내
리고 싶어하는.

── 아~ 남자들은 일반적으로 그런 성향이 있죠.

테라다 그래서 여성분들이 화를 내잖아
요. "그게 아니고 그냥 들어달란 거야!" 하
고. 처음엔 그 의미를 전혀 몰라서, '좀 들
어봐'는 정말 들어만 달라는 거란 사실을
깨닫는 데 시간이 걸렸어요. 50년쯤.

── 한참이네! 그래도, 네. 말씀대로 그냥
듣고 싶은 거예요. 논리정연한 정답을 바라
는 게 아니고.

테라다 너한테 그런 소리 듣고 싶은 게 아니야! 라고 야단을 맞으며 살아왔죠. 뭐, 그
런 이야기는 차치하고. 지금 LA에 있습니다. 미국으로 이주했죠.

── LA에 계신다는 건 이미 들었고, 이주하신 건 아니잖아요.

테라다 맞아, 안 했지. 이사할 생각도 없었고! 단기간 있을 뿐이에요. 작년하고 똑같이
LA의 갤러리에서 전시회가 열렸는데, 2주 전에 이쪽으로 와서 남은 작업을 하고 있습
니다. 갤러리라 그림을 팔아요. 오늘은 생방송으로 그림을 판다는 것에 대한 이야기
를 해보겠습니다.

── 좋네요. 2년 연속이라고 하셨는데, 미국에서 전시회는 어느 정도 하셨나요?

테라다 어디보자── 미국에서 전시회를 여는 것 자체는 네 번째네요. 이곳 LA 전에는
포틀랜드에서 두 번.

—— 역시 그곳에서도 그림을 파셨나요?

테라다 갤러리는 장사를 하는 곳이니 보통 전시해놓은 그림은 팔죠. 미술관은 그림을 팔지 않고. 미술관은 입장료를 내고 그림을 보기만 하는 곳이잖아요. 오히려 미술관은 그림을 사는 쪽이지. 그림을 보는 곳과 그림을 파는 곳이 나뉜 셈이죠.

우선 어느 쪽이든 전시 테마를 정하거나 아티스트를 선정하는 큐레이터가 있어요. 그 다음에 손님을 불러 입장료를 받는 곳이 미술관. 갤러리라고 하면 기본적으로는 개인이 운영해 그림을 판매하는 곳이죠. 하지만 갤러리에도 여러 종류가 있어

요. 아티스트 측이 돈을 내고 갤러리를 빌려서 하는 경우도 있고, 오너가 큐레이션을
해 아티스트에게 말을 걸어서 하는 경우도 있고.

　　이번에는 갤러리 쪽에서 해보지 않겠느냐고 말해주셔서 왔어요. 그러니까 그림이
하나도 팔리지 않으면 피차 밑지고 같이 죽어야죠. 객사예요.

──　그건 제발 피했으면 하는 사태네요. 하지만 오너 측에서 올해도 하자고 말씀해주
셨다는 건, 작년 개인전이 판매 면에서도 성공했다는 뜻이겠죠?

테라다　네. 작년에는 어느 정도 팔렸어요. 오너 측에서 내년
에도 하겠느냐고 물어서, 저도 신
이 나서 할래요 할

래요 약속했던 게 작년이었죠. 하지만 1년이 뭐 이리 빨리 지나가는지. 말도 안 돼요. 정말 후딱 지나갔네요.

작업 의뢰는 될 수 있는 대로 거절하지 않고 살아왔기 때문에 일하는 짬짬이 갤러리용 그림을 그렸는데, 이번에는 스케줄을 관리할 수가 없어서 개인전용 준비를 할 시간이 계속 줄어들었어요. 제대로 완성된 그림이 하나도 없는 상태로 2주 전에 이쪽에 왔어요. 여기서 우주전함 야마토의 사나다[01]처럼 "이런 일도 있을까 해서……."라고 말하고 있다니까요.

—— 사나다처럼.

테라다　네. 사나다처럼, 다른 일을 하고 있을 동안, 전시회에도 쓸 수 있는 작품이지만 일을 구실 삼아 그렸던 거예요! 용의주도! 어쩌면 쓰지 못할지도 모른다고 생각하면서도 일단 가져가봤고, 결과적으로는 대성공이었죠. 그림이 워낙 커서 갤러리 벽에 간신히 들어갔다나.

전시회의 테마는 지난번 솥을 쓴 여자아이, Hot Pot Girl의 역습이라는 느낌으로.

"Return of the Hot Pot Girls!"

—— 돌아온 솥 소녀! B급 바보 영화 같네요.

테라다　그게 좋은 거라고요! 오히려 그래야 해!

—— 같은 테마를 두 번 이어서.

테라다　완전히 똑같은 걸 하면 아무리 그래도 싫증날 거 같아서, 이번에는 거기에다 도마뱀이니 개니 새니 소니 하는 동물들을 반드시 배치해놨어요. 그 정도면 어떻게든 되지 않을까~ 했을 때 사건이 일어났죠!

—— 무슨 일인데요?!

테라다　전시회까지는 정말로 빠듯한 스케줄이었는데요, 뭐 오프닝까지는 어떻게든 요 정도는 그릴 수 있겠지, 생각했을 때에 "이 마감은 어떻게 됐나요?" 하는 연락이 왔던 거예요. 아아아아아아악!

—— 잊어버리신 거예요?

01 애니메이션 「우주전함 야마토」의 등장인물 사나다 시로를 말한다. 직함은 공작반장이며, 뛰어난 과학기술로 다양한 메카닉을 제작해 일행을 서포트한다.

테라다 잊어버렸다는 말에는 어폐가 있네요! 기억하지 못했던 거죠!

—— 바꿔 말했을 뿐이잖아요.

테라다 네. 그런고로 일은 황급히 해치웠지만 그 바람에 이틀 정도 시간을 빼앗겨서. 자업자득이지만 그게 뼈아팠죠. 그래서 오프닝 날 오프닝 2시간 전까지 그림을 그렸습니다.

—— 설치 같은 건 어떻게 됐나요?

테라다 오너는 어쨌거나 알아서 할 테니 열심히 하라고 그러면서, 그리던 그림을 전부 디카로 찍어다가 실물 크기로 프린트해 그걸로 전시 장소를 결정하고 당일에 걸기만 하면 되는 상태로 해줬죠.

—— 멋진 오너네요.

테라다 땡큐 엘릭!

—— 작업을 2시간 전에 마치셨다니 조마조마했겠어요.

테라다 그랬다니까요. 스스로 생각해도 드문 일이지만, 마지막 며칠은 신경이 곤두서서 '이거 틀렸을지도 모르겠다. 난 그냥 죽는 게 낫겠다.' 생각했어요. 생각만.

뭐, 그런 느낌으로 어떻게든 전시회에 끼워맞췄습니다.

—— 수고하셨어요! 다음부터는 야무지게 준비해주세요!

테라다 (눈을 돌리며) 네. 어, 테마 이야기를 하자면, 이런 전시 같은 데서 추구하는 테마는 보통 즉흥적인 생각으로 시작하지만요, 즉흥만으로 구성해버리면 완전히 제각각으로 놀게 마련이라 보는 사람에게 전해지질 않아요. '이건 뭐람. 어떻게 보라는 거지?' 하게 되죠.

아까도 나온 얘기지만 평소에 그림을 그리지 않는 사람들은, 그림이란 '무언가'를 그린 거라는 생각을 전제로 "이건 무엇인가요?" 하고 물어보거든요. 그림에 무언가 의미가 필요한 거죠. 그림의 의미를 스스로 자유롭게 만들어도 된다고 아무도 가르쳐주지 않았고, 기본적으로는 '그림에는 무언가 의미가 있을 거야' 하는 생각으로 대하니까요.

—— 그렇죠. 그리는 사람이 그림에 담은 의미를 찾으려고 하죠.

테라다 하지만 사실은 그림이란 충동으로 그리는 거고, 그리는 사람도 모르는 경우가 많거든요. 설명을 해 달라고 하셔도 힘들 때가 있어요. 하지만 이유가 없다고 하면, 그림에 의미가 있다고 생각한 분들은 그럼 이 그림은 뭐냐고 하실 거 아녜요?

—— '이 그림에 의미나 이유는 없다'고 하면 허탈하겠죠. 자기 마음대로 선입견을 가졌을 뿐이지만.

테라다 그렇죠. 사람은 반드시 의미가 있는 행동을 할 거라고 생각하고 접하면 '그림은 충동에서 시작해도 된다'는 점을 설명하기가 힘들어져요. 바로 이 '사람은 반드시 의미가 있는 행동을 한다'는 생각은 '인간은 일을 해야만 한다', '살아있는 데에 의미가 없어서는 안 된다'로 이어지기가 쉬운데요, 예술이나 그림은 거기서 멀리 떠나, 하다못해 사람들에게 자유로움을 제공해준다는 의미가 있다는 생각이 들어요.

하지만 이 그림에는 의미가 없다고 했다가 상대에게 실망을 주면, 엔터테인먼트 일을 하는 사람으로서는 마음이 불편하니까 나중에 이유를 가져다 붙이거나 하죠.

이번 그림으로 치면 솥을 뒤집어쓴 여자아이를 그린다고 결심한 시점에서는 득별히 의미가 없었지만, 이 세상을 살아가는 지금의 자신이 이러한 모티프로 그림을 그렸다고 했을 때는 분명 어떤 시간과 장소의 영향이 들어갔을 거거든요. 다시 말해 아는 것이 아니면 그림으로 그릴 수 없어요. 아는 것이란 살아오는 동안 경험했던 것 아니겠어요? 먼 원시시대도, 에도시대도 아니고 지금 이 시대를 자신이 살아오면서 느꼈던 것이 아니고선 그릴 수 없을 거예요. 그런 의미에서는 어떤 그림이든 현실과 연결되어 있다고 생각하거든요. 완전히 현실과 괴리된 그림이란 존재할 수 없을 거예요.

다른 세계나 다른 시대에 연결된 사람이라면 모를까, 평범하게 살면서 그림을 그린다는 건 그런 일이 아닐까 해요. 그러니까 그림의 의미를 찾으려고 하면 계속 나오겠지요. 그걸 남에게 설명하면서 스스로도 '아하, 그렇구나' 하고 생각하게 되는 경우도 있어요. 왜 그걸 선택했을까, 그런 것들을 확인하면서 새삼스럽게 '지금 이걸 그리는 이유는 이런 거였구나' 하고 스스로 알 때도 있죠.

아마 그런 뒷길은 반드시 있을 거고 수수께끼 풀이 같기도 하지만, 그런 설명을 드리면 어지간한 분들은 좋아하세요. 그림을 보는 단서를 얻을 수 있으니까요.

── 의미를 찾는 건 질문을 하시는 분들을 위해서인가요?

테라다 그렇죠. 자신을 위해서라면 찾을 필요는 없으니까요. 그리다가 막히면 '난 왜 이 그림을 그리고 있담?' 하고 생각하겠지만, 그렇게 한번 시점을 되돌려 생겨난 것을 보면 그 과정은 아는 거였고, '이 그림은 아마 이런 거 아닐까' 하는 식으로는 말할 수 있죠. 그게 100퍼센트 정답일지는 차치하고.

"바다를 건너 업무 의뢰가 찾아왔다!"

── 그렇군요. 미국에서 하신 전시회는 포틀랜드를 포함해 이번이 네 번째라고 하셨는데요, 그 전부터 미국의 출판사의 의뢰로 잡지 같은 데서 그림을 그리셨죠? 올해(2014년)로 치면 다크호스 코믹스에서 화집이 나가기도 하고. 어떤 계기로 국외 분들에게 테라다 씨가 알려졌을까요?

테라다 이유는 확실해요. 게임과 애니메이션의 영향이 크죠.

── 「버추어 파이터 2」 말씀이군요.

테라다 버추어도 그렇지만 가장 컸던 건 「블러드 더 라스트 뱀파이어」예요. 그 반향이 인터넷의 보급과 함께 직접 전해졌거든요. 「블러드」는 이쪽에서 주로 영화를 찍거나 하는 분들에게 꽂힌 작품인데, 이러저러하다 10여 년 전에 샌디에이고의 코믹콘에 처음으로 참가했죠.

── 「블러드 더 라스트 뱀파이어」가 일본에 공개된 게 2000년이었으니까요.

테라다 그로부터 1~2년 후에 개러지 키트[02]같은 걸 내는 일본의 메이커 중에 아는 사람이 있어서, 그 부스에서 사인회를 하면 어떻겠냐는 제의를 받았거든요. 그 덕에 처음으로 코믹콘에 함께 가게 됐죠.

미국에서 사인회를 해봤자 날 아는 사람은 아무도 없지 않을까 생각했는데 엄청나게 많이 와주셨고, 80퍼센트는 「블러드」 팬이었어요. 「블러드」의 캐릭터 디자이너로 줄을 서주셨던 거죠. 다들 "주인공 사야를 그려주세요." 라고 하셨으니.

02 개러지 키트(garage kit): 피규어 등의 모형 중에서도 대형 메이커의 대량생산품이 아니라, 개인 혹은 소규모 메이커가 일부 고객을 대상으로 만드는 소량한정생산품을 가리킨다.

—— 세일러복에 머리 땋은 여자애죠.

테라다 눈빛 더럽고 일본도를 든 여자아이죠. (사야로 추정되는 그림을 그린다)

—— 잠깐만요! 사야는 그렇게 생기지 않았거든요?! (←사야 좋아함)

테라다 거기서 100명 정도에게 사인하고 그림도 그리면서 깜짝 놀랐어요. 애니는 이쪽 분들에게 이렇게나 꽂혔구나 하고. 줄을 섰던 분들은 대부분 애니메이션 스튜디오에서 일한다는 분들이고 창작자가 많았어요. 그런 의미에서는 작품에서 일본과 미국, 유럽은 서로 이어졌구나 하는 인식을 가졌죠.

그게 첫 미국 사인회였는데요, 그 후 다른 일로 포틀랜드의 갤러리 분과 알게 되면서 "우리 갤러리에서 쇼 해보지 않을래요?" 하는 이야기가 나왔죠.

—— 쇼란 건 개인전 말이죠?

테라다 쇼입니다.

—— 네, 네.

테라다 전 인쇄를 전제로 한 일러스트레이터고, 원화를 보여주는 데에 관심이 없었는데 그때는 어쩐지 해봐도 되지 않을까 하는 마음이 들었어요. 포틀랜드의 첫 개인전은 오리지널이라기보다는 업무용 그림을 중심으로 한 자기소개 같은 것이었지만 꽤 많은 분들이 와주셔서, 흔히 말하는 솔로 전시회의 재미를 알게 됐죠.

물론 미국에 계시는 팬 분들도 와서 좋아해주셨지만, 갤러리 그 자체의 고객 중에서 다른 작품이 전시된 걸 모르는 채로 오신 분들이 재미있다고 해주셨어요.

—— 모르고 어슬렁어슬렁 들른 손님도 계셨군요.

테라다 그랬다니까요. 그런 건 경험해본 적이 없어서 재미있었어요. 사인회 같으면 팬 분들만 오시니까 개인전도 그런 거 아닐까 생각했는데.

그리고 '쇼'란 말도 어감이 가벼워서 좋았던 건지 모르겠네요. '개인전'이라고 하면 왠지 스스로도 긴장이 되니까.

그 전시회는 프린트가 중심이었는데, 그 외에도 작업 때 그린 연필 밑그림을 연필화로 액자에 넣어 판다거나 해서 '테라다 카츠야의 작업용 그림 전시회' 같은 느낌이 됐죠. 하지만 이렇게 되면 전시회용으로 아날로그 그림을 그려 판다는 것도 재미있지 않을까, 그렇게 생각하는 계기가 됐어요. 프린트한 그림을 보여준다는 건 아무래도 제가 재미가 없거든요. 역시 보러 와주신 분들께 생생한 그림을 보여드리고 싶다고 처음으로 생각했죠. 그래서 몇 년 후에 같은 갤러리에서 아날로그 그림만으로 전시회

를 했어요.

그런 경위로, 뭔가를 하고, 나름대로 반응이 돌아오고, 그런 걸 반복하며 일이 진행됐던 거죠. 결국 제가 무언가를 해야 반응이 돌아오게 되니, 이런저런 것들이 이어져 지금에 이른 거예요. 「대원왕」이 미국에서 판매된 거라든가, 옛날 미국에서 나왔던 게임 잡지에 그림을 그린 일이라든가, 여러 가지가 이어져서 미국에서 그림을 파는 토양이 생겨난 거죠. 팬이 되어 그림에 돈을 내주신다는 데에서는 마찬가지 아닐지.

전 일러스트레이터라는 게 주요 생업이라는 생각이 있어서, 오리지널 그림을 그려 판매하는 일에 그렇게 실감이 없었어요. 옛날에는 멋대로 일러스트레이터와 그림을 판매하는 건 다른 일이라고 단정 짓고 있었지만요.

—— 일러스트레이터는 오리지널 그림을 그려서 판매는 하지 않는다는 생각이신가요?

테라다 제 개인적으로는요. 이 일은 그림의 사용권을 넘겨주고 인쇄해 완성되는 거니까 원화에는 집착이 없었거든요. 그건 제 안에서 지나치게 선을 그어놓은 느낌이라, 그림을 그리는 것 자체를 누군가 좋아한다는 걸 전람회를 하면서 처음으로 느꼈어요. 제가 그린 그림을 보여준다는 의미에서는 작업용 그림도, 남이 사주는 그림도 별 차이가 없다고 생각했죠. 전시회는 전시회대로 재미있다고.

보통 업무용 그림에 스트레스를 받거나 하진 않지만, 완전히 프리 상태에서 스스로 계획을 짜 오리지널 그림을 그린다는 게 재미있었어요. 그림을 판 돈이 생활비가 된다는 건 그야말로 '그림을 그려 먹고 사는 방법' 중 하나인 셈이죠. 그걸 화가니 아티스트니 하는 말로 부른다면 상당히 젠체하는 것 같지만, 정말 자연스럽게 제 마음속에 들어와서, 떼어놓고 생각할 일이 아니라는 마음이 들었죠. 카테고리는 필요 없다는 느낌.

일본에서 화가란 일종의 독특한 분위기가 있다고 생각했거든요.
—— 권위적인 느낌이랄까. 친근하지는 않죠.

테라다 일반의 이미지는 그렇죠. 뭔가 무거운 느낌. 그건 대체 뭘까요. 일본의 미술 교육이 제대로 안 돼서 그렇겠지만, 자기가 모르는 화가에 대한 이상한 사교성 웃음 같은 건.

—— 아뇨, 그런 건 없지만요(웃음).

테라다 저한테는 다른 세계라고 느껴졌거든요. 그러니 공연한 집착이었다 싶지만. 하지만 더 심플한 거더라고요. 갤러리에 그림을 전시해 사람들에게 보여주고, 원하는 사람이 있으면 파는 것도 일종의 엔터테인먼트가 될 수 있구나 하고, 스스로 해놓고 나서야 어렴풋이 알게 된 거예요. 처음에는 거기서 뭔가 이야기를 해야 한다고 지레짐작했지만.

—— 이야기라고 하시면?

테라다 아티스트 같은 사람들은 주장이 없으면 안 될 것 같다는 뭐 그런. 하지만 의외로 없어도 되는 거 아냐? 싶었어요. 그림을 본 사람이 알아서 의미를 찾아내 주거나 하는 경우도 있고.

그림으로 사회에 참가한다는 아티스트의 삶도 틀린 건 아니에요. 표현자란 자신의 표현을 밀어붙이기 위해 상식 같은 것과 싸워야 하니까. 하고 싶은 말이 있어서 거기에 존재한다는, 그게 소위 아티스트고 화가고 표현자라는 이미지를 붙이고 있었는데, 그거야말로 만화를 그려 남에게 파는 것과 같은 감각이고, 그림을 그려

남에게 파는 데에는 아무 문제도 없다고 느끼게 됐죠.

　다만 무언가 그린 것에는 의미가 생겨난다고 아까도 말씀드렸지만, 단순한 벽의 장식이 되고 싶지는 않아요.

—— 그림을 벽에 장식하면 안 되나요?

테라다　아뇨아뇨, 장식해주면 좋죠. 하지만 인테리어가 되진 않았으면 한다는 뜻이에요. 그러니까 '오로지 집에 장식하기 위한 그림'이라는 시점과 '이 그림의 캐릭터는 좋구나' 하는 시점은 완전히 다르다는 생각이에요. 전 '그냥 존재할 뿐'인 건 싫거든요. 벽의 일부로 만들어버리는 그림이란 건 아무 것도 아닌 것, 표현으로서 녹아들려는

요소가 있어야 성립되는 건데, 그래선 벽지나 마찬가지잖아요. 전 벽지를 그리고 싶었던 게 아니니까, 남에게 보여줄 때는 사람들이 무언가 어렴풋한 기분을 가져줬으면 하거든요. '왜 이런 그림을 그렸을까'도 괜찮아요. 그런 면이 사람들이 의미를 추구하느냐 아니냐의 차이라고 생각해요. 벽지에 의미를 추구하진 않잖아요?

—— 그렇진 않죠. 그런 벽지는 편안하지가 않을 거예요. 그림이라면 아까처럼 이게 뭘까 생각했을 때 물어보기라도 하죠.

테라다 벽에 장식해주는 건 좋아요. 그림이 좋아서 사는 거랑, 별 생각은 없지만 방에 어울릴 것 같으니까 사는 건 다르잖아요. 그냥 방에 어울리는 그림은 그리고 싶지 않죠. 그게 제 손으로 그렸고, 세상에 한 장 밖에 없으며, 누군가의 손에 넘어간다는 것에 대한 의미예요. 사주신 분이 좋아했으면 하는 거죠. 한 장밖에 없다는 것도 좋아했으면 하고, 그림이 사주신 분의 것이 됐을 때 '이건 나를 위해 그려진 그림이다' 하는 감각도 함께 얻을 수 있잖아요. '어쩐지 신경이 쓰여서 견딜 수가 없으니까 좀 비싸도 사자!' 하는 마음은 자기 마음속에 그 그림이 꽂혔기 때문이잖아요. 벽에 장식하고, 매일 흘끔이라도 좋으니 보았을 때 '난 역시 이 그림을 좋아하는구나' 하고 생각할 만한 그림이 됐으면 좋겠다는 거죠.

그런 건 재미있는 만화랑 똑같은 감각이 아닐까 해요. 읽어보고, 무언가 자신 안에 남는다는 것과 똑같죠. 그건 사람의 개인적인 부분에 들어가는 거니까 저는 그런 걸 만들고 싶어요.

그림에 돈을 낸다는 건 대단한 행위인 만큼, 제 그림 정도의 수준을 보고 투기 목적으로 사시는 분은 없을 테니까요. 값비싼 하이아트와는 달리 제 그림은 투기의 대상이 될 수 없어요. 되팔았을 때 값이 올라갈 거라고 보장할 수가 없으니까, 순수하게 그 시점에서 그 가격에 사서라도 가지고 싶다고 생각하는 사람이 사는 거죠.

전 '어쩐지 재미있네'라는 말씀을 듣고 싶어서 그리는 거예요. 그건 대량생산하는 만화든 일러스트든 같은 감각으로 하고 있고, 세상에 한 점뿐인 그림을 그린다는 의식이 싱크로되었다는 거예요. 그러니까 갤러리에 전시해 판매하는 게 저한테도 있을 수 있는 일이 된 거죠.

"남들에게 받아들여지도록 하기 위한 노력"

테라다 뭐, 제 주장보다는 그림을 가진 분이 어떻게 느끼는가가 중요하니, 일러스트나 만화나 마찬가지죠. 서점에서 책의 표지를 봤을 때 무언가를 느끼고 집어드는 경우가 있잖아요. 그건 커버의 힘도 크잖아요.

—— 종종 있는 일이죠.

테라다 커버는 디자이너와 일러스트레이터의 공동작업이지만 내용물인 책이라는 작품이 있으니까 그게 생겨난 거 아니겠어요? 다시 말해 커버는 작품을 드러내는 셈이죠. 커버가 마음에 든 책은 내용도 좋은 경우가 많았던 것 같아요. 내용이 있고 커버가 있으니 당연한 이야기겠지만요.

—— 옛날에 레코드를 재킷만 보고 산 적이 있는데, 별로 빛나가지 않았던 것 같아요.

테라다 그렇죠? 내용이 시시한데 디자이너가 두드러져서 디자인만 좋아졌다거나 그 반대도 있긴 하지만, 그런 불행한 만남은 차치하고, 기본적으로 핵이 있기에 표출된 것에 사람들이 끌리는 거라고 생각해요. 아무 것도 없으면 무시해버릴 테니까. 그러니까 제가 관여했던 건 일이든 그림이든 뭐든, 그런 것이 됐으면 하는 거죠.

제가 이제까지 봤던 그림 중에서 '이 그림은 자꾸만 신경이 쓰이네' 싶은 게 수없이 있었는데, 제 그림도 남에게 그랬으면 좋겠어요. 그건 마케팅이니 뭐 그런 게 아니고, 얼마나 제가 좋아하는 걸 믿을 수 있느냐 하는 이야기죠. 좋아하는 걸 철석같이 믿고, 그걸 될 수 있는 한 순수한 형태로 바꿔 자신의 작업물로 만드는 그 작업이 잘 되면 잘 될수록 무엇과도 바꿀 수 없는 것이 되는 거잖아요.

타성으로 만드는 건 남들도 영 좋아하기가 힘들어요. 적당히 만든 책의 표지는 마음에 꽂히지 않죠.

—— 적당히 일을 해놓으면 어쩐지 '남에게 전해지는 건 아닐까' 하는 생각이 들죠.

테라다 무조건 그렇다고 생각해야 하고, 실제로도 그래요. 그런 의식을 품으면서 자신이 좋아하는 것을 그림에 이식하는 작업을 하고, 그게 잘 됐을 때는 빛나가질 않죠. 갤러리 전시회에서도 많은 그림을 그리다 보면 '이건 좀 잘 됐네' 하는 게 나와요. 그런 건 대개 첫날에 팔려나가거든요.

—— 역시 그런 게 있군요. 사람의 감각에 큰 차이는 없나봐요.

테라다 자꾸만 신경이 쓰여 견딜 수가 없는, 연애감정에 가까운 기분으로 "역시 지르자!"라고 할 만한 물건에 제 작품이 얼마나 다가갈 수 있을까. 그런 작업을 하염없이 하고 있는 거예요. 거기서 빗나가면 엄청나게 괴로운 일이 되겠지만. 제 감각과 같은 감각을 가진 분이 있다는 사실을 믿을 수밖에 없고, 믿으면서 만드는 거죠. 빗나가지 않았을 때는 자신이 좋다고 생각한 게 먼저 팔려나가고요.

예를 들면 아는 사람이 와서는 "이 그림 괜찮다 싶었는데 역시 팔렸구나!" 하고 말할 때가 있거든요. 그러면 '아, 똑같은 감각이었구나' 싶죠. 뭐, 그래도 타인은 자신이 아니니까 아무리 제가 좋다고 생각해봤자 팔리지 않는 경우도 있지만요. 있긴 있지만, 대개는 제가 좋다고 생각한 건 좋다고 생각하는 사람이 반드시 있어요. 그 부분이 있는 한 엔터테인먼트 쪽의 일을 할 수 있을 것 같아요.

그렇게 타인의 무언가와 싱크로하는 느낌이 있는 동안에는 괜찮겠지만, 그게 사라진다는 공포 또한 있죠. 아무리 좋다고 생각해도 팔리지 않거나. 자신의 감각이 남들과 너무 동떨어지게 된다든가. 그렇게 됐을 때 저는 어떻게 해야 좋을까요? 하는 생각을 시작하면 점점 신경질적으로 변해가지만요.

── 남들에게 공감도 감동도 주지 못하는 걸 자기 혼자만 좋다고 생각해 계속 만들어가게 된다는 건 역시 무섭겠네요.

테라다 그런 공포가 있죠. 저는 재미있어서 미치겠는데 아무도 재미있다고 해주질 않는다는 거. 있잖아요. 저도 없진 않아요. 이건 재미있네~ 생각했지만 다들 무시해버리는 일이라든가. 말장난도 그렇고!

── 뭐, 말장난은 무시하게 마련이죠.

테라다 말장난은 안 하지만. 아무튼 속으로 '아, 이건 안 되겠다' 싶죠. 하지만 그것도 당연한 게, 남과 나는 다르니까요. 다만 그런 것들을 남이 재미있다고 생각하는 것에 맞춰나가는 방법은 있는 것도 같아요. 묵혀뒀다 나중에 꺼내는 거예요 자신의 감각이 뒤처져서 그런지 너무 앞서나가서 그런지 스스로는 알 수 없지만, 우연히 앞서나갔을 때가 있잖아요. 나중에 비슷한 것이 잘 소개됐을 때 그 재미가 사람들에게 은연중에 전해져서 '아, 이건 이런 면이 재미있구나' 하고 받아들여지는 식으로.

역시 무슨 일이든 유행과 쇠퇴에서는 벗어날 수 없으니, 사물의 견해란 건 남에게 설명을 듣기 전에는 알 수 없는 측면이 있어요. 스포츠 같은 게 그 전형적인 예라고 생각하는데요. 규칙을 모르면 즐길 수 없잖아요.

—— 그건 그래요.

테라다 그건 그림을 보는 관점도 마찬가지라고 생각해요. 모티프를 찾으려고 해도 전혀 단서가 없고, 그린 본인도 설명을 할 수 없을 때가 있을 거예요. 그린 사람은 좋다고 생각해 열심히 그렸지만 전할 방법이 없다거나, 모르는 사람에게는 뭔가 매뉴얼 같은 게 있으면 좋겠다고 생각하게 되는 그런 게 있어요.

하지만 그런 걸 완전히 다른 각도에서 표현해주는 게 세상에 나왔을 때 "아~ 그렇구나. 그건 이렇게 설명하면 되는구나."하고 깨달을 때가 있죠. 매스컴을 탔을 때 그런 관점을 가르쳐주는 경우가 있잖아요. 예를 들면 단품으로 나왔던 것이 매뉴얼과 같이 제공됐을 때 비로소 사람들에게 전해지는 게 있지 않을까요. '이러이러한 식으로 즐길 수 있습니다' 하고. 그게 없을 경우 좀처럼 사람들에게 받아 들여 지 지 않죠. 받아들여질 수 없으

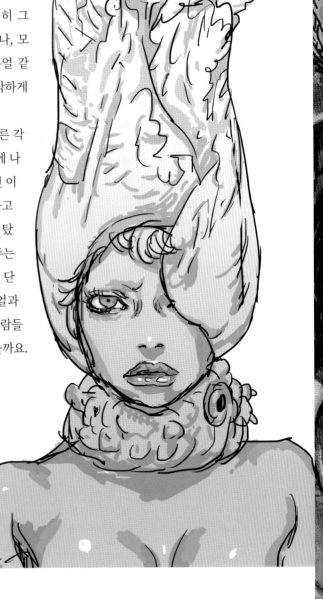

니까 못난 작품이란 게 아니라, 전해야 빛을 보는 물건이라는 전제로 말하는 거예요.

—— 캬리 파뮤파뮤[03]의 초기 PV 같은, 하나만 놓고 보면 영 기분 나쁘지만 종합적으로 보면 귀여운 것 같은.

테라다 네네. 귀여움을 한 발 앞서나가버려서, 이상하지만 귀여운 뭐 그런 부분을 잘 상대에게 전달했을 때 비로소 받아들여지는 거죠. 그러니까 오락 요소가 있는 걸 만드는 이상 전달하기 위한 노력을 해야 하죠. 자기만 재미있으려고 한다면 노력은 필요 없겠지만, 이 연재의 핵심은 그림을 그려 먹고 사는 방법이잖아요. 그림을 그려 먹고 살기 위해 그런 면도 생각한답니다, 하는 이야기를 그림을 그리지 않는 분에게도 전달하는 프로그램인 거예요.

—— 프로그램?

테라다 그런 감각은 다양한 데에 응용할 수 있을 거예요.

—— 그렇겠네요. 그림을 그리는 사람이나 무언가를 창작하는 사람만이 아니라 직업 전반에서 할 수 있는 말이겠지요.

테라다 스스로 짠 기획의 좋은 점을 남에게 이해시킬 때라든가, 그 상품은 이 시대에 맞는 것인지를 생각한다든가, 그런 일도 마찬가지라고 생각해요. 타인과 같이 살아가는 이상 그건 무시할 수 없죠. 남에게 받아들여지기 위한 연출이 필요하고, 거기에 대한 매뉴얼은 자신의 머릿속에서 그때마다 필요한 거예요.

스포츠 관전에서도 축구든 야구든 규칙을 잘 설명해주는 사람이 곁에 있으면 훨씬 재미있잖아요. 규칙을 모르고 보면 뭐가 뭔지 모르지만, 즐기는 방법을 잘 설명해주면 빠져버리죠.

—— 그러게요. 오페라나 노가쿠[04]같은 것도 알고 즐길 수 있게 되면 좋을 것 같아요.

테라다 타카라즈카[05]나 프로레슬링도. '이런 식으로 즐기면 된다'고 규칙 같은 실마리를 받으면 그때 비로소 재미의 입구에 설 수 있게 되니까 규칙 제공은 아주 중요하죠.

예를 들어 심플한 격투기일수록 사람들에게 전해지기 쉬워요. 주먹으로 치면 쓰러

03 캬리 파뮤파뮤: 일본의 가수이자 패션모델. 파격적인 영상과 비주얼의 뮤직비디오로 데뷔했으며 국제적으로도 인지도를 얻고 있다.

04 노가쿠(能樂): 일본의 전통예능. 가무극인 노(能), 희극인 쿄겐(狂言), 전통 연극 양식인 시키산반(式三番)을 총칭해 부르는 명칭.

05 타카라즈카(宝塚): 효고 현의 타카라즈카 시에 거점을 둔 타카라즈카 가극단을 말한다. 모두 미혼 여성으로 이루어졌으며, 공연작품은 뮤지컬이 대부분이지만 내용은 매우 다채롭다.

진다든가. 하지만 여기에 그라운드 기술이 들어가고, 상대가 아파하네 싶은 상황에서 무슨 일이 일어났는지 몰라 재미없다고 하는 사람과, 저 기술이 들어가면 절대 빠져나가지 못하니까 엄청 대단한 거야! 하고 흥분하는 사람이 있을 거예요. 사람은 처음에는 알기 쉬운 데에 끌리니까 규칙을 몰라도 알 만한 부분을 넣어서, 어떻게 그 부

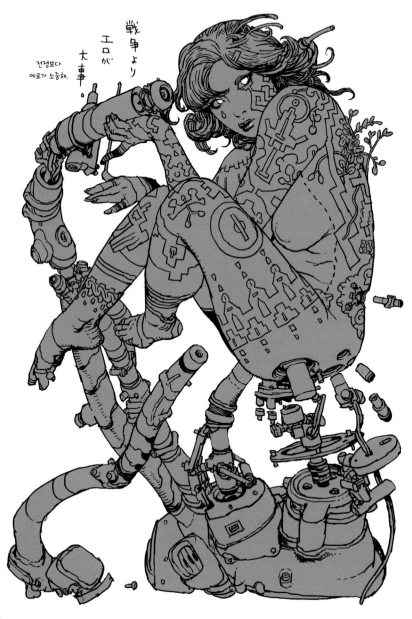

분부터 먼저 받아들이도록 하는가가 중요하죠. 물론 그 다음에는 규칙에 대한 호오가 갈라지겠지만.

이걸 그림으로 말하자면, 색이나 형태 같은 게 될 거예요. 기분 좋은 색이라든가 기분 좋은 모양이라든가, 귀여운 여자애라든가 멋있는 남자애라든가, 호감을 가질 수 있는 캐릭터라든가. 캐릭터 그림이 이해하기 쉬운 건 제삼자에게 얼굴을 드러내기 때문에 잘 전해져서예요. 얼굴은 세계 공통이니까. 그런 의미에서 캐릭터는 역시 강하죠.

사람이 대번에 알아볼 수 있는 입구를 마련해주는 건 중요한 일이에요. 물론 그렇지 않고 간단히 알 수는 없는 장르도 있고, 단순히 알기 쉬운 게 전부라는 건 아니지만요, 저는 지금은 일러스트가 됐든 만화가 됐든 기본적으로는 남에게 보여줘서 먹고 사는 일을 하고 있으니까, 역시 엔터테인먼트죠. 엔터테인먼트인 이상 처음에는 알기 쉬운 면을 준비해두는 게 당연한 이야기예요. 말하자면 갤러리에서 하는 개인적인 작업이라도 그건 변함이 없어요.

이것도 그림을 그려 먹고 사는 제 방법 중 하나입니다, 라는 말씀을 전해드리며, 이상 스튜디오에서 보내드렸습니다!

15 　그림쟁이로서 할 수 있는 일

—— 2011년 동일본 대지진 당시 만화가, 일러스트레이터 분들이 자선 동인지나 상품
을 제작해 기부하는 등의 활동을 하셨는데, 테라다 씨도 그 중 한 분이셨죠?

테라다 　처음에는 할 수 있는 게 아무 것도 없다는 마음이 있었어요. 그림을 그리는 걸
로 이 재해에 무슨 일을 할 수 있나 싶었죠. 사실 거기에는 사람마다 각자 역할이 있
고, 즉시 현장에 날아가 잔해를 치우거나 밥을 짓거나 하는 것도 하나의 정답이겠지
만, 그건 반드시 모두의 정답은 아니라는 생각에 이르기까지는 시간이 좀 걸렸어요.
무력감을 느꼈으니까. 뉴스를 보면서, 집에서 태평하게 그림을 그리는 자신이라는 존
재에 대해.

　그림쟁이에게 순발력이란 그리 자신 있는 분야가 아니지만, 그림쟁이로서 무슨 일
을 할 수 있을까 생각해봤어요. 돈을 버는 사람은 기부를 할 수 있겠죠. 직접 현지에
가서 밥을 짓는 사람도 있고. 난 원래 정치나 사회와는 무관하게 살았고 그림만을 그
리며 생활했으니까, 그런 때의 감정은 얼른 돌아가주질 않아요.

　그래도 어른이 되고서 '사람은 혼자서는 살아갈 수 없는 거구나' 하는 마음이 강하
게 있었으니까 뭐든 해야겠다는 생각을 했죠. 사회성이라는 의미에서는 그런 면이 싹
텄던 거지만, 실제로 '그럼 내가 뭘 할 수 있을까' 하는 질문에는 이것저것 많은 고민
을 했어요. 혼자서는 별로 대단한 일은 할 수 없겠다는 생각이 들어버렸죠. 하지만 아
무 것도 안 하는 것보다는 뭔가 하는 게 훨씬 낫다는 것도 알고는 있었어요.

　어느 정도 상황이 진정됐을 무렵, 상대가 원하는 것에 그림쟁이로서 호응할 수 있
는 기획이 있다면 해보자는 생각이 들었을 때, 이와테 출신 만화가 요시다 센샤, NPO
사람과 연줄이 있는 시리아가리 코토부키 씨에게 제안을 받았어요. NPO 분이 이렇게
말했다는 거예요. "피해자는 생활 자체가 바뀌어버려 불안으로 가득합니다. 외부 사
람이 지진 재해에 대해 잊지 않고 있다고 끊임없이 말해주면 피해자들은 적잖이 안도

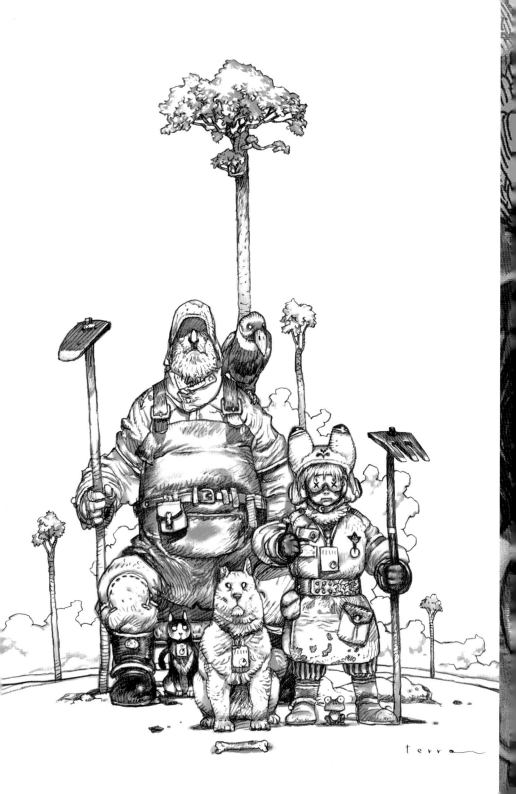

terra

감을 느껴요."

저희도 일단은 엔터테인먼트 쪽 사람들이니까 위문 같은 목적으로 가서 무언가 해 보자는 게 첫 이와테 행 이야기였어요.

요시다 센샤를 중심으로 만화가 몇 명이 있었고, 각자 팬이 있으니까 홍보활동도 되는 셈이잖아요. 지진 피해는 아직도 끝나지 않았다고 오래도록 말을 이어나가는 게 우리의 한 가지 테마고, 매년 가고 있어요. 가서 아이들과 그림을 그리기도 하고 캐리커처를 그리기도 하면서 교류를 가지고, 처음에는 할 수 있는 범위에서 돕기도 했어요. 지금은 정리할 만한 곳도 적어져서 거의 놀러 가는 기분이지만 그래도 좋다고 하시거든요. 2년, 3년 지나는 사이에 자원봉사자 분들도 지쳤기 때문에 오락이 필요하다는 거예요. "그런 분들도 여러분이 가주시면 기뻐할 겁니다."라는 NPO 분의 말을 그대로 받아들여서 다녀왔죠. 우리도 즐겁고.

한편으로는 많은 분들에게 말을 걸고 자선활동으로 책을 만들어 팔거나 하는 일은 곧잘 있었지만, 그렇게 모이는 돈 그 자체보다도 '이런 일을 하고 있습니다' 하는 자선활동의 알림 기능이 가장 중요한 포인트가 아닐까 해요. 임청난 지명도가 있는 사람이 이야기를 꺼내서 와~ 하고 돈이 모여드는 경우를 제외하면, 그렇게까지 모이지 않았을 때는 스스로 벌어서 스스로 기부하면 되는 거니까 남의 돈에 의지할 필요는 없잖아요. '뭔가 해야 한다'는 마음을 자선활동용 책에만 집약시키는 것도 좀 아닌 것 같다고 생각했지만요. 사람마다 생각이 다른 법이니.

'어떻게든 해야 한다'는 마음의 움직임과 행동이 잘 돌아가는 동안에는 괜찮지만, 점점 다들 자기 생활로 돌아가잖아요. 하지만 아직도 가설 주택에 사는 분이 10만 명 가까이 계시고, 그런 분들에게 상황은 변함이 없어요. 아직 하나도 끝나질 않은 거예요. 요시다 센샤나 시리아가리 씨나 다른 멤버들에게도 그들의 목소리가 전해지는 팬층이 있으니까, '이 사람들은 매년 가는구나' 하고 알아주도록 알리는 역할을 맡은 거 아닐까 해요. 만화가의 입장에서 저는 그곳에 가서 '지금은 이러한 상황입니다' 하고 알리는 정도의 일을 하는 셈이죠. 그게 도움이 되는지 어떤지는 차치하고.

—— 테라다 씨나 다른 분들이 현지에 가서 '지금 이렇습니다' 하고 알려주시는 덕에 저희가 알게 되는 게 있죠.

테라다 그쪽에서 처음 만난 분이 다시 와주셔서, "힘내서 하고 있습니다." 하고 말해주셔서 저희가 힘을 얻어가기도 해요.

그림을 그려서 직접 무언가에 도움이 될까 하는 점은 의문이지만요. 무언가를 보고 즐긴다는 건 인간의 행위 중에서 마지막에 속하는 거라고 생각해요. 다만 지금은 가설이라도 지붕이 있는 곳에 살고, 어찌어찌 생활이 가능한 상황이니 오락이 필요한 단계가 되었다고는 생각해요.

전에 픽사에 있었던 츠츠미 다이스케가 시작한 「스케치트래블」[01] 때 엄청 감명을 받았던 게, 부담 없이 시작한다는 점이었어요. 자선 경매를 "합시다!" 하고 냅다 시작해서 나름대로 돈을 모으는 형태로 만드는 액션이 빠르죠. 늘쩍지근 생각하지 않는 면이 대단해요. 그런 점은 착착 해치우는 게 좋다는 생각이 들었어요. 어떡하지? 하고 끙끙 고민하느니 해버리는 편이 낫다고. 그 점에서 배운 게 컸어요.

요전에 네팔에 갔다 돌아온 후에 네팔 지진이 있었거든요. 관계가 생긴 이상은 무언가 하고 싶죠. 마침 개인전이 있었으니까 "개인전에서 자선상품을 팔까 하는데."라고 친구 디자이너에게 상담해봤더니 응해줘서, 2종류 150부씩 ZINE(동인지)을 만들었어요. 1부에 1천 엔 이상을 기부하는 방식으로 팔아서, 그 결과 60만 엔이 모였죠.

── 고마운 일이네요!

테라다　그걸 가지고 야반도주.

── 실망이네요!

테라다　그 매상에다 제가 개인적으로 얼마를 더해서 카트만두 부근, 이라기보다는 네팔의 산골에서 써주는 게 낫겠다고 생각했을 때, 오랫동안 네팔의 교육을 지원하던 단체가 있어서 전액을 기부했어요.

이번 네팔의 자선활동에 대해 말하자면, 디자이너 분도 갤러리 측도 '그 일에 관해서는 무료로'라고 해주셨거든요. 그렇게 보면 혼자서는 할 수 없었던 일이었겠지만, 많은 분들이 힘을 합쳐 움직였던 게 의외로 이상적이고 좋았던 것 같아요. 반대로 말하자면 그 정도밖에는 못 했던 거지만요.

이번 자선활동과 그림을 그리는 것만 두고 말하자면, 그림을 그리면서 그 그림에 관계된 분들이 도와주신 덕에 제가 할 수 있는 형태로서는 최고의 것이 됐는지도 모르겠어요. 수억 엔씩 벌면 그야말로 혼자서 얼마든지 기부할 수 있겠지만, 그렇지도

01　스케치트래블(Sketchtravel): 일본 출신의 애니메이션 아티스트 츠츠미 다이스케가 시작한 자선활동. 세계 각국의 아티스트들이 한 권의 스케치북을 돌려가며 채워나가는 프로젝트. 완성된 책의 경매 수익은 개발도상국의 교육을 지원하는 NGO에 기부되었다.

테라다 카츠야

여기서 느닷없이 정체를 밝히고 대거인맨이 되어

팍팍 해치워버릴까 생각했지만

유감스럽게도 그런 숨겨진 힘 같은 건 없으므로 일단 그릇국수*를 100그릇 먹어본다.

우물우물

아침 장터는 기운이 넘쳤다

흙투성이가 된 36년 전의 만화잡지를 주웠다.

준코⋯.

* 그릇국수(완코소바): 이와테 현 특유의 국수. 뜨거운 육수가 담긴 그릇(완코)에 한입 크기의 사리를 덜어주고, 빌 때마다 계속 넣어주는 스타일로 먹는다.

늘어진 몸을 움직여보니 조금이나마 지난 3개월분의 걱정이 풀렸다. 물론 미미한 힘이지만 방해가 되는 돌을 치우는 일 정도는 할 수 있다.

"그래도 할 거야!!" 하고.

어영

차!

아이들이 잠깐이라도 웃어서 다행이었어.

맨날 공부도 안 하고 낙서만 했을 거야.

득의양양

끝이지만 계속

* 「100그릇과 진흙투성이 준코와 웃음과」 월간 코믹 빔 2011년 8월호에 실린 「"만화모음" 이와테 만화가 응원 투어」

않으니 모두의 힘을 빌리면서 하게 된 거죠. 미미한 힘이라도 없는 것보다는 낫다고, 그런 생각을 해요. 전 기본적으로는 오락 쪽 사람이니까. 만화 오락 쪽 사람이니까. 주간만화 고라쿠(오락) 쪽 사람이니까.

—— 네. 주간만화 고라[02]를 좋아하신다는 건 알겠어요.

테라다 딱히 그런 걸 메인으로 삼았던 게 아니고, 오히려 그런 면은 몰래 하고 싶지만요.

—— 하지만 몰래 하면 많은 분들께 알려지지도 않고 기부금도 모이지 않잖아요.

테라다 몰래 할수록 벌이는 줄어드니까, 많은 분들의 힘을 모으려면 말을 해야 하고, 그게 마치 필요악 같은 느낌이라.

—— 그건 악이 아니에요.

테라다 뭐, 그 비슷한 느낌으로. 하지만 그런 기부 같은 것도 모두가 사회적인 역할을 다하자! 라고 꼭 해야만 하는 일인가 하면, 그렇지도 않거든요.

02 주간만화 고라쿠: 니혼분게이샤(日本文芸社)에서 발행하는 주간 만화잡지. 30대~50대 남성이 주요 대상이다.

—— 제 이야기라 죄송하지만, 동일본 대지진 때는 제 마음이 아파서 그걸 누그러뜨리기 위해 기부했어요. 남을 위해서라기 보다는 자신을 위해 기부한다는 생각이 들었죠.

테라다 그러면 되는 거예요. 안 하는 것보다는 낫죠. 양쪽 모두에게 도움이 되잖아요. 남이야 뭐라고 생각하든, 자신이 뭐라고 생각하느냐도 상관이 없어요. 그게 돈이 되어 전해지기만 한다면. 자기 감정은 그렇게 중요하지 않죠. 그렇기에 뭘 할 수 있느냐를 저마다 생각해야 하는 거죠. 전 그림쟁이로서 뭘 할 수 있는가를 생각했던 거고요.

하지만 해답 같은 건 없고, 그때 뭘 할 수 있느냐 하는, 타이밍일 뿐이에요. 곤경에 처한 사람이 있으면 힘을 빌려줄 거 아니에요. 단순히 말하자면 그런 굉장히 평범한 감각이라고 생각해요. 일어난 일에 자신이 할 수 있는 일은 매번 변하니까 매번 고민하게 되지만요. 그러면 된 거라고 생각해요.

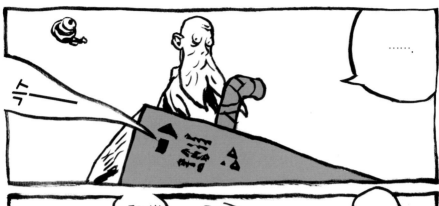

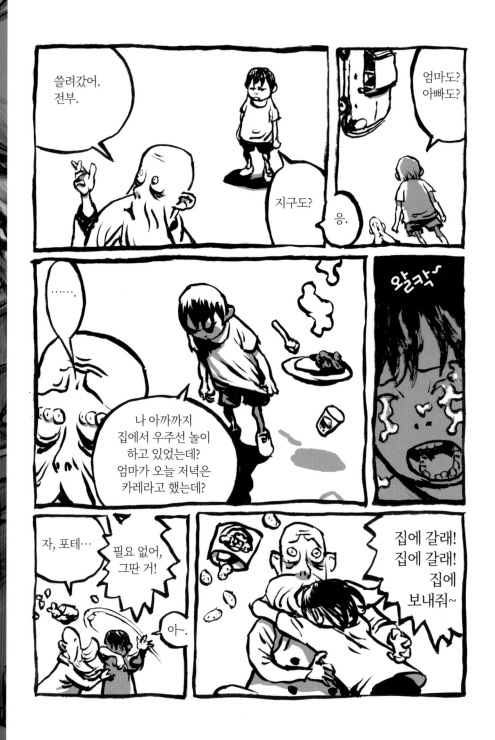

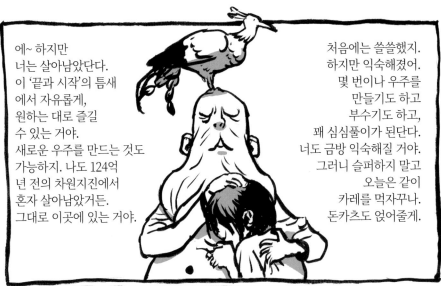

에~ 하지만
너는 살아남았단다.
이 '끝과 시작'의 틈새
에서 자유롭게,
원하는 대로 즐길
수 있는 거야.
새로운 우주를 만드는 것도
가능하지. 나도 124억
년 전의 차원지진에서
혼자 살아남았거든.
그대로 이곳에 있는 거야.

처음에는 쓸쓸했지.
하지만 익숙해졌어.
몇 번이나 우주를
만들기도 하고
부수기도 하고,
꽤 심심풀이가 된단다.
너도 금방 익숙해질 거야.
그러니 슬퍼하지 말고
오늘은 같이
카레를 먹자꾸나.
돈카츠도 얹어줄게.

싫어.

뭐~?

…에이
~.

팟!!

어.

월간 코믹 빔 2012년 7월호에 실린 연작 시리즈 「Life with YOU. 3.11 ~함께 살아가자. 3.11」

16 그림을 그리며 살아왔다.

"어디에든 간다"

—— 테라다 씨, 11월은 계속 미국에서 지내셨는데 영어는 유창해지셨어요?

테라다 노 유창해요! 아이 캔트 스피크 잉글리시!

—— 영어 아니잖아요 그거. 하지만 해외에서 업무 의뢰가 올 때는 영어로 오죠?

테라다 맞아요. 보통 영어로 오죠. 지금은 인터넷 번역 서비스가 있기도 해서 해독은 어떻게는 가능하지만, 대화는 무리. 문장을 스스로 조합하려고 하면 갑자기 얼어붙어 버려요. 역시 일상적으로 대화를 하지 않곤 전혀 나오지 않나봐요. 난 영어를 비주얼로 배워서 소리가 안 들어간다고요.

—— 단어를 비주얼로 외우셨나요?

테라다 한자처럼, 읽을 수는 있지만 쓸 수는 없는 느낌이죠. 소리로 들으면 이해도가 뚝 떨어져요.

—— 그럼 영어를 쓰는 클라이언트랑 실제로 대화를 나누실 때는요?

테라다 맨투맨이면 아주 어색해지죠. "나, 밥. 먹는다." 하는 식으로. 뭐 업무에선 일본어를 할 수 있는 사람이 상대이기도 하고, 일본어가 되는 담당자가 있기도 하니까 의사소통은 가능해요.

제 업무는 그림을 그리는 거니까 아직까지는 영어를 못해도 어떻게든 됐지만, 혼자 내팽개쳐졌을 때 영어밖에 못하는 분과 비즈니스를 하라고 하면 큰일이죠. 미국 쪽 일을 하고 있다는 감각이 전혀 없어요. 미국 출판사에서 화집을 냈는데 그것도 그나마 그쪽에 일본어를 할 줄 아는 사람이 있어서 가능했고.

—— 다크호스 코믹스에 일본어를 할 줄 아는 분이 계시는군요.

테라다 있죠. 마이클이라고, 일본어로 개그도 치는 유창한 사람이. 고마워 마이클!

일상적으로 통역을 고용할 재력이 있으면 좋겠지만, 그쪽에서 불러서 미국에 갈 때는 상대가 통역을 세팅해주기도 하니까 그런 여유를 부리는데요, 하지만 그때뿐이죠.

미국에서 진짜로 활동을 하고 싶으면 영어실력은 머스트(must)일 텐데, 전 일본이 주요 전장이라 어디까지나 게스트로 해외에 가곤 할 뿐이니 어떻게든 버티고 있어요.

LA 같은 데서 젊은 일본인 아티스트나 애니 쪽 친구들을 만나보면 영어부터 착실하게 해나가는 사람들이 많아서, 난 그런 각오도 없이 어슬렁어슬렁 다니기만 하는구나 싶었죠. 자동차 면허도 없으니 LA 같은 데서는 여기저기 돌아다니지도 못할 테고. 다양한 친구나 지인들에게 도움을 받고 있어요. 고마워, 마이클과 여러분!

—— 여러분이군요. LA는 넓으니 차가 없으면 힘들겠어요.

테라다 보통은 친구 차를 얻어 탔으니까요. 전 갓난아기예요. 미국에서는요!

완벽하게 미국에 가서 그쪽 일에만 흠뻑 빠져주마, 하는 게 아니니까 지금은 그 정도로도 가능하죠. 그래서 그 이상을 하려 들면 힘들 거예요. 미국에서 개인전이라니 대단하다는 말을 듣기도 하지만, 대단하지 않아요. 그런 장소를 마련해주셨다는 것뿐이죠. 갤러리의 오너가 체류할 장소를 제공해주셔서. 스스로 해낸 게 아니라 많은 분들의 도움을 받아 존재할 수 있는 거니까요.

—— 아기니까요.

테라다 네. 아기는 귀엽다는 소리만 들어도 존재할 수 있지만, 아기로 있는 기간은 그리 길지 않죠. 언젠가는 "이 자식 수염이 났잖아! 버리고 와!" 하게 될 걸요.

저는 이쪽에 와서 스튜디오를 만들고 싶다는 전개는 아직까지 생각해본 적이 없는데, 다만 앞으로 제 활동이 일본에 적합하지 않게 되고 그때까지도 이쪽에 그런 장소가 있다면, 그때는 어느 쪽이 생활하기 편할지를 생각해야겠지요. 일본에서는 3만 엔밖에 못 벌었는데 이쪽에서는 30만 엔이 된다면 이쪽으로 올 의미가 있을 테고, 어쩌면 그런 시장이 다른 나라로 옮겨갈지도 모르죠. 경제적으로 여유가 있는 장소가 아니면 이런 일은 존재할 수 없으니까. 어쨌든 엔터테인먼트 방면의 일은 돈이 있는 곳이 아니면 움직이지 않잖아요. 살아간다는 게 대전제라면 장소에 집착할 필요는 없고. 할 수 있느냐 없느냐, 하느냐 하지 않느냐일 뿐이죠.

물론 노력이 필요하다는 건 마찬가지니까, 제가 어디에 살고 싶은가에 달렸지요.

요컨대 어디가 생활하기 편한가 하는 이야기인데요, 기본적으로는 뭐 어디면 어때요! 제가 싸랑하는 「우주대작전」에서는 말이죠, 미래 설정이지만 지구에서는 인종차

별도 화폐경제도 사라졌다고요.

—— 스타트렉!

테라다 몇 번이나 말했지만 저한테는 「우주대작전」이라니까요!! 아무튼 이상적인 미래죠. 그리고 지구인으로서 우주에 눈을 돌린다는 하나의 비전 아래 성립된 거예요. 미국의 TV 프로니까 우주선 엔터프라이즈 호의 선장은 미국인이지만 다른 배에는 일본인이 선장이기도 하고 흑인 여성이나 중국인이 메인 스태프에 있기도 하고. 1960년대 미국 TV에서.

—— 우피 골드버그였던가요?

테라다 그건 나중에 나온 시리즈 「신 스타트렉(Star Trek: The Next Generation)」. 우피 골드버그는 어렸을 때 이걸 보고 흑인 여성이 TV 시리즈에서 주역급 캐스트로 출연했다는 데에 희망을 품었다고 해요.

—— 그래서 나중 시리즈에 출연한 거군요.

테라다 그것도 역시 이상이라는 게 중요하다는 이야기. 그곳을 향해 바꾸어가려 한다는, 이성은 사람을 바꾸는 힘이니까요. 「우주대작전」에는 그게 있었어요.

저는 일본인으로서 일본에 태어나 자라면서 인종차별을 받은 적은 없는데, 그래도 차별 그 자체는 일본에도 있었고 지금도 존재한다는 건 정보로는 알아요. 하지만 그건 내 주위에는 없었으니 자신의 문제는 아니었죠. 게다가 「우주대작전」에서는 미래의 커크 선장이 "이미 우리의 지구에는 차별이 없다"고 말했고요. 그게 평범하게 그려져 있으니까 그런 미래가 오는구나 생각했는데, 실제로는 전——혀 아니잖아요! 아직까지. 오히려 되풀이해 파도가 일어나기도 하죠. 그래서 굉장히 실망했어요. 아아, 내가 살아가는 동안에는 이상이 이루어지지 않겠구나, 하고.

—— 실망은 어른이 된 다음의 이야기죠?

테라다 그렇죠. 최근에 특히. 어른이 됨에 따라 현실문제의 뿌리가 깊은 걸 알고 실망. 인간이란 역시 천천히 좋아질 수밖에 없는 거구나 해서. 이상이란 현세의 이익을 위해 있는 게 아니니까요. 뭐, 전혀 성장하지 못한 자신을 돌아보면 당연하지만요! 남에게 기대하지 말라는 이야기였습니다! 스스로 살아가기 편한 장소를 만들어가라는.

하지만 우리는 선거에서 어느 사람에게 표를 주면 내일이 편해질지, 그런 가까운 것밖에 생각할 수가 없게 됐잖아요. 3세대 후의 일은 도저히 생각할 수 없죠. 자신의 이익만을 좇으니까 우리 집 뒷산을 잘 개발해준다면 그 사람에게 표를 주게 되죠. 정

치가들은 거기에 호응하려 할 뿐이고. 이러니저러니 해도 직접 뽑은 거니 정치가들 탓으로만 돌릴 수는 없는 거예요.

── 도로를 깔아준다거나, 역을 만들어준다거나.

테라다 배경을 그려준다거나, 대신 일을 해준다거나.

── 그건 아니고요.

테라다 아무튼 좋고 나쁨이 아니라 자신의 생활이 소중한 거죠.

── 이상적인 면이 아니라 지금의 생활을 편리하게 해준다거나, 조금이라도 윤택하게 해줄 것 같은 정치가에게 표를 주게 된다는 거죠.

테라다 그건 당연한 이야기니까요. 하지만 동시에, 언제까지 그런 감각으로 매사를 결정해나가야 할까 하는 불안도 다들 가지고 있을 거예요.

저쪽 바다에서 조만간 물고기를 잡을 수 없게 됐다는 사실을 알았을 때, "그럼 한동안 고기를 잡지 않는 게 좋겠네."라는 말은 생활과 관계가 없는 일이니 할 수 있는 말이잖아요. "그럼 물고기를 잡던 사람들을 위해 내일부터 10만 엔씩 내세요."라고 하면 거절할 거 아녜요. 자신의 아픔이 어느 정도인지, 그런 것의 천칭으로 매사가 결정되는 건 당연하니까 그 천칭의 비율을 어느 정도 분담할지, 깨닫고 보면 천칭의 균형이 도저히 맞지 않는 데까지 가버릴지도 모르죠. 그걸 알 수 없어요. 그런 불안이 답답함으로 이어지기도 하고, 그게 외부에 대한 폭력으로 드러나버리기도 할 것 같아 무서워요.

어떤 일이든 한번 부서지는 게 편하니까 부수는 방향으로 치달아서 전쟁도 불사한다는 분위기가 은근히 퍼진다거나, 마음속 깊은 곳의 공통된 움직임이 다들 같은 방향으로 가기 시작한다는 게 있을 거예요. 실제로는 어떻게 될지 모르게 되면 애매한 현재상황을 긍정하며 지내죠. 작업용 그림을 그리지 못하고 있지만 마감까지는 어떻게 될 테니 오늘은 게임을 하자는, 뭐 그런 심리.

── 그건 아니거든요.

테라다 앞일을 모르니까 현재 시점의 일밖에 생각할 수 없고, 거기서 다들 선택한 결과가 지금이라는 거니 그 점에 대해 불평할 수는 없지만, 그래도 매사가 역시 그런 것으로밖에 결정되지 않는 건가 하는 유감스러운 마음이 있다는 거예요. 「우주대작전」을 보고 자란 저에게는.

어느 나라에나 모양을 바꾼 이데올로기는 존재해서 그때그때의 밸런스에 휩쓸리지

만, 그래서 반대로 자신이 살기 편한 나라로 가거나 하는 건 나쁜 일이 아니죠. 넌 자신의 나라를 사랑하는가 하는 이야기가 되기 쉽지만 그건 전혀 다른 이야기고, 나라가 싫으니 버린다는 게 아니라 살기 편한 곳으로 가고 싶다거나, 어느 쪽을 선택할 것인가 하는 개인의 문제일 뿐이에요. 전 일본에 있으니까 이따금 미국에 다녀오기도 하고, 일본인인 자신이 현재 상황에 어디로 가면 편할까 하는 걸 생각하면서 다양한 곳에 도전하는 건 당연한 이야기죠. 게다가 제가 필요하다는 사람들까지 있다면 어디서 살아가든 상관이 없고, 일본이라도 마찬가지고.

그러니까 그림을 그린다는 걸로 어디든 갈 수 있다면 가고 싶다어요. 바로 이 '그림을 그릴 수 있는 상태'를 일본에서 계속 유지할 수 있다면 일본이 좋고, 그렇지 않다면 밖에서 열심히 해야 한다는 이야기죠. 뭐, 정말로 그림밖에 못 그리지만요.

논리적으로 생각해보면 인종차별에 전혀 의미가 없다는 건 누구나 알잖아요. 원래 다들 원숭이에서 진화했고, 처음부터 나라니 종교가 있었던 것도 아닌데. 그런 데 집착해서 서로를 죽이고 자기 이익만 추구하려 하다니 어리석죠. 하지만 "그건 이상이고 현실은 달라." 같은 소리나 듣고. 그런 건 나도 알아!

그래도 역시 처음에 말했던 것처럼 이상을 향해 나아가지 않으면 바뀌지 않아요. 「우주대작전」에는 그런 이상이 있었어요. 결코 나쁜 일이 아니었죠. 이상을 제시하는 건 중요해요. 그 이상이 될 수 있는 한 인간 전체에 이익을 주는 것이라면 더더욱.

인간은 그리 쉽게 알맹이가 바뀌지는 않아요. 수백 년, 수천 년 전의 인간과 비교해 전체를 보면 과학적으로 진보해 편리해졌고 온갖 것들을 알고 있지만, 쓸데없는 인종차별을 한다는 면에서 한 인간의 알맹이는 본질적으로는 바뀌지 않았다는 걸 알 수 있죠. 지식이나 지혜에서 떨어져버리면 인간은 눈 깜짝할 사이에 야생 상태로 돌아가는 생물이라는 공포가 근저에 있어요.

이야기가 옆길로 새지만, 살아가는 걸 목표로 삼는다면 지구 어디에서 살아도 상관없어요. 사람은 계속 섞여야 한다고 생각하고, 섞여가야 하는 거고, 섞여가는 과정에서 사라져가는 문화가 있다면 어쩔 수 없죠. 기억이나 기록으로 지키는 건 중요하지만 문화를 지키기 위해 인종을 지킨다는 것도 이상한 이야기고. 평범한 인간 한 사람의 허용량은 작잖아요. 그러니까 모여서 생활하고 사회를 구축하고, 한 사람 한 사람의 별 것 아닌 힘을 톱니바퀴로 삼으면서 하나의 생명체처럼 지구상에서 살아가는 거잖아요. 바뀌는 데에는 시간이 걸리죠. 개인으로서는 왜 이리 바뀌지 않느냐고 절망

하면서도 수천 년 단위로 보면 적어도 과학 분야나 인권에 대해서는 좋아졌다는 점에 눈을 돌리고, 지금 자신이 어떻게 살고 싶은지를 태도로 드러낼 수밖에 없어요. 그건 저에게는 굉장히 중요한 일인 것 같아요.

드디어 그림 이야기로 돌아가자면, 그림에 그려진 내용은 공통된 문화가 없으면 완전히 이해할 수는 없을지도 모르지만, 색이나 형태가 가진 기분은 이해할 수 있잖아요. '이해할 수 있잖아요'라는 말의 밑바닥에 무엇이 있느냐 하면. 요전에 샌프란시스코의 아시안 아트 뮤지엄이라는 데에 갔어요. 아시아의 조각이나 회화를 전시해놓는 곳인데 굉장히 잘 돼 있어서, 아시아 전체의 문화 흐름을 금세 알아볼 수 있었어요.

예를 들면 일본의 문화는 근본을 따지면 대륙에서 왔죠. 수나라나 당나라의 문화를 흡수하면서 전개했던 거잖아요. 그런 게 시대 순서대로 전시되어 있었어요. 수묵화나 한자는 물론 대륙에서 건너온 거고, 일본의 문화가 얼마나 외부의 영향을 받아 성립됐는가를 잘 이해할 수 있었죠. 게다가 대륙의 문화조차도 인도의 영향이 밑바닥에 있고, 불교는 인도에서 생겨났고, 심지어 인도에도 느닷없이 문화가 생겨난 게 아니라 아라비아나 서양의 영향이 있었고. 파도처럼 저쪽에서 오기도 하고, 이쪽에서 넘어갈 때는 또 영향을 주기도 하고, 그게 반복되어 상호 영향을 주고받아 성장한 거죠.

기원 전 2000년의 부조가 아무렇지도 않게 모딜리아니 같은 얼굴이기도 하고, 자코메티의 조각 같은 형태이기도 하고, 꽉 눌러놓은 옆얼굴하고 정면 얼굴이 똑같이 된 금속 가면 같은 건 완전히 피카소의 그림이기도 하고. 그런 게 과연 얼마나 영향을 미쳤는지는 모르겠지만, 거기서 연상되는 건 수없이 많죠. 기원 전 수천 년 시절의 조각조차 그보다도 수천 년 전 전의 영향을 받았을지도 모르잖아요. 남아있지 않을 뿐.

그러니까 온갖 것들이 서로 영향을 주고받아 표현이 성립되는 거고, 지금, 물론 우리는 개개인의 새로운 표현을 추구하거나 찾거나 하지만, 그것도 자신이 이제까지 보고 들은 것의 센스 속에 입각한 거니까, 어떻게 거기서 멀어지고 가까워지는가 하는 걸 되풀이해 자기의 작품을 발견해나가는 거구나, 하고 생각하게 되는 전시였어요.

시간을 거쳐 영향을 주고받은 방대한 표현의 말단에 개인이 있어요. 그런 모든 것의 위에 있는 자신이란 게 보였죠.

그림도 섞이고 있어요. 살아가는 장소도 섞이고, 인간도 섞이고. 그렇게 생각하면 되지 않을까요.

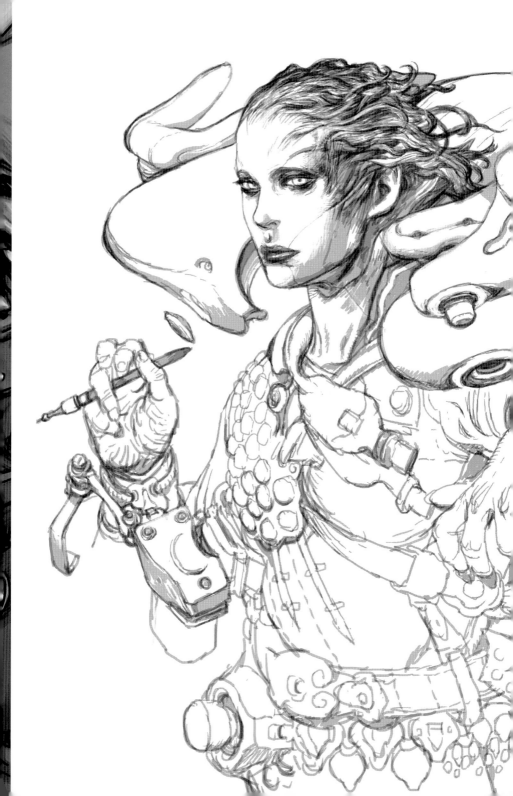

"그림을 그려 생활한다"

—— 같은 그림이라도 일러스트레이터와 아티스트는 다르죠?

테라다 직업적인 일러스트레이터와 아티스트는 서로 분야가 달라서, 일러스트레이터는 그림을 그리기만 해선 안 되고 다른 스킬이 필요하죠. 그야말로 커뮤니케이션 능력이 필요한 직업이에요.

—— 그건 의뢰가 있기 때문이죠?

테라다 네. 그걸 위해 그리니까. 반대로 아티스트는 자신을 클라이언트로 삼아 자신에게 내재된 테마를 그리는 거라고 생각해요.

　미국에서 활약하는 일본인 일러스트레이터 중 시미즈 유우코 씨나 키우치 타츠로 씨 같은 분들이 계시는데, 예를 들면 시미즈 씨는 언뜻 그림체는 일본만화에서 유래된 것 같아도, 그 분이 큰 무기로 삼는 건 그림실력은 물론이고 의뢰에 대한 파악 능력이라고 생각해요. 터치의 문제가 아니고. 클라이언트가 일러스트에 바라는 것을 정확 이상으로 그림에 표현할 수 있으니까 뉴욕에서 톱 일러스트레이터로 존재할 수 있는 거죠. 그림체는 일본만화여도 통하나 싶은 생각으로 그런 그림을 그리는 만화가를 뉴욕에 데려가봤자 똑같이 활약할 수 있는 게 아니에요. 그림체가 아니라 무엇을 표현할 수 있는가 하는 거. 그런 센스를 갈고 닦는 데에 시간을 들인 거죠. 테마를 따르면서도 단순한 설명에 그치지 않고 다른 측면에서 이미지를 펼쳐나가고. 그게 일러스트의 본질이라고 생각해요. 그걸 할 수 없으면 자신이 어떤 터치로 그리면 좋을지, 어떤 표현이 새로운지 하는 데에 머리를 쓰기 십상이지만, 그건 사실 대수로운 문제가 아니에요.

—— 그렇군요. 음, 잠깐 여기서 테라다 씨에게 여쭤보고 싶은 게 있는데요. 일러스트로 생활을 꾸려나간다는 점에서, 테라다 씨는 30년 동안 그림 그리는 일을 하셨잖아요. 회사원이 아니니 정해진 월급을 받으시는 게 아니고, 몸이 망가지면 그 순간 수입이 끊어져버리잖아요. 무서운 이야기지만, 혹시 앞으로 그림을 그리지 못하게 되셨을 때를 생각하신 적이 있나요?

테라다 그건 프리랜서가 됐을 때부터 생각했죠. 홈리스 경계선상에서. 지금은 더 나이를 먹었고요. 생각한다고 해봤자 그럼 매일 근검절약해 돈을 모으고 있냐 하면 그런 성격은 아니니 하루 벌어 하루 먹고 사는 생활에 가깝지만, 보험도 들었고 연금에

도 가입했어요. 뭐, 연금은 국민연금일 뿐이지만. 다행히 운이 좋아 일이 끊어지지 않는달까. 끊어지면 몇 달 후에는 홈리스죠!

—— 그렇게 되면 문안 갈게요! 아무튼 그래서 요즘은 젊은 사람들이 일러스트레이터를 꿈꾸면서, 예를 들면 픽시브(pixiv) 같은 데에 등록해 자기 그림을 발표하고, 라이트노벨의 삽화를 의뢰받기도 하거든요. 하지만 보수가 얼마 안 돼 그것만 가지고는 당연히 생활이 안 되니까 회사에 다니거나 아르바이트를 하고 있을 텐데요, 일러스트만 가지고 먹고 살기란 힘든 것 같아요.

테라다 음—— 저는 그 입장이 아니라서 생활이 어느 정도 힘든지는 모르겠지만, 그 업계의 단가가 싸다는 이야기는 들어봤어요. 하지만 젊었을 때는 무리하더라도 버틸 수 있죠. 저한테 20대 때는 30년 후를 생각하고 했느냐고 물어보신다면 전혀 그렇지 않았고, 운이 좋아서였어요. 제가 일러스트로 먹고 살 수 있게 된 건. 19~20살 때 일을 조금씩 받았고, 학생 때는 부모님의 원조를 받았지만 졸업한 후에는 한 푼도 받지 않고 21살 때부터 제 벌이만으로 살았는데, 역시 20대는 유복하지도 않으니까요. 뭐, 곧 잘 뜯어먹었죠.

—— 밥을. 선배 같은 분들에게.

테라다 네. 막 뜯어먹었어요. 그렇게 30년이 무사히 흘렀지만 그거야 그냥 결과론이고, 그때그때 무마하다시피 가까스로 살았을 때도 있었고요. 제 생각이지만, 사회의 시스템도 계속 바뀌잖아요. 돈의 흐름이라든가 일을 하는 방식 같은 게. 엄청난 기세로 바뀌잖아요. 제가 젊었을 때는 인터넷도 없었고, 그런 가운데 어디서 자기 재능을 돈으로 바꿔나가는가 하는 건 제 때는 별로 생각을 하지 않았어요. 어쨌거나 출판 시스템에 파고들면 어떻게든 먹고 살 수는 있었던 시대이기는 했죠. 잡지는 마구 나왔고, 판매부수도 엄청나게 솟구쳤고.

—— 잡지의 컷 일러스트도 싸지는 않았죠?

테라다 싸지 않았던 것 같아요. 당시의 경제 수준에서 보면. 예를 들어 제가 21살 때 받은 잡지 컷은 흑백이어도 8천 엔 정도였고 컬러 1페이지에 2만 엔, 전장이면 5만 엔 정도. 그게 중견 출판사 잡지의 시가였고, 다른 잡지랑 비교해도 별로 큰 차이는 없었죠. 문고본 커버를 한 장 그리면 7만 엔이었고 하드커버 단행본이면 10~15만 엔 정도.

—— 그게 1980년대군요.

테라다 그랬어요. 30년 전의 출판업계라는 게 단가 체계가 그랬으니까요. 아무 것도

모르면서 만화를 그리고, 저는 초기에는 소위 말하는 만화잡지에서 만화를 한 적이 없었으니까 일러스트 대금 같은 느낌으로 그렸어요. 그러니까 다른 만화잡지의 신인 보다도 약간 비싸게 받았을 것 같네요. 1페이지에 1만 5천 엔 정도.

── 만화잡지 신인이라면 1페이지 8천~9천 엔으로 시작하는 경우가 많으니까요.

테라다 만화잡지가 아니라 일러스트로 취급해서 단가도 좋았어요. 그 상태로 일러스트레이터로 인지를 받은 채 만화잡지에 나가니까, "일러스트 그리는 분은 비싸죠?" 라고 하시면서 만화가로서는 신입인데도 비싼 고료를 쳐주시기도 하고. 완전히 빅쥐처럼 얼굴을 이리지리 바꿨죠.

── 박쥐인간.

테라다 20~30년 전의 10년 동안은 이런 보수로 일을 했어요. 그리고 생활수준을 낮추면, 예를 들어 집세가 5만 엔이고 식비가 4~5만에 광열비 같은 걸 포함해 한 달에 15만 엔으로 생활할 수 있다고 치면, 잡지 한 곳에서 3~4개 일을 받아 컷 5장, 전장 1장, 그리고 문고본 커버 같은 것도 받으면 한 달을 생활할 수 있죠. 그러니까 자신의

생활수준에서 이만한 일을 하면 살아갈 수 있겠구나 하는 예상이 있었고, 이 정도 일이라면 따올 수 있다는 전망이 있어서 프리랜서를 시작했어요. 참고로 이 가격이 30년 동안 바뀌지 않았습니다.

—— 떨어지거나 하진 않았고요?

테라다 떨어진 업계도 있지만 옛날부터 있었던 잡지나 문고본, 단행본 일러스트 가격은 30년 전하고 크게 달라지지 않은 것 같아요. 라이트노벨은 모르겠지만. 예를 들어 손익분기점이 있고 이 책의 가격과 인쇄비, 인건비를 계산해 출판사가 가져가는 몫이 있겠지만, 문고본으로 쳤을 때 30년 전하고 지금은 2~3배 정도의 가격이 됐잖아요. 당시 500엔이었던 문고본이 지금은 천 엔을 넘기도 하니까. 하지만 일러스트 고료는 달라지지 않았어요. 옛날에도 7만 엔이었고 지금도 7만 엔. 경제를 완전히 무시하고.

—— 어쩐지 죄송합니다!

테라다 아뇨, 책망하는 게 아니고요! 에헤헤. 종이값이나 잉크값이나 인건비는 올라가기도 하지만 일러스트 금액은 그대로. 그러니까 제가 20살에 시작했을 때보다 지금 일러스트레이터가 된 분들이 더 힘드실 거예요. 30년 사이에 화폐가치도 변했을 테니, 같은 작

업량이라도 상대적으로 수입이 떨어진 셈이라. 출판 쪽에서 똑같은 형태로 일을 할 때의 얘기지만요.

지금은 그림에 돈을 내주는 곳이 어디일지, 그런 것도 생각해야겠죠. 전 어쩐지 출판 쪽 일이 적성에 맞고 출판 쪽만 가지고도 먹고 살 수 있겠다는 계산이 있어서 시작했지만, 그러다 게임 일이 들어와 수입이 늘어나고 생활수준도 약간 좋아졌어요. 그런 의미에서는 게임의 영향이 크지만, 한 방에 1년 수입의 3분의 1을 번다거나 그런 느낌으로 버텨왔지만, 그렇지 않은 분도 물론 계시겠죠.

—— 그렇지 않은 분들이 더 많을 거예요.

테라다 이를 대신할 수입원을 어디서 찾느냐 하면, 많이 있겠지만, 웹 일러스트 중에 말도 안 되게 값이 싼 곳이 있어요. 하지만 제가 30년 전에 경험했던 출판 가격 자체도 그게 100년을 이어온 거냐 하면 그렇지도 않았고, 그때그때 바뀌는 건 당연한 일이니까 지금 싸다는 데에 불만을 품지는 않아요. 지금 싼 데에는 원인이 있고, 그게 바뀌지 않는다면, 막말로 그 쪽에서는 이미 그림 일만 가지고는 생활할 수 없다는 뜻이에요. 생활을 생각하자면.

하지만 돈 그 자체가 없어지진 않으니까, 어딘가에는 흘러가서 어딘가에는 그림에 돈을 내는 사람이 있고, 그건 일본이 아닐지도 모른다는 의미에서, 아까 이야기로 돌아가지만, 자기 그림이 생활을 유지할 수준으로 팔리는 곳을 찾는 게 절실하겠지요. 인터넷 속에서라도.

—— 인터넷 속에서의 경제도 점점 바뀌어가고요.

테라다 그림이란 원래 가격이 없는 거고요. 그건 늘 어려운 문제인데, 돈을 내주는 쪽에서는, 후원자가 아닌 이상 싸게 때우려 하는 게 당연한 일이거든요. 역시 세상을 문화적으로 이끌어준 건 후원 시스템이었던 것 같아요. 후원이 시대에 따라 항상 형태를 바뀌, 기업이 되기도 하고, 부유한 분들의 선구안이 되기도 하고, 책을 사주는 독자가 되기도 했던 것뿐이죠.

그림 자체는 까놓고 말해 재료비나 작업비 외에는 눈에 보이지 않다 보니 값을 매기기가 어려워요. 그러다 보니 엄청나게 싸지기도 하고, 수억 엔이 되기도 하는 거죠. 후원 시스템이 돌아가지 않는 한 단순한 업무상 비용이 되는 거예요. 이렇게 되면 점점 싸지기만 하죠.

업계라는 게 존재하는 동안에는 업계 시스템을 이용해 "이 가격은 당연하니까요."

라고 말할 수 있겠지만, 지금은 출판업계 자체가 변하려 하니까 그 속에서 "이제까지는 이 가격이었잖아요." 그래봤자 "지금은 못 드립니다." 해버리면 끝이잖아요. 그럴 때 어떻게 자기 생업을 꾸려나갈지, 제가 시스템에 고스란히 편승할 수 있었던 시절보다는 분명 어려울 거예요. 아무리 그려도 힘들지 몰라요.

하지만 출판 자체가 사라지는 일은 없을 테니까, 그 속에서 일을 늘린다거나, 혹은 탁월해져서 아무도 대신할 수 없는 존재가 되도록 하는 수밖에 없죠. 재미도 뭣도 없는 결론이지만.

—— 테라다 씨 같은 베테랑은 그렇다 쳐도, 신출내기라면 값싼 금액을 제시받는 분도 계실 텐데요.

테라다 그야 있겠지요. 다만 그렇게 나오는 업무 상대란 건 전혀 시가를 모르는 초짜이기도 하고, 의도적으로 싸게 후려치려 하는 사람들이기도 하니까, 그때는 그 일이 없어져도 좋다는 각오로 딱 부러지게 말할 수 있느냐 없느냐 하는, 경우도 있어요. 그런 일은 제 때도 있었고.

—— 젊거나 경험이 없어도 자신은 프로로서 일을 하는 만큼 이 액수로는 어렵겠다고 말할 수 있느냐 아니냐의 문제인 거군요.

테라다 받으면 안 되지 싶은 금액이라 해도, "넌 프로니까 그런 금액으로 일을 하면 안 돼." 하는 말을 가끔 듣지만, 극단적으로 말해서, 하고 싶은 일은 공짜라도 하고 싶다고 생각하거든요, 저는. 하지만 그건 특례라는 걸 상대에게 확실하게 말해줘야 하는 거니까, 그럴 수 있다면 좋겠지만 그렇지 않을 때는 업계의 일원으로서 '그건 너무 싸다'고 말할 의무가 있지 않을까요. 아주 어려운 문제인데, 그런 말을 하는 것도 일이기도 하니까.

—— 금액이 자기평가의 측면이기도 하니까요. 젊을 때는 어렵겠네요.

테라다 그건 '젊든 아니든'이라고 해야 해요. 저는 옛날에 레이저 노래방[01]쪽에서, 뭐 요즘 세상에는 레이저 디스크 노래방 자체가 없겠지만, 그쪽 일을 할 때 한 장에 3천 엔이라는 말을 듣고 거절했어요. 착색을 하면 2천 엔을 더 주겠다고. 노래방의 배경에 흐르는 그림이었는데, 한 곡에 12장이라던가. 21살 때라 완전히 신출내기였지만, 요구하는 것에 비해 너무 싸다는 생각에 핑계를 대고 거절했어요.

01 레이저 노래방(레이저 가라오케): 구형 노래방 시스템의 일종. 당시 음질과 화질 면에서 가장 뛰어난 영상매체인 LD(레이저 디스크)에 영상과 반주와 자막을 담아놓은 것.

신출내기라고는 해도 학생 시절부터 일을 해서 작업량에 대한 금액이란 것도 어렴풋이 알고 있었으니까 받아선 안 되겠다는 생각도 있었고요. 상품가치의 가늠이라고 해야 하나, 자신이 그 가치여도 좋다면 상관없지만, 너무 싸다고 나중에 불만을 늘어놓을 거면 거절하거나 처음에 말해야지요. 처음에 정한 게 나중에 뒤집히는 일은 받은 자신에게 잘못이 있는 거고 교섭은 당연히 가능하다는 게 제 생각이에요. 일이니까 업무 상대와 공유하지 못하는 감정은 푸념일 뿐이죠.

일러스트의 가격은 깎아내리기 쉬운 면이 있고, 젊어서 잘 모른다는 걸 역으로 이용당하기만 하는 일도 있을 거예요. 물론 그런 게 일러스트 업계의 주류가 된다면 가격이 싸도 그리는 사람, 아니면 채산이 맞지 않으니 그만두는 사람으로 나뉠 테니 일러스트 업계는 무너지겠죠. 그러니까 자신의 상품가치를 올려나가는 것도 굉장히 중요하고, 그게 좋은 일을 가져다주는 경우도 있을 거예요. 뭉뚱그려서 이렇게 하면 된다는 건 없으니 어렵지만요.

—— 일러스트레이터를 지망하면서 노력하는 분이나 신인은, 그림 실력만 가지곤 안 된다는 면도 지기 나름대로 생각해야만 하는 거군요.

테라다 요전에 디자인 학교에 불려나갔을 때 학생 분들의 그림을 본 적이 있는데요. '이 그림은 이 사람이 아니면 못 그리겠구나' 하는 그림을 그리는 분들은 별로 없었어요. 그리고 그런 편린이 보이는 학생은 이미 완성이 됐으니까 학교에 올 필요가 없을 정도로 잘 그리기도 하고. 여기서 잘 그린다는 건 오리지널리티가 있다는 의미에요. 그 외의 학생들은 자기가 좋아하는 걸 따라가는 사이에 여기까지 왔다는 분들이라, 재능에 대한 자각이 별로 없어요. 좋아하는 걸 그리는 단계에서 그쳤죠. 하지만 그런 사람은 수없이 많으니까, 저는 그대로 업계에 들어간다 해도 자기가 좋아하는 그림은 그릴 수 없다는 식으로 말하죠.

캐릭터 디자이너를 하고 싶다던 학생의 그림을 보면, 어디선가 본 적이 있는 것 같은 캐릭터다 싶어요. 그건 자기가 좋아하던 게임의 영향이라든가 자기가 좋아하는 일러스트레이터의 영향이 강하고, 물론 그 정도는 남들이 말해줄 필요도 없이 본인도 잘 알 테지만, 오늘 제가 여기 와서 그림을 본다는 걸 알고 있었으면 저한테 싸움을 걸어야 하는 것 아니냐 싶어요. 이미 있는 걸 보여줘봤자 이건 이미 있는 거라고밖에는 말해줄 수 없고. "이건 저만의 오리지널이에요!"라고 할 수 있는 걸 보여줬으면 싶었죠.

좀 더 자연스럽게 자신이 좋아하는 걸 추구하는 학생들의 그림은 재미있지만, "이

게 좋아서요." 혹은 "별 생각 없이 그려봤어요." 하는 식이라. 뭐가 되고 싶으냐고 물어보면 그냥 그림 그리는 일을 하고 싶다는 막연한 얘기. 그래도 스무 살에, 졸업도 앞두고 있으니 취직할 곳을 찾기도 하는 가운데, 이렇게 어렴풋해서는 안 되는 거 아닐까 생각하기도 했을 거예요. 좀 더 공격적으로 전략을 세워야겠다고.

재능이 있는 사람은 주위에서 내버려두질 않아요. 예를 들어 제 친구 타케타니(타카유키)라든가. 본인은 상당히 멍한 느낌이지만, 심지어 취직도 해버렸지만, 그래도 주위에서 그 사람에게 일을 주고 싶어서 가만 내버려두질 않는 거예요. 그렇게 해서 회사를 그만두게 만들어버리고. 하지만 유감스럽게도 모두가 엄청난 재능을 가진 건 아니고, 가졌다고 해도 그걸 멋지게 꽃피울 수 없는 사람이 더 많으니까, 일러스트레이터가 되고 싶다고 생각했다면 자신이 지금 업계 속에서 어느 정도인지를 고민하지 않고선 묻혀버리고 말죠. 잔혹한 것 같지만 당연한 이야기라, 처음부터 자각이 없으면 더더욱 스타트가 늦어져요.

일러스트라는 건 상대가 바라는 것을 헤아려 형태로 만들어내는 능력이지, 자기가 그리고 싶은 그림을 그리는 일이 아니거든요. 그걸 이해한 상태에서, 그림 일을 했을 때 어떻게 표현하면 이룰 수 있느냐 하는 건 상당히 깊이 파고들어 생각해봐야 하는 건데, 그런 부분은 생각하지 않고 좋아하는 그림을 만연히 그리는 상태라면 그런 사람은 대부분 사라져버리고 만다는 이야기예요.

스스로도 자신은 주위가 내버려두지 않는 사람인지 그렇지 않은 사람인지를 어느 정도 파악했느냐 하는 것도 중요하죠. 파악하지 못한 사람은, 죄송하지만 처음에는 직업적으로는 힘들 테니 다른 일을 하면서 루트를 찾아볼 수밖에 없을 거예요. 예를 들면 취직해서 디자이너 일을 배우고 그 과정에서 일러스트가 어떤 것인지를 이해한다거나. 그런 사람은 옛날부터 많았거든요. 디자이너에서 일러스트레이터가 되는 식으로. 그건 '남들이 자신을 내버려두지 못하게 만드는 방식'을 찾았다고 할 수 있겠죠.

일러스트레이터는 그림을 잘 그리기만 한다고 일을 할 수 있는 세계가 아니니까, 커뮤니케이션 능력이 중요하게 대두되죠. 그것 없이는 만연히 그림을 그려도 안 될 거예요. 반대로 "이 개성은 도저히 내버려둘 수 없어!" 하는 사람이라면 주위에서 맞춰주려 하니, 그 정도로 자신감을 가질 수 있다면 상관없지만요.

── 대부분의 사람들은 '주위가 내버려두지 않는 타입'은 아니니까요. 그렇지 않은 사람이 일러스트로 살아가려 하면 커뮤니케이션 능력이나, 의뢰받은 업무에 대한 해독능

력을 갈고 닦아야 한다는 말씀인가요?

테라다 일러스트는 그림만 잘 그리는 게 아니라 방법론을 발견하는 것이기도 해요. 방법을 생각해 그려나가면 표현도 달라지거든요. 그것도 재능 중 하나라고 생각해요.

남에게 포트폴리오를 보여줄 때, 어디서 질리도록 본 같은 그림만 늘어놓는다면 무슨 말을 들을지 상상이 가지 않을까요? 하지만 상처를 입고 싶은 건 아닐 테니까, 에둘러서 조곤조곤, 방법론만 발견하면 될 것 같다는 식으로 말해주죠. 자신이 가진 스킬이나 재능을 어떤 식으로 발휘하면 남에게 소구력을 가진 것이 될지를 생각하는 게 중요하다고. 결국 지금은 안 되겠다고 말하는 거지만요.

── 방법을 찾아야만 한다고.

테라다 네. 그건 당연한 거지만요. 19, 20살 때 누구나 쓸만해지냐 하면 그렇지는 않고. 다만 남들이 써줄 만한 최소한의 선이라는 게 있다고 했을 때, 제 작업물이 받아들여졌던 걸 보면 제가 최소한의 선이었다고 스스로는 생각해요. 20대 초반의 새파란 애송이 일러스트레이터 치고는.

── 띄우는 건 아니지만 테라다 씨는 주위에서 내버려두지 않았던 타입 아니셨나요?

테라다 그건 아니죠. 20대 때는 아니에요. 역시 무난하게 그릴 수 있으니까 써줬던 거 아닐까요. 무난하게 그린다는 걸 다들 아셨으니까 그쪽의 일을 얻었던 것뿐이죠.

── 발주받은 건 확실하게 그려서 납품할 수 있다는 뜻이죠?

테라다 네. 최소한도의 스킬은 가졌다. 그러니까 기술자로서. 처음부터 내버려둘 수 없는 재능이 있었다면 금방 개인의 이름이 나왔을 거예요. 저는 10년 동안은 이름도 없는 애송이 일러스트레이터였으니까, 써주시는 입장에서는 그냥 거기 있으니 쓰자는 느낌이었을 거예요. "뭐, 이 정도 그릴 수 있으면 되는 거 아냐?" 하는 소리를 들을 만한 실력은 있었겠죠. 하지만 그건 개성도 뭣도 아니고, 장사도구가 될 만한 무기를 일단 갖추고는 있었다는 것뿐.

테라다 카츠야라는 존재가 거기서 발휘되었느냐고 하면, 전혀 그렇지 않아요. 언제든 갈아치울 수 있는 존재였을 거예요. 하지만 일하면서 어딘가에 그렇지 않은 부분을 넣으려고 했던 자각은 있어요. '어떻게 하면 내 그림이 될까?' 하는 면이 그 무렵의 고민이었으니까. 작업을 할 때마다 어디선가 본 적이 있는 것 같은 작업물밖에 안 되는 거예요. 스스로는 좀 더 잘 할 수 있을 거라고 생각했는데, 그런 수준은 되지 않았다는 걸 알고 매번 엄청나게 좌절하면서 그랬으니까. 하지만 그렇다고 그만두겠다는

선택지는 없어서, '그럼 이 사람이 또 일을 부탁할 만한 건 어떤 그림일까?'라든가 그런 생각을 했어요. 시키는 대로 그려봤자 도리가 없으니까, 어떻게 하면 테라다 표가 될까 하는. 그건 설령 그때는 불가능하더라도 꼭 생각해야 하는 거죠.

그림을 지망하는 젊은 친구들에게는 그런 면을 이야기해요. 이대로는 누구의 그림인지 알아볼 수가 없다고. 하지만 그리고 싶다는 마음은 중요하니까, 거기서 방법을

찾아 자신의 그림이 되어가는 거라고. 젊은 친구들에게는 그런 시간이 있거든요. 그래서 조금 실력이 있는 애들에게는 "좀 그리긴 하지만 그건 자기가 그리고 싶은 걸 그릴 수 있기 때문이고, 그렇지 않은 걸 의뢰받았을 때도 이 수준으로 그릴 수 있으면 좋겠어."라고 말해주죠. 언뜻 봐도 기본 같은 건 상관없이 이건 자기 그림이 된 애다 싶으면 "이젠 많이 그려보는 일만 남았네."라고 해주고. 그렇게 사람에 따라 방법은 다를 거예요. 하지만 역시 전체를 통틀어 생각하게 되는 자각이 없다는 거. 자신이 프로라는 자각이 없으니까, 그런 건 처음부터 가지고 있는 게 좋다는 이야기는 하죠.

—— 설령 학생이라도.

테라다 네. 그림을 지망한 시점에서 프로가 된다고 생각해야 하는 거고, 전 고등학생 때부터 그렇게 생각했어요. 프로로서 돈을 받는 일이란 어떤 건지. 다른 프로의 일을 보면 알 수 있지 않겠어요? 그러니까 자기 그림을 보는 시선과 남의 그림을 보는 시선에 차이가 있다면 객관성은 얻을 수 없겠죠. 그래서 고등학생 때 제가 오오라이 노리요시, 소라야마 하지메, 카토 나오유키, 그 외의 무수한 그림을 잘 그리는 프로의 그림을 봤을 때, 제 그림은 전혀 거기 미치지 못했어요. 그러니까 내가 그곳에 없는 거다, 다시 말해 프로의 일을 하지 못하는 건 당연하다, 그런 뜻이 되잖아요.

그럼 거기로 가려면 어떻게 해야 좋을까. 그리고 또 그리는 것 말고는 해결할 방법이 없었고, 제가 할 수 있었던 일은 그저 그만두지 않고 그린다는 것뿐이었어요. 자기가 가진 개성을 꺼내는 방법은 사람마다 다 다르지만, 제 경우에는 많이 그리는 것 말고는 꺼낼 수가 없었다고밖에는 말할 도리가 없네요. 잔뜩 그려서 제 그림으로 만들어나가는 작업을 할 수밖에 없어서, 그건 엄청나게 우직한 행동이었지만, 공을 던지지 않는 투수는 없는 것처럼, 그런 게 아니고선 나오지 않는 게 있는 것도 사실이겠죠.

일을 한다는 건 그런 일을 생각한다는 게 아닐까 싶어요. 설령 자신에게 특출한 재능이 없다 해도 다가가려는 것 자체가 중요하다고 생각해요. 그걸 추구해 상상력을 발휘하다 돌파구를 찾을 때도 있고. 업계가 힘든 게 아니라, 자신이 가진 무기가 어느 정도의 것인지 하는 점을 항상 객관적으로 보는 거죠.

—— 19살 때는 특출한 재능을 발휘할 수 없었어도 40살이 되면 발휘할 수 있게 될지도 모른다는 뜻이군요.

테라다 그럴 수 있죠.

—— 20대 때는 이름도 없는 일러스트레이터지만, 30대가 지난 후 테라다 카츠야라는

이름이 퍼지면서 척 보고도 '이건 테라다 카스야의 그림'이라고 인지할 수 있게 되었다는 뜻이겠네요.

테라다 내 그림을 보고 그림을 지망했다거나 흉내를 내 그림을 그려봤다는 말씀을 하는 분들이 계신다는 건, 한번 봐서 잊어버릴 만한 그림은 아니었다는 뜻이겠지 싶어요. 뭐, 그렇게 말한 사람들이 전부 나한테 거짓말을 한 게 아니라면!

—— 무슨! 왜 그렇게 의심병에 걸렸나요! 하지만 영향을 받았다는 건 그런 거겠죠.

테라다 그건 역시 굉장히 기쁘고, 제가 해왔던 방향은 틀림이 없었다고 생각하는 계기 중 하나가 되죠. 그렇게 생각한 건 나이를 먹은 다음부터였어요.

하지만 이제까지 해온 방법이 잘못되지 않았다는 것일 뿐, 그걸로 만족할 수 있느냐고 하면 전혀 그렇지 않거든요. 제가 해왔던 방향의 벡터는 제 그림이 스스로 잘 그렸다고 생각할 수 있을 수준까지 가면 좋겠다는 것이었지, 남들과 다른 일을 해서 한순간이라도 돈을 벌면 좋겠다는 벡터는 아니에요.

예를 들어 새로운 메뉴를 내건 라면 가게가 있다고 했을 때, 개업 초기에는 신기해서 사람들도 줄을 서지만 두 번 가지는 않는, 그런 가게로는 만들고 싶지 않죠. 하지만 장사의 방법으로는 있을 수 있잖아요. 새로운 가게를 내 손님을 부르고, 금방 접고, 또 다른 종류의 가게를 내고, 계속 바꾸면서 장사를 하는 방법도 있어요.

그건 일러스트에서도 가능한 방법이고 지금 가장 많이들 원하는 거여서, 다른 사람과는 좀 다르게 보이는 그림을 그리고 계속 그림체를 바꿔나가는 방식도 있을 수 있어요. 저는 못하지만 그래도 일을 한다는 건 그런 거니까, 자신이 일할 때 어떤 것을 축으로 삼으면 자신에게 거짓말을 하지 않을 수 있느냐 하는 이야기예요. 제가 거짓말을 하지 않을 수 있는 건 역시 스스로 '좋은 그림이야' 하고 생각할 수 있는 그림을 추구했을 때. 그때가 가장 편하니까, 그걸 축으로 제 필드가 존재하고 제 생활로 이어지면 가장 좋겠다는 거예요.

그 필드를 조금씩 넓혀가는 것이 지금이고, 넓힐 방향을 항상 모색해왔어요. 그러니까 최근에는 개인전도 하고 그러는 거구나 싶죠.

일러스트레이터는 결국 자전거 조업[02]이고, 이거 하나만 그리면 평생 먹고 살 수 있다는 그런 일은 절대 일어나지 않아요. 그러니 좋은 의미에서 자전거 조업을 계속 해

02 자전거 조업: 페달을 밟지 않으면 쓰러지는 자전거처럼, 한순간이라도 멈추면 유지할 수 없게 되는 일 혹은 직장을 말하는 속어.

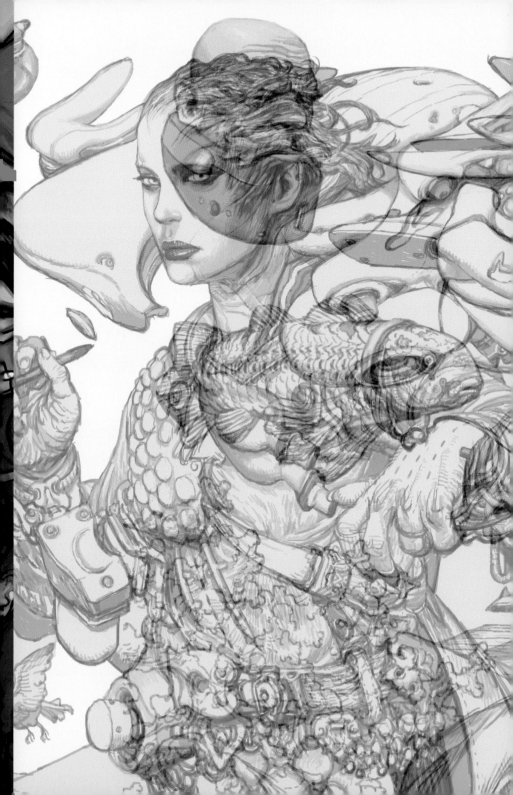

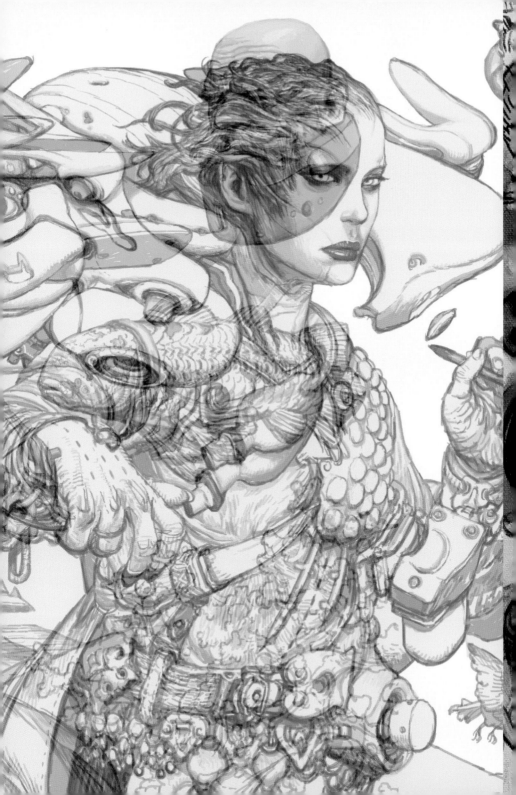

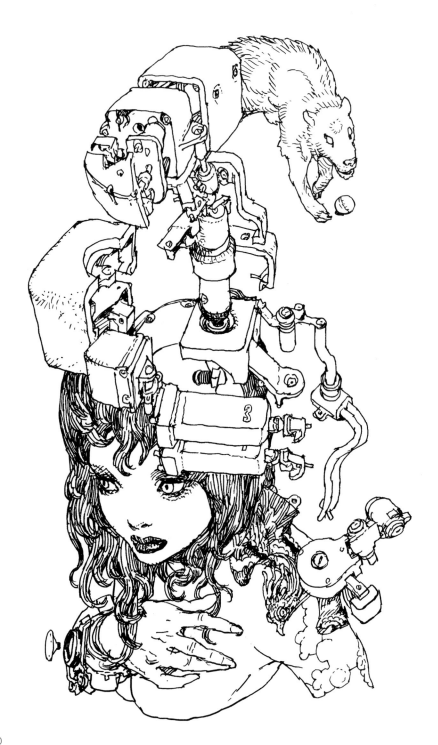

나가기 위해서는 어떻게 해야 좋을지를 생각하죠. 그걸 이어나가기 위해 10년 후 무언가가 될 법한 씨를 지금 뿌려두는 것 같은, 항상 10년 후를 생각하는 느낌이에요.

　미래는 알 수 없으니까, 뭘 하면 싹이 틀지는 그때그때는 보이지 않아요. 일을 하나하나 하면서, 그려보면서 비로소 알게 되기도 하고, 남들의 반응이 있어서 '이건 다음 씨가 되지 않을까?' 알게 되기도 하고. 해보지 않고서는 알 수 없는 일이 잔뜩 있죠.

── 다른 사람들이 어떻게 생각하는지는 알 수 없으니까요.

테라다　네. 다 그린 것에 대한 반응을 자기 스스로는 만들 수 없으니까, 하나하나 어떤 일에나 그런 가능성이 있다는 뜻이죠.

17 '운'이 중요하다

—— 새삼 여쭙겠는데요! 테라다 씨는 왜 그림을 그리시나요?

테라다 그림밖에 못 그리니까~.

—— 뭔가 소극적이야!! 철이 들 때부터 그림을 그렸다고 하셨는데, 새삼 문득 '난 왜 그림을 그리고 있을까?' 하는 생각은 해보신 적 있나요?

테라다 몇 번 자문자답해봤는데, 역시 그림밖에 못 그리니까 그런 것 같네요.

—— 초등학생 때부터 그림을 그려 먹고 살아야겠다고 결정하셨잖아요.

테라다 그림밖에 잘 하는 게 없었으니까. 야구만 하던 애가 '프로가 될래!' 하고 생각하는 것과 똑같지 않을까요.

—— 하지만 그게 이루어지지 않는 사람이 훨씬 많은걸요. 프로가 되지 못했을 때를 생각해보셨나요?

테라다 생각하지 않았어요. 그거 말이죠, 그런 생각을 하지 않고 어쩌다 보니 잘 나간 사람이 남는 법이니까 '프로가 되지 않았을 때에 대해선 생각도 하지 않았다'는 말이 늘어나잖아요. "프로가 되지 못했을 때에 대해서만 생각했어요!" 하는 사람도 있을 텐데. 하지만 "어렸을 때부터 프로가 될 거라고 생각했어요."라는 말만 아무렇지도 않게 늘어나는 것도 뭔가 아닌 것 같거든요.

 그리고 이건 운 문제이기도 해요. 나보다 잘 그리는 사람은 얼마든지 있는데, 그런 사람들이 프로가 되지 못했던 건 어째서일까, 나는 왜 프로로 살아갈 수 있는 걸까 생각해보면 결국 운이지 하는 생각이 드는데, 그렇게 따지면 이야기가 끝나버리죠.

—— 그러게요. 운 말고도 뭔가 있지 않을까 생각해서요. 그 점을 여쭤보고 싶은 거지만.

테라다 뭐, 그래도 운이 좋아서였죠. 그렇게밖에 말할 도리가 없네~.

—— 그치만그치만, 요전에 학생들 그림을 보고 '더 전략적으로'라고 말씀하셨다면서요?

테라다 그런 거야 나중에 갖다 붙인 거죠!

하지만 그래도 말이죠, 말은 이렇게 해도 포인트는 있었을 거예요. 그건 운을 확실하게 운이라고 인식할 수 있었던 거라고 생각해요.

—— 이건 지금 운이 온 거구나! 하고요?

테라다 그렇죠. 예를 들면 옆에 있던 사람이 일을 부탁하고 싶다는 말을 했을 때 "아뇨 전 아직 미숙하니까 좀 더 실력이 늘면." 하고 변명하면서 거절하는 건 그야말로 운을 놓치는 거라고 생각해요. 어쩌면 그 일에서 시작해 크게 날개를 펼칠 수 있을지도 모르는데! 좀 더 거슬러 올라가보면, 그렇게 생활 걱정도 없이 그림을 그릴 수 있는 환경에 있던 자신, 전문학교나 미대에 있는 자신, 그런 장소에 갈 수 있는 환경을 만들어준 가족. 나아가서는 그런 것이 허용되는 나라에 태어난 사실. 더더 나아가보면 인간으로 태어나서 다행이다! 하는, 이런 것도 전부
운 아니겠어요?

—— 그런 의미에서 운이 중요하다는 말씀인가요?

테라다 무슨 일에나 감사하라는 얘기는
아니지만, 그럼 그것 말고 어떤 데에서
운이 좋다고 해야 할까, 뭐 그런 얘기
예요. 그러니 할 수 있는 일이라면 운을
놓치지 않는 거지요. 갑자기 뚝 떨어진
감만 행운이 아니고요.

—— 하지만 그 이외에도 업무로 이어질
만한 일이 있었던 거죠.

테라다 좋아하는 일을 "좋아한다—!"
고 말했던 게 크게 작용하긴 했을 거
예요. 자기가 좋아하는 것에 대해 바
보처럼 솔직한 편이 운이 따라주는
것 같아요. '이 사람은 그림 그리는
걸 좋아하는구나' 하는 사람에게
그림 일을 부탁할 거 아녜요.

—— 그건 그래요. 힘들게 그리는 사람에게는 부탁하기 저어될지도.

테라다 그건 직업이 아니라 예술가죠. 저는 예술가라는 의미에서 아티스트는 아니지만 창작의 고통 비슷한 건 조금이나마 존재해요. '잘 그려지지 않는다', '이건 전에 그렸던 적이 있는데' 하는 건 흔한 일이에요. 자신의 표현이 항상 비슷비슷하다고 고민하는데, 그건 원래 그런 거지 하는 생각도 밑바탕에는 있고, 저도 인간이니까, 세계 그 자체가 들어갈 만한 베리에이션은 나오지 않는 거죠.

역시 한 작가는 계속 같은 걸 쓰는 기분이 들잖아요. 소설이든 만화든, 그림도 그렇고. 테마는 그렇게 달라지지 않아요. 저는 하고 싶은 말이 별로 없는 것 같아요. 다들 잘못 생각하시는데, 특히 팬이 늘어나는 경우에는 '다들 내 이야기를 듣고 있어!' 하고 생각하기 십상이지만 실제로는 그렇지도 않아요. 우연히 자신의 생각에 공감해준 사람들이 '그건 그래' 할 뿐이지 갑자기 타인의 생각을 바꿀 수 있는 건 아니죠.

—— 내 작품은 많은 사람에게 영향을 주고 있어! 가 아니고.

테라다 네, 그게 아니고, 다들 원래 자기 안에 있던 것에 자극을 받았을 뿐이라고 생각해요. 그것도 하나의 역할이지만, 엔터테인먼트는 사람들을 즐겁게 해주는 게 대전제니까 저는 그림 한 장도 만화를 읽는 것처럼 즐겨주었으면 해요. "만화를 읽고 인생이 바뀌었어요!"라고 느끼는 것도 자유지만, 그건 제 목적이 아니니까 알 바 아니죠. 그 순간 즐겨주면 그걸로 족해요. 영화를 보듯 그림을 봐주었으면 하고, 만화의 페이지를 넘기듯 선을 따라가주었으면 하는 거예요.

최근 들어 더 그렇게 생각해요. 개인전을 같은 데서는 '보는 동안에는 즐거워한다'는 손맛이 와서 그 점이 명쾌해졌어요. 나도 남의 그림을 볼 때는 그러니까, 그런 역할을 다하고 있다는 생각이 들죠. 남이 즐거워하고, 그리고 거기에 누군가가 대가를 지불해주는 이상은 생활을 해나갈 수 있는 거지만, 아무도 원하지 않는다면 그림을 그릴까? 그래도 역시 그리겠지 하는 생각을 해요.

자신은 최초의 독자니까 자신이 보고 싶은 것을 그리려 하고, 일이 아닌 그림도 이만큼 그렸으니 원래 그런 거겠지 싶어요. 제가 저 자신에게 싫증이 나면 그림을 그리지 않을지도 모르지만. 뭘 그려도 똑같아! 싶어지면 그만둘 테고.

—— 그건 자기 그림에? 그림이 되기 전의 자신의 발상에?

테라다 그림이죠. 그림은 그려보지 않고선 무엇이 될지 모르니까. 그림을 그리기 전의 머릿속에 있는 건 흐릿하고 좀 더 멋있으니까요. 더 멋있는 걸 그리려 하고, 의외로

멋있지 않네 하는 게 지금의 제 현실이에요.

—— 오오…….

테라다 뭔가 흐릿~하게, 저 너머에 완전 멋있는 게 있구나 싶고, 그걸 직접 보고 싶으니까 그리고 있어요.

—— 흐릿~한 멋있는 것을 그림에 다 그려낸 적이 한 번도 없었나요?

테라다 100퍼센트는 없죠. 없어요.

—— 하지만 흐릿하니 멋있는 것에 조금은 닿았던 거군요.

테라다 닿기는 했어요, 물론. 그러니 다들 좋아하시는 거라고 생각하고. '별로 맛있지는 않지만 맛있게 만들려 했던 카레' 같은 분위기는 전해지는 거 아니려나. 스스로 '멋있는 요소가 없어. 흐릿하게도 나오지 않아' 싶어지면 그림을 그리지 못하게 될지도 모르지만, 그건 그렇게 되지 않고서는 알 수 없고, 뭐, 그리 간단히 그렇게 되진 않을지도요. 50이 넘어서도 아직 이러니까 체력이 이어지는 한은 그릴 수 있지 않겠어요? 난 부끄러움이 많아서 남에게 칭찬해달라고는 안 하지만, 역시 칭찬을 받고 싶죠. 사람이란 자신도 포함해서 역시 칭찬을 받길 원하잖아요.

—— 스스로 그려놓고 '좋은 그림을 그렸구나' 하고.

테라다 뭐, '좋은 그림을 그리려 했구나' 하는 점에 대해서는 칭찬해도 되겠지만요.

—— 내가 좋은 그림을 그렸다! (승리포즈) 했던 적은 없었나요?

테라다 승리포즈 나도 해보고 싶다. 근데 없어요. 다만 자세는 칭찬해주고 싶죠. '뭔가가 되려 했던 마음은 알겠어' 하는 그 정도. '조금 더 노력하면 좋겠네' 하는 기분.

—— 굉장히 객관적이네요.

테라다 그런 제 안의 대화가 계속 이어져서, 스스로는 그 과정을 보고 있으니까 '이 정도'가 되는 거지만, 갑자기 결과를 본 사람은 놀라기도 할 거 아녜요. 그러니까 그런 면에 다른 사람들을 기쁘게 해줄 여지가 있는지도요.

역시 자신이 받은 '멋있음'이나 '재미'를 자기 나름대로 번역해 그림을 그리는 거니까, 번역이 절묘하면 절묘할수록 오리지널을 알 수 없게 되잖아요. 터치로 말하자면 뫼비우스가 되기도 하고 프랭크 프라제타가 되기도 하고. 보면 뻔히 보이지만, 그 점은 '오마주'라는 편리한 말이 있으니까 원래 그런 거예요!

선구자들에게 받은 것들을 다시 한 번 자기 나름대로 맛깔나게 받아들였다는 게 사실일지도요. 역시 사람은 좋아하는 건 그리 쉽게 바뀌지 않으니까, 남의 작품을 보고

굉장히 재미있었다고 해도 역시 어디선가 '나 같으면 이렇게 했으려나……' 하는 면이 있거든요. 그런 걸 하염없이 추구해나가는 작업인지도 모르겠네요. 자신이 받았던 멋있는 것을 나름대로 더 좋아하는 형태로 재현하고 싶다는 게 원동력이 아닐까 해요. 그 결과 남들이 보고 '뜬금없는 게 갑자기 툭 튀어나왔다!'라고 생각해준다면 더 바랄 게 없고요. 번역이 서툴면 다 탄로 나고. "이거 블레이드 러너죠?"라는 말에 "아하하…… 하…….." 했던 그런 일들을 거쳐, 그런 걸 알 수 없을 만큼 자신의 그림으로 바꿔 그릴 수 있게 된 게 아닐까 싶어요.

── 하지만 그림을 본 사람에게 "이거 ○○ 아냐?" 하는 지적을 받아서 기쁜 면도 있지 않나요? 통하는 게 있구나 싶어서.

테라다 그런 것도 있으니 양쪽 다죠. '바로 그거지!' 하는 면과, '다 들켰네.' 하는 면. 어떻게 하면 자신의 형태로 보이도록 구축할 수 있을까 하는 작업이라고 생각해요. 거기에 필요한 스킬이나 센스를 익혀나가고 싶다는 것뿐일지도 모르죠. 그렇게 해나가는 사이에 과제가 늘어나고, 과제를 가득 욱여넣는 사이에 영향을 받았던 것이 밑으로 내려가고. 그게 어쩌면 개성일지도 모르고, 자신의 표현이 되었다고 받아들여주는 걸지도 모르고요.

같은 것에 영향을 받았어도 모두가 똑같은 곳으로 가지 않는 이유는 거기에 저마다의 경험이나 과제를 욱여넣기 때문. 길이 다르기 때문이죠. 그런 부분은 양을 늘리거나 나이를 먹을수록 더 쉬워지는데, 너무 능숙해지면 손버릇이 돼버리니 또 다른 과제가 생기기도 하죠.

── 기술적인 부분이 큰가요?

테라다 크죠. 기술로 커버할 수 있는 게 대부분이니까요. 20시간 내내 그린 그림을 5시간 정도 그려서 대충 비슷한 인상으로 따라잡을 수 있느냐 하는 건 기술이니까. 그런 걸 할 수 있게 됐을 때 그걸 그림의 완성도로 끌고 가는 경우와 대충대충 끝내버리는 경우가 있는데, 전부 대충대충이 되면 역시 손님들이 떠나가버리는 것 같아요. "어째 늘 맛이 똑같네." 하면서.

── 대충대충 일하면 다 전해지는군요.

테라다 전해질 거예요. 아까의 논리로 말하자면 자신이 재미있다고 생각한 걸 감추면서 다른 형태로 완성해내는 게 오락표현의 진수라고 했을 때, 손재주만으로 하는 건 매번 똑같은 맛이 날 거예요. 그건 손님들을 싫증나게 만든다는 뜻이기도 하니까, 항

상 감추려는 노력을 해야죠. 기술만 앞서 나가버리면 안 되는 게 아닐까 해요. 다만 만화의 경우에는 연재라는 하나의 족쇄가 있으니까, 그 부분을 효율적으로 구사하기 위해 그림이 양식화되어가잖아요, 대부분의 경우.

그 양식이 미토 코몬 같은 안심감으로 이어지거나 할 경우가 있어서, "이 사람의 작품은 이걸 볼 수 있는 만큼 안심." 같은 작용을 할 때도 있지만, 동시에 싫증이 날 가능성도 있어요. "또 저러네! 또 인갑 꺼냈어!" 하고. 그런 인상을 주면 끝이니까 인갑을 꺼내는 방식을 생각하게 되는 거예요.[01]

—— 베리에이션이군요.

테라다 네. "이번에 인갑 꺼냈던가? 아, 드디어 꺼냈다!" 하는 식으로. 그런 게 기술이기도 하지만, 인갑을 꺼내는 건 서비스이기도 하니까, 여기서 중요하게 대두되는 건 서비스라는 생각이에요, 제 경우에는.

—— 팬은 인갑을 꺼내기를 기대하니까요.

테라다 기대하지만 꺼내는 방식은 역시 매번 바꿔줬으면 하는 게 있잖아요. 안심하면서도 깜짝 놀라게 해줬으면 하는. 팬은 양면적이죠.

—— 죄송합니다. 팬은 까탈해요.

테라다 그건 당연해요. 오랫동안 이어진 작품은 한번 그렸던 것을 형태를 바꿔 다시 꺼내는 식이라 그 속에서 양식화되는 경우가 있는데, 지나치게 양식이 된 나머지 완전히 생각을 멈춰버린 순간 독자들이 싫증을 낼 위험성이 있어요. 주간 만화 같은 최전선에서 계속 그리면 독자들은 오랫동안 보게 되니 '이 사람은 계속 그리고 있네.' 하는 생각을 품을 거 아녜요.

그러니까 무언가를 리바이벌할 때는 '아, 이거 옛날에 좋아했는데.' 하는 감각으로 리바이벌을 하죠. 필요한 건 시간이에요. 한번 잊어버려야만 그런 생각이 들어요. 단순히 공백기간이 있으면 한번 리셋되거든요. 계~속 봤던 건 금방 싫증나지만 조금 간격을 두면 '역시 괜찮네!' 하게 되는 일이 있잖아요.

—— 그건 그래요. 장편만화나 소설도 한번 간격을 두고 다시 재개하면 묘하게 재미있을 때가 있죠.

01 미토 코몬: 도쿠가와 이에야스의 손자이며 초대 미토 번주 요리후사의 아들로, 여기서는 그에 관한 야사를 소재로 삼은 인기 사극. 어수룩한 노인처럼 행세해 탐관오리들을 방심시키면서 부정을 밝히는 암행어사 같은 이야기가 많은데, 클라이맥스에는 쇼군가의 문장이 새겨진 인갑을 꺼내며 "이 문장이 보이지 않느냐!"라고 말해 모두를 무릎 꿇리는 장면이 거의 빠놓지 않고 등장한다.

테라다 그런 현상이 아닐까요. 양식의 강점은 그런 데 있고, 약점도 거기에 있죠. 그러니까 기술적으로는 항상 일취월장하지 않고선 좀처럼 수요에 호응할 수가 없어요. 정신이 들고 보면 일이 끊어지는 일도 있지 않을까 싶네요.

—— 하지만 기술의 일취월장이란 어렵죠.

테라다 어렵죠. 어렵지만 다들 생각하고 있을 거예요. 좀 더 다양한 표현을 하고 싶다거나, 예전하곤 다른 표현으로 그리고 싶다든가 하는 것도 전부 그런 거라고 생각해요. 그것도 없이 일 때문에 획획 그려나간다는 건 '이대로 어디까지 달릴 수 있는가' 밖에 안 될 테니까, 어떤 의미에서 위험한 행위죠. 저는 그걸 하고 싶은 게 아니니까 그쪽으로는 가지 않겠지만, 그런 환경에서 작품을 이어나간다는 데에 다들 고생을 한다고 생각해요. 무엇을 새롭게 할까 하고. 뭐, 그리는 본인이 가장 먼저 싫증이 나겠지요. 그리는 동안 싫증이 나니까. 그걸 극복하는 모티베이션이 필요하게 돼요.

—— 작품을 그리는 작가가 싫증나도 계속해야만 하는 환경에 있으면 힘들겠네요.

테라다 맛없어진 라면 가게에는 아무도 가지 않으니까요. 그러니 한번이라도 손님에게 맛없는 인상을 주먼 안 돼요. 세나가 처음에는 맛있다고 생각해도 세~속 같은 맛이면 싫증을 내겠죠. 그러니 계절 한정 메뉴를 내 본다거나, 살짝 맛을 바꿔나가는 노력을 하는 거예요.

—— 반대로 '창업 이래 변하지 않는 맛'이라고 선전하는 곳도 있잖아요.

테라다 변하지 않는다는 건 본질이 변하지 않는다는 의미라고 생각해요. 처음에 느꼈던 맛있다는 감각을 유지해나간다는 뜻에서. 왜냐면 재료는 계속 바뀌니까.

—— 하긴 그래요. 재료도 계절에 따라 맛이 변하니까요. 완전히 똑같은 맛을 낼 수는 없겠네요.

테라다 그림으로 말하자면, 아까 말씀드린 저 너머에 흐릿하게 존재하는 '멋있음'을 좇아가는 그런 거라고 생각해요. 하지만 그림을 그리는 방식은 바뀌어가죠. 수십 년이나 맛있는 라면 가게를 계속한다는 건 힘든 일이지만, 제 경우에는 그게 이상이에요. "오랜만에 먹었지만 역시 맛있네." 하는 말을 듣고 싶은 거죠. 그러니까 왜 그림을 그리느냐고 물으신다면, '맛있다는 말을 듣고 싶어서' 한 마디로 귀결되지 않을까요. 그 이외에는 없겠죠. 그리고 돈! 그림이 아니고선 돈을 벌 방법이 없으니까. 전 그것 말고는 아—— 무 것도 못해요. 자동차 면허도 없으니 다른 일을 찾을 수도 없고. 건망증도 심하고! 편의점 알바를 시작해도 나이 어린 점원에게 혼나기만 할 걸요. "저 아

저씬 몇 번을 가르쳐줘도 기억을 못해~. 못 써먹겠어~." 하고.

—— 곧잘 지갑을 잃어버린 채 식사하러 가시잖아요. 그래선 너무 불쌍하니까, 그렇게 되지 않기 위해 「그림을 그려 먹고 사는 방법?」이 있는 거죠.

테라다 응? 뭐가?

—— 벌써 까먹었어!

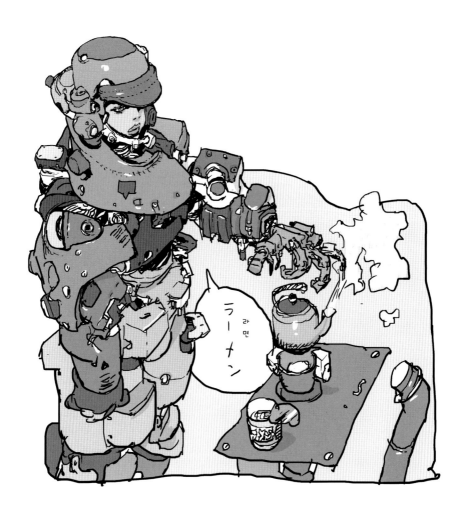

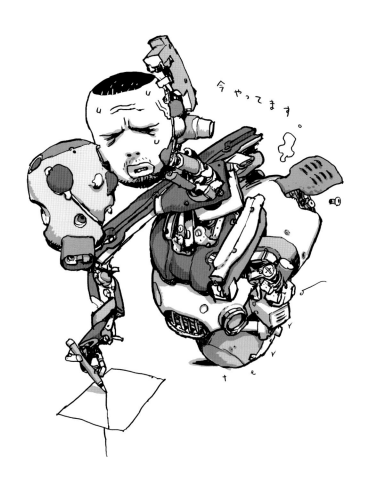

테라다 카츠야
Katsuya Terada

1963년 12월 7일 오카야마 현 출생.
일러스트, 만화, 게임 및 영화 캐릭터 디자인 등 다방면에서 활약한다.
최근에는 미국에서 정기적으로 개인전을 열며 호평을 얻고 있다.
저서로는 「서유기전 대원왕(西遊記伝 大猿王)」(슈에이샤),
「테라다 카츠야 지난 10년(寺田克也ココ10年)」(파이 인터내셔널),
「테라다 카츠야 식 가솔린 생활(寺田克也式ガソリン生活)」(아사히 신문출판),
「DRAGON GIRL & MONKEY KING」(쇼가쿠칸 슈에이샤 프로덕션) 외.

그림을 그리며 먹고 사는 방법?

2019년 6월 15일 소판 1쇄 발행
2019년 9월 15일 2쇄 발행

저 자	테라다 카츠야	
번 역	김완	
편 집	차효라, 정성학, 김일철, 엄다인	
주 간	박관형	
영 업	정다움, 김서희	
발 행 인	원종우	
발 행	이미지프레임 (제25100-2008-00005호)	
	주소 [13814] 경기도 과천시 뒷골1로 6, 3층	
	전화 02-3667-2654 팩스 02-3667-2655	
	메일 edit01@imageframe.kr 웹 imageframe.kr	

ISBN 978-89-6052-653-2 13650

Original Japanese title: E wo Kaite Ikite-iku Houhou?
Originally published in Japanese by PIE International in 2015
PIE International Inc.
Copyright © 2015 © Katsuya Terada / PIE International